명화들이 말해주는

그림 속 서양 생활사

김복래 저

명화들이 말해주는 그림 속 서양 생활사

| 만든 사람들 |

기획 인문·예술기획부 | **진행** 김가영 | **집필** 김복래 | **편집·표지 디자인** 김진

| 책 내용 문의 |

도서 내용에 대해 궁금한 사항이 있으시면
저자의 홈페이지나 디지털북스 홈페이지의 게시판을 통해서 해결하실 수 있습니다.
디지털북스 홈페이지 www.digitalbooks.co.kr
디지털북스 페이스북 www.facebook.com/ithinkbook
디지털북스 카페 cafe.naver.com/digitalbooks1999
디지털북스 이메일 digital@digitalbooks.co.kr

| 각종 문의 |

영업관련 hi@digitalbooks.co.kr
기획관련 digital@digitalbooks.co.kr
전화번호 (02) 447-3157~8

명화들이
말해주는

그림_속
서양
생활사

김복래 저

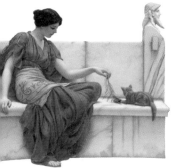

J&jj 제이앤
제이제이

일러두기

1. 미술 작품의 캡션은 작가명, 작품명, 연대, 소장처 순으로 표기하였습니다.

2. 본문에서 미술 작품, 영화는 〈〉로, 단행본은 『』로 표기하였습니다.

3. 필요 시 작품명, 인명 등에 영문 위첨자를 첨가해 놓았습니다.

4. 외래어 표기는 국립국어원 어문 규정의 외래어 표기법을 따르되, 관용적으로 굳어진 일부 용어는 예외를 두었습니다.

책을 펴내며

오늘도 집 근처 베이커리에 노트북을 들고 나와서 무언가를 열심히 끄적거리고 있다. 창문 너머로 아담한 단풍나무들이 결이 고른 바람에 곱게 흔들리는 모습이 보인다. 따뜻한 아메리카노 한 잔과 시너몬 향이 폴폴 나는 프렌치토스트를 주문했다. 몇 년 전, 대만에서 열린 학회에서 만났던 프랑수아즈 사방Françoise Saban 교수의 말에 따르면 프랑스에서는 프렌치토스트를 '팽 소베pain sauvé' 라고 한다고 한다. 팽pain은 불어로 빵이고, 소베sauvé는 '구제된' 이란 뜻이 있다. 즉, 오래 되서 딱딱해진, 거의 죽기(?) 일보 직전의 빵을 신선한 우유를 섞은 계란 물과 버터로 구제하기 때문에 프렌치토스트는 '다시 살아난 빵' 이란 상징적인 의미를 갖는다.

필자가 디지털북스의 에디터와 처음 조우했던 곳도 바로 이 프렌치 베이커리에서였다. 이 책의 출판 제의를 받았을 때는 약간의 주저와 망설임이 있었다. 과거에 일상 생활사를 써 본 경험이 있지만 그림을 통해 역사 속 일상 이야기를 풀어헤쳐 나가는 것은 이번이 처음이었기 때문이다. 파리 유학 시절에 미술사를 전공하는 친구들을 보면 몹시 부러운 생각이 앞섰다. 평소

에 좋아하는 그림들을 실컷 감상할 수 있어서 너무 좋겠다는 철없는 생각 때문이었는데, 막상 그림을 가지고 내가 무언가를 쓰려고 하니 그게 단순히 그림을 좋아하는 호사가의 취미로 될 일은 아니었다. 그렇지만 일을 시작하면서 그동안 알지 못했던 회화의 오묘한 세계를 접할 수가 있었다. 그전에는 루브르 박물관이나 오르세 미술관, 영국의 내셔널 갤러리 같은 데를 가면 방문자의 발길이 닿는 대로, 굳이 18세기 철학자 장 자크 루소의 감성적인 어록을 빌린다면 '가슴이 시키는 대로' 그냥 한번 둘러보는 것이 고작이었다. 그런데 이번 집필 덕에 그림을 하나하나 분석하면서 그림 속에 담긴 화가의 마음과 의도를 읽어 내려갈 수 있어서 매우 즐거웠다. 또한 마치 역사의 퍼즐을 맞추듯이 그림과 당시 생활상을 촘촘히 엮어 전체적인 구도를 완성해 나가는 과정이 제법 흥미로웠다. 원고는 창가에 비치는 햇살과 신록이 아름다운 초여름에 마무리되었다.

오늘날 역사가들은 마치 고성능의 카메라 장비를 갖춘 카메라맨이 사건 현장을 뛰어다니며 취재하듯이, 과거 민초들의 일상을 '있는 그대로' 재현하고 싶어 한다. 그러나 그렇다고 해서 무덤 속의 망자들을 깨워 일일이 인터뷰를 청하거나 무작정 과거로의 시간 여행을 떠날 수도 없는 노릇이다. 결국 이런 일은 현실적으로 불가능하기에 망망대해에 떠 있는 먼지 같은 사료들을 통해 일상사를 기술하지만 거기에도 명백히 한계가 따른다. 과거의 서민들은 대부분 자기들의 역사에 대해 '침묵'으로 일관하고 있기 때문이다. 그런 의미에서 그 시대를 화폭에 재현하고자 했던 화가들의 창조적인 붓놀림을 통해 의식주, 가정생활, 성생활, 죽음과 장례 등 인간의 소소한 일상과 관련된 얘기들을 '열린 소통의 방식으로' 풀어 나가는 우리의 작업이 더욱더 가치 있고 맛깔나게 느껴진다.

한편, 이 책은—그리스·로마 시대부터 르네상스기에 이르기까지—그림

속에 나타난 유럽인의 일상 문화를 포괄적으로 다루고 있지만, 르네상스기의 분량이 상대적으로 부족하다는 점을 지적하고 싶다. 여기에는 우선 르네상스가 중세의 연장선이라는 점도 있고, 또 르네상스기의 생활상을 설명해 줄 적절한 그림들을 찾지 못했다는 필자의 옹색한 변명도 한몫 거들고 있다.

그동안 필자의 부족한 원고를 꼼꼼히 읽어 주고 적절한 논평과 질문을 아낌없이 쏟아 준 김가영 에디터님의 노고와 열정에 심심한 감사를 드리며, 또한 필자에게 좋은 주제로 양서를 쓸 기회를 허락해 준 제이앤제이제이 일동에게도 진정 어린 감사의 마음을 전하고 싶다. 여러 분들의 노고로 탄생한 이 책도 역시 다시 살아난 빵 프렌치토스트처럼 독자들의 섬세한 미각을 완전히 사로잡을 수 있었으면 하는 바람이다.

김복래

차 례

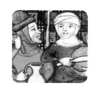

Ⅲ. 공간

IV. 가정

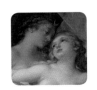

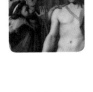

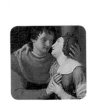

V. 성

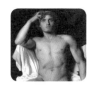

Ⅵ. 죽음

프롤로그_ 과거의 머나먼 일상을 찾아서

고대 그리스인들은 동양인들의 음양 사상과 마찬가지로, 우주나 인간 사회의 현상을 반드시 두 개의 사물로 나누어 사고하는 경향이 있었다. 그러나 우주의 화합과 질서를 강조하는 우리 동양철학과는 달리, 서양철학의 원류인 그리스 철학은 언제나 두 개의 사물이 반목과 대립 내지는 끊임없이 항쟁하는 것으로 본다. 그리스인들은 우선 '사람'과 '동물'이 다르다고 보았다. 왜냐하면 동물들은 음식을 날것으로 먹지만, 불을 사용할 줄 아는 우리 인간은 음식을 익히거나 조리해 먹기 때문이다. 우측의 그림은 거장 루벤스의 사망(1640) 이후 플랑드르 미술에서 중요한 역할을 했던 화가 얀 코시에Jan Cossiers (1600–1671)의 〈불을 훔치는 프로메테우스Prometheus Carrying Fire〉(1637)다.

그리스 신화에 의하면 제우스가 최고 권력을 장악하기 위해 티탄(거인신)족과 전쟁을 벌였을 때, 동족의 편에 서지 않고 제우스 편을 든 티탄이 있었다. 그가 바로 인류에게 불을 전달해 준 '용기와 인고의 대명사' 프로메테우스Prometheus다. 제우스는 전쟁에서 승리하자 프로메테우스와 그의 동생 에피메테우스Epimetheus에게 포상의 의미로 어지럽고 혼돈된 세상을 정비하는 막중한 임무를 맡겼다. 그것은 신을 공경할 인간과 동물들을 창조하

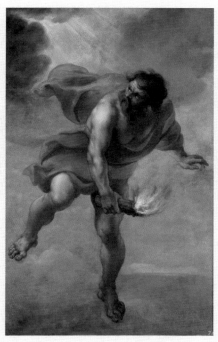

얀 코시에, 〈불을 훔치는 프로메테우스〉, 1637년, 프라도 미술관, 마드리드

고, 그들에게 선물을 골고루 나누어 주는 일이었다. 참고로 프로메테우스는 '먼저 아는 자,' 에피메테우스는 '나중에 아는 자'라는 뜻이다. 프로메테우스는 진흙으로 인간을 만들었고, 아테나 여신은 거기에 생명의 입김을 불어 넣었다. 동생 에피메테우스는 여러 동물들에게 용기와 힘, 민첩함, 지혜의 천품을 주었다. 또 어떤 것에게는 날개를 주고 다른 것에게는 발톱, 또 다른 것들에게는 단단한 껍질을 나누어 주었다. 그런데 그가 아무런 생각 없이 선물을 남발하는 통에 막상 만물의 영장인 인간에게는 아무것도 줄 것이 없게 되었다. 여러 피조물 가운데 인간을 가장 사랑한 프로메테우스는 결국 제우스가 인간에게 금지한 불을 훔치기로 작정한다. 그리고 마침내 프로메테우스는 지혜의 여신 아테나의 도움을 얻어 하늘로 올라가, 태양의 수레에서 횃

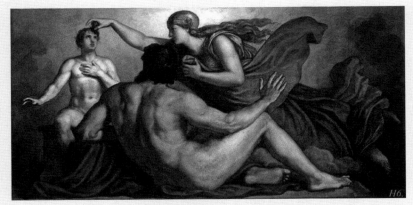

크리스티안 그리펜케를, 〈프로메테우스 천장화〉 中 〈프로메테우스의 인간 창조〉, 1878년, 아우구스
테움 미술관, 올덴부르크. 프로메테우스가 진흙으로 인간을 만든 다음 아테나 여신이 백지의 상태나
다를 바 없는 인간에게 이성과 지혜 그리고 생명의 입김을 불어넣고 있다.

불을 옮겨 붙여 가지고 내려왔다.

얀 코시에의 〈불을 훔치는 프로메테우스〉에서 불을 상징하는 붉은 천
조각을 휘감은 채(깃발처럼 펄럭이는 옷자락이 용케 바람에 날아가지도 않
고 그대로 몸에 착 붙어 있다!), 행여나 들킬세라 햇불을 조심스럽게 아래
로 든 프로메테우스의 긴장된 얼굴이 인상적이다. 여기서 프로메테우스의
우직한 모습은 나중에 그를 영원한 형벌의 고통에서 구원해 줄 천하장사 헤
라클레스의 이미지와 상당히 닮았는데, 아마도 화가는 그림을 그리면서 초
인적인 미션들을 척척 해치우는 담대한 영웅 헤라클레스를 머릿속에 떠올
렸는지도 모르겠다.

또 다른 일설에 의하면, 위트와 지성이 남달랐던 프로메테우스는 당장에
묘책을 내었다. 그는 여신들이 모여 수다를 떠는 정원에 '황금 배'(또는 사
과)를 하나 던지면서, '가장 아름다운 여신에게'라는 미묘한 메시지를 전달
했다. 그러자 그의 예상은 그대로 적중하여 내로라하는 미모를 지닌 여신들
이 서로 과일을 차지하기 위해 다투었고, 남신들은 팔짱을 낀 채 이런 광경

을 매우 흥미롭게 관망했다. 다들 이처럼 황금 배에 정신이 팔려 있는 사이 그는 불의 신 헤파이스토스의 작업장에 몰래 숨어들어 불을 훔쳐 내는 데 기어이 성공했다. 그는 빈 호박 껍질(또는 빈 갈대) 속에 불을 몰래 숨겨가지고 지상으로 내려와 인간에게 넘겨주었다. 이 선물을 받고 나니 어떤 동물도 인간과 비길 바가 못 되었다. 원래 '도구를 만드는 동물'인 인간은 불로 무기와 농기구를 만들 수 있었고 음식을 익혀 먹고 집도 따뜻하게 할 수가 있었다. 불이 있기 때문에 화폐도 만들 수 있었고, 예술을 꽃피울 수도 있었다. 이른바 '문명화'의 길을 걷게 된 것이다.

그로부터 영겁의 시간을 지나 우리는 고대 폴리스에 도착한다. 기원전 8세기경부터 그리스 도시는 나름대로 특징을 갖추기 시작했다. 다른 고대 도시들처럼 그리스 도읍도 처음에는 신전, 즉, '신의 집'으로부터 출발했다. 그리스 문명 초기에 그리스인들은 강력한 계급이나 직업적 격차가 없는 촌락 중심의 생활 방식을 유지했으나 점차로 식민지 사업을 통한 무역과 이민으로 도시인구가 증가함에 따라 도시 문명이 활발하게 꽃을 피우게 된다. 기원전 6세기가 되어 솔론의 시대에는 일종의 신선한 바람, 즉 '민주주의'의 기운이 도시들을 광풍처럼 휩쓸고 지나갔다. 특히 아테네에서는 혼돈과 미신, 신화적인 환상이 사라지고, 도시는 진정으로 '인간'을 상징하는 모든 것이 되었다. 이제 인간이 된다는 것은 고대의 신보다 더욱 성스럽고 신적인 것이 되었다. 그리고 인간으로 산다는 것은 훨씬 더 복잡한 것이 되었다.

이제 본격적으로 과거의 머나먼 일상을 찾아 여행을 떠나 보자. 그리스 민주주의의 주역인 아테네와 극단적인 군국주의적 사회제도를 지향했던 스파르타를 중심으로 한 그리스와, 로마에서 중세, 르네상스기의 의식주와 가정생활, 성생활, 죽음과 장례 등 과거 유럽인의 일상생활 총체를 그림을 통해 들여다보자.

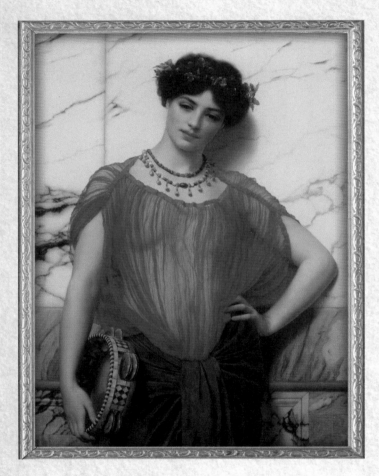

존 윌리엄 고드워드, 〈드루실라〉, 1906년, 개인 소장

옷

1
고대 그리스인은
백의민족?

고대 그리스의 조각상들은 거의 신적인 완벽한 몸매의 균형과 미를 자랑하고 있다. '마치 푸르른 창공을 나는 새들처럼 이상은 높게, 그러나 발은 땅에'라는 현명한 격언을 금과옥조처럼 여겼던 그리스인들은 정작 패션(외양)에는 그리 신경쓰지 않았다. 그들이 입는 옷은 매우 단순하고 실용적이었다. 최소한의 재단으로 자연스럽고 절제된 미가 있었다. 그러나 옷 색깔만큼은 예술가의 화폭에 등장하는 것과 달리 매우 다양했다고 한다.

우리가 그리스인이 흰옷을 즐겨 입는 '백의민족'(白衣民族)이 아닐까 생각했던 이유는 하얀 그리스 조각상 때문이지만, 조각상도 대개는 밝은 색상으로 채색되어 있는 경우가 많았다. 그러나 수천 년의 긴 세월이 흐르는 동안에 이러한 채색은 강렬한 햇빛과 먼지, 비바람 등으로 인해 덧없이 사라지고 말았다. 그 당시 문헌에 의하면 비단 흰색 뿐만 아니라 빨강, 노랑, 녹색, 갈색, 검정, 연보라, 자주색 등 그야말로 다양한 색깔들이 언급되어 있다. 그중에서 자주와 검정색은 주로 상복이나 수의에 사용되었다고 한다. 한편, 옷은 오늘날처럼 완성된 기성복을 가게에서 사 입는 것이 아니라, 가

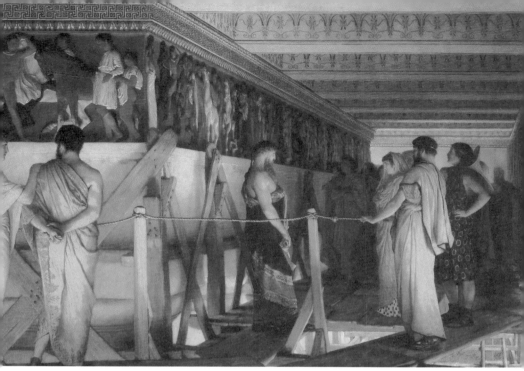

로렌스 알마-타데마, 〈프리즈를 보여 주는 피디아스〉, 1868년, 버밍햄 미술관

정에서 직접 손수 만들었기 때문에 안주인이나 여성 노예들의 노동력이 매우 중요했다.

위 그림은 빅토리아시대 화가인 로렌스 알마-타데마Lawrence Alma-Tadema (1836-1912)의 1868년도 작품으로, 그리스 고전기 최고의 예술가인 피디아스Phidias가 친구들에게 파르테논 신전의 프리즈[1]를 보여 주는 장면을 몽환적이고 유려한 색채로 묘사하고 있다. 이 고답(高踏)적인 그림은 우리 독자들을 고대 그리스의 신비한 예술 세계로 초대한다. 좀 더 정확히 말해서 기원전 447-432년경 아테네의 황금기로 인도한다. 이 시기는 조각의 거장인 피디아스가 아름답고 웅장한 파르테논 신전[2]을 장식하고, 아테네의 수호신인 아테나 여신을 크리셀레판티노스, 즉 황금상아상(黃金象牙像)으로 공들여

[1] 방이나 건물의 윗부분에 그림이나 조각으로 띠 모양의 장식을 한 것.

제작했던 시기다.[3] 오늘날 우리들은 대체로 하얀 대리석상들만 보기 때문에, 조각할 당시의 원래 색상에 대해서는 거의 아는 바가 없다. 알마-타데마는 자신의 그림을 통해서 동시대의 빅토리아인들에게 다양한 색으로 채색된 고대 조각의 진정한 면모를 보여 주고 싶어 했다. 대영박물관에 전시되어 있는 고대 그리스의 엘진 대리석 조각[4]처럼, 알마-타데마의 그림에 묘사된 프리즈는 채색되어 있으며, 다양한 이미지로 표현되어 있는 것을 볼 수가 있다. 또 알마-타데마가 그린 피디아스와 친구들의 의상은 정확하게 고대 그리스의 의상과 일치한다. 그림 속의 등장인물들은 여러 가지 색깔에 세련된 디자인의 문양까지 그려진 옷을 입고 있음을 알 수가 있다. 그리스의 문명 초기에는 흰색이나 무채색의 옷을 많이 입었을지 몰라도, 점차로 염색 기술이 발전하면서부터 그리스인들은 자신의 취향대로 매우 다양한 색깔의 옷들을 입었다. 이 19세기의 그림을 놓고서 그동안 오랜 논쟁이 있어 왔으나, 오늘날 학자들은 그리스의 건축물이나 부조, 조각상이 채색되어 있었다는 점에 동의하고 있다.

우리는 파르테논 신전의 프리즈 주변의 비계 위에 서 있는 피디아스의 당당한 뒷모습을 볼 수가 있다. 그의 친구들은 열심히 프리즈를 응시하고 있지만, 정작 피디아스 본인은 자신의 작품의 위대성을 이미 알고 있다는 듯이 자기 어깨 위에 손을 올린 친구 쪽으로 고개를 돌린 채 생각에 잠겨 있다. 우리는 이 그림을 통해서 고대 그리스 남녀가 어떻게 사교생활에 참여했는지

[2] 도시의 수호신인 아테나 파르테노스Athena Parthenos에 바쳐진 이 신전은 도리아 양식으로 만들어진 건축물이다. 신전의 전체 크기는 가로 31m, 세로 70m이며, 기둥 하나의 높이가 10.433m에 달하는 46개의 기둥으로 이루어져 있다. 신전의 건축은 익티누스Ictinos와 칼리크라테스Calicrates가 담당했고 조각은 피디아스가 담당했다.
[3] 오늘날 이 아테나 여신의 황금상아상은 존재하지 않는다.
[4] 엘진 백작 토마스 브뤼스Thomas Bruce (1766-1841)의 기증품.

를 또한 상상해 볼 수가 있다. 그림 우측에 검정 물방울무늬의 흰색 키톤 위에 외출복인 붉은 살구 빛 히마티온을 입고 호기심에 가득한 눈초리로 프리즈를 구경하는 여성이 서 있는데, 사실상 고대 그리스에서는 부부 동반으로 외출하는 경우가 매우 드물었다. 그러나 그리스의 돈 많은 남성들은 공식 석상에 '헤타이라'라고 불리는 고급 유녀를 대동하고 나타나는 관행이 있었고,[5] 이 그림 속의 여성들 또한 아마도 헤타이라일 가능성이 높다.

[5] 원래 이 헤타이라라는 말 속에는 '동반자'라는 의미가 숨어 있다.

2
고대 그리스
여성의 의상은
단조롭지 않았다

우측에 보이는 그림 역시 로렌스 알마-타데마의 작품 〈그리스 여인〉(1869)이다. 우아한 자세로 꽃향기를 맡고 있는 이 젊은 여성이 왼쪽 어깨를 '피블라fibla'라고 하는 핀으로 고정시킨 모습을 볼 수가 있다. 오늘날처럼 남성은 바지를, 여성은 치마를 입는 것이 아니었기 때문에 그리스 남성이나 여성의 옷은 거의 비슷했다. 단지 그림 속의 여성처럼 여성복은 옷자락이 발목이나 바닥에 치렁치렁 닿는 대신에, 남성복은 길이가 무릎까지 오는 정도로 짧았을 뿐이었다. 그리스 의상은 드레이핑[1]이나, 띠를 어떻게 매느냐에 따라서 디자인이 크게 달라지기 때문에, 입는 사람의 몸매나 취향에 따라 매우 유연하고 독창적인 연출이 수시로 가능했다. 의상 보조품으로는 어깨 주름을 고정시키는 피블라 핀을 위시해서, 옷자락을 고정시키는 밑단추와 허리를 졸라매는 띠나 스트로피온 등이 있었다.

[1] 여성복 조형의 한 기법으로 드레이프(주름)를 잡는 일.

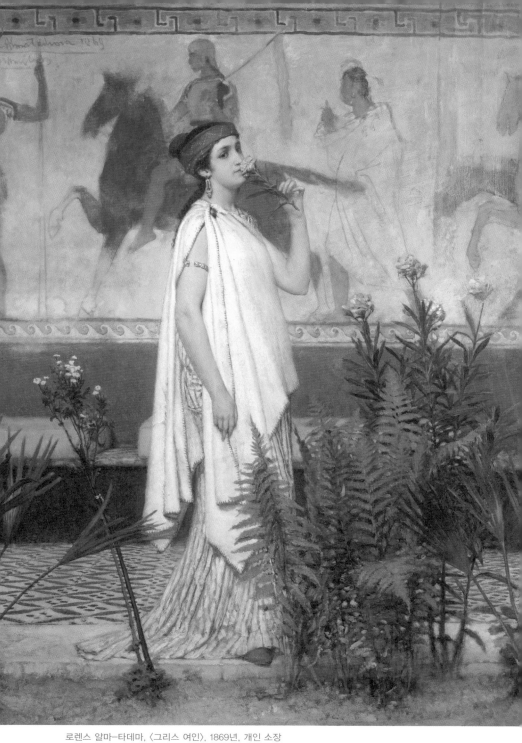

로렌스 알마-타데마, 〈그리스 여인〉, 1869년, 개인 소장

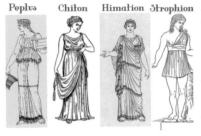
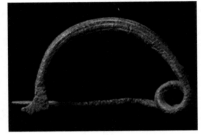

그리스 여성의 의상 : 페플로스, 키톤, 히마티온, 스트로피온

고대 그리스의 피블라(핀)

　남성과 여성의 의복은 '튜닉(페플로스나 키톤)'과 '히마티온/클라미스'라는 외투로 이루어져 있었다. 튜닉은 고대 그리스나 로마인들이 입던 소매가 없고 무릎까지 내려오는 헐렁한 웃옷을 가리킨다. 이 튜닉 중에 페플로스는 어깨에 걸쳐 입던 주름잡힌 긴 상의로, 주로 맨몸이나 키톤 위에 걸쳐 입었다. 한편, 키톤은 T자형의 단순한 형태로 두 장이 천을 맞대어 양 어깨와 옆선을 꿰매어 입었다. 키톤은 착용한 지역에 따라 실용적인 도리아식의 키톤과 매우 우아하고 섬세한 이오니아식의 키톤으로 나뉜다. 보통 울로 만들어진 직사각형 형태의 히마티온은 왼쪽 어깨에 걸쳐서 몸에 둘렀다.

3
속옷에 얽힌 신화, 네소스의 튜닉

<헤라클레스의 죽음>은 수도승, 수녀, 순교자 등을 묘사한 종교화 및 정물화를 잘 그리기로 유명한 스페인 화가 프란시스코 데 수르바란Francisco de Zurbarán (1598-1664)의 1634년도 작품이다. 부인 데이아네이라가 가져다준 히드라의 독이 묻은 셔츠(튜닉)를 입고 나서 고통스럽게 죽어 가는 헤라클레스의 모습을 매우 리얼하게 잘 묘사하고 있다. 전신에 독이 퍼져나감에 따라 타오르는 고통을 이기지 못해 갈가리 찢어버린 하얀 튜닉을 손에 움켜진 채 신음하는 영웅의 마지막 고뇌가 그대로 전달된다.

헤라클레스는 데이아네이라를 아내로 맞아 고향으로 돌아오던 길에 에우에노스 강에 다다랐다. 그때 마침 겨울비가 내려 강물이 많이 불어 있었는데, 켄타우로스 족인 네소스가 나타나 자신이 데이아네이라를 업어 강을 건너 주겠다고 헤라클레스에게 제의했다. 그러나 재빨리 강을 건넌 네소스는 헤라클레스가 아직도 물에 있는 틈을 타서 데이아네이라를 데리고 도망치려 했다. 그때 아내의 비명 소리를 듣고 헤라클레스는 얼른 화살을 꺼내 네소스를 쏘아 죽여 버렸다. 그것은 옛날에 그가 죽였던 머리가 아홉 달린 거

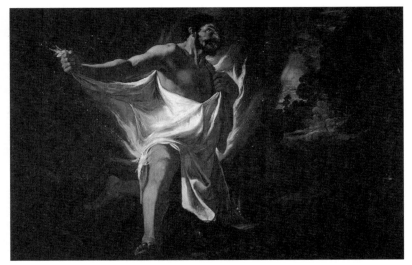

프란시스코 데 수르바란, 〈헤라클레스의 죽음〉, 1634년, 프라도 미술관, 마드리드

대한 물뱀 히드라의 맹독이 묻어 있는 독화살이었다. 음흉하게도 네소스는 숨이 막 끊어지려는 찰나에, 자기 피를 옷에 발라 두었다가 남편의 애정이 식었을 때 그 옷을 남편에게 입히면 남편의 애정이 다시 돌아올 것이라고 데이아네이라에게 넌지시 일러 주었다.

세월이 한참 지난 뒤, 네소스의 유언을 소중히 간직해 두었던 데이아네이라는 남편의 애정이 식었다고 의심되자 그 독이 묻은 셔츠를 몰래 예복 속에 꿰매 헤라클레스에게 보냈다. 아무것도 모르는 헤라클레스는 그 예복을 입고 제사를 지내는 동안 독이 온몸으로 퍼져 그 자리에서 쓰러지고 말았다. 이를 몰래 지켜보던 데이아네이라는 자신의 어리석은 행동이 남편을 무고한 죽음에 이르게 한 것을 참회하면서 자살하고 말았다. 이 모든 비극의 주인공인 헤라클레스는 장작더미를 쌓아 자기를 그 위에 올려놓고 불을 지피도록 명했다. 그러자 올림퍼스 산의 정상에서 이 광경을 지켜보던 최고신 제우스는 장작더미의 불길이 하늘로 치솟을 때 벼락을 쳐서 그를 하늘로 끌어

올렸다. 마침내 천상에 올라가 신이
된 헤라클레스는 신들의 술 넥타르
를 따라 주는 헤라 여신의 딸 헤베와
결혼했다고 전해진다.

영웅 헤라클레스가 입고 장렬하
게 생을 마감했던 튜닉에는 다음 두
가지 종류가 있다: 안에 걸치는 이
너 튜닉^{tunica interior} 그리고 밖에 걸
치는 아우터 튜닉^{tunica exterior}이다.
로마의 초대 황제 아우구스투스처
럼 추위를 몹시 잘 타는 사람들은
평상시에 튜닉을 두 개 이상이나 껴
입고 다녔다고 한다. 사람들은 신분

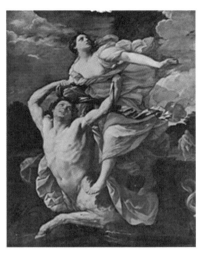

귀도 레니, 〈데이아네이라의 유괴〉, 1620-1621
년경, 루브르 박물관, 파리. 인간의 형상을 하고
있지만 하반신이 말인 네소스가 데이아네이라를
등에 태운 채 막 달아나려 하고 있다.

의 고하에 상관없이 이 양모로 짠 튜닉을 거의 일 년 내내 걸치고 다녔다. 보
통 시민의 튜닉은 하얀 모직으로 만들어졌던 반면에, 고위층 기사나 원로원
의원들은 그리스 시대에는 석류색의, 로마 시대에는 자주색의 줄무늬가 하
나 있는 하얀 튜닉을 입었다. 보통 기사의 튜닉에는 '안구스티 클라비^{angusti}
^{clavi}' 라는 좁은 줄무늬 문양이 그려져 있는 대신에, 원로원의 튜닉에는 '라
티 클라비^{lati clavi}' 라는 넓은 줄무늬가 그려져 있었다. 귀족 남성은 아버지와
아들 모두 역시 '수블리가쿠룸^{subligaculum}' 이란 속옷(샅바와 짧은 속바지)
과 튜닉을 입었지만, 가난한 평민층의 아이들은 속에 아무것도 걸치지 않은
채 튜닉만을 입었을 따름이었다.

이렇듯 남녀노소가 이너웨이로 입었던 하얀 튜닉은 그리스 시대의 대표
적인 속옷이며, 헤라클레스의 갈가리 찢겨진 튜닉은 속옷과 관련된 그리스
의 흥미로운 전설이라 할 수 있다.

4
그리스 남자들이여,
영웅이라면 벗어라

고대 그리스 남성들은 그들의 의상을 될수록 '최소화'하였다. 즉, 옷을 잘 안 입기로 유명했다. 옷을 하나만 입거나 아예 아무것도 걸치지 않는 누드 패션은 결코 창피한 일이 아니었다. '태양과 신화의 나라'인 그리스의 기후는 매우 따뜻했기 때문에 남성들은 어깨에서 매는 짧은 겉옷인 클라미스 chlamys 하나만 달랑 걸친 채 속에는 아무것도 입지 않는 경우가 허다했다. 그림 〈파리스와 헬레네의 사랑〉(1788)에서 보는 바와 같이, 클라미스를 입은 남성은 오른쪽 가슴과 팔, 허리와 허벅지의 살 부분이 모두 다 고스란히 밖으로 드러났다.

〈파리스와 헬레네의 사랑〉은 프랑스 화가 자크-루이 다비드 Jacques-Louis David의 신고전주의 스타일의 그림이다. 고대 그리스 신화에서 최고의 절세 미인이었던 헬레네를 납치했던 파리스로 보이는 알몸의 청년이 약간 붉은 기가 감도는 금발의 곱슬머리 위에 웬일인지 생뚱맞게도 붉은색 모자를 쓰고 있다. 그러나 원래 그리스 남성들은 올림퍼스 신들에 대한 경배의 표시로 공공장소에서는 머리에 아무것도 쓰지 않았다고 한다.

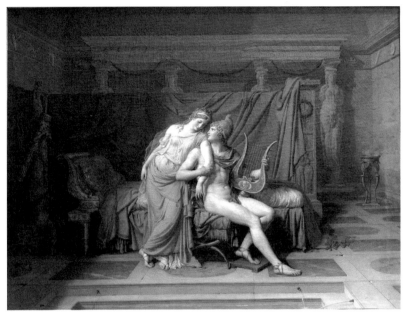

자크-루이 다비드, 〈파리스와 헬레네의 사랑〉, 1788년, 루브르 박물관, 파리

　　그리스 웅변가 데모스테네스의 조각상[1]처럼 오른쪽 젖가슴을 전부 드러낸 채 히마티온 하나만 걸치는 경우도 있었는데, 특히 철학자나 시인들은 이런 복장을 하는 것이 일반적인 관례였다고 한다. 또한 키톤 하나만 입는 경우도 있었다. 예를 들어, 중노동을 하는 육체노동자들은 일하기 편하게 무릎보다 훨씬 더 짧은 키톤 하나만을 걸쳤다.

　　반면에 그리스의 여염집 규수들은 몸을 완전히 가리는 것이 상례였다. 남성들처럼 키톤의 허리띠를 바싹 졸라매거나, 다리를 함부로 드러내는 일이 금지되었다. 특히 아테네의 존경받는 귀부인들은 외출할 때 반드시 헤드

[1] 이 데모스테네스(기원전 384 - 322)의 조각상은 위대한 웅변가가 죽은 후 42년 뒤에(기원전 280) 아테네 시민들의 요청으로 폴리에우크토스Polyeuktos란 조각가가 올림퍼스의 12신상이 있는 제단 근처의 아고라광장에 만들었다고 전해진다.

커버를 착용했으며, 오직 평판이 나쁜 (화류계) 여성들만이 머리에 아무것도 쓰지 않은 채 거리를 활보했다고 한다.

폴리에우크토스, 〈데모스테네스〉, 280년경, 글립토테크 미술관, 코펜하겐

그리스 고전 시대에는 남성들이 올림픽경기에 모두 '올 누드'로 참여했기 때문에 여성들의 참관이 허락되지 않았다. 그런데 이를 어기고 몰래 참관했던 한 여성이 발각되어 처형을 당했던 적도 있다. 그러나 스파르타 여성들은 남성들과 마찬가지로 누드로 공적인 시가행렬이나 축제에 참가할 수가 있었다. 이러한 놀라운 관행은 남성들이 전쟁터에 나가 있을 때 여성들이 보여 주었던 용감한 자질과 덕을 격려하는 차원에서 실시되었다고 한다.

고대 그리스인들은 남성 누드를 조각하기를 매우 좋아했다. 그들이 가졌던 '영웅적인 누드'의 개념으로, 그리스 조각에서 옷을 입은 사람은 그리스인이 아닌 '야만인' 내지 '이방인'을 의미한다고 한다. 그러나 로마인들은 이와는 정반대였다. 특히 로마가 지중해 세계를 재패한 제정기부터 유달리 화려함과 사치를 즐겼던 로마인들은 옷을 매우 잘 차려 입었다. 만일 로마인들의 의복에 어떤 '문제'가 있었다면, 단지 그들이 바지를 입지 않고 튜닉과 가죽 치마를 입었다는 것뿐이다. 바지는 로마인들이 야만인이라고 비웃었던 게르만족의 풍속으로, 나중에서야 로마에 전달되었다. 여담이지만, 그리스군을 물리친 로마의 승리를 축하하는 한 기념비에서 로마의 승리자는 "매우 영웅적으로 벗었지만, 영웅적으로 죽은 그리스인"을 비웃기라도 하듯이 죽은 그리스 병사의 실오라기 하나 걸치지 않은 알몸을 부조에 새겨 넣었다.

5

비키니의 유래가
로마 시대?

1946년, 프랑스의 감성적인 엔지니어 루이 레아르^{Louis Réard (1897-1984)}에 의해 근대 비키니의 서막이 오르기 시작한다.[1] 그러나 비키니의 역사는 그보다 훨씬 전인 고대 그리스 · 로마 시대로 한참 거슬러 올라간다. 시칠리아의 피아자 아르메리나^{Piazza Armerina} 근처에서 고고학적 발굴로 세상에 널리 알려진 로마 시대의 저택 로마나 델 카살레^{Romana del Casale} 빌라에 그려진 유명한 모자이크화 〈비키니 여성들〉이 그 사실을 고증한다. 이 그림에는 비키니를 입고 달리거나 운동하는 여성들의 활기찬 모습이 매우 인상적으로 그려져 있다. 운동 시합에 이겨서 승리의 면류관을 차지한 여성의 의기양양한 모습도 보인다.

로마제국의 전성기에 이르면, 속옷은 이제 더 이상 착용하는 사람의 사회적인 신분 표식과는 상관없이 여성의 순전히 사적인 육체적 자산(몸매)을 가리거나 이를 과시하는 수단이 되었다. 기원전 1세기부터 로마제국 말

[1] 비키니는 프랑스인 엔지니어 루이 레아르와 역시 프랑스인인 패션디자이너 자크 앵의 협업으로 만들어졌으며, 1948년 7월 5일 파리 패션쇼에서 처음 선보인 것으로 알려져 있다.

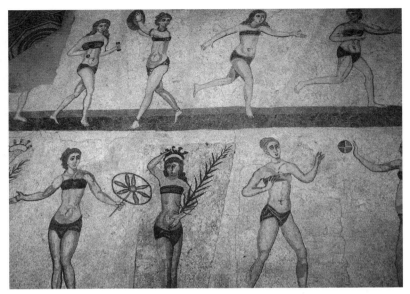

작자 미상, 〈비키니 여성들〉, 연도 미상, 로마나 델 카살레, 시칠리아

기까지 사람들은 속옷을 자주 입었고, 속옷의 발달 덕분에 속옷의 형태나 디
자인도 훨씬 더 다양하고 복잡해졌다. 그리하여 로마제국의 말기나 제국이
멸망한 직후의 란제리나 속옷은 오늘날 브라와 팬티의 한 쌍인 비키니와 형
태가 유사했다. 로마인들은 이를 브라처럼 속옷으로도 입었고, 비키니처럼
겉옷으로 착용하기도 했다.

 고대 그리스 시대에는 동성애가 유행했고, 여성들의 역할은 주로 집안
살림에 한정되어 있었다. 그러나 로마 시대에는 여성의 육체를 '욕망의 대
상'으로 간주했고, 로마의 남성들은 동성보다는 이성에 훨씬 많은 관심을
보였다. 1세기에 수도 로마는 명실공히 국제적인 도시였기 때문에, 세계 도
처에서 고급 매춘부들이 몰려들었다. 이러한 사회 풍속은 기존의 남녀 관계
에 대하여 새로운 아이디어(?)를 제공했고, 덕분에 여성들의 관능미를 돋보
이게 하는 화려하고 관능적인 속옷들의 인기가 높아졌다.

로마공화정 말기와 로마제국 초기에 여성들은 가슴과 힙을 가리는 '타에니아^{taenia}', 곧 그리스 버전의 밴드들을 착용했다. 어린 소녀들은 '파스키아^{fascia}'라고 불리는 밴드를 착용했는데, 이는 가슴의 성장을 방해하는 역할을 했다고 한다. 성인이 되면 여성은 가슴을 가리는 가죽 밴드를 착용했다. 이처럼 로마 초기 때만 해도 여성을 좀 더 남자처럼 보이도록 하기 위한 그리스의 전통을 따라 평평한 브라를 착용했다면, 본격적인 로마 시대에는 남성들이 국사를 잊고 여체에 빠져들도록 여성의 풍만한 가슴을 강조하는 브라를 선호했다. 당시 오비디우스 같은 로마 시인들은 매춘부의 속옷을 찬미하는 시를 지었다. 왜냐하면 아무리 통속적인 시인이라고 할지라도 점잖은 로마 부인들의 속옷을 대놓고 찬미할 수는 없었기 때문이다. 그러나 난숙하고 퇴폐적인 문화의 절정기인 로마제정 말기에 이르면, 귀부인들도 역시 자신을 욕망의 대상으로 포장하기에 열을 올렸다. 고대 그리스 여성들과는 달리 로마 여성들은 자신들의 내부에서 꿈틀거리는 관능을 자각했고 이를 속옷이라는 매개체를 통해 분출시켰다. 그러나 이 같은 속옷의 혁신적인 변혁에도 불구하고 로마제정기에 공인된 드레스코드는 남녀 모두가 착용했던 치렁치렁한 길이의 외출복(토가, 스톨라 등)이었다.

6
로마 패션의 완성은 액세서리

아름다운 여인의 모습을 묘사한 우측의 그림은 대리석과 동물 가죽의 묘사가 가장 탁월했다는 빅토리아시대의 신고전주의 화가 존 윌리엄 고드워드John William Godward (1861-1922)의 〈드루실라〉(1906)다. 이 작품의 모티브가 된 줄리아 드루실라Julia Drusilla (16-38)는 실제 인물로, 로마제국의 3대 황제인 칼리굴라(12-41)의 누이다. 드루실라는 33년에 루시우스 카시우스 롱기누스Lucius Cassius Longinus와 혼인했고, 37년에 이혼했다. 당시 칼리굴라는 세 명의 자기 누이동생들과 연인 관계에 있다는 불미스런 소문이 있었고, 그가 드루실라 부부의 이혼에 관여했을 가능성도 전혀 배제할 수는 없다. 드루실라는 곧이어 마르쿠스 아에밀리우스 레피두스Marcus Aemilius Lepidus와 재혼했는데, 그도 역시 칼리굴라의 연인 중 한 명이었다고 한다! 드루실라는 당시에 창궐했던 열병에 걸려 불과 20대에 사망했다. 칼리굴라는 죽은 누이를 애도하는 의미에서 그녀를 '디바 드루실라'로 신격화하였으나, 후기의 역사가들은 칼리굴라의 총애를 받았던 드루실라를 더러운 창녀에 비유하기도 했다.

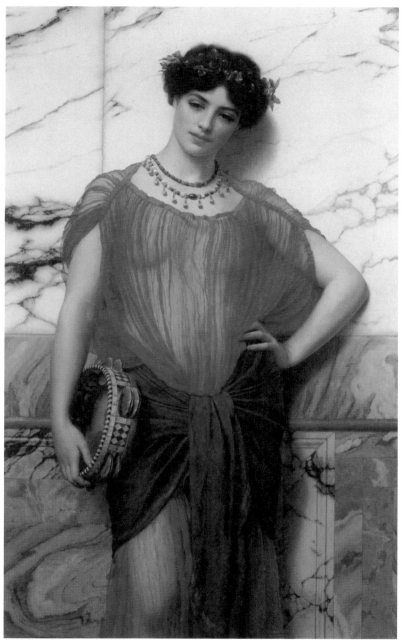

존 윌리엄 고드워드, 〈드루실라〉, 1906년, 개인 소장

화가 고드워드가 상상해서 그린 드루실라는 월계수로 만든 간단한 머리
장식에 아기자기한 색상의 구슬 목걸이를 하고 있는데, 오늘날의 장신구라
고 해도 거의 손색이 없을 만큼 유행을 타지 않는 전통적인 미와 질감을 그
대로 간직하고 있다. 고대 그리스인들이 숙련된 장인이 빚어낸 고급 금속공
예를 매우 중시했다면, 로마인들은 컬러풀한 보석의 원석과 유리에도 관심
이 많았다. 위대한 제국의 번영을 뽐내기라도 하듯이 로마 상류층 여성들 사
이에서는 보석들로 과도하게 장식된 값비싼 액세서리의 인기가 단연 높았
다. 또한 귀부인들은 화려한 공작의 깃털로 만든 부채나 파라솔을 이용하기
도 했다. 한편, 로마의 하층민들은 청동이나 저렴한 금속류로 만든 장신구를
이용했다. 당시 로마 여성들이 사용한 액세서리의 종류에는 화려한 장식용
목걸이, 팔찌, 발찌, 브레스트 체인, 브로치, 보석 단추, 장식용 머리핀, 귀걸
이, 우정 반지, 금으로 만든 헤어네트 등이 있다.

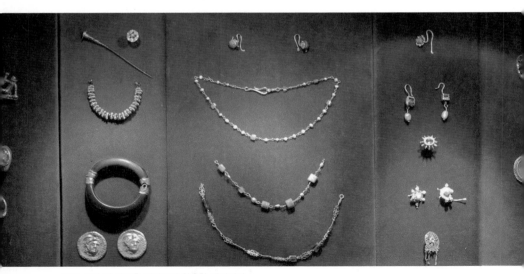

로마 시대 때 상류층 여성들이 착용한 액세서리

로마의 남성들도 보석류 한 가지 정도는 몸에 착용할 수가 있었다. 그것은 주로 귀금속으로 만든 반지 도장이었는데 서류를 봉인하는 용도로 썼다. 그러나 많은 남자들이 이런 규칙에는 아랑곳없이 여러 개의 반지와 외투를 고정시키는 보석 브로치 등의 액세서리를 마구 착용하였다고 한다. 로마 시대 남성들의 헤어스타일은 '단발'이 기본이었고 단정하게 면도를 했지만, 5현제(賢帝) 중 한 명인 하드리아누스^{Hadrianus} 황제(76-138)시절부터 수염을 기르는 자들이 점차로 늘어났다.

7
중세 패션의 완성은
'세트 인 슬리브'

1330년경에 '세트 인 슬리브^{set-in sleeve}'[1]의 발명, 여러 개의 단추 사용, 또한 남녀 모두 몸에 꼭 맞는 타이트한 의상을 입으면서 비로소 '패션 혁명'이 시작되었다. 이 패션 혁명 이후로 남성복과 여성복의 구분이 명확해졌다.

앞서 보았듯이 고대 그리스의 키톤이나 히마티온은 소매를 별도로 만들어 붙이지 않고, 한 장의 옷감에서 주름을 이용해 팔을 덮은 짧은 소매나 민소매로 변형하였다. 그 후 동로마에서 남자 옷에는 활동적

세트 인 슬리브

이고 실용적인 통 모양 소매가, 여자 옷에는 소맷부리가 삼각형인 소매가 만들어졌다. 기본형 소매인 세트 인 슬리브는 13세기 중세 십자군원정 때 동방에서 서구로 유입된 산물이며, 의복의 재단법이 직선형에서 곡선형으로 점차 변화되면서 곧 '타이트 슬리브^{tight sleeve}'가 유행하게 되었다. 타이트 슬리브는 문자 그대로 몸의 체형에 꼭 맞는 타이트한 소매를 가리킨다. 타

[1] '세트 인 슬리브'는 어깨에서 의복의 동체 부분과 꿰매어 붙인 소매를 가리킨다.

이트 슬리브는 보통 아우터용 튜닉의 소매로 많이 쓰였으며 소매길이는 팔꿈치까지 오는 경우가 많았다. 그러나 곧이어 코트처럼 긴 의상 후플란드[houppelande][3]가 나오면서 장식용 커팅[4]이 달린, 소매통이 넓고 느슨한 '루즈 슬리브[loose sleeve]'가 유행하기 시작했다.

다음 페이지에 나오는 프렌치 수사본의 삽화는 6세기 초 로마의 원로원 의원이자 집정관, 철학자였던 보이티우스(480-524)의 『철학의 위안』[5]에 나오는 세밀화로 제목은 〈보이티우스에게 7개의 교양과목[6]을 바치는 철학〉이다. 이 삽화를 그린 이는 프랑스의 채식사(彩飾師)[7]인 코에티비 마스터[Coëtivy Master (1450-1485)]로, 바야흐로 중세가 끝나고 르네상스 패션이 시작되는 1450년대 의상의 패턴을 잘 보여 주고 있다. 삽

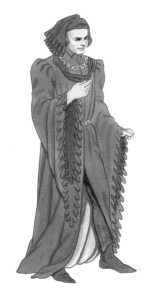

붉은색 후플란드 의상을 입고 있는 남성은 소매 끝을 커팅한 치렁치렁한 루즈 슬리브에, 역시 끝을 커팅한 후드 모양의 붉은색 모자를 쓰고 있다.

[3] 보통 소매가 길고, 종종 모피 장식이나 안감을 대며, 웨이스트는 벨트로 조여 몸에 꼭 끼도록 되어 있다.

[4] '장식용 커팅'이란 천을 장식 용도로 사각이나 원통형, 또는 세모형의 디자인으로 칼질하는 것을 가리킨다. 성 알반스[St Albans]의 연대기에 의하면 소매나 의복에 사용된 장식용 커팅은 대략 1346년경에 도입되었다고 한다. 14세기 중반에 많이 입었지만 1470년경에 사라졌다고 한다.

[5] 『철학의 위안』은 동고트 왕국 테오도리쿠스 대왕을 섬긴 학자 보이티우스가 반역죄에 몰려 사형을 받기 전에 옥중에서 쓴 작품이다. 전5권으로 되어 있는 산문체의 논문인데, 그 사이에 39편의 아름다운 시가 섞여 있다.

[6] 7개의 교양과목은 문법 · 논리 · 수사학 · 산수 · 기하 · 음악 · 천문으로 중세의 주요 학과였다.

[7] '채식사'는 중세 수사본의 채색 삽화를 그리는 장인들을 가리킨다.

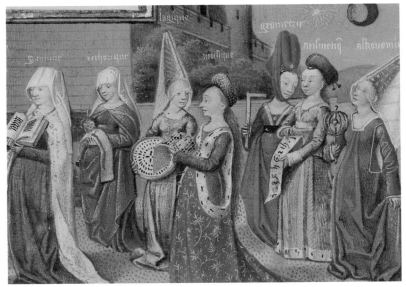

코에티비 마스터, 『철학의 위안』의 삽화 〈보이티우스에게 7개의 교양과목을 바치는 철학〉, 연도 미상

화 속의 여성들은 몸에 꼭 끼며 소매가 긴 겉옷인 코트아르디^{cotehardy} 위에 걸친 쉬르코 투베르^{surcot-ouvert},8 목둘레가 V형인 가운, 하이 웨이스트 라인9 의 버건디 가운 등 매우 다양한 스타일의 가운을 걸치고 있다. 또한 여성 모 두가 다양한 패션의 두건이나 헤닌, 또는 베일을 걸치고 있다. 여기서 헤닌 은 15세기의 여성 모자를 가리키는데, 보통 원추형 또는 하트형으로써 때 로는 매우 높직한 것도 있다. 가벼운 천을 풀로 붙여서 만들고 값비싼 직물 또는 우단으로 장식했는데, 꼭대기에 단 큰 베일이 아래쪽 땅바닥에 닿기 도 하였다.

상기한 대로, 고급 양피지 위에 금빛을 입힌 중세 시대 채색 사본에 등장

8 오늘날의 점퍼드레스로, 영어로는 '사이드리스 가운^{sideless gown}'이라 한다. 옆을 크게 터 서 안쪽에 착용한 코트를 보이게 하기 때문에, 흔히 '양옆이 없는 옷'이라 한다.
9 웨스트 라인을 유방 밑까지 올린 스타일로 '엠파이어^{empire} 스파일'이라고도 함.

하는 화려한 가운이나 타이트한 슬리브, 뾰족
한 뿔 모양의 모자와 두건들은 과연 중세인들
이 어떤 옷을 입었는지를 잘 보여 준다. 그러나
중세 예술에서 흔히 보여 주는 것처럼 당시 사
람들의 몸매나 웨이스트 라인이 그렇게 비현
실적일 정도로 가는 것은 아니었다.

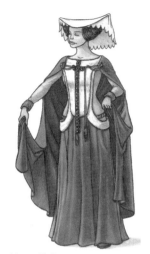

쉬르코 투베르

8
중세 상류층
귀족들의 옷

옆의 그림은 『베리공의 호화로운 기도서Les très riches heures du Duc de Berry』 (1412-1416)의 삽화다. 베리공의 주문으로 이 기도서의 삽화를 그리게 된 궁정화가 랭부르 형제The Limbourg brothers는 가장 처음 부분에 12달 채색 달력을 그려 넣었다. 본 그림은 만물이 소생하는 싱그러운 봄 <4월>을 나타낸 것으로, 멀리 두르당 성(城)Chateau de Dourdan을 배경으로 화려한 복장을 하고 서 있는 귀족 남녀들을 선명한 색채로 아주 세밀하게 묘사하고 있다.

두르당 성은 1400년부터 베리공의 소유가 되었는데, 공작은 이 성을 개보수하여 요새화시켰다. 맨 꼭대기 위에 우뚝 서 있는 두르당 성의 첨탑과 지하 감옥 옆에 옹기종기 모인 집들이 서민적인 촌락을 이루고 있다. 마을 앞을 흐르는 연한 잿빛 하천 위에는 두 개의 조각배가 떠 있으며, 번쩍거리는 호화 의상을 걸친 인물들과 초록색 목초지, 숲 등의 뒷배경이 서로 대조를 이루고 있다. 두 명의 아가씨가 제비과 식물인 바이올렛을 따는 동안에, 약혼한 커플이 신부 측 부모 앞에서 반지를 교환하고 있다. 등장인물들이 원형 피라미드의 모양을 형성하고 있는 이 그림의 구도나 채색의 대비는 매우

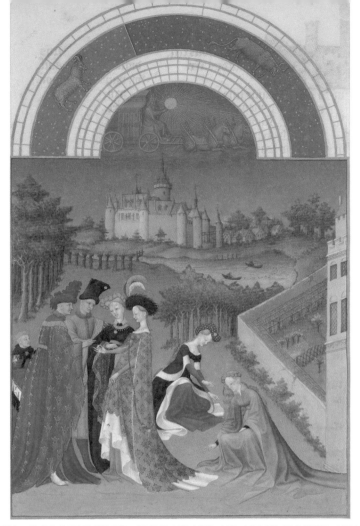

랭부르 형제, 『베리공의 호화로운 기도서』의 삽화 〈4월〉, 1412−1416년경, 콩데 박물관, 샹티이

훌륭하다. 가령 약혼녀가 입은 연푸른색 의상과 어머니의 검정 의상, 또한 제일 정면에서 무릎을 꿇고 꽃을 따는 고운 분홍색 의상의 아가씨와 또 다른 아가씨의 짙은 푸른색 의상 역시 보기 좋은 대조를 이루고 있다. 붉은 모자에 금색 왕관 문양이 박힌 왕자다운 의상을 걸친 늠름한 기상의 약혼자가 어린 약혼녀의 얼굴을 빤히 응시하면서 반지를 건네는 사이, 그녀는 손가락을 뻗치면서도 수줍은 듯 시선을 아래로 조용히 내리깔고 있다. 어머니는 감동

한 표정이 역력하며, 아버지는 매우 애정 어린 시선으로 자기 딸을 바라보고 있다. 여기서 남성들은 후플란드^{houppelande}를 입고 있으며, 여성들은 당대에 한창 유행했던 다양한 스타일의 헤닌과 하이 웨이스트 가운을 걸치고 있다. 사실상 1410년 4월은 베리공의 손녀인 11살 본^{Bonne}이 당시 16세였던 오를레앙 가문의 샤를과 약혼했던 시기와 일치한다. 사랑스러운 약혼녀에게 홀딱 반한 샤를은 "이렇게 상냥하고 예쁘며 우아한 여성을 바라보는 것은 얼마나 좋은 일인가!"라며 탄복했다고 한다.

상기한 세밀화에서 보는 바와 같이 중세의 상류층 귀족은 질 좋은 모직과 벨벳, 실크로 된 옷을 입었다. 남성들은 튜닉과 모직 스타킹, 일명 반바지인 브리치즈^{breeches}와 외투를 입었고, 여성들은 커틀^{kirtle}이라 불리는 긴 스커트와 에이프런, 모직 스타킹, 그리고 역시 겉옷으로 외투를 걸쳤다. 그러나 돈 많은 귀족들과는 달리, 대부분의 농민들은 그들의 몸을 따뜻하게 해주기만 하면 되는 두껍고 거친 모직 의상을 걸쳤다. 한편 성직자들은 로마 복장을 모방하여 긴 모직 의상을 걸쳤다. 가령 베네딕트 수사들은 검은색, 시토회 수사들은 염색을 하지 않은 모직이나 흰색 옷을 입음으로써 자신이 속한 종교 단체를 외부에 표시했다. 성 베네딕트는 모름지기 수도승의 옷은 평범해도 입기에 편안해야 하며, 머리를 따뜻하게 할 리넨 두건을 반드시 써야 한다고 말했다. 검소한 클라라 동정회[1]의 수녀들은 겨울의 모진 추위를 이길 수 있도록 두꺼운 모직 양말을 신을 수 있게 해달라고 교황에게 청원했다고 한다.

[1] 클라라 동정회는 아시시^{Assisi}의 성 클라라가 아시시의 성 프란체스코의 지도하에 창시한 여자 수도회로 프란체스코회의 제2회다.

[지식+] 아르놀피니 부부의 중세 의상

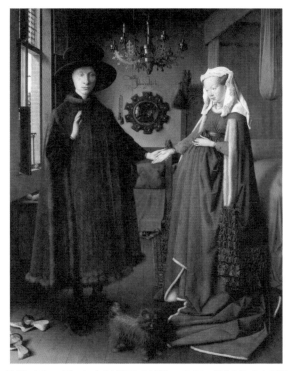

얀 반 에이크, 〈아르놀피니 부부의 초상화〉, 1434년, 내셔널 갤러리, 런던

우리에게 너무나 잘 알려진 <아르놀피니 부부의 초상화>(1434)는 북구 르네상스의 중요한 예술가인 네덜란드의 거장 얀 반 에이크Jan van Eyck (1390-1441)의 유화 작품이다. 그의 화풍은 르네상스 예술에 근접하지만 그가 그린 부부의 의상은 여전히 중세적이다. 상당한 재력가인 남편은 코트아르디 위에 털가죽을 댄 고급 외투를 걸치고 있으며, 넓은 테두리의 모자를 쓰고 있다. 그의 임신한 부인은 머리 위에 하얀 레이스가 달린 두건을 쓰고 있으며, 파란색의 코트아르디 위에 슬래시드 슬리브slashed sleeves형의 하이 웨이스트 가운을 걸치고 있다. '슬래시드 슬리브'란 소맷부리에 트임을 준 소매를 말한다.

9

너무 크고 무거운
르네상스 시대의 패션

그림 속 화려한 패션의 주인공은 바로 영국의 황금시대를 연 여왕 엘리자베스 1세로, 이 전신 초상화 〈엘리자베스 1세〉는 잉글랜드의 금 세공사이자 초상화가였던 니콜라스 힐리어드^{Nicholas Hilliard (1547-1619)}의 1599–1600년경 작품으로 추정된다.

학자들은 르네상스 태동기에 전 영역에서 많은 변화들이 일어났다는 데 한결같이 입을 모으고 있다. 구시대의 영주들은 점차로 사라졌고 새로운 정치권력이 등장했다. 또한 위대한 '지리상의 발견'이 있었다. 1492년, 콜럼버스가 아메리카 대륙을 발견한 이후 스페인이 급부상했고, 뒤이어 섬나라 영국이 유럽 패권을 장악하게 된다. 해외 식민지에서 들어오는 부를 통해 막대한 재력을 확보한 상인들은 새로운 고급 직물들을 유럽에 소개했고, 이에 영향을 받은 '패션'에도 새바람이 불기 시작했다.

르네상스 시대에는 패션이 매우 중요했다. 외부에 부를 과시하는 수단으로 패션을 이용했던 상류층들은 앞다투어 값비싼 의상에 돈을 썼다. 〈엘리자베스 1세〉에서 보는 바와 같이 고전 문예의 부흥기인 르네상스 시대에

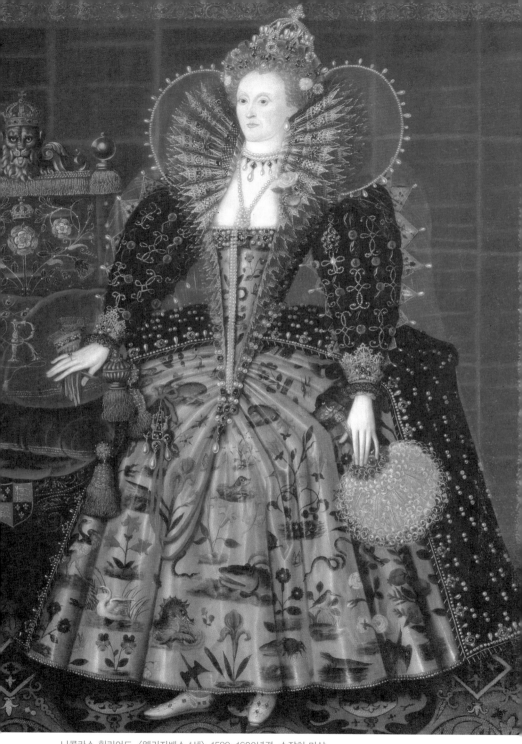

니콜라스 힐리어드, 〈엘리자베스 1세〉, 1599-1600년경, 소장처 미상

는 모든 의복의 영역에서 지나치게 '과도한' 디자인이 유행하였다. 마치 몸을 옥죄는 듯 무거운 의상 재료와 장신구들, 커다랗게 부풀린 소매, 몸에 밀착된 바디 클로즈형의 상의 등이 각광을 받았다. 가령 북유럽 국가에서는 웃옷의 어깨심, 즉 패드를 넣어 과장되게 부풀린 소매와 더블릿,[1] 그리고 몸에 착 달라붙는 스타킹이 유행했다.(그러나 정작 르네상스의 진원지인 이탈리아는 보다 중세적인 스타일에 충실했다.)

색상은 강하고 어두운 컬러가 주종을 이루었으며, 특히 머리에 쓰는 장식물로는 검정색 벨벳이 기본이었다. 하얀 리넨으로 된 러프 칼라는 금색이나 자주색, 또는 검정색의 묵직한 의상들을 돋보이게 하는 역할을 했다.

이 과도한 주름 장식의 러프 칼라가 사교계에서 유행함에 따라, 사람들은 음식을 깃이나 바닥에 떨어뜨리지 않고 먹기 위해 포크를 사용하기 시작했다. 당시 귀금속으로 만든 포크는 단연 사치재였는데, 귀족들의 재산목록에서 아예 따로 언급될 정도였다. 한편, 부유한 귀족들이 공식 석상에서 비싼 실크나 모피로 된 호화로운 의상들을 수시로 갈아입는 동안, 가난한 농부들은 허름한 평상복을 그저 한두 벌 정도 지녔을 뿐이었다.

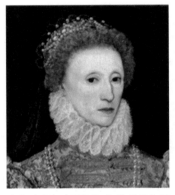

하얀 리넨의 러프(주름 옷깃) 장식을 한 엘리자베스 1세. 작자 미상의 그림으로 1575년경의 유화 작품으로 추정된다. 스코틀랜드의 귀족이자 그림의 전 소유주였던 단리(1545-1567)의 이름을 따서 흔히 〈단리의 초상화〉로 알려져 있다.

[1] 14-17세기에 남성들이 입던 짧고 꼭 끼는 상의.

10
르네상스 미녀의 필수 조건,
도자기 피부와 금발
그리고 하이힐

르네상스기에는 무조건 이마가 넓어야 미인으로 쳤으며, 금발이 인기가 있었다. 마치 이탈리아의 화가이자 조각가인 피사넬로^{Pisanello (1395-1455)}가 그린 에스테 가문의 공녀 〈지네브라 데스테의 초상〉처럼 말이다. 그래서 당시 여성들은 금발로 보이도록 머리를 표백하는 경우가 종종 있었다. 또한 금발을 상징하는 노란색이나 흰색 비단실로 만든 가발이나 풍성한 머리 타래 등이 여성들 사이에서 인기가 높았다. 초상화 속의 여인처럼 안색이 창백하고 하얀 '도자기 피부'를 선호했기 때문에 여성들은 강렬한 햇볕에 피부가 노출되거나 그을리지 않도록 항상 모자나 베일로 얼굴을 가리고 다녔다. 그러나 아직까지도 위생이 그리 발달하지 않았던 시대였던 만큼, 사람들은 목욕을 자주 하지 않았고 옷도 일 년에 겨우 두어 번 정도 세탁할 정도였다! 당시 유행했던 부풀린 소매는 솜이나 두꺼운 천 조각 등으로 속을 가득 채웠는데, 소매 속은 그야말로 각종 진드기와 벌레들의 훌륭한 서식처가 되었다.

베네치아인들은 하이힐의 일종인 초핀^{chopine 2}을 부와 사회적 지위를 나타내는 상징으로 이용했다. 원래 이 초핀은 여성들이 진흙탕 길을 건널 때

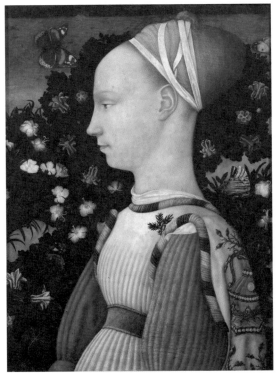

피사넬로, 〈지네브라 데스테의 초상〉, 1435–1449년경, 루브르 박물관, 파리

행여 긴 의상에 흙탕물이 튀지 않도록 고안된 것이었는데, 어쨌든 굽이 높은 신발은 그것을 착용하는 여성을 다른 사람들보다 훨씬 키가 커보이도록 해 주었으며, 거만하게 아래를 내려다 볼 수 있는 여유를 제공해 주었다. 르네 상스기에 초핀은 여성들의 일상적인 애용품이 되었고, 시간이 지날수록 굽은 더욱 더 높아져만 갔다. 어떤 초핀은 높이가 자그마치 20인치(약 50cm) 이상이 되는 것도 있었다고 한다. 그래서 영국의 문호 셰익스피어는 자신의

[2] 17세기경에 여자들이 신은 코르크 창을 두껍게 댄 높은 구두. 초핀은 원래 14세기경 터키에서 발명되었고, 16세기부터 19세기 초까지도 유럽의 상류사회에서 크게 유행했다. 신고 걷기 위해서는 균형을 잡아 주는 하인들의 도움이 필요한 높은 신발이었다.

비토르 카파치오, 〈두 명의 베네치아 여자들〉,
1490년, 코레르 박물관, 베네치아

〈두 명의 베네치아 여자들〉의 부분도. 좌측에 보이
는 초핀의 높이가 못 되도 15cm는 되어 보인다.

걸작 『햄릿』에서 초핀의 높은 굽을 마치 거의 하늘에 닿을 듯 치솟은 '고도'
에 비유하기도 했다. 당시 베네치아를 방문한 여행자들은 눈이 휘둥그레질
정도로 높은 초핀을 향해서 매우 익살스런 촌평을 던지기 좋아했는데, 한 방
문자는 이 초핀이 '아내의 불륜을 어렵게 만들기 위한 남편들의 발명품'이
라 평가했다. 한편, 이 말이 전혀 허무맹랑하지만은 않은 이유는 신발을 둘
러싼 '지배와 종속'의 관계를 다른 나라 풍습에서도 종종 볼 수가 있기 때문
이다. 중국이나 터키의 첩들이 높은 굽의 신발을 신었다는 사실을 두고 몇몇
학자들은 하이힐이 구중궁궐이나 하렘에서 여성들이 몰래 도망가지 못하도
록 하기 위해 쓰였다는 결론을 내렸다.

윌리엄-아돌프 부그로, 〈마이나데스〉, 1894년, 개인 소장

음식

1
디오니소스의
청춘과 포도주

　고대 그리스인들의 음식은 두 개의 상징을 가지고 있다. 첫째는 종교적 상징으로, 포도주는 주신 디오니소스의 숭배와 밀접한 연관이 있으며, 빵은 농업의 여신 데메테르와 연결되어 있다. 둘째로, 그리스인들은 음식을 다른 이방인들과 자신들을 구분하는 기제로 사용했다. 가령 유대인들이 음식을 종교적으로 선택받은 '선민'임을 나타내는 수단으로 이용했다면, 그리스인들은 야만의 세계에서 그들이 '헬레네스(문명인)'임을 보여주는 수단으로 이용했다. 그들은 과식과 과시적인 소비를 야만적인 것으로 여기며 페르시아인들의 호화로운 연회를 도덕적으로 타락한 것으로 간주한 한편, 자신들은 검소한 식생활을 했으며, 가난하지만 자유로운 시민으로서 고귀한 철학적 이상을 고양하였다.

　옆의 그림 〈바쿠스(디오니소스)의 청춘〉은 프랑스 화가 윌리엄-아돌프 부그로William-Adolphe Bouguereau (1825-1905)[1]의 1884년도 작품이다. 전통주의자

[1] 윌리엄-아돌프 부그로William-Adolphe Bouguereau(1825-1905)는 프랑스의 아카데미 회화를 대표하는 화가다.

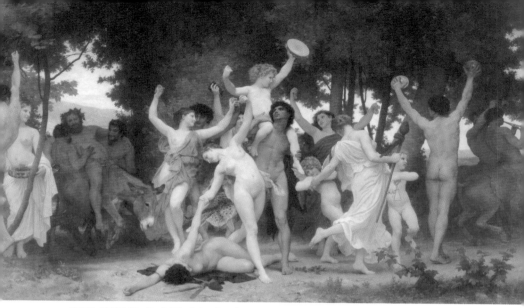

윌리엄-아돌프 부그로, 〈바쿠스(디오니소스)의 청춘〉, 1884년, 개인 소장

였던 그는 그리스·로마신화 같은 고전적 주제에 근대적 해석을 가미하여 이를 사실주의적 화풍으로 훌륭하게 재현해 내었다. 디오니소스의 로마명은 '바쿠스'로 '포도주와 다산의 신'이며 예술의 후원자다. 포도주를 발명하고, 포도재배 기술을 인간 세상에 널리 전파시킨 그는 두 가지 상반된 성격을 지니고 있었다. 충만한 기쁨과 신성한 엑스터시를 선사하는 한편, 매우 잔인하고 난폭하며 무분별한 광기 또한 가지고 있었던 것이다. 이는 포도주의 이중적인 성격을 반영하기도 한다.

　　디오니소스와 그들의 추종자들은 어떤 족쇄에도 얽매이지 않고 정신적, 신체적 취기를 통해 자유와 해방을 구가했다. 부그로의 그림 속에서도 마치 자연과 문명의 경계를 허무는 '문명의 해방자'와도 같은 신 디오니소스를 추종하는 반인반수의 사티로스와 광신도 여성들 마이나데스Mainades [2]가 그야말로 무아지경 속에서 정신의 해방을 만끽하며 황홀한 취기와 춤의 열락에 몸을 맡기고 있다.

[2] 마이나데스는 '마니아', 즉, '광기에 빠진 여자들'이란 뜻이다.

2
고대 그리스인들의
포도주 마시는 법,
물 탄 듯 술 탄 듯

그리스인들은 식사에 포도주를 함께 마시지는 않았다. 원래 신의 선물인 포도주는 오직 남성들을 위한 심포지엄(향연)에서 '따로' 마시는 음료였다. 주흥을 돋우기 위해 고급 유녀인 헤타이라나 악기를 연주하는 전문 직업여성들이 동반되기는 하였지만, 그리스 여성들은 남성들의 주연에 참가할 권리가 없었다. 심포지엄에서 남성들은 비스듬히 누워 시를 읊거나 포도주의 오묘한 맛을 음미했다.

그리스인들은 포도주를 항상 물에 타서 '크라테르^{krater}'에 담아 마셨다. 심포지엄의 분위기가 한창 무르익으면 술과 함께 먹도록 한입 크기로 작게 만든 치즈나 빵 조각 같은 술안주가 나오기도 하였지만, 오로지 포도주만 마시는 것이 일반적인 음주 관행이었다.

그리스인들은 포도주 원액을 물에 희석시키지 않은 채 그대로 마시는 것을 아주 미개한 행위로 보았다. 물과 포도주의 비율을 1:1로 하는 경우에는 위험천만한 것으로 간주했고, 2:1인 경우에도 너무 강하거나 야만적이라 여겼다. 『플루타르코스 영웅전』의 저자로 널리 알려진 고대 그리스의 철학

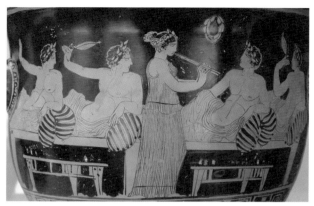

작자 미상, 〈그리스의 심포지움〉, 기원전 420년경, 스페인 국립 고고학 박물관, 마드리드. 심포지엄의 광경을 묘사한 그리스의 붉은 도자기. 비스듬히 누운 남성들이 포도주를 마시면서 플루트 연주자가 빚어내는 아름다운 선율에 귀를 기울이고 있다.

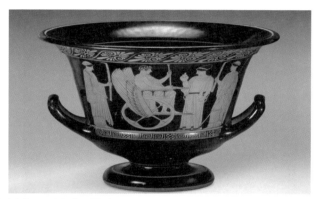

작자 미상, 〈칼리스 크라테르〉, 기원전 450년경, 듀크대학교 내셔 미술관, 더럼. 크라테르는 포도주와 물을 섞는 데 쓰던 단지를 일컫는다. 넓적한 아가리에 몸통이 크고, 위로 뻗은 손잡이가 두 개 있다.

자 플루타르코스에 의하면, 물과 포도주의 비율은 3:1이 가장 완벽하다. 또한 그리스인들은 충분한 양의 포도주를 마시게 되면, 포도주의 거나해진 술기운이 체액으로 흘러들어가 우리의 신체가 사랑의 신 에로스나 디오니소스, 또는 음악의 여신인 뮤즈들에 의해 홀리게 된다고 믿었다. 그런 이유에서 16세기 독일의 매너리즘[1] 화가인 한스 폰 아헨Hans von Aachen (1552–1615)은

자신의 화폭에 풍요를 상징하는 데메테르(세레스) 여신, 포도송이를 움켜쥔 디오니소스(바쿠스), 또한 미소년 에로스(아모르)를 함께 그려 넣었다.

후일 그리스의 바통을 이어 지중해 세계를 지배하게 된 로마인들은 그리스 문명에 대하여 열광했고 이를 열심히 모방했지만, 포도주가 접신, 즉 신과 교감하는 신성한 매개체란 생각은 결코 받아들이지 않았다. 로마인들은 디오니소스의 사제들이 신과 교감한다는 명목으로 고주망태가 되어 날뛰는 것을 전부 사기 행위로 보았다.

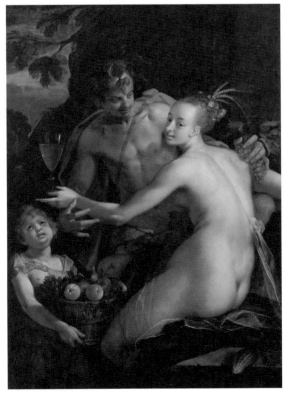

한스 폰 아헨, 〈바쿠스, 세레스 그리고 아모르〉, 1600년, 빈 미술사 박물관

[1] 16세기 이탈리아의 지나치게 기교적인 미술 양식.

3
빵이 그리스인들의
주식이 되기까지

그리스인들은 농업의 여신 데메테르가 해마다 작물들을 자라게 한다고 믿었기 때문에 그 해에 만든 첫 번째 빵을 여신의 제단에 바쳤다. 여신에게 바치는 제사 품목으로는 가축과 농산물 외에도 선홍색 양귀비와 수선화, 그리고 두루미 등이 있었다. 고대의 그리스인들은 에머밀[1]과 보리를 주로 경작했는데, 이러한 재료들로는 좋은 빵을 만들기가 어려웠다. 본래 소맥의 일종인 에머밀이나 보리는 빵보다는 보통 수프나 스튜, 죽을 만드는 데 쓰인다. 당시 그리스의 빵은 '마자maza'라고 불리는 보리로 만든 납작한 빵이었다. 그래서 로마인들은 그리스인들을 가리켜 '보리를 먹는 사람들'이라고 비아냥거렸다. 특히 가난한 사람들이 먹는 거친 보리 빵에는 왕겨가 그대로 섞여 있는 경우가 다반이었다.

그리스의 산악 지대에는 밀이 자랄 수 있는 커다란 경작지가 없었기 때문에 빵 밀은 거의 외부에서 수입되었다. 그리스에서 빵이 주식으로 정착되기까지 비교적 오랜 시일이 걸린 이유다. 그리스 문명 초기,[2] 자기로 만든 오

[1] 현재 사료작물로 재배하는 밀.

작자 미상, 〈빵을 반죽하는 여인〉, 기원전 500-475년경, 국립 고고학 박물관, 아테네

븐을 가지고 있는 가정에서는 직접 빵을 구워 먹었다. 위 조각상은 〈빵을 반죽하는 여인〉으로, 작품 연대는 대략 기원전 500-475년경으로 추정된다.

기원전 5세기경부터 그리스 도시에는 제빵업자들이 등장했다. 아테네인들은 다른 국가에서 밀을 수입했고, 아테네의 시장은 좋은 밀로 만든 빵을 판매하기로 유명했다. 이제 사람들은 시장의 가판대에서 무려 50-70개의 각기 다른 종류의 빵들을 구입할 수 있었다.

철학자 소크라테스는 통밀로 만든 빵을 '돼지가 먹는 빵'이라 하여 별

[2] 많은 학자들이 기원전 776년에 열린 첫 올림픽을 고대 그리스의 형성 시기로 보고 있으나, 일부는 기원전 1000년까지 그 시기를 올려 잡기도 한다.

로 좋아하지 않았다고 한다. 그런 한편 한 가지 흥미로운 사실은, 당시 그리스의 전사들이 오늘날의 군인들처럼 고기를 다량 섭취한 것이 아니라, 무엇보다 빵을 많이 먹는 대식한들이었다는 점이다.

작자 미상, 〈오븐에서 갓 구운 빵을 꺼내는 빵집 여주인〉, 기원전 5세기경, 소장처 미상

4
피타고라스학파가 베지테리언?

 기원전 530년경, 피타고라스와 그의 제자들은 남부 이탈리아의 크로토나^{Crotona}에서 공동체 생활을 했다. 피타고라스는 고대 '수학의 아버지'로 널리 추앙받고 있지만, '채식주의의 아버지'이기도 하다. 1800년대 중반 근대 채식주의 운동이 태동하기 전까지 고기 없는 식단은 '피타고라스의 식단'으로 불렸다. 피타고라스학파의 중심 사상은 바로 '환생'이다. 거기에는 인간의 영혼이 동물의 몸속에 들어가는 환생도 포함되어 있었다. 바로 이러한 이유 때문에 피타고라스는 고기 소비를 금했을 것이다.

 플라톤 역시 『국가론』에서 육류 섭취가 살인자의 악습관이며 사치와 욕망을 나타낸다고 기술한 바 있다. 그러나 이 피타고라스학파만의 특이 사항은 근대 채식주의자들의 식단에서 영광의 자리를 차지하고 있는 식품, 식물성 단백질의 보고인 콩의 섭취 또한 금했던 점이다. 피타고라스는 인간과 콩이 모두 같은 재료에서 창조되었다고 믿었고, 그 때문에 그의 추종자들은 콩을 먹거나, 심지어 콩을 만지는 것조차도 허용되지 않았다. 특히 잠두는 더 나쁘다고 생각했는데, 죽은 자의 영혼이 잠두의 빈 줄기를 통해 흙에서 자라

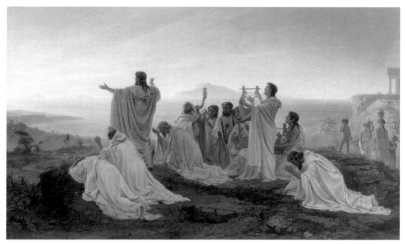

표드르 브론니코프, 〈일출을 축하하는 피타고라스학파〉, 1869년, 트레티야코프 미술관, 모스크바

는 콩의 열매로 이동한다고 생각했기 때문이다. 또 다른 재미있는 일화에 의하면, 피타고라스는 인간이 방귀를 뀔 때마다 영혼의 일부를 잃어버린다고 믿었다고 한다. 아무튼지 별난 그들은 특별한 의복을 걸쳤으며, 인간의 육욕에 대한 엄격한 금욕주의를 실천했다.

위 그림은 감동적인 일출을 맞이하는 피타고라스학파의 무리를 표현하고 있다. 러시아 태생의 낭만적인 풍속화가 표드르 브론니코프Fyodor Bronnikov (1827-1902)의 작품이다. 피타고라스의 추종자들이 마치 신비한 종교 제식을 지내는 것처럼, 자연의 순환적 리듬에 맞추어 현악기를 연주하면서 외부 세계의 영광을 온 누리에 드러내는 장엄한 일출의 광경을 바라보고 있다. 피타고라스학파는 공동체 생활을 했으며 재산도 공유했다. 심지어 수학적 발견도 서로 공유했는데, 최종적인 공은 늘 피타고라스에게로 돌아갔다. 피타고라스 자신의 말을 빌리면, 세상에는 신과 인간, 그리고 피타고라스 같은 인간이 존재한다. 긍정적 의미에서든 혹은 그 반대든 피타고라스가 매우 카리스마 넘치는 지도자였음은 분명한 사실이다.

5

그리스의
식사

소포클레스(기원전 497-406) 시대의 시인과 철학자들은 아테네 민주주의의 상징인 파르테논 신전의 장점에 대해서는 물론이고, 요리법에 대해서도 매우 진지하게 토론을 나누었다. 전통적으로 그리스의 요리사와 사제는 하나였다. 오직 그들만이 신에게 희생제를 올리기 위해 어떻게 짐승들을 도살해야 하는지 알고 있었기 때문이다. 또 수 세기 동안 음식을 준비하는 것은 남성들의 특권이었다. 그래서 요리에 대한 레시피는 여성들이 아닌, 주로 남성들 사이에서 전수되었다. 식사는 '예술'의 한 분야로 간주되었고, 세련된 남성들의 사교 클럽에서는 미식가들이 모여 다양한 음식들의 장점을 토론했다.

초기 그리스에서는 하루에 무려 네 끼의 식사를 했다. '아크라티스마akratisma'(아침 식사), '아리스톤ariston'(점심), '헤스페리스마hesperisma'(초저녁 간식), 그리고 '데이프논deipnon'(만찬)이다. 그런데 후기에는 아크라티스마가 아침 식사, 데이프논이 점심, '도르페스토스dorpestos'가 초저녁 간식, 그리고 '에피도르피스epidorpis'가 저녁 만찬이 되었다. 그리스의 수사학자인 아테나이오스에 의하면, 사람들은 너무 많은 식사의 명칭과 빈도수

로 인해 적잖은 혼란을 겪었다. 그러나 다행히 그리스의 고전 시대 말기에 아크라티스마(아침 식사), 아리스톤(점심), 데이프논(저녁 식사)으로 이루어진 삼시 세끼가 완전히 정착되었다고 한다.

아침 식사 때는 부자나 가난한 사람 모두 (물을 타지 않은) 포도주에 적신 빵을 먹었고, 무화과나 올리브 열매를 곁들였다. 한편, 아침을 거르는 사람은 '아마리스테톤amaristeton'이라고 불렀다. 점심은 가벼운 식사였는데, 주로 집 밖에서 먹는 조리가 된 따뜻한 음식이었다. 정찬인 데이프논은 비스듬히 누워서 먹었다. 이처럼 드러누워 식사하는 습관은 고대 그리스·로마의 상류사회에서 매우 보편적이었다.[1] 그리스 연회에는 보통 두 가지 코스가 있었는데, 첫 번째 코스는 데이프논으로 '먹는 코스'이며, 두 번째 코스는 심포지엄으로, '마시는(음주) 코스'였다.

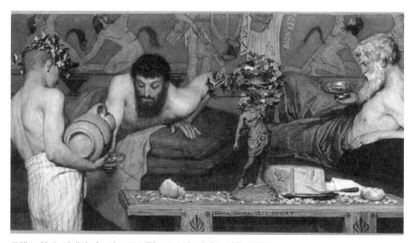

로렌스 알마-타데마, 〈그리스 포도주〉, 1873년, 페레즈 시몬 컬렉션

[1] 시간과 돈의 여유가 없는 가난한 노동자들은 보통 앉아서 재빨리 식사를 했다.

6
용맹함의 비결,
스파르타군과 검은 죽

프랑스 화가 자크-루이 다비드Jacques-Louis David가 그린 〈테르모필레 전투에서의 레오니다스Leonidas at Thermopylae〉(1814)는 기원전 480년경 테르모필레라는 그리스 산길에서 벌어졌던 실제 전투의 한 단면을 묘사하고 있다. 이곳에서 스파르타 왕 레오니다스는 1000명의 스파르타 정예군을 이끌고 페르시아군의 남하를 저지했다. 그러나 이 고장 출신의 내통자가 17만 명으로 추정되는 페르시아 대군에게 산을 넘는 샛길을 가르쳐 주는 바람에 레오니다스를 비롯한 전원이 전사하고 말았다. 비록 대패하였지만, 스파르타군의 용감성은 먼 훗날까지 회자되었고 전사자들은 그리스의 민족적 영웅으로 추앙받았다.

다비드는 프랑스 혁명의 여파로 그야말로 어수선했던 프랑스 정국에 '시민의 의무와 자기희생 정신'을 고취한다는 의미에서 이러한 주제를 선택했는데, 조용히 나체로 앉아 있는 스파르타의 영웅 레오니다스의 숙연한 자세를 통해 '상실과 죽음'에 대한 성찰까지 담아내고 있다. 레오니다스는 다가올 페르시아와의 전투에서 자신들 가운데 단 한 사람도 살아남지 못하리

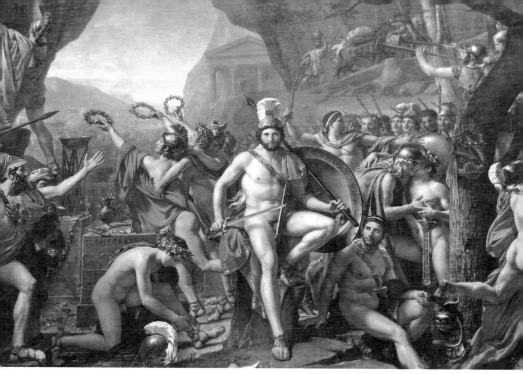

자크-루이 다비드, 〈테르모필레 전투에서의 레오니다스〉, 1814년, 루브르 박물관, 파리

라는 사실을 잘 알고 있었다. 그것은 다른 병사들도 마찬가지여서, 그림의 왼쪽 상부에 보이는 한 병사는 칼 손잡이 끝으로 바위에 "행인이여 가서 스파르타에게 전하라. 스파르타의 위대한 법을 따르는 우리는 여기서 장엄하게 쓰러졌노라고"라는 글귀를 써넣고 있다. 그럼에도 의연한 표정의 스파르타 군인들의 모습에서 그들이 얼마나 용맹한 전투자들이었는지 짐작할 수 있다. 대체 평소에 무엇을 먹었길래 그들은 그토록 단단할 수 있었을까?

스파르타의 음식은 다른 폴리스 국가들과는 확연히 달랐다. 특히 스파르타식 '검은 죽' 이야기는 유명하다. 검은 죽은 삶은 돼지의 다리와 피, 소금과 식초로 만든 죽이다. 식초는 조리 과정에서 피가 응고되

스파르타의 검은 죽

지 않도록 하는 유화제로 사용되었다. 스파르타의 군인들은 이 맛없는 죽을 매일 주식으로 먹었다. 전설에 의하면, 남부 이탈리아의 고대 그리스 도시인 시바리스에서 온 한 남성이 있었다. 시바리스는 원래 '대식과 사치'로 유명했는데, 그런 연유로 시바리스 사람을 가리키는 단어 '시바리트sybarite'는 '사치와 향락을 일삼는 무리'를 의미한다. 그 남성은 악명 높은 스파르타의 검은 죽을 한입 먹어보고는 금시 얼굴을 찌푸리면서, "스파르타인들이 왜 죽음을 두려워하지 않는지 그 이유를 알겠다"고 평했다. 또 다른 일화에 의하면, 시라쿠사의 폭군이었던 디오니시오스(기원전 430-367)는 스파르타의 요리사였던 노예를 한 명 사들였다. 왕은 그 요리사에게 비용을 아끼지 말고 스파르타의 검은 죽을 만들도록 명했다. 그런데 요리를 맛본 왕은 그만 얼굴을 찡그리면서 그 음식을 뱉어 버렸다. 그러자 요리사는 천연덕스럽게 대꾸했다. "전하, 이 죽을 맛있게 드시려면 반드시 스파르타식으로 강렬한 운동을 하시고, 에우로타스 강의 찬물에서 목욕을 하셔야 하옵니다." 이 스파르타의 검은 죽 레시피는 후세에 남아 있지 않으나, 오늘날도 이탈리아나 프랑스, 세르비아 같은 국가에서 돼지 피를 넣어 만든 스프를 먹는다.

한편, 스파르타식 공동 식사를 '피디티아phiditia'라고 한다. 식사의 목적은 오로지 전쟁을 위해 구성원 간의 긴밀한 유대를 증진하는 것이었다. 스파르타 소년들은 12세가 되면 15명씩 한 조를 이루어 공동으로 생활했으며, 함께 먹고 함께 싸웠다. 공동의 홀에서 다 같이 식사를 했는데, 반드시 15명이 모두 같은 테이블에 앉았다. 스파르타는 식사에 어떤 음식이 제공되어야 하는지를 법으로 엄격히 지정했으며, 누구든지 공동의 식탁을 위해 집에서 음식을 가져와야 할 의무가 있었다. 아리스토텔레스는 이러한 관행이 가난한 시민에게는 상당한 재정적 부담이 된다고 지적했다. 그도 그럴 것이 더 이상 식사를 제공할 의무를 이행하지 못하는 자들은 시민권을 박탈당했기

때문이다. 스파르타의 남성들은 30세가 되면 자신의 가정을 꾸릴 수가 있었지만, 결혼 후에도 식사는 여전히 공동의 홀에서 해야만 했다.

과연 스파르타인들은 적절한 음식과 운동을 통해 완벽한 몸매를 관리하기로 유명했으며, 과체중의 시민들을 특별히 혐오했다. 그래서 뚱뚱한 자들은 공공연하게 조롱을 당하거나 스파르타의 도시국가에서 자칫 추방당할 소지가 있었다. 포도주는 스파르타의 주식이었으나 그들은 결코 과음하는 일이 없었고, 자식들에게도 과도한 음주를 멀리하게 했다. 알코올의 부정적인 효과에 대해 설파하려는 목적으로 스파르타의 노예 계층인 피정복민 헬로트[1]를 일부러 잔뜩 취하게 만들어 '본보기'로 삼기도 했다는 것은 익히 알려진 사실이다.

[1] 스파르타에는 정복자인 자유민 스파르타인과 피정복자인 헬로트, 그리고 반(半)자유민인 페리오이코이가 있었다.

7
로마의 연회,
누워서 '호화로운' 떡 먹기

우리 속담에 "누워서 먹으면 소가 된다"는 말이 있다. 그런데 고대 그리스인들은 디너파티에서 누워 있는 자세를 취했다. 특히 엘리트 남성들은 비스듬히 누워 베개에 몸을 편하게 기댄 상태에서 먹고 마시며 즐거운 대화를 나누었다. 이처럼 누워서 식사를 하는 그리스적 관행은 고대 로마 시대까지 그대로 이어졌다.[1] 그러나 몇 가지 사항들이 새로 추가되었는데, 귀부인들이 파티에 초대된 점, 그리고 음주가 개별적인 포스트 디너파티가 아니라 만찬의 일부로 자연스럽게 정착되었다는 점이다. 옛날에는 귀부인들이 드러누워 식사를 하는 것이 아주 창피한 일이었다. 그러나 옆 그림에서도 볼수 있듯이 고루한 일부 보수층의 반대에도 불구하고 이제 로마 시대의 상류층 여성들은 남성들과 함께 공공연히 드러누워 식사를 즐길 수가 있었다.

[1] 이러한 관행은 아마도 동양에서 온 것으로 추정된다. 공화정 말기나 로마 제정기에는 '트리클리니움 triclinium' 식당에서 'U'자 형태로 놓인 세 개의 침대 위에 드러누워 마음껏 식사를 즐겼다. 그렇지만 드러누워 식사하는 관행은 어디까지나 엘리트의 습관이다. 왜냐하면 단칸방에 사는 가난한 사람들은 커다란 크기의 침대를 들여놓을 공간이 없었기 때문이다.

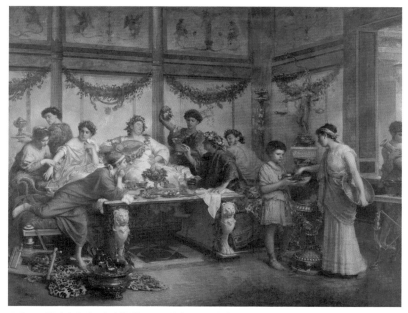

로베르토 봄피아니, 〈로마의 향연〉, 1890년경, J. 폴 게티 박물관, 로스앤젤레스

　부유한 고대의 로마인들은 화려한 빌라에서 이국적인 산해진미를 즐겼
는데, 이것은 그들의 부를 외부에 과시하는 수단이 되었다. 자신의 고급 저
택에 당대의 내로라하는 저명한 인사들을 초대하여 성대한 주연을 베풀 수
있다는 것은, 그만큼 손님을 접대하는 주인의 사회적 신분이 높거나 재력이
막강하다는 것을 의미했기 때문이다. 위 그림은 이탈리아 화가 로베르토 봄
피아니Roberto Bompiani (1821-1908)가 로마 시대의 사치하고 방종한 만찬의 이
미지를 그대로 재현해 낸 〈로마의 향연〉(1890년경)이다. 중앙에 위치한 비
대한 연회 주인을 빼놓고는 모두 완벽한 대리석 조각 같은 몸매의 소유자로
표현되어 있다. 풍부한 상상력을 통해 고대 로마를 이처럼 완성도 높게 표
현한 덕분에 그는 '이탈리아의 부그로Bouguereau'2라는 닉네임까지 얻었다.
　초기 공화정 시절 로마인의 음식은 매우 소박하고 간단했다. 평상시에

는 육류를 그렇게 많이 섭취하지 않았으며, 보통 때 끼니에는 채소와 허브, 폴렌타polenta 같은 죽을 먹었다. 그러나 로마가 세계를 재패하면서부터 제정기 로마의 식사는 사치스러워지기 시작했다. 로마의 아침 식사는 주인의 침실에서 이루어졌다. 빵 조각이나 팬케이크를 대추 열매와 달콤한 꿀, 그리고 물 탄 포도주와 함께 먹었다. 점심은 보통 11시경에 먹었는데, 빵과 치즈, 그리고 간혹 약간의 고기를 곁들인 가벼운 식사를 했다. 그러나 하루 중에 가장 중요한 식사는 늦은 오후나 이른 저녁에 먹는 '세나cena' 였다. 만일 주인이 자신의 저택에 손님을 초대하지 않았다면 세나의 시간은 대략 1시간 정도로 끝났지만, 손님을 초대한 경우에는 대략 4시간 정도였으며, 최장기로는 10시간 동안이나 계속되는 경우도 있었다.

　로마인들은 특히 소스를 좋아해서 음식마다 갖가지 소스를 듬뿍 뿌렸다. 그중에서 가장 유명한 소스가 바로 생선을 소금물에 절여 발효시킨 서양식 젓갈의 일종인 '가룸garum' 이다. 달콤한 음식과 음료 또한 무척 좋아했는데, 특히 포도주와 꿀을 넣어 끓인 '물숨mulsum' 을 매우 즐겨 마셨다고 한다. 연회가 끝난 후에, 초대받은 손님들이 그들이 먹었던 음식들을 싸갈 봉투나 백을 요구하면 그 연회는 매우 성공적으로 끝났다는 것을 의미했다.

　부유한 로마인들은 자신의 부를 과시하기 위해 아주 희소한 음식을 선보이는 전대미문의 연회를 열고자 노력하였다. 어느 소문난 연회에

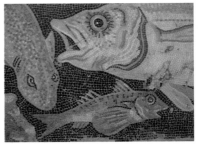

작자 미상, 〈생선 모자이크〉, 연도 미상, 나폴리 고고학 박물관. 생선 소스 마니아였던 로마인들은 모자이크 벽화에 생선을 자주 그려 넣었다.

[2] 화가 윌리암−아돌프 부그로William-Adolphe Bouguereau(1825-1905)에 대해서는 p.56−57 참조.

서는 오리 안에 치킨을 넣고, 그 오리를 새끼 돼지 속에 채워 넣고, 그 돼지를 다시 소 안에 채워 넣어 통째로 굽는 대규모 요리 방식을 선보였다. 또한 로마 시대에는 겨울잠 쥐고기, 공작새와 공작의 혀, 작은 쥐, 공작 알, 타조, 달팽이 등 매우 진귀하고 색다른 요리 재료들에 대한 수요가 높았다. 그 유명한 '겨울잠 쥐고기 요리'의 레시피는 다음과 같다. 허브나 후추, 잣 등을 섞어 갈은 돼지고기나 겨울잠 쥐고기 등으로 겨울잠 쥐고기의 속을 가득 채운다. 그리고 속이 빠져나오지 않도록 실로 단단히 꿰맨 다음에 작은 오븐에 넣고 굽는다. 이에 걸맞은 단 디저트 요리로는, 빵 껍질을 제거한 흰 빵의 작은 조각들을 우유에 듬뿍 적신 후 뜨거운 기름이나 비계에 튀기고, 그 위에 꿀을 부은 것을 선보였다.

고전 영화 〈쿼바디스〉에도 등장하는 작중인물이며, 실제로 로마의 작가였던 페트로니우스Petronius는 60년경에 자신이 경험했던 호화로운 만찬 이야기를 다음과 같이 기술한다: "우선 향기로운 오일로 온몸을 마사지한 다음에 우리는 준비된 화려한 만찬 가운으로 옷을 갈아입었다. 다음 방으로 인도되어 가니, 매우 값비싼 장식의 테이블과 세 개의 카우치(긴 안락의자)가 우리를 반갑게 기다리고 있었다. 우리가 카우치에 앉기가 무섭게 이집트의 노예들이 들어와 우리들의 손에 시원한 얼음물을 부어 주었다. 그리고 전채 요리가 나왔다. 어마어마한 쟁반 위에 동으로 만든 당나귀 상이 서 있었고, 그 등 위에는 두 개의 예쁜 바구니가 걸려 있었다. 한 바구니에는 녹색 올리브, 또 다른 바구니에는 검정색 올리브가 수북이 담겨 있었다. 그리고 쟁반에는 꿀을 잔뜩 발라서 양귀비 씨를 골고루 묻힌 겨울잠 쥐고기 구이가 있었고, 은으로 된 뜨거운 석쇠 위에는 작은 소시지들이 먹음직스럽게 가지런히 놓여 있었다. 그리고 포도주는 우리들이 아예 그 속에서 수영해도 좋을 정도로 무진장 제공되었다."

8
토 한 번 쯤은 해야
훌륭한 정찬 코스

과거 유럽의 교사들은 고대 로마 시대에는 폭식을 한 사람들이 일명 '보미토리움vomitorium' 이라는 특별한 방에서 먹은 것을 모두 게워 위를 싹 비운 다음에 다시 새로운 코스요리를 탐닉했다고 가르쳤다. 정말로 로마 시대에 문제의 보미토리움이 존재하기는 했지만, 이 보미토리움은 극장이나 공공장소에서 많은 사람들이 지나갈 수 있도록 만든 복도나 회랑을 가리킬 뿐이었

독일의 도시 트리어에 있는 로마 원형 극장의 보미토리움

다. 즉, 사람들이 빠져나가는 통로이지, 식사와는 전혀 무관한 용어였던 것이다. 물론 그렇다고 해서 로마인들에게 음식을 토해 내는 습관이 없었다는 얘기는 아니다. 로마 시대에는 토하는 관행이 훌륭한 정찬 코스의 정석으로 간주되었다.

로마의 철학자 세네카는 『도덕서한Epistulae Morales』에서 다음과 같이 기

술한다: "우리가 연회에서 비스듬히 누우면, 한 노예는 침을 닦고, 다른 노예는 테이블 밑에 술주정뱅이 손님들이 흘린 음식 찌꺼기들을 치운다." 또 로마 시대의 웅변가이자 정치가인 키케로 역시 로마 연회와 얽힌 아주 흥미로운 얘기를 들려준다. 원래 편식가였던 시저가 식사 후에 구토하고 싶은 욕구를 내비치자, 연회의 주인은 마치 기다렸다는 듯이 그에게 화장실로 갈 것을 적극 권유했다. 거기에는 암살단이 미리 매복하여 그를 기다리고 있었으나 다행히 시저는 침실로 가는 바람에 목숨을 건질 수가 있었다고 한다. 그러나 키케로는 보미토리움의 존재에 대해서는 전혀 언급하지 않았다. '보미토리움'이란 용어는 시저나 키케로가 죽은 지 400년이 지난 4세기경에야 등장하기 때문이다.

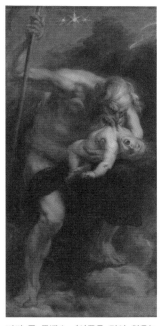

피터 폴 루벤스, 〈아들을 먹어 치우는 사투르누스〉, 1636년, 프라도 미술관, 마드리드

프랑스의 역사화가이자 교사인 토마 쿠튀르Thomas Couture (1815-1879)는 〈퇴폐기의 로마인들〉(1847)에서 사투르누스 축제를 축하하는 로마인들을 묘사하고 있다. 사투르누스는 로마 신화의 농업의 신이며, 그리스 신화의 크로노스와 동일시된다. 사투르누스는 자식의 손에 의해 죽음을 맞을 것이라는 저주를 받았고, 그것이 실현될까봐 두려워서 자신의 자식들을 차례로 잡아먹은 것으로 유명하다. 그를 기리는 사투르누스제(祭)는 동계 페스티벌로, 로마의 가장 큰 축제이며, 그 영향은 오늘날까지도 크리스마스와 서양의 신년 명절에서 찾아볼 수 있다. 이 축제는 한 해의 가장 즐거운 축제로,

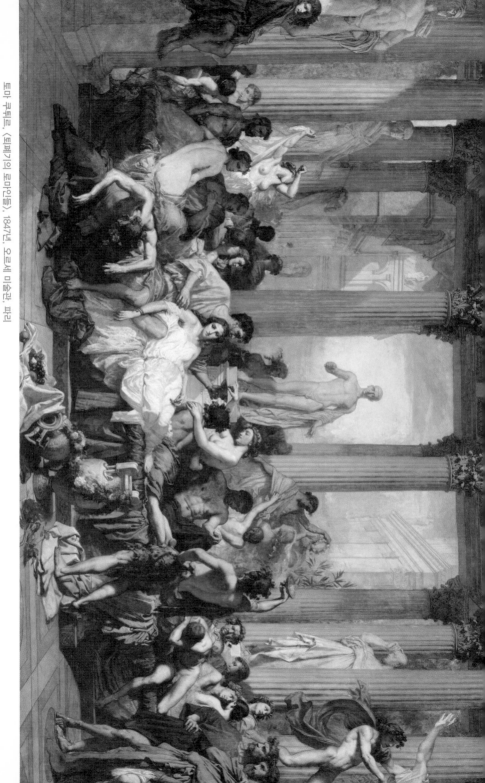

토마 쿠튀르, 〈퇴폐기의 로마인들〉, 1847년, 오르세 미술관, 파리

모든 일과 사업이 중지되고, 노예들에게는 자기들이 하고 싶은 대로 말하고 행동할 수 있는 일시적 자유가 주어졌다. 또 도덕적인 규율은 완화되었으며, 사람들은 과식과 음주를 즐기며 자유롭게 선물을 교환했다. 쿠튀르의 그림에서도 알 수 있듯이, 사람들은 로마인과 음식, 축제를 생각하면 당장에 주지육림의 원색적인 이미지를 떠올리게 된다. 털이 많은 지중해인들이 소매가 하나밖에 없는 얇은 여름옷을 걸친 채 소고기 뼈다귀를 마구 갉아먹다가, 깃털로 목구멍을 간질여 먹은 것을 토해 낸 다음, 다시 음식을 게걸스럽게 먹는 장면을 연상하게 된다.

[지식+] 로마의 트리클리니움

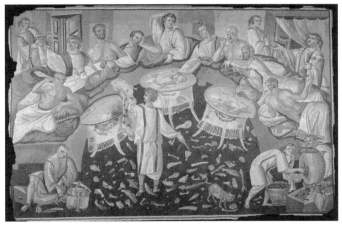

작자 미상, 〈로마의 연회〉, 5세기경, 샤토 드 부드리 박물관(Musée de la Vigne et du Vin)

로마의 '트리클리니움triclinium'은 3면에 누울 수 있는 긴 안락의자가 달린 식탁이나 그런 식탁이 있는 식당을 가리킨다. 5세기경 바닥의 모자이크에 그려진 로마의 연회 장면이다. 로마 남성들이 비스듬히 누운 자세로 게걸스럽게 음식과 술을 먹어 치우고 있다. 생선 가시 등 각종 음식 부스러기들이 바닥에 아무렇게나 버려져 있으며, 왼쪽 구석에서 한 노예가 못마땅한 표정으로 이를 치우고 있다.

9
로마 시대의
동물 희생제

프랑스 화가인 노엘 쿠아펠Noël Coypel (1628-1707)의 작품 〈주피터에게 바치는 제물〉은 로마의 최고신인 주피터에게 제물을 바치는 장면을 묘사하고 있다. 노엘 쿠아펠은 '쿠아펠 르 푸생Coypel le Poussin' 으로 불리기도 하는데, 그 이유는 그가 프랑스 고전 바로크 스타일의 대가인 니콜라 푸생Nicolas Poussin (1594–1665)의 영향을 많이 받았기 때문이다. 그림 속 뭉게구름이 하얗게 피어 있는 하늘처럼, 보통 하늘의 신들에게 바치는 희생제는 관객들이 쳐다보는 앞에서 백주에 이루어졌다. 비록 그림의 희생 제물이 연기에 휩싸여 잘 보이지는 않지만, 희생 제물은 반드시 신의 성별과 일치해야 했으며, 흰색에 불임이어야 했다. 최고신 주피터에게는 거세한 하얀 수소를, 신들의 여왕인 주노에게는 새끼를 낳지 않은 3살 미만의 하얀 암소를 바쳤다. 그러나 군신 마르스, 야누스, 넵튠 같은 신들과 '

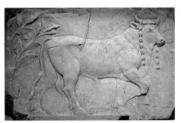

작자 미상, 〈로마 시대 대리석 부조〉, 1세기경, 빈 미술사 박물관. 희생제를 치르기 위해 머리에 화환을 쓰고 의젓하게 걸어가는 커다란 흰 수소를 묘사하고 있다.

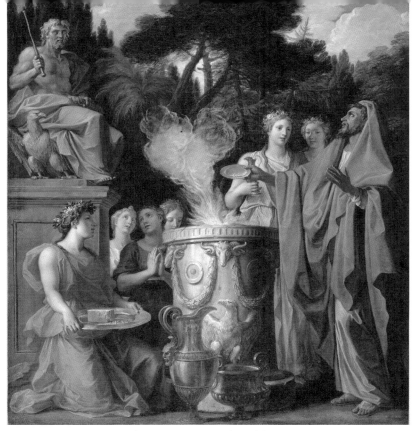

노엘 쿠아펠, 〈주피터에게 바치는 제물〉, 18세기경, 베르사유 궁전

살아 있는 신'인 로마 황제에게는 다산의 동물들을 바쳤다. 희생제가 끝나면 보통 성대한 연회가 열렸다. 로마의 고위층 관리와 사제들은 서열대로 비스듬히 누워서 고기를 먹었으나, 이보다 급이 낮은 시민들은 자신들의 먹거리를 스스로 챙겨 가지고 가야만 했다. 반면에 '살아 있지 않은' 하급의 신들에게는 주로 야간에 다산의 검은색 동물들을 바쳤다. 이 경우에는 연회가 열리지 않았다. 산 자가 죽은 자와 음식을 나눌 수 없다는 이유 때문이었다.

한편, 그리스의 농업의 여신 데메테르에 해당하는 케레스 여신이나 저승의 다른 다산의 여신들에게는 임신한 암컷을, 결혼과 풍작을 관장하는 대지의 여신 텔루스에게는 포르디키디아Fordicidia 축제 시에 새끼를 밴 암소를 제물로 바쳤다. 반신반인의 영웅들에게는 흑백의 제물을, 곡물을 병충해로부

터 지키는 고대 로마의 여신 로비고에게는 붉은 개와 붉은 포도주를 바쳤다.

　종교를 의미하는 영어 단어 'religion'은 원래 희생과 관련 있는 라틴어 'religio'에서 유래했다. 기독교 이전 시대의 고대인들은 코스모스(우주)의 개념을 영적으로 매우 역동적인 실체로 간주했다. 모든 산, 샘물, 숲과 협곡에는 수천 개의 영과 신들이 존재하고 있다고 믿었다. 그리고 이러한 신성한 존재들로부터 도움을 받거나 혜택을 입으려면 기도, 제식, 희생 제물을 갖추어 신에 대한 숭배 의식을 반드시 치루어야 한다고 믿었다. 만일 이런 희생제를 지내는 데 실패하는 경우에는 오히려 신들의 분노를 초래하여 커다란 화를 입게 된다고 생각했다. 이것이 고대의 세계관이며, 고대인들은 개인의 번영뿐 아니라 사회의 법과 질서, 안전 등이 신들과의 좋은 관계를 통해 보장된다고 확신했다.

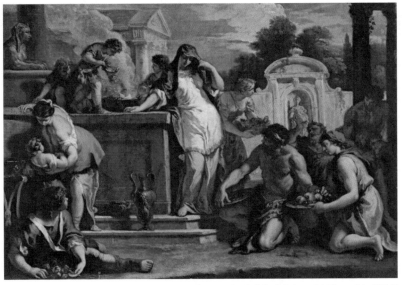

세바스티노 리치, 〈베스타 여신에게 바치는 희생제〉, 1723년, 게맬데 갤러리, 드레스덴. 그리스 신화의 헤스티아Hestia에 해당하는 불과 부엌의 여신 베스타에게 로마 시민들이 제물을 바치는 장면을 묘사하고 있다.

10
로마의 소문난 식도락가들,
아피키우스와
비텔리우스 왕

『아피키우스』는 4세기 말에서 5세기 초의 요리를 집대성한 요리책이며, 통속 라틴어로 저술되어 있다. 이 책으로 가장 큰 영향을 받은 사람은 미식가 마르쿠스 가비우스 아피키우스^{Marcus Gavius Apicius}인데, 그는 책 제목과 공교롭게도 이름이 같은 바람에 이 요리책의 저자로 오인받기도 한다.

아피키우스는 로마제국 식도락의 정수인 인물이다. 기원전 25년에 출생한 그는 황제 티베리우스^{Tiberius (14-37)} 치세 때에 살았던 것으로 추정된다. 아피키우스는 아우구스투스와 티베리우스 황제의 요리 전문가로 활약했는데, 100가지 코스가 넘는 정찬에 10만에서 100만 세스테르티우스(고대 로마의 화폐단위)[1]의 돈을 쓰기로 유명했다. 가장 유명한 그의 연회

작자 미상, 〈마르쿠스 가비우스 아피키우스〉, 연도 미상, 소장처 미상. 그는 대단한 대식가였지만 비교적 마른 체격의 소유자였다.

[1] 당시 로마 병졸의 1년치 임금이 약 900세스테르티우스였다고 하니, 아피키우스는 한 번의 정찬에 적게는 병졸의 100년치에서 많게는 1000년치 임금을 탕진한 셈이다.

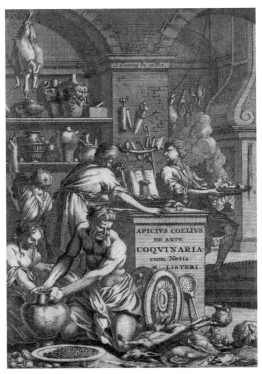

요리책 『아피키우스』(2판 인쇄본)의 삽화, 1709년경

메뉴는 플라밍고와 나이팅게일의 혀, 낙타의 뒤꿈치, 구운 타조, 암퇘지의
자궁 요리다. 그와 거의 동시대인이었던 로마의 풍자 시인 마르티알리스
Marcus Valerius Martialis (40-103)는 『에피그람마』에서 다음과 같이 기술한다: "
자신의 위장을 위해 6천만의 거금을 쓴 다음에 아피키우스의 수중에는 천
만 정도의 돈밖에 남지 않았다. 그러자 그는 이 돈은 고작해야 허기와 목마
름을 해소하기에 족하다며 푸념을 했다. 가장 비싼 그의 마지막 음식은 바
로 '독'이었다. 그는 자신의 최후의 순간보다 더 대식가였던 적이 없었다.
그는 심지어 죽음을 맛보기 위해 허기가 필요했던 것이다!" 과연 아키피우
스는 다음의 세 가지로 유명하다: 요리에 전부를 바쳤다고 해도 과언이 아

닐 정도로 진정한 식도락가의 인생을 살았던 점, 현존하는 가장 오래된 유럽의 요리책 『아피키우스』의 저자로 잘못 알려진 점, 마지막으로 음식을 살 돈이 수백만 달러밖에 남지 않은 것을 비관해서 자살을 선택했다는 점이다.

아피키우스가 쓴 것으로 오인되기도 하는 『아피키우스』를 보면, 고대 로마의 상류층이 과연 무엇을 먹고, 음식에 어떤 소스를 사용했는지를 알 수 있다. 날씬한 몸매 유지를 위해 다이어트에 목매는 현세대의 트렌드를 생각하면 정말 기이하기 짝이 없는 현상이지만, 당시 상류층의 사치는 먹는 데 집중되어 있었다. 그러나 대부분의 로마인들이나 초기 기독교인들은 거부였던 아피키우스가 아낌없이 돈을 투자했던 진귀한 음식들을 살 만한 재력이 없었다. 비텔리우스나 폭군 네로, 아피키우스, 그리고 또 다른 살찐 로마인들은 당시의 '표준'을 대표하는 인물들이 결코 아니다. 또 한편, 모든 상류층이 식도락에 큰 관심을 두었던 것도 아닌데, 가령 『박물지』의 저자이자 로마의 관리·군인·학자였던 대 플리니우스 Gaius Plinius Secundus Major (23-79)는 하루에 보통 세 끼를 먹었으며, 그중 두 끼는 빵과 올리브, 약간의 치즈와 물 탄 포도주를 마셨다. 시저 역시 입이 짧고 음식 타박이 심한 편이었으며, 화려한 정찬보다는 오히려 군대의 소박한 배급 식량을 선호했다고 전해진다.

바로 조금 전에 언급된 비텔리우스는 아피키우스에 버금가는 로마의 식도락가다. 로마의 역사가이자 전기 작가인 수에토니우스 Suetonius (69-140)에 따르면, 비텔리우스는 비정상적일 정도로 장신인데다, 과도한 음주로 인해 항상 얼굴이 시뻘게져 있었다고 한다. 또 비만으로 배불뚝이었고, 네 필의 말이 끄는 마차에 치인 결과 한쪽 다

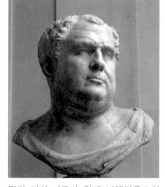

작자 미상, 〈로마 황제 비텔리우스의 흉상〉, 16세기경, 루브르 박물관, 파리

리를 절뚝거렸다고 한다. 그는 하루에 서너 번씩 성대한 연회를 열었고, 마지막 연회 때에는 아예 고주망태가 될 정도로 과음을 했다. 설상가상으로 그는 이런 연회를 다른 사람들에게도 강요하였고, 연회의 주인은 울며 겨자 먹기로 뚱보 황제를 먹이기 위해 매 끼니 당 4000개의 금화를 지불하지 않으면 안 되었다.

비텔리우스는 자신이 "미네르바의 방패, 도시의 수호 여신"이라 명명한 미네르바 여신에게 아주 특별한 음식을 바쳤다. 그 음식에는 공작의 뇌, 강꼬치 고기의 간, 꿩의 뇌, 플라밍고의 혀, 칠성장어 등의 고급 식재료가 들어갔다. 그는 선장이나 군 관련 인사들에게 로마제국을 다 뒤져서라도 이러한 진귀한 재료들을 구해 오도록 명했고, 완성된 음식을 모두 혼자 먹어 치웠다. 희생제나 종교 회합에서도 그는 희생 제물이 신성한 불길에 던져지기 전에 건져 내는 기행을 일삼았고, 제단에 놓인 케이크나 고깃덩어리를 훔쳐서는 게 눈 감추듯이 먹어 버렸다. 또한 가마를 타고 도시를 돌아다닐 때도 달리는 주자(走者)들을 보내서 상점의 음식들을 집어 오게 했다고 전해진다.

11
중세인들의
마실 거리와 향락

중세 시대에는 식수가 그다지 청결하지 않았기 때문에 사람들은 물 대신에 에일[1], 벌꿀 술, 맥주나 오래된 발효 음료 따위를 마셨다. 오직 귀족만이 최상급 포도주를 마실 수가 있었으며, 가난한 사람들은 에일을 마실 여유조차 없는 경우도 있었다.

십자군 원정대가 유럽에 귀환하자, 돈과 권세 있는 유럽 귀족들 사이에서 그들이 가져온 동방의 신비한 향료 사용이 대유행하기 시작했다. 그래서 값비싼 향신료를 듬뿍 넣은 음식과 음료들이 엘리트 계층의 사랑을 받았고, 새로운 혼합물을 창조하기 위해 올스파이스[2], 송진, 노간주나무, 사과, 샐비어, 라벤더, 빵 부스러기, 월계수 등이 아낌없이 사용되었다. 또한 향이 강한 에일이나 맥주를 제조했으며, 꿀과 라즈베리, 또는 향수의 원료가 되는 용연향 등을 넣어 달달하게 마셨다. 비알콜 음료로는 보리차, 단차(團茶)[3], 우

[1] 영국은 15세기까지 맥주에 홉을 넣지 않았다. 이 홉을 넣지 않은 맥아 발효 음료를 '에일'이라고 불렀고, 간혹 홉을 넣은 맥아 발효 음료는 '맥주'라고 불렀다.
[2] 서인도제도산 나무 열매를 말린 향신료.
[3] 차를 증압성형하여 벽돌 모양, 떡 모양, 그릇 모양, 구상으로 굳힌 차.

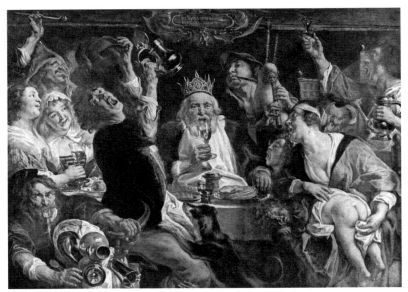

야콥 요르단스, 〈술 마시는 왕〉, 1640년, 벨기에 왕립 미술관, 브뤼셀

유, 샐비어나 고수를 넣은 물, 석류 음료, 달콤한 식초 음료, 꿀물, 로즈와 라벤더, 치커리나 레몬을 넣은 물 등을 마셨다.

위 그림은 역사 풍속도를 잘 그리기로 유명한 플랑드르 화가 야콥 요르단스Jacob Jordaens (1593–1678)의 〈술 마시는 왕〉이다. 현재의 벨기에 앤트워프에서 출생한 요르단스는 플랑드르의 거장 루벤스Peter Paul Rubens와 반다이크Anthony van Dyck의 뒤를 이어 플랑드르 바로크의 대표적인 주자가 되었다. 특히 1642년 루벤스가 숨을 거둔 후 거의 홀로 주문을 받아 다량의 작품을 제작했다. 하지만 가톨릭 교도였던 루벤스와는 달리 요르단스는 칼뱅파 신교도였고, 1678년 페스트에 걸려 숨을 거두었다.

민중(서민) 생활의 향락적인 측면을 부각시킨 〈술 마시는 왕〉에는 여러 가지 버전들이 있는데, 본 그림은 1640년도 작품이다. 푸짐한 음식과 술, 과장된 표정을 한 화중 인물들의 충만한 삶의 열락이 넘쳐 나는 이 작품은

진짜 왕이 술을 마시는 장면을 묘사한 것이 아니라, 세 사람의 동방박사가 예수의 탄생을 경배하러 온 것을 기념하는 가톨릭 축일을 묘사하고 있다.

모든 사람들이 백파이프 연주에 맞추어 노래를 부르며, 마음껏 먹고 마시며, 흥겨워하고 있다. 그렇지만 한편으로 조만간 어떤 난투극이 벌어질 것 같은 불온한 분위기에 한 남자가 토하는 모습은 어딘가 불편하다. 칼뱅파 신교도였던 요르단스는 "술고래보다 더한 광인은 없다"는 모토와 더불어, 지나친 음주에 대한 자신의 혐오감을 표현하기 위해 일부러 이런 그림을 그렸다고 한다.

수사본 「뤼트렐 시편집」의 삽화, 연도 미상, 대영도서관, 런던. 고문을 당하는 것처럼 막대기로 옆구리가 찔린 상태에서도 계속 술을 받아 마시는 극한의 술주정뱅이를 묘사하고 있다.

12

건강에 좋은 채소는
가난한 사람들의 전유물?

농가의 아낙네들이 옹기종기 모여서 빵과 음료를 사이좋게 나누어 마시고 있다. 가운데 앉은 여성은 칼로 둥근 빵을 자르고 있다. 이 그림의 출처는 중세의 사냥을 다룬 수사본 『모뒤 왕과 라티오 왕비의 책^{Livre du roi Modus et de la reine Ratio}』(1354-1376)이다. 앙리 드 페리에르^{Henri de Ferrières}가 지었다고 하나 확실하지는 않다.

중세 농민들의 식사는 매우 단조롭기 그지없었다. 그들은 보통 빵과 스튜[1]를 먹었다. 스튜는 콩과 말린 완두콩, 양배추나 야채 등을 뭉근히 끓여 만들었는데, 가끔씩 약간의 고기나 비계, 뼈 등을 넣어 스튜의 풍미를 더했다. 고기와 치즈, 달걀 등은 축제나 명절 같은 특별한 날들을 위해 비축해 두었다. 그 당시에는 고기를 냉동하여 보관할 방법이 없었기 때문에 월동 준비로 잡은 집돼지는 훈제하거나 염장하여 보관했다. 사냥은 오직 귀족들만의 특권이었으므로 야생의 짐승 고기는 구경하기조차 어려웠다고 한다. 만일 농노가 몰래 밀렵하다 발각되는 경우에는 두 손이 잘리거나 사형에 처해지

[1] 고기와 채소를 넣고 국물이 좀 있게 해서 천천히 끓인 요리.

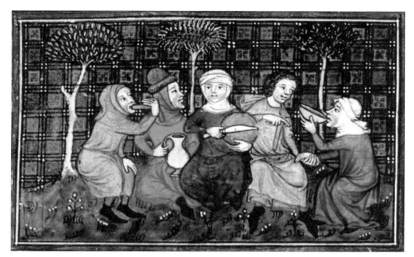

수사본 『모뒤 왕과 라티오 왕비의 책』의 삽화, 1354-1376년경, 프랑스 국립 도서관, 파리

는 무거운 형벌을 받았다. 그 외에도 농민들은 자기들이 먹을 음식을 직접 재배했는데, 향신료 같은 사치한 식재료를 구입할 능력이 없었기 때문이다.

중세의 귀족들은 사냥해서 잡은 짐승과 야생 새, 생선, 단 푸딩 등으로 된 매우 푸짐하고 다양한 식사를 즐겼으나, 기이하게도 신선한 과일과 채소를 거의 먹지 않았다. 그들은 조리하지 않은 음식을 매우 의심스런 눈초리로 바라보았기 때문에 과일은 파이 형태로 익혀 먹거나, 아니면 꿀에 재워 오래 보관했다. 또한 더러운 흙에서 자라는 채소는 오직 가난한 사람들의 곯은 배를 채우기에 적당하다고 하며 아예 거들떠보지도 않았다. 그나마 귀족의 식탁에 오르는 채소들로는 양파, 마늘, 카놀라, 리크[2] 등이 있었다. 유제품 또한 저급한 식품으로 간주되긴 마찬가지였다. 이처럼 영양학적으로 불균형한 식사를 선호한 결과 일부 귀족들은 불량한 치아 상태, 괴혈병, 구루병 등에 시달렸다고 한다.

[2] 큰 부추 같이 생긴 채소.

[지식+] 중세 시대 귀족 식단과 농민 식단

▶ 귀족 식단

- 최고급 밀가루로 만든 흰 빵
- 사냥해서 잡은 다양한 고기들: 사슴, 소, 염소, 돼지, 토끼, 양, 왜가리, 백조와 가금류 등
- 생선: 강꼬치고기, 송어, 대구, 장어, 연어, 가자미 등
- 조개류/갑각류: 새조개, 홍합, 굴, 게 등
- 향신료
- 치즈
- 과일
- 극히 제한된 채소

『사냥 책』의 삽화, 1387–1389년경. 말 탄 귀족들의 명으로 수사슴이 다니는 통로를 기습하는 사냥개들의 통쾌한 질주를 묘사하고 있다.

▶ 농민 식단

- 호밀이나 보리로 만든 거친 흑빵
- 포타주(스튜)
- 유제품(우유와 치즈)
- 약간의 고기(소, 양, 돼지)
- 약간의 생선(만일 강가나 바닷가 가까이 사는 경우)
- 채소와 허브
- 과일
- 견과류
- 벌꿀

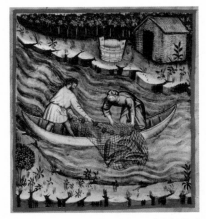

『타큐이눔 사니타티스』의 삽화, 14세기경. 물가에서 그물로 고기를 잡는 농부들을 묘사하고 있다. 참고로 『타큐이눔 사니타티스』는 건강에 대한 핸드북이다.

13

금욕과 쾌락 사이에서
외줄타기를 한 식품, 고기

16세기 이탈리아 바로크의 거장 안니발레 카라치[Annibale Carracci (1560-1609)]는 로마의 팔라초 파르네세[Palazzo Farnese]의 프레스코 천장화를 그린 것으로 유명하다. 그는 아마도 길드 조합[1]의 요청으로 정육점의 일상적인 풍경을 담은 두 작품을 그렸는데, 현재 크라이스트 처치 픽쳐 갤러리가 소장하고 있는 〈정육점〉(1580)이 그중 하나다.

1605년 1월에 이탈리아의 유명한 천문학자 갈릴레오 갈릴레이[Galileo Galilei (1564-1642)]는 자신의 푸주한으로부터 아주 놀랄만한 계산서를 받았다. 1604년 12월 11일부터 1월 29일까지 대략 6주 동안 갈릴레이는 소고기 260파운드, 양고기 83파운드, 송아지고기 54파운드[2]를 주문했던 것이다. 이 당시 갈릴레이의 두 사생아 딸 가운데 언니인 비르지니아는 아직도 아장아장 걸음마를 걷는 아기에 불과했는데, 10년 후 그녀의 13번째 생일에 수녀가 된다. 금욕적인 수도원 생활과 아버지 갈릴레오의 푸짐한 식사는 극적인 대

[1] 중세 기능인들의 조합.
[2] 1파운드는 453g이다. 갈릴레이는 약 한 달 새에 무려 소고기 117.78kg, 양고기 37.599kg, 송아지고기 24.462kg을 소비한 것이다!

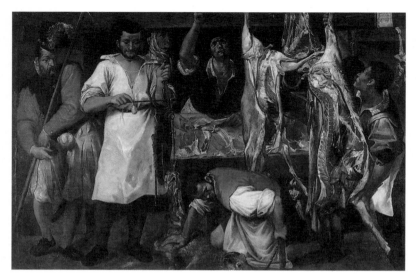

안니발레 카라치, 〈정육점〉, 1580년, 크라이스트 처치 픽처 갤러리, 옥스퍼드

조를 이루게 되며, 이 일화는 중세와 르네상스 이행기 당시 '고기'라는 식품에 대한 두 가지 시선: 절제(금욕)와 만족(쾌락)을 잘 보여 준다.

비록 중세 교회는 사순절 기간 동안에 고기나 유제품, 달걀 등의 섭취를 금지했고, 채식주의를 따르는 성직자들 또한 적지 않았지만, 원래 기독교에는 불교처럼 육류 섭취에 대한 금기가 별로 없었다. 기독교의 교리에 따르면 고귀한 인명은 동물의 목숨보다 훨씬 중하며, 모든 자연은 만물의 영장인 인간의 필요와 이해관계를 위해 존재한다.(이러한 인본주의적 관점은 아리스토텔레스나 토마스 아퀴나스, 데카르트 같은 신학자, 철학자들에 의해 더욱 강화되었다. 가령 프랑스 철학자 데카르트는 동물을 가리켜 "고통을 느끼지 못하는 영혼이 없는 존재"라고 했다.)

그러한 한편, 중세에 육류는 '엘리트의 식품'이었다. 오직 귀족들만이 짐승들을 사냥할 수 있는 권리가 있었기 때문에 서민들은 축제가 아니면 고기를 구경하기 어려웠다. 고기는 땅에서 자라는 식물보다 비쌌고, 빵보다

가격이 4배나 높았다. 생선은 무려 16배나 가격이 높았다. 무서운 흑사병이 유럽 인구를 거의 반이나 삼켜버린 후에야 육류 소비는 점차로 대중화되기 시작했다. 갑작스런 인구 감소는 심각한 노동력의 부족을 초래했고, 이는 노동임금의 격상을 가져왔다. 또한 사람이 돌보지 않아 버려진 경작지들이 늘어감에 따라 이를 가축을 키울 목초지로 사용하게 되자 시장에 보다 많은 육류가 공급될 수 있게 되었다. 그래서 과학의 천재인 갈릴레오는 푸주한으로부터 엄청난 양의 고기를 주문해서 양껏 포식할 수가 있었지만, 르네상기에는 동물의 복지를 고려한 윤리주의적 관점에서 채식주의가 또 다시 등장한다. 르네상스기 최초의 채식주의자는 다름 아닌 예술의 천재 레오나르도 다빈치다.

아래 그림은 네덜란드 화가인 피터 아르트센Pieter Aertsen (1508-1575)이 자비를 베풀고 있는 신성한 가족과 고기 가판대를 묘사한 1551년도 작품으로, 그 당시 '금욕'과 '쾌락'이라는 양 진영 사이에 놓인 고기를 잘 형상화하고

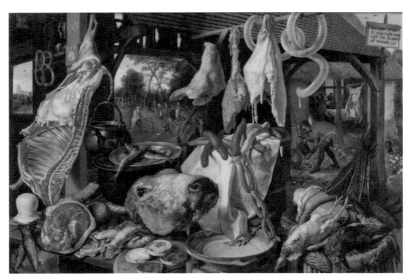

피터 아르트센, 〈고기 가판대〉, 1551년, 노스 캐롤라이나 미술관

있다. 아르트센은 소시지와 돼지 족발, 수퇘지와 소의 머리, 막 털이 뽑히기를 기다리고 있는 수탉 등을 전면에 배치시켰다. 그런 가운데, 가게의 문과 창 쪽에는 두 개의 상이한 배경이 자리하고 있다. 오른편 배경에서는 한 무리의 사람들이 또 다른 고기가 매달려 있는 선술집에서 생의 쾌락에 빠져 있는 반면, 왼편 배경에서는 아기 예수와 성모마리아를 태운 당나귀를 끌고 있는 요셉의 신성한 가족이 가난한 사람들에게 물건을 나누어 주는 경건한 모습을 볼 수 있다.

앞서 언급한 대로 중세에 고기는 단연 '사치재'로 간주되었다. 가격이 매우 고가였기 때문이다. 건강상의 이유로 육식을 권장하는 사람들은 고기를 매우 건강 식단으로 여겼으나, 일부 도덕논자들은 동물의 체질이 소비자에게 직접적인 영향을 미친다는 이색적인 주장을 펼치기도 했다. 예를 들면, 겁 많은 토끼의 고기는 그걸 먹는 사람에게 두려움이나 공포를 유발시키며, 정력이 좋은 염소의 고기는 호색을 부추긴다는 식이었다. 생활수준이 향상됨에 따라 고기는 점점 일상재로 자리 잡게 되는데, 가장 가격이 싼 고기는 양고기였다. 그러나 가장 인기가 많았던 고기는 돼지고기, 소고기, 그리고 연한 송아지고기였다.

그 당시에는 많은 사람들이 양이나 돼지 등의 동물들을 산채로 구입해서 손수 도륙한 다음에 고기를 염장했고, 게 중에 돈이 있는 사람들이나 푸주한으로부터 신선한 생고기를 편하게 구입했다. 요리사나 여관업자들은 고기를 로스트나 미트파이, 또는 스튜 형태로 만들어 팔았다. 고기의 비싼 가격과 높은 수요 때문에 고기를 파는 푸주한들은 생활이 넉넉한 편이

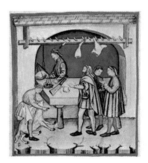

『타큐이눔 사니타티스』의 삽화. 14세기경. 중세 시대의 정육업자가 가게에서 전통적인 방식으로 일하는 모습을 보여 주고 있다.

었다. 다른 어떤 음식 장수들보다도 부유했고, 제일 먼저 동업조합인 길드를 조성했던 것도 바로 푸주한들이었다. 그러나 그들이 동물들을 도살하고 동물들의 뼈와 내장, 피와 오물들을 마구 처분하는 바람에 일반 공중들과 마찰을 일으키기 일쑤였다. 도시나 마을의 시장, 도살장, 정육점뿐만 아니라 마을의 도랑이나 강가 등지에서도 푸주한들이 버린 동물의 사체로부터 풍기는 고약한 악취가 진동하였다고 한다.

14
이탈리아인들은 유럽 르네상스 저찬의 유행 선도자

옆 페이지 하단에 있는 그림은 〈바리새인 시몬 집에서의 잔치〉(1567-1570)로 르네상스 시대의 화가 파올로 베로네세Paolo Veronese (1528-1588)의 작품이다. 베로네세는 '로미오와 줄리엣'으로 유명한 베로나 출신이지만, 당시 풍요의 극치를 누린 베네치아 귀족들의 취향에 맞는 그림들을 제작하여 '베네치아파'를 대표하는 화가들 중 한 사람으로 손꼽힌다. 그는 동시대 사람들로부터 '별 가운데 있는 태양'이라고 불렸던 르네상스의 거장 티치아노에게 큰 영향을 받아서 빈틈없는 구도와 화려한 색채의 장식화를 주로 그렸다. 역시나 균형 잡힌 대칭적 구도와 선명한 색채가 돋보이는 본 작품은 '잔치'를 주제로 한 종교화다. 성서의 말씀대로 베로네세의 명화의 왼편 구석에는 예수의 발치에서 눈물을 흘리고 입을 맞추며 예수의 발에 향유를 붓는 여인의 모습이 보인다. 비록 성경 시대를 배경으로 하고 있지만 베로네세는 자신이 실제로 살았던 르네상스기의 연회를 화폭에 고스란히 담았다.

불이 뿜어져 나오는 공작에서 실물 크기로 제작된 설탕 조각품들에 이르기까지, 르네상스기 이탈리아인들은 초호화판의 연회와 축제를 열기로 유

명했다. 그들이야말로 유럽 르네상스 정찬의 유행 선도자였다. 정교한 식탁용 식기와 호화로운 음식, 과도한 사치 등이 거의 광풍에 가까울 정도로 상류 사회에서 대유행했으며, 파티를 여는 주인들은 어떤 '기행'을 부려 자신이 초대한 손님들을 감동시킬 것인지 궁리하기에 여념이 없었다. 우리는 파올로 베로네세의 몇몇 작품들을 포함해, 그 당시의 회화나 접시, 요리책들을 통해 북부 이탈리아 궁정에서 유행했던 대연회의 규모를 어느 정도 짐작할 수가 있다.

회식자들은 양날의 포크를 사용했고, 무라노에서 만든 고급 크리스털 잔에 포도주를 따라 마셨다. 파올로 베로네세의 또 다른 그림 〈가나의 혼인식 Wedding at Cana〉에도 얇고 투명한 유리잔에 담긴 포도주를 마시는 인물들이 등장한다. 음식과 포도주의 궁합을 맞추는 와인 페어링wine pairing은 16세기에 최초로 등장했고, 이 사실은 베로네세의 그림에 등장하는 하객들을 동시대 유행의 최첨단에 서게 한다.

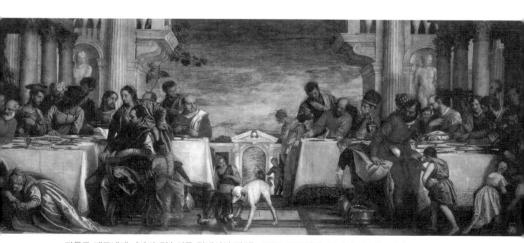

파올로 베로네세, 〈바리새인 시몬 집에서의 잔치〉, 1567-1570년경, 브레라 미술관, 밀라노

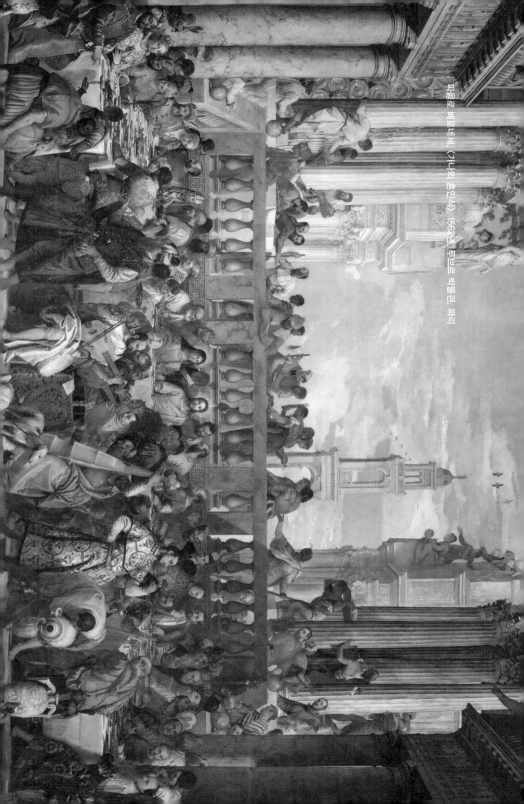

파올로 베로네세, 〈가나의 혼인식〉, 1562년, 루브르 박물관, 파리

한편, 화면 왼편에 위치한 파란 드레스를 입은 한 여성이 섬세한 동작으로 입속에 이쑤시개를 집어넣고 있다. 당시 이쑤시개는 개인 소지품이었다. 보석이 박힌 화려한 골드 케이스에 들어 있었으며, 케이스에는 목걸이처럼 체인이 달려 있었다.

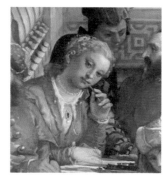

〈가나의 혼인식〉의 부분도 1

르네상스는 '요리의 재생 시대'로 알려져 있지만, 르네상스의 요리는 아직도 중세에 많이 근접해 있으며 획기적인 요리의 변화는 이루어지지 않았다. 그럼에도 과거 일종의 부의 상징이었던 향신료의 사용이 줄어들었고, 신대륙으로부터 온 토마토, 완두콩, 아티초크, 설탕이나 소금에 절인 과일, 아스파라거스 등 새로운 식품들이 유럽에 유입되었다. 또한 인쇄술의 발달로 요리법이 보다 체계적으로 성문화되었다. 르네상스 시대에 크게 달라진 것은 연회에서 대식하는 습관이 베로네세의 그림에서 보는 바와 같이, 현란한 '식탁 예술의 과시'로 바뀌었다는 점이다.

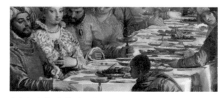

〈가나의 혼인식〉의 부분도 2

그렇지만 베로네세의 그림에는 아직 포크를 사용하는 사람들이 눈에 띄지 않는다. 10세기경에 베네치아 총독의 아내인 비잔틴 여성이 이탈리아에 최초로 포크를 소개했으나 이탈리아에서도 포크의 사용은 매우 느리게 전파되었고, 16세기경에 이르러서야 비로소 보편화되었다. 17세기 초에 이탈리아를 방문했던 영국인 토마스 코르예이트 Thomas Coryate에 따르면 이미 이탈리아인들은 거의 모두 이 새로운 기술을 사용했다. 그러나 영국인들은 포크

의 사용을 사내답지 못하고 불필요한 액세서리 정도로밖에 여기지 않았다. "하느님이 인간에게 손을 주셨는데 도대체 왜 군이 포크를 사용해야 되는가?"라고 의아해 했다는 후문이다. 그러나 포크는 유럽 전체의 상류층 사이에서 점차 애용되기 시작했고, 특히 부유한 자들에게 포크는 초대 손님들에게 감명을 줄 수 있는 금은의 귀금속으로 만들어진 귀중한 애장품이 되었다.

양날의 포크. 당시 대부분의 사람들은 가끔 나이프를 사용하기도 했지만, 주로 손으로 음식을 집어 먹었다. 르네상스기 포크 사용은 극히 일부 부유층 사이에서 시작되었다.

1500년대 말에서 1600년대 초에 제작된 것으로 추정되는 크리스털 와인 잔(J. 폴 게티 박물관 소장)

[지식+] 데스테 가문의 대(大)연회

1550년대 이탈리아 도시 페라라의 명문인 데스테 가문은 무려 500-700명의 궁정 조신들이 참석하는 대(大)연회를 열기로 유명했다. 르네상스 문예의 후원자였던 이사벨라 데스테Isabella d'Este(1474-1539)는 유명한 도기 장인 니콜라 다 우르비노Nicola da Urbino(1480-1540)를 통해 마욜리카[1] 도기 세트를 대량 주문 제작하였다. 이사벨라의 연회에 초대된 손님들은 이 고급 채색 도기 접시에 담긴 산해진미를 먹었는데, 그 도기의 모양이 현재 J. 폴 게티 박물관이 소장하고 있는 <이스토리아토 양식의 접시>와 유사했다고 전해진다.

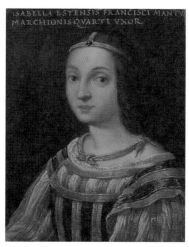

작자 미상, 〈이사벨라 데스테〉, 16세기경, 암브라스 성, 인스부르크. 이사벨라 데스테는 만토바 후작 프란체스코 2세 곤차가의 아내이자 주류 문화와 권모술수에 능했던 이탈리아 르네상스 시대의 걸출한 여성이다.

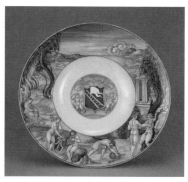

작자 미상, 〈이스토리아토 양식의 접시〉, 1520년경, J. 폴 게티 박물관, 로스앤젤레스. 제한된 5가지 색과 이탈리아 특유의 명랑한 채색이 특징인 이스토리아토 양식istoriato style으로 제작되었으며, 한가운데 브레시안 칼리니Brescian Calini 가문의 문장이 그려져 있다. 그리스 신화의 태양신이자 음악의 신인 아폴로와 반인반수의 염소족(사티로스) 마르시아스 간의 음악 경연을 모티브로 하고 있다.

[1] 마욜리카Majolica는 작은 섬 이름으로, 이탈리아의 르네상스를 장식한 도기와 유럽의 연질자기로 유명하다.

15
르네상스의
화려한 식탁

르네상스 시대에는 한 연회에 적어도 12개의 코스 요리가 제공되었으며, 한 코스 당 70-80개의 요리가 나왔다. 아무리 조금 줄어들었다고 해도 상류층의 식탁에는 중세 때와 마찬가지로 여전히 향신료를 많이 사용했는데, 그 목적은 음식의 자연스런 풍미와 멋진 외양을 제고(提高)하는 데에 있었다.

또 특징적인 것은 스파게티, 탈리아텔레, 라비올리, 토르텔리니 같은 여러 종류의 파스타가 걸쭉한 스프의 형태로 버터와 치즈, 시나몬 향과 함께 제공되었다. 그러나 신대륙에서 도착한 토마토는 아직도 파스타 요리에 들어가지 않았고, 단지 예쁜 '장식용'으로만 사용되었다. 물론 중세에도 파스타의 존재는 알려져 있었다. 아마도 파스타는 아랍 상인들을 통해 이탈리아에 전해졌을 것으로 학자들은 추정하고 있다. 그러나 르네상스기의 파스타는 빵보다 가격이 3배나 비쌌기 때문에 특별한 이벤트 때나 먹을 수 있는 고급 요리였지, 결코 일상적인 식품은 아니었다. 17세기부터 파스타는 점차로 보편화되어 나폴리나 다른 지역에서 서민들도 먹을 수 있는 음식으

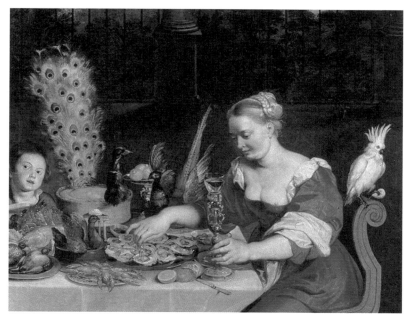

대 얀 브뤼헬, 〈감각의 우화: 청각, 촉감, 맛〉, 1618년, 프라도 미술관, 마드리드

로 발전했다.

중세 때와 마찬가지로 가금류, 사냥해서 잡은 각종 야생 새와 고급 생선 등이 연회의 주 요리였지만, 외관상 더욱 화려하고 장대한 요리들이 차례대로 선을 보였다. 15세기에 『요리의 기술Libro de arte coquinaria』이란 책을 펴냈던 마에스트로 마르티노Maestro Martino는 공작새 요리의 화려한 전시 기술을 전수해 주었다. 공작이 마치 살아 있는 듯 보이게 하기 위해, 또한 부리에서 마치 불이 뿜어져 나오는 것 같은 착시 효과를 주기 위해 깃털로 멋진 장식을 하는 것이 바로 핵심 기술이었다. 위 작품은 벨기에의 화가 대 얀 브뤼헬Jan Breughel the Elder (1568-1625)이 루벤스의 화실에서 공동으로 작업한 〈감각의 우화: 청각, 촉감, 맛〉(1618)이다. 우리는 그림 속의 식탁에서 신선한 굴과 커다란 가재 요리 외에도 화려한 공작의 깃털로 장식된 먹음직스러

운 파이 요리를 볼 수가 있다. 그러나 이처럼 귀족들의 연회에서 스포트라이트를 받았던 공작들은 신대륙에서 칠면조가 도착하자 칠면조에게 그 자리를 양보하게 된다.

피테르 클라스, 〈칠면조 파이의 정물화〉, 1627년, 암스테르담 국립 미술관

위 작품은 17세기 네덜란드 정물화의 황금기에 피테르 클라스^{Pieter Claesz}(1597-1660)가 그린 〈칠면조 파이의 정물화〉(1627)다. 하얀 다마스크직[1]의 테이블보 위 백랍의 접시들에 파이와 굴, 레몬, 소금, 후추, 올리브 등이 담겨 있다. 또한 백랍의 주전자, 굽이 달린 큰 술잔, 나이프, 견과류, 썰어 놓은 롤빵과 여러 가지 과일을 담은 중국 자기 들이 보인다. 이 모든 것들의 뒤에

[1] 보통 실크나 리넨으로 양면에 무늬가 드러나게 짠 두꺼운 직물.

는 식탁의 주인공인 칠면조의 깃털로 장식한 파이가 떡하니 버티고 있다.

　중세 때와는 달리 르네상스 귀족들은 신선한 샐러드의 형태로 많은 채소를 소비했는데, 샐러드용 채소나 허브로는 상추나 양갓냉이, 양파, 적색 치커리, 건포도, 올리브, 아티초크, 아스파라거스, 브로콜리, 양배추, 시금치, 당근, 콜리플라워, 가지, 잠두, 회향풀 등이 있었다.

　아직 단 디저트, 즉 후식의 개념이 등장하지는 않았으나 달콤하고 향긋한 음식들이 식사와 함께 제공되었다. 르네상스 시대의 엘리트 계층은 달콤한 아몬드, 과자, 잼과 당과류에 푹 빠져 열광하였다. 베네치아와 마다라 섬은 당과 제조업자들의 요람이었다. 당시 유럽의 궁정은 입속에서 사르르 녹는 달콤한 케이크를 그들의 권력과 위세를 대내외적으로 홍보하는 수단으로 여겼다. 신대륙에서 온 설탕은 이국적이고 매우 값비싼 재료였기 때문에, 연회 주인은 일부러 부를 과시하기 위해 실물 크기의 커다란 동물이나 배 모양의 현란한 설탕 조각품들을 선보였다.

로렌스 알마-타데마, 〈조각 갤러리〉, 1875년, 다트머스대학 후드 박물관, 하노버

공간

1
고대 그리스의 규방,
'기나에케움'

옆의 도자기에 그려진 그림의 제목은 〈기나에케움의 가정〉으로, 기원전 430년경에 제작된 것으로 추정하고 있다. 어두운 바탕 위에 오묘한 붉은색으로 그림이 그려진 '레베스 가미코스^lebes gamikos', 일명 '결혼 도자기'라 불리는 이 채색 항아리는 그리스 주택의 여성 전용공간인 '기나에케움'의 존재를 알려준다. 고리 모양의 귀걸이를 하고, 그리스식으로 주름진 드레이프 의상을 걸친 채 신생아를 안고 있는 기혼 여성의 옆모습이 매우 단아하다. 남편으로 추정되는 곱슬머리의 남성이 부인과 아이를 자상한 눈초리로 쳐다보고 있다. 장소가 실내라서 남편은 신발을 신지 않은 맨발의 상태다. 이 채색 항아리에 등장하는 기나에케움은 인도·페르시아의 상류층 여인들의 규방인 제나나^zenana와 비슷하며, 그리스 저택에서 남성들의 전용공간인 '안드론^Andron'과 대비를 이룬다. 이 기나에케움에서 여성들은 직물을 짜거나 나름대로 편안한 휴식을 취할 수가 있었다. 결혼한 여성들은 밤에 남편을 만나지 않을 때 종종 집안의 다른 미혼 여성이나 여성 노예들과 함께 이 기나에케움에서 시간을 보냈다.

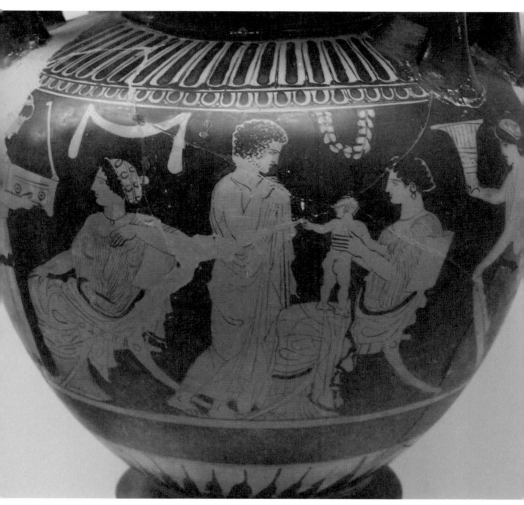

작자 미상, 〈기나에케움의 가정〉, 기원전 430년경, 아테네 국립 고고학 박물관

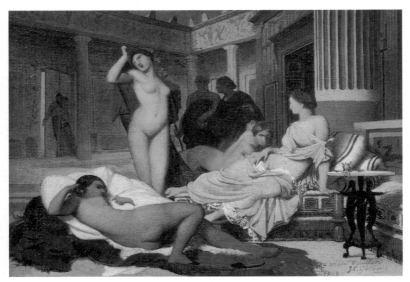

장-레옹 제롬, 〈그리스 인테리어〉, 1848년, 오르세 미술관, 파리

위 작품은 프랑스 화가 장-레옹 제롬^{Jean-Léon Gérôme (1824–1904)}이 1848년
에 그린 유화 〈그리스 인테리어〉 또는 〈기나에케움〉이다. 왼편의 여성은 알
몸의 자태를 드러낸 채 비교적 편안한 자세로 새하얀 이불 위에 드러누워 달
콤한 휴식을 취하고 있다. 초록색 천을 두르고, 인위적이지만 꽤 고혹적인
자세로 서 있는 나체의 여성 뒤로는 서로 얘기를 나누는 두 명의 남성들이
보인다. 그리고 문 뒤에는 한 쌍의 부부가 마치 금시라도 들어 올 것 같은 자
세로 안을 들여다보고 있다. 그러나 이 사적이고 은밀한 여성들의 전용공간
인 기나에케움에 남성들이 출입하는 일은 드물었다.

이 그림을 그린 장-레옹 제롬은 신고전주의 학파에 속했다. '신고전주
의'는 프랑스 제2제정기 때 건축이나 장식미술, 회화에서 인기가 있었던 고
대 그리스 문명의 재생 내지는 부활을 의미한다. 신고전주의 화풍은 고대 그
리스의 소소한 일상을 아주 기발하고 매력적으로 그려 내고 있다는 점에서

사실주의적이지만, 실내에서 죄다 벗고 있는 여인들의 육감적인 나체 표현에서도 알 수 있듯이, 매우 감각적이고 에로틱하기도 하다. 이 미술 사조는 여러 가지 면에서 비판을 받기도 했는데, 가령『악의 꽃』의 시인 보들레르는 너무 역사적인 디테일에 치중하는 신고전주의를 예술이 아니라, 가엾게도 "상상력의 부재를 가리기 위한 일종의 학문에 불과하다"고 신랄하게 꼬집었다. 그리고 고대 그리스인의 일상을 주로 스케치하다보니 주제가 너무 사소하고 하찮다는 평가도 나왔다. 그뿐 아니라 여유 있는 중산층, 즉 부르주아의 입맛에 맞는 예술을 창조한다는 비난을 받기도 했다.

보통 기나에케움은 집안의 공적 영역이자 남성들의 공간인 안드론이나 외부 거리에서 가장 멀리 떨어진 이층에 위치하고 있었으며, 남성들은 이 여성들의 은밀한 규방에 잘 들어가지 않았다. 반대로 안드론은 남성들만의 음주 파티인 심포지엄의 장소로 이용되었기 때문에 아녀자들의 출입이 허락되지 않았다. 특별히 집안에 남자 손님들이 있을 때 여성들은 자신들의 격리된 공간인 기나에케움에 조용히 머물러야만 했다. 당시 상류층 저택에는 침실과 노예들의 방, 작업실, 부엌 그리고 욕실과 창고가 있었는데, 이러한 공간들은 침실만 제외하고 거의 아래층에 위치하고 있었다.

2
그리스 남성들의 전용공간,
'안드론'

옆의 작품은 19세기 독일 고전주의의 리더인 안젤름 포이어바흐^{Anselm} Feuerbach (1829-1880)의 1874년 작품 〈플라톤의 향연〉이다. '오이코스^{oikos}'라 불렸던 아테네의 저택에는 오직 남성들의 주연(酒宴)인 심포지엄(향연)을 위한 특별한 방이 있었다. 이 방이 그리스 용어로 '안드론'이며, '남성들의 방'이란 뜻이다. 안드론은 사각형이었고, 바닥은 중심부를 향해 약간 오르막 경사가 졌는데, 이는 청소를 용이하도록 하기 위함이었다. 마루의 중심에는 타일을 깔았으며, 때로는 모자이크 양식으로 꾸미기도 했다. 보통 심포지엄의 참석 인원은 9명이 정원이었다. 방에는 보통 7개에서 11개의 '클리나이^{klinai}'라 불리는 긴 침상용 의자인 카우치가 놓여 있었고, 한 명이나 두 명의 게스트가 하나의 카우치를 사용했다.

그림 가장 우측에 소크라테스처럼 대머리에 수염을 기른 한 남성이 테이블 위 의자에 앉아 사색에 잠겨 있는 모습을 볼 수가 있는데, 주연에 참석한 손님들은 의자에 앉아서보다는 비스듬히 드러누워 연회의 흥을 즐겼다. 통상적으로 카우치 위에 놓인 쿠션에 왼쪽 팔꿈치를 기댄 채 대개 오른손을

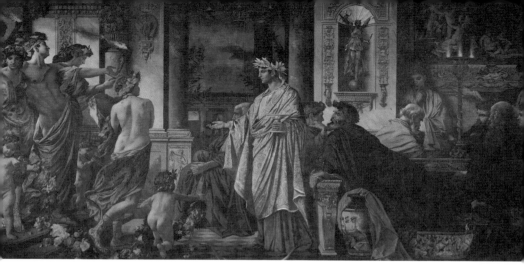

안젤름 포이어바흐, 〈플라톤의 향연〉, 1874년, 구 국립 미술관, 베를린

사용하여 술을 마시고 술잔을 돌렸다고 한다. 심포지엄의 활동은 플루트나 리라 악기의 연주가 곁들여진 시낭송 및 시작(詩作)에서부터, 때로는 가볍고 명석한 위트가 넘쳐흐르는 재담이나 때로는 심오한 정치철학적인 주제의 토론에 이르기까지 매우 다양했다. 화면 중앙에 심포지엄을 베푸는 저택의 주인이 황금색 월계관을 쓰고 황금색 술잔을 든 채 무언가 좌중을 향해 이야기하는 위엄 있는 모습이 보인다. 턱을 괸 채 주인이 하는 얘기에 열심히 귀를 기울이는 남성이 있는가 하면, 구석에서 나 혼자만의 사색에 잠긴 철학자도 보인다. 심포지엄은 밤의 주연인지라 횃불을 든 여성도 보이고, 남성의 팔에 안겨 있는 젊은 여성과 살이 포동포동한 아이들의 모습도 보이지만 원래 심포지엄은 성인남성전용 파티였다. 여기 있는 여성들은 주인이 돈을 주고 부른 전문적인 무희나 악사이고, 보통 여염집 부인네들은 남편들의 주연에 결코 참석할 수가 없었다. 한편, 연회가 열리는 안드론의 우아한 실내에는 기둥과 테이블, 여러 가지 인테리어 장식들이 배치되어 있지만, 대개 안드론에는 아무런 가구 없이 그냥 바닥에 돌만 깔려 있었다. 연회가 시작되면 노예들이 부지런히 카우치를 갖다 나르는 것이 상례였다.

이 저택의 주인을 '키리오스^{Kyrios}'라고 한다. 키리오스는 자신의 남성

친구들에게 음식과 술, 게임과 음악, 그리고 때때로 성을 접대했다. 그러나 이러한 주연에는 반드시 규칙이 따랐다. 키리오스는 자신의 손님들이 과연 어느 정도까지, 얼마만큼의 느린 속도로 취할 것인지를 결정해야 할 책임이 있었다. 그래서 주연의 참석자들은 그 누구도 취기 없이 멀쩡한 정신 상태로 연회에 머무를 수 없었다. 키리오스의 음주 규칙은 매우 흥미롭게도 주신 디오니소스가 직접 친절하게 설명해 준다. 다음은 아테네 시인 에우블루스 Eubulus가 쓴 희곡의 한 구절이다:

"무릇 양식 있는 남성들이여, 나는 오직 세 개의 크라테르만을 준비했노라. 첫 번째 단지는 그대의 건강을 위해서, 두 번째 단지는 사랑과 쾌락을 위해서, 그리고 마지막 세 번째 단지는 숙면을 위함이라. 그래서 세 번째 단지가 동이 나면 현명한 남성들은 집으로 귀가하노라. 네 번째 단지는 더 이상 나의 술잔이 아니노라. 그것은 나쁜 음주 습관이기 때문이다. 다섯 번째 단지는 고함을 지르기 위함이오, 여섯 번째 단지는 무례함과 모욕을 위함이오, 일곱 번째 단지는 싸움질을 위함이오, 여덟 번째 단지는 가구를 부수기 위함이라. 그리고 아홉 번째 단지는 침울함을 위함이오, 열 번째 단지는 광기와 인사불성을 위함이라."

당시 그리스 사회에는 많은 충돌과 갈등이 혼재해 있었고, 안드론에서 열리는 심포지엄은 사회의 골치 아픈 걱정거리를 잠시나마 잊게 해 주는 위안처로 기능했다. 그래서 그리스 철학자들은 심포지엄의 존재 가치를 "자연에 의한 당위성"으로 정의 내렸다.

3
가난한 사람들의
주택

아카데미 미술[1] 화가인 장-레옹 제롬Jean-Léon Gérôme의 〈디오게네스〉(1860)는 그리스의 철학자 디오게네스(기원전 404-323)가 매우 극단적으로 심플하고 가난하게 사는 모습을 그리고 있다. 철학자의 상징인 수염을 기른 디오게네스가 자신의 주거지인 오래된 술통 안에 약간 구부정한 자세로 앉아 있다. 깨진 질그릇으로 된 통 속에서, 진실한 사람을 찾기 위해 대낮에도 램프를 들고 돌아다녔다는 그 유명한 일화대로 손에 불 켜진 램프를 들고 있다. 검소하다 못해 헐벗고 굶주린 이 철학자의 유일한 벗들은 냉소적인 그리스 견유학파[2]를 상징하는 개들이다. 네 마리의 개들이 조용히 앉아서 주인의 거동을 지켜보고 있다.

[1] '아카데미 미술academic art' 또는 '아카데미즘academism'이란 미술사적으로 가장 강력한 아카데미. 즉 고전적 규범에 충실한 고전주의적 경향을 지칭하지만, 시대에 따라서 주류의 미술을 형성하고 있는 미술 일반을 가리키기도 한다.

[2] '키니코스학파' 또는 '견유학파(犬儒學派)'는 말 그대로 방랑하는 개처럼 권력이나 세속적인 일에 속박되지 않고, 자급자족하며 단순하고 간소한 생활만을 추구하는 그리스 학파, 또는 이를 따르는 철학자들을 말한다. '견유'라고 번역된 이름은 그리스어로 개를 의미하는 'Kύνος(키노스)'에서 왔다.

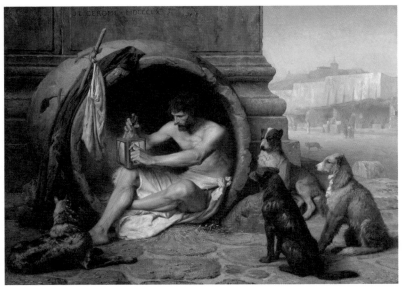

장-레옹 제롬, 〈디오게네스〉, 1860년, 월터스 미술관, 볼티모어

　여기서 제롬이 그린 그리스 철학자 디오게네스의 허름한 술통 가옥을 제시한 이유는, 고고학적 유적 외에 고대 그리스의 가난한 서민들의 주택을 그린 작품을 찾지 못했기 때문이다. 고대 그리스의 집들은 술통 가옥만큼은 아니지만 매우 부실했다. 웅장한 공공 건축물들과는 달리, 개인 주택은 더운 여름철에는 시원함을, 추운 겨울에는 온기를 제공할 용도로 단순하게 지어졌다. 보통 진흙으로 만든 벽돌에 지붕은 운치 있게 도자기 타일을 깔았다. 그냥 햇볕에 말린 진흙 벽이라서 그리스인들은 비록 해마다는 아니지만, 적어도 2-3년마다 정기적으로 집을 고치거나 수리할 필요가 있었다. 이런 허술한 면 때문에 당시 도둑들이 몰래 벽을 부수고 집에 침입하는 경우가 많았다고 한다. 가난한 사람들의 집은 열린 안마당 위에 방이 고작 하나 혹은 두세 개 정도가 있었을 뿐이었다. 창문들은 크기가 매우 작았고 벽의 높은 곳에 위치해 있으며, 덧문이 달려 있어 외부로부터 비바람이나 추위를 막을 수

가 있었다. 외벽에는 초크나 석회로 만든 백색 도료를 칠했기 때문에, 지금과 마찬가지로 지중해의 푸른 바다와 아름다운 대조를 이루는 밝은 흰색은 그리스 집의 대명사였다.

가난한 가정들은 밤에 램프를 사용할 여력이 없었기 때문에 동이 트면 깨고 해가 지면 바로 잠자리에 들었다. 음식은 연중 내내 집안이 아니라 바깥에서 마치 야영장의 모닥불처럼 불을 피워 요리했다. 그러나 날씨가 좋지 않으면 집안의 부

고대 그리스의 일반적인 부엌 모습

엌에서 화덕이나 화로를 이용하여 요리했다. 당시 굴뚝이 있는 가정은 그리 많지 않았다. 대신에 부엌에는 연기가 빠져나갈 수 있도록 지붕에 환기용 구멍이 하나 뚫려 있었다. 그리고 굴뚝과 마찬가지로 우물을 가진 가정도 그리 많지 않았다. 그래서 대부분의 가정들은 집에서 멀리 떨어진 공공우물을 사용했고, 매일 물을 길으러 나가야 하는 수고를 감수해야만 했다.

당시 잘사는 집과 가난한 집의 가장 커다란 차이는 바로 집의 위치였다. 부유한 저택들은 대부분 도시의 특별 구역에 모여 있었다. 부자들은 매우 크고 넓은 여러 개의 방을 가지고 있었고, 방들은 모든 활동의 본거인 '안마당'을 중심으로 배열되어 있었다. 그리고 앞서 얘기한 대로 부유한 저택들은 여성과 남성들의 공간을 따로 구분하였다.

4
아크로폴리스의
잔인한 연중 이벤트

옆의 그림은 1846년에 독일 신고전주의 건축가, 화가이자 작가인 레오 폰 클렌체^{Leo von Klenze (1784-1864)}가 그린 〈아테네의 아크로폴리스〉다. '아크로폴리스'는 그리스 언덕 위 성채(城砦)를 가리키는 말이며, 여기에 그 유명한 아테네의 파르테논 신전이 자리하고 있다. 그 아래 사람들이 모여 있는 광장은 아레오파구스 언덕이고, 왼편은 고대 그리스 시대의 시장터인 아고라다. 사람들은 이 아고라에서 물건을 사고 팔았고, 데마고그^{demagogue}, 즉 민중들을 선동하는 정치가들의 쫄깃한 달변에 혹해서 귀를 기울였다. 쓰디쓴 독배를 마시고 죽은 철학자 소크라테스가 살아생전에 청년들에게 자신의 사상을 설파한 곳도 바로 이곳이다. 고대 그리스인들은 낮에는 답답하고 비좁은 집의 공간을 떠나 시원하게 탁 트인 아크로폴리스나 아고라 같은 공공의 장소에서 능동적인 시민으로 생활했다.

이 아크로폴리스에서는 '파르마코스^{pharmakos} [1]'라 불리는 의식이 연중 이벤트였다. 도시에 기근이나 전염병, 전쟁 같은 재앙이 불어 닥치면 대체

[1] '파르마코스'는 본래 이 무시무시한 의식의 희생양을 뜻한다.

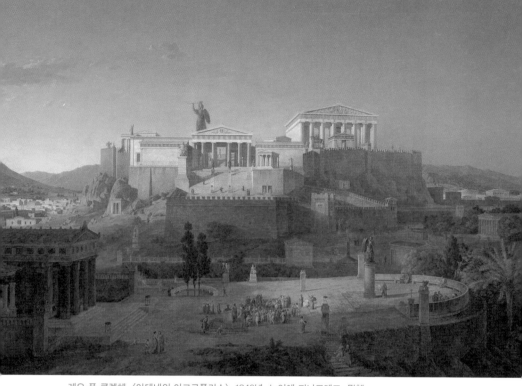

레오 폰 클렌체, 〈아테네의 아크로폴리스〉, 1846년, 노이에 피나코테크, 뮌헨

로 노예나 지체불구자, 추물, 또는 죄수들이 '희생양'으로 선발되어 공동체 밖으로 추방되었다. 우리는 흔히 고대 그리스의 문명하면 사색하며 거리를 소요하는 심오한 철학자들, 민주주의의 기초를 설파하는 개화된 정치가들, 또 눈부신 대리석으로 만들어진 완벽한 비율의 조각상을 열정적으로 작업 하는 천재적인 예술가들을 떠올리기 마련이지만, 고대 그리스 사회에는 우 리에게 잘 알려지지 않은 어두운 일면이 자리하고 있었다. 그것은 사람들의 내면 의식에 자리한 무시무시한 공포를 의인화한 악마와 유령, 악령들이 살 고 있는 저승 세계였다. 그래서 많은 고전극들이 살인이나 죽음을 그 소재 로 하고 있는데, 아마도 파르마코스보다 더 그리스인의 어두운 일면을 잘 설 명해 주는 것도 없을 것이다. 이 독특하고 암울한 의식은 그리스 암흑기에 서 문명의 최고 절정기에 이르기까지, 즉 기원전 8세기경부터 5세기까지 줄

곧 지속되었다. 아크로폴리스의 언덕에서 정기적으로 행해지던 이러한 희생제의 기원과 목적 등은 아직도 잘 해명되지 않고 있으나, 고대 그리스인들은 인신 재물을 바치는 의식이 도시를 정화한다고 굳게 믿었던 것으로 보인다. 가령 태양신 아폴론을 기리는 타르겔리아^{Thargelia} 축제 때에는 마치 속죄 의식인 양 두 명의 파르마코이를 선발하여 추방시키는 관습이 행해졌다.

5

모든 소문의 근원지는
로마의 대중목욕탕

로마 시대에 '물'은 이탈리아 문화의 최전선에 위치하였다고 해도 과언
이 아니다. 특히 목욕은 시민들의 건강과 웰빙에 기여하면서 사회생활의 중
심에 자리 잡고 있었다. 로마인들은 위대한 정복 사업의 일환으로 그들의 사
교적인 목욕 문화를 골(옛 프랑스)지역과 영국에도 널리 전파하였다. 로마
의 부유한 장원(영지)들은 개인 욕탕을 지니고 있었고, 대부분의 로마 시민
들은 가격이 저렴한 공중목욕탕을 이용했다. 목욕 문화의 최전성기 때에는
대욕장에 온탕과 냉탕, 중탕, 음식과 와인, 운동, 개인 트레이닝 서비스까지
제공하는 다양한 라운지 룸들이 있었다. 장소와 시간에 따라 남탕과 여탕이
구분되어 있었던 적도 있었고, 어떤 때는 남녀 혼욕이 이루어지기도 했다.
그래서 로마 문화의 난숙기에 퇴폐적인 남녀의 사교장이 되어 버린 욕장은
온갖 풍기 문란의 온상이 되기도 했다.

로렌스 알마–타데마의 〈카라칼라 욕장〉(1899)에는 남녀가 함께 목욕
을 즐기는 장면이 그려져 있다. 남성들은 최소한의 국부를 가리는 샅바를 걸
치기도 하고, 여성들은 머리카락이 흘러내리지 않도록 헤어밴드를 착용하

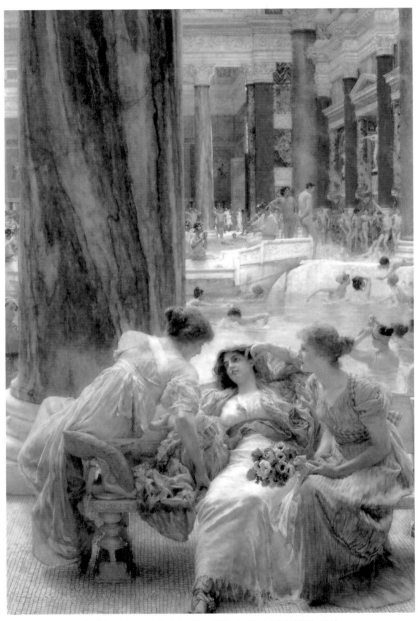

로렌스 알마-타데마, 〈카라칼라 욕장〉, 1899년, 대영박물관, 런던

거나 속이 훤히 비치는 얇은 속옷을 입은 채 욕조에 몸을 담그고 있다. 화면 앞 최전방에 배치된 아름다운 자태의 세 여인들은 욕장 속에 있는 나체 군단과는 아주 대조적으로, 완벽한 외출복 차림으로 카우치에 편안히 몸을 기대거나 앉은 자세로 무언가 재미있는 얘기를 속삭이고 있다. 로마 시대의 욕장은 동네의 수다쟁이 여인네들의 총집합소인 공동 우물과 마찬가지로 불미스런 소문이나 흥미 본위의 가십을 퍼뜨리기에 가장 최적화된 장소였다.

알마-타데마의 모델이 된 카라칼라 욕장은 로마 시대 때 두 번째로 컸던 공중목욕탕이다. 212-217년 동안에, 즉 카라칼라 황제(186-217)의 재위기에 황제의 명령으로 지어졌다. 당시 이 어마어마한 규모의 욕장을 완성하기 위해 6년 동안 매일 2천 톤 가량의 건축 자재가 소비되었다고 전해진다. 로마제국의 멸망과 함께 카라칼라 대욕장의 명성은 티끌이 되어 사라졌지만, 오늘날 그 유적지는 로마의 대중 관광 명소가 되었다.

6
로마 상류층의 고급 저택 ,
'도무스'

옆의 그림은 19세기 말, 이탈리아 화가인 루이지 바자니^{Luigi Bazzani (1836-1927)}가 폼페이의 도무스^{domus} 저택의 '아트리움^{atrium}'을 상상해서 그린 것이다. 페리스타일(열주랑)[1]이 저 너머로 보이는 아트리움에서 지체 높은 두 여성이 도란도란 대화를 나누고 있고, 이 모습을 물병을 손에 든 하녀가 지켜보고 있다. 여기서 '도무스'는 로마공화정과 제정 시대에 상류층이나 부유한 자유민들이 살았던 로마 저택을 가리키는 말이며, 고대 로마의 주택 건축에서 많이 볼 수 있는 '아트리움'은 집 내부에 자리 잡은 '작은 안마당'을 말한다. 그림에서 보는 바와 같이 천장에 뻥 뚫린 사각의 공간은 홀 형식의 아트리움의 실내를 밝게 해 주는 자연 채광의 효과를 줄 뿐만 아니라, 바닥에 있는 사각형 연못에 빗물이 고이게 하는 물탱크(저장소)의 역할도 하

[1] 페리스타일은 4면 모두 혹은 2–3면이 주랑으로 둘러싸여 있는 정원이다. 이를 중심으로 가족의 생활공간이 형성되었다. 가족용 거실, 가사실, 식당, 침실, 부엌 등이 정원을 삥 둘러 위치하였고, 상부가 완전히 개방되고 열주로 둘러싸인 정원 내부에는 꽃이나 관목 등을 심어 놓았으며 분수, 조각 등이 있었다. 휴식과 오락을 위한 정원이자 동시에 전시용 공간이었다.

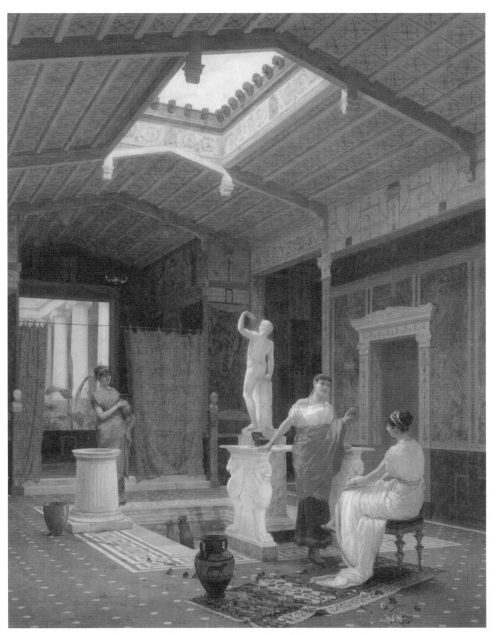

루이지 바자니, 〈폼페이의 인테리어〉, 1882년, 다예쉬 미술관, 뉴욕

였다. 외부의 방문객들은 항상 이 아트리움을 통해 집안으로 들어올 수가 있었다. 이 아트리움을 지나면 바로 '타블리눔tablinum' 2이 나왔는데, 저택의 주인은 이를 사무실이나 외부 손님을 접대하는 응접실로 사용했다. 도무스의 여러 개 방들에는 화장실, 부엌, 창고 그리고 노예들의 거처가 마련되어 있었다.

로마의 상류층들은 도무스 저택의 벽을 화사한 색으로 회칠하거나 우아하고 럭셔리한 모자이크로 장식했다. 모자이크는 몹시 고가였기 때문에 오직 돈 있는 자만이 누릴 수 있는 사치에 속했다. 한편, 웅장한 규모의 저택과는 어울리지 않게 로마인들은 매우 기본적인 가구들만을 갖추고 살았다. 가령 앉는 데 필요한 스툴(등 없는 걸상), 자는 데 필요한 침대 등 그 쓰임이 확실한 것들 외에 장식을 위한 가구는 일체 들여놓지 않았다. 뒤이어 설명하게 될 로마 서민들의 집합 주택인 '인술라'와는 달리, 도무스 저택은 납으로 만든 파이프를 통해 물을 공급받았다. 물론 주인은 물에 대한 세금을 국가에 바쳐야만 했으며, 세금은 어떤 사이즈의 파이프를 사용하느냐에 따라 달라졌다. 그리고 로마인들은 특이하게도 방바닥을 따뜻하게 하는 온돌 시설을 이용했는데, 이것이 저택의 실내 분위기를 더욱 편안하고 안락하게 해 주었다.

2 고대 로마의 주거에서 '타블리눔'은 정문에서 가장 먼 주랑(柱廊)의 안쪽에 있는 다실(茶室)이나 응접실을 가리킨다.

7
로마 서민들의 아파트 단지,
'인술라'

<로마의 게토>(1880)는 독일 태생의 이탈리아 화가이자 사진가인 에토레 로에슬러 프란츠^{Ettore Roesler Franz (1845-1907)}의 수채화 작품이다. 화가는 비록 고대 로마가 아닌, 동시대 이탈리아의 유대인 게토의 비참한 생활상을 표현하고 있지만,[1] 누추하고 더러운 로마 빈민가의 실상은 이와 별반 다른 것이 없었다.

고대 로마 문명은 특히 로마법과 건축으로 세계사에 커다란 족적을 남겼는데, 그중에서도 로마 주택의 건축양식은 로마의 문화와 사회, 역사를 깊이 있게 통찰할 수 있는 기회를 제공한다. 고대 로마의 주택은 크게 두 가지 유형이 있다. 대다수의 로마 평민들과 하층민들은 '인술라^{insula}'라고 불리는 공동주택(아파트) 단지에 살았으며, 돈 많고 유력한 자들은 넓고 사치스러운 개인 주택인 '도무스'에 살았다. 또한 부자들은 시골이나 교외에 도무스보다 훨씬 규모가 웅장한, '빌라^{villa}'라고 불리는 호화 별장을 가지고 있었다.

서민들의 집합 주택인 인술라는 안마당을 가운데 두고 빙 둘러 지어졌으

[1] 이 이탈리아의 유대인 게토 지역은 1555년에 지어졌다가 1888년에 완전히 철거되었다.

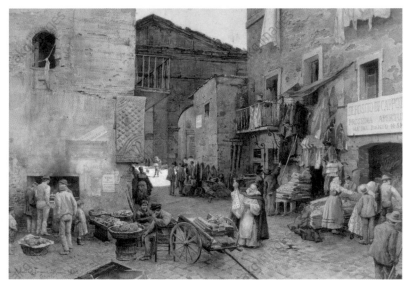

에토레 로에슬러 프란츠, 〈로마의 게토〉, 1880년, 소장처 미상

며, 안마당의 한편에는 외부 침입자를 막는 담장을 세웠다. 인술라에 사는 주
민들은 이 안마당에서 요리나 세탁을 하고, 이웃들과 어울리며 사교의 시간을
가졌다. 전형적인 인술라는 보통 6-7개의 아파트를 가지고 있었으며, 평균적
으로 40명 정도의 인구를 수용했다. 그리고 각 아파트에는 방이 하나나 두 개
정도밖에 없었다. 인술라에 사는 가정들은 방을 오직 잠자기 위한 용도로만 사
용했으며, 화재의 위험 때문에 아파트 안에서는 통 요리를 하지 않았다. 또 인
술라의 주민들은 모두 공중화장실을 이용해야만 했다. 건물은 진흙벽돌이나
목재로 지었고, 제정 말기에는 원시적인 콘크리트를 사용했다.

　　인술라의 1층은 상가로 이용되었고, 위층부터 주민들이 거주했다. 당시 방
의 가치는 건물의 어디에 위치하느냐에 달려 있었다. 언제나 꼭대기 층은 기
피 대상 제1호였고,[2] 사람들은 대개 접근성이 좋은, 지상에서 가까운 낮은 층

[2] 제일 꼭대기 층에는 물이나 난방, 세탁 시설이 구비되어 있지 않았다.

을 선호했다. 인술라는 보통 5층에서 7층까지 있었으며, 어떤 건물은 심지어 9층까지 있었다. 고대에 이렇게 위로 치솟은 고층형 집합 주택이 발달했던 이유는 적은 공간에 가능한 많은 인구를 수용하기 위함이었다.

당시에는 날림으로 지은 부실 공사가 많았기 때문에 집이 무너지는 붕괴 사고도 적지 않았다. 시저, 폼페이우스와 함께 제1차 삼두정치를 이끌었던 로마의 최고 재력가인 크라수스는 이 부동산 투기로 단시일에 엄청난 부를 축적했다고 한다. 그래서 로마의 한 풍자 시인은 인술라를 그저 "훅하고 부는 입김에도 한방에 날아가는 집"이라고 비아냥거렸다. 서로 다닥다닥 붙어 있는 서민들의 집합 주택은 그야말로 화재의 온상이기도 했다. 도시에 크고 작은 화재가 빈번이 발생하자 로마의 초대 황제 아우구스투스는 인술라 저택의 높이를 70피트(21m)로 제한하는 법령을 내렸는데, 그 유명한 '로마의 대화재'[3]가 발생한 후 네로 황제는 그 높이 제한을 60피트(18m)로 더욱 낮추었다. 역사가들은 당시 4만 2천 개, 또는 그 이상의 인술라가 로마시에 있었을 것으로 추정하고 있다.

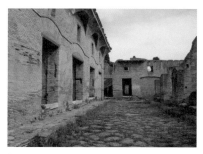
현존해 있는 로마의 인술라 유적지

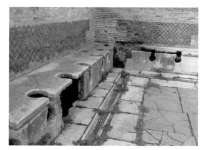
로마 시대 공중화장실

[3] 64년 7월 18일 로마에서 발생한 대화재 사건.

8

중세 사회의 심장부에
자리한 성(城)

옆의 그림은 『모르타뉴 성의 포위^{Siege of Mortagne}』(1470-1480)라는 중세 수사본 1권 7장 초입 부분에 나오는 세밀화다. 이 불어 수사본을 제작한 이는 장 드 와브랭^{Jean de Wavrin}이다. 중세의 전쟁은 대개 소규모의 전투나 성에 대한 공격으로 이루어졌는데, 본 세밀화는 프랑스가 영국군이 장악한 성을 무려 6개월 동안이나 에워쌌던 1377년 보르도 근처의 모르타뉴 성 포위 사건을 묘사하고 있다. 왼쪽의 두 남성은 구식의 소총을 사용하고 있지만, 대부분의 병사들은 긴 활을 사용하고 있음을 볼 수가 있다. 그러나 이 세밀화는 실제 전쟁이 일어났던 14세기가 아니라, 그림의 제작 시기였던 15세기의 군사기술을 반영하고 있다.

중세의 성은 그 시대의 주역이었던 호전적인 전사 영주들의 힘과 권력, 위대성을 나타낸다. 로마제국의 멸망 이후 유럽이 이민족의 침입으로 황폐해지면서부터 유력한 영주들은 그들이 안전하게 거주할 수 있는 튼튼한 성을 구축했다. 본 그림에서 보는 바와 같이 중세의 성들은 일차적인 방어의 목적으로 출입구에 '감시 망루'라고 불리는 성문 탑과 연못을 파서 만든 깊은 해자

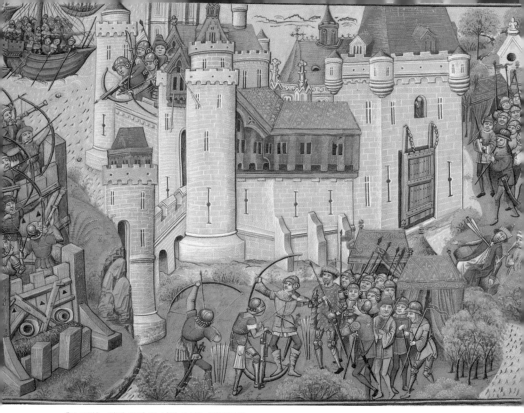

「모르타뉴 성의 포위」의 삽화, 1470-1480년경

를 가지고 있었고, 또 성안에는 부엌과 큰 홀 등을 구비하였다. 대다수의 사람들은 이 성을 중심으로 펼쳐진 장원에 모여 살았는데, 장원은 거의 자급자족 체제였다. 영주 가족을 위해 일하는 농노들의 집과 식량, 물, 가게들이 모두 장원에 있었다.

　　중세 성의 일상생활은 부엌 요리사들의 바쁜 조리 업무, 커다란 홀에서 벌어지는 각종 행사 준비, 작은 예배당에서의 예배 등으로 항상 분주하게 돌아갔다. 시간이 차츰 경과함에 따라 중세의 성은 군사적 필요성보다는 일상적인 가사의 차원에서, 보다 유연하게 운영되기 시작했다. 그러나 그렇다고 해서 중세의 성 생활을 너무 낭만적으로 윤색할 필요는 없다. 현대인의 기준으로 본다면, 대부분의 성 생활은 너무 춥고 비좁았으며, 개인적인 '사생활'의

보호가 전혀 없었다. 뿐만 아니라 비위생적이어서 고약한 냄새가 진동을 했고, 집안에는 항상 쥐들이 들락날락거렸다. 커다란 홀 바닥 위에 보온용으로 깔아 놓은 짚더미 속은 그야말로 각종 벌레들의 훌륭한 서식처였다. 식탁에서 떨어진 음식과 각종 쓰레기들이 그 안에 그대로 방치되어 있었기 때문이다.

자, 이번엔 중세 기사의 성에서의 하루를 간략히 살펴보자.

- 아침 일찍 새벽에 기상한다.
- 예배당이나 커다란 홀에 비치된 제단에서 들려오는 경건한 미사를 듣는다.
- 아침 식사는 이른 8시쯤 한다.
- 자신의 땅이나 봉토와 관련된 업무를 본다. 또한 자신의 소작인과 관련된 소송 문제를 처리하기도 한다.
- 두 번째 식사는 오전 중간 턱에 한다.
- 오후가 되면 성의 안마당에서 무예 훈련과 사냥을 하거나, 또는 장원을 돌아다니며 이상이 없는지를 살핀다.
- 저녁 만찬은 홀에서 약간의 유흥이나 오락과 함께 제공된다. 기사가 모시는 주군인 영주가 돈이 많고 세도가 있는 자일수록 유흥의 시간은 더 화려하고 다채로운 편이었다.

9
중세의 침대는
가문의 자랑거리

〈루이 Ⅷ세의 탄생〉은 프랑스왕 루이 8세^{Louis Ⅷ (1187-1226)}의 탄생 장면을 담고 있다. 산모인 에노의 이자벨라^{Isabella of Hainaut (1170-1190)} 왕비가 침대 위에 누워 있고, 궁중의 시녀들이 어린 왕세자를 돌보고 있다. 중세의 가정에서 가장 중요한 가구 중 하나가 바로 침대였다. 침대는 단순히 자고 성행위를 하는 장소일 뿐만 아니라, 삽화의 장면처럼 하나의 생명이 탄생하고, 또 인간이 최후의 임종을 맞이하는 장소이기도 했다. 중세의 침대는 매우 정교하게 만들어졌을 뿐 아니라 무척 고가였다. 영국의 중세사가 로베르타 길크라이스트 ^{Roberta Gilchrist} 교수는 11세기 초에는 침대에 커튼을 쳤으나, 14세기부터는 본 그림처럼 '캐노피'(장막)를 치는 것이 대세였다고 한다.

침대 틀과 캐노피는 가문의 자랑거리였고, 유언을 통해 가족이나 친지, 또는 친구들에게 유산으로 물려주는 중요한 재산이었다. 1540년에 더햄의 튜더 가문의 과부 마저리 워렌^{Margery Wren}이 남긴 유언장에는 자신의 아들 제오프 리^{Geoffrey}에게 적색과 녹색의 침대 캐노피를 물려준다는 얘기가 나온다. 물론 아들은 침대가 있었지만, 침대가 집에서 가장 크고, 가장 비싼 가구였던 시절

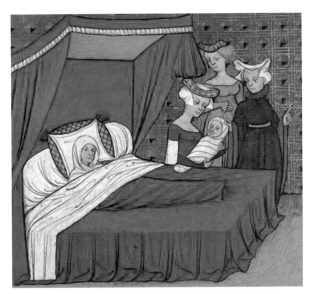

작자 미상, 〈루이 VIII세의 탄생〉, 연도 미상, 소장처 미상

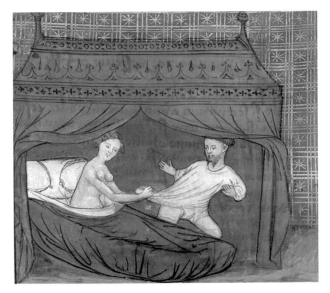

『호수의 기사 랑슬로의 책』의 삽화 〈랑슬로의 유혹〉, 1401-1425년경, 아스날 도서관, 파리. 알몸의 여인이 랑슬로의 옷을 잡아당기고 있는 가운데, 침실의 고풍스러운 캐노피 장식이 눈에 띈다.

에는 이렇게 유증을 한다는 그 자체가 대단한 부의 표식이었다. 귀족들은 침대에 드리워진 커튼이나 걸이에 가문의 문장이나 상징을 공들여 수놓기도 했다.

한편, 중산층 가정에서는 나무로 된 단순한 침대 틀 위에 깃털을 넣은 매트리스와 시트, 담요, 덧베개, 덮개, 베개 등을 사용했다. 농민들은 짚이나 울, 머리카락, 넝마나 깃털을 마구 쑤셔 넣은 간이형 매트리스를 사용했고, 대낮에는 이를 접어두거나 구석에 치워 두었다가 밤에 다시 펴서 사용했다. 가장 가난한 빈민들은 단순히 짚이나 건초 더미에서 잠을 잤다. 중세에는 오늘날처럼 대부분이 잠을 자기 위한 침실을 따로 갖고 있지는 않았다.

침대는 비단 잠을 자는 장소일 뿐만 아니라 수다를 떨기 위해 만나는 안락한 장소이기도 했는데, 심지어 침대에서 손님을 접견하기도 했다. 부자나 가난한 사람이나 자신의 신분 표식으로 침대에 상당한 자긍심을 지니고 있었고, 침대를 사기 위해 몇 년씩 돈을 저축하는 경우도 많았다.

10
은밀한 만남의 장소,
중세의 목욕탕

옆의 그림은 영국의 매음굴에서 혼욕하는 남녀들의 모습을 묘사하고 있다. 왼쪽에서는 한 쌍의 남녀가 침대에서 희롱하고, 오른편에는 쌍쌍의 남녀가 같은 탕 안에 들어가서 음식을 먹으면서 따뜻하고 퇴폐적인 욕조의 분위기를 즐기고 있다. 중앙에는 중세 특유의 끝이 뾰족한 신발을 신은 음유시인이 악기를 연주하고 노래를 부르면서 좌중의 흥을 한층 돋우고 있다. 그 옆에서 강아지 한 마리가 반갑게 꼬리를 친다. 문밖에서는 왕과 고위 성직자로 보이는 두 명의 남성이 안을 들여다보고 있다. 다소 충격적이고 난잡한 이 장면은 티베리우스 황제의 재위기(14-37)에 발레리우스 막시무스^{Valerius Maximus}라는 라틴 작가가 쓴 『유명한 행적과 격언의 9집^{Facta et Dicta Memorabilia}』(1470)의 삽화로 등장한다.

로마제국이 멸망한 후에 유럽에서 목욕 문화는 자취를 감추었다. 그러다가 1095-1291년 사이에 성지 탈환을 위해 멀리 원정을 떠났던 유럽의 십자군은 귀국길에 감귤 같은 과일이나 허브 같은 이국적인 산물뿐만 아니라, 동방의 목욕 문화도 같이 수입해 들여왔다. 중세의 영국인들은 수증기욕을 매

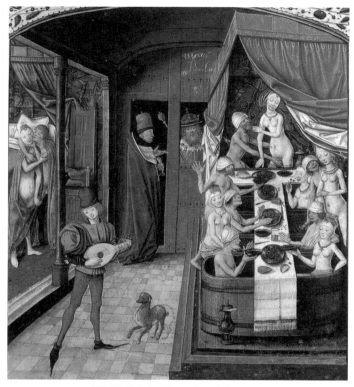

『유명한 행적과 격언의 9집』의 삽화, 1470년

우 즐겼고, 많은 사교 활동이 매음굴이나 목욕탕에서 이루어졌다. 영어의 '스튜stew' 는 걸쭉한 스튜뿐만 아니라 매음굴을 가리킨다. 위 삽화에 그려진 스튜에서 볼 수 있듯이, 중세의 목욕탕에서는 남녀가 혼욕을 즐겼다고 한다. 그러나 16세기 말에 목욕탕이 매음굴과 동일시되면서 공중목욕탕의 인기는 사라졌다. 공중목욕탕이 사라진 것은 깨끗한 물을 구하기가 어려워진 점도 한몫했다. 특히 1347년경 유럽 인구의 1/3을 앗아간 무시무시한 흑사병이 창궐하자, 사람들은 몸의 청결을 위한 목욕이나 물속에 몸을 담그는 행위 자체가 죽음을 재촉한다는 그릇된 믿음을 갖게 되었다.

옆의 그림은 플랑드르 화가 사이먼 베이닝Simon Bening (1483/84–1561)의 〈4
월〉이다. 연중 4월에 소젖을 짜는 등 농사일로 한창 분주한 농가를 묘사한 본
삽화는 1515년에 브뤼헤에서 출간된 『다 코스타의 시간Da Costa Hours』(MS
M.399)에 실려 있다. 위대한 플랑드르의 마지막 채식사(彩飾師)였던 사이먼
베닝은 중세 시대에 발간된 이른바 '시간의 책Books of Hours' [1]의 전문가였다.
그는 달력에 나오는 세밀화의 인물이나 풍경을 최대한 자연스럽게 묘사하기
로 유명했다. 삽화에 등장하는 인물들이 입은 옷의 재질이나 일상생활의 오브
제, 소소한 사건이나 날씨의 조건들까지 아주 디테일한 부분들을 꼼꼼하게 그
려 냈다. 살아생전에 그의 명성은 벨기에에서 자자했지만, 사후에는 그 인기
가 비단 벨기에뿐만 아니라, 이탈리아, 독일, 포르투갈에 이르기까지 널리 퍼
져 나갔다. 그는 실물처럼 완벽한 풍경의 이미지를 독자들에게 전달하기 위해

[1] 중세 시대에 발간된 '시간의 책Books of Hours' 시리즈는 그 어떤 도서, 심지어 성경보다
더 많은 인기를 끌었다. 복잡하게 배치된 이 종교적 텍스트들은 1250년경에 나타나기 시
작했는데, 이름이 뜻하는 바대로 하루 8시간 동안 읽어야 하는 시편 시리즈로 구성되어 있
었다.

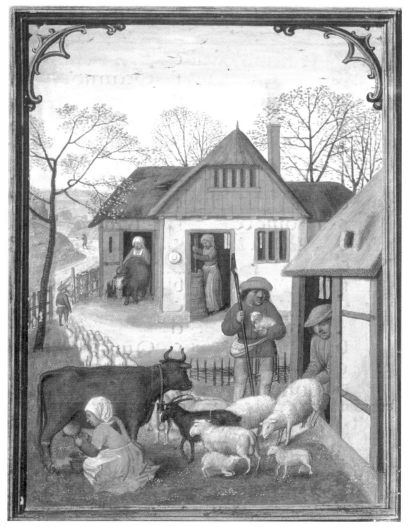

사이먼 베이닝, 『다 코스타의 시간』의 삽화 〈4월〉, 1515년, 모르간 도서관, 브뤼헤

페이지의 일부가 아닌 전면에 달력 세밀화를 그렸던 유일한 화가였다. 과연 그는 대 피테르 브뤼헐 이전에 가장 체계적인 방식으로 풍경을 묘사했던 훌륭한 풍경화의 달인이었다.

베닝이 그린 위 그림 <4월>에서는 그 차이를 비록 크게 알 수 없지만, 중세의 가옥은 로마 시대와는 여러 가지 면에서 달랐다. 가장 중요한 변화는 사람들이 자신의 농경지가 있는 농장에 따로 거주하는 대신에, 안전을 위해 작은 촌락을 이루어 장원에 모두 옹기종기 모여 살았다는 점이다. 또 다른 중세 가옥의 변화는, 베닝의 세밀화 속에서 청명한 쪽빛 하늘 위로 연보라색 연기가 올라가는 '굴뚝'의 모습에서도 알 수 있듯이, 벽난로나 굴뚝을 사용했다는 점이다. 중세 사람들은 방 안의 한가운데 위치했던 덮개가 없는 난롯불에서 요리하는 대신에, 방 한구석에 세워진 벽난로를 사용했다. 물론 난방이 필요한 겨울철에는 연기나 그을음이 많이 났지만, 적어도 벽난로나 굴뚝의 사용은 집 안을 덜 시커멓게 그을리도록 해 주었다.

로마 시대와 마찬가지로 이탈리아나 스페인, 프랑스 남부 같은 남유럽 사람들은 여전히 돌과 진흙벽돌 따위로 집을 지었다. 외부 침략자들의 공격을 방어하는 데 용이하도록, 건물의 높이는 높고, 폭은 좁으며, 벽면의 높은 곳에 작은 창문이 있는 집을 지었다. 그러나 삼림이 울창한 북유럽 사람들은 돌 대신에 가격이 저렴한 목재를 이용해서 집을 지었다.

당시 자기 집을 소유한 사람들은 그리 많지 않았고, 대부분의 가난한 사람들은 부잣집의 하인이나 농촌의 고용 일꾼으로 살았다. 그리고 로마 시대처럼 마룻바닥에서 그냥 자는 경우도 허다했다. 대부분의 중세 가옥들은 춥고 습기가 많으며 실내가 어두웠다. 그래서 오히려 실내보다 밖이 더 따뜻하고 밝은 경우도 있었다. 무엇보다 안전을 위해 창은 작게 뚫었고, 밤에는 울로 된 천으로 창문을 막았다. (그러나 날씨가 추운 경우에는 대낮에도 창문을 가렸다.) 또한 그림에서도 알 수 있듯이, 지붕의 경우 짚을 엮어서 만든 초가지붕이 많아서 화재나 심한 폭우 따위로 쉽게 망가질 우려가 있었다.

12
르네상스의
'이상적인 도시'

　〈도시의 전경〉은 지롤라모 마르체시 Girolamo Marchesi (1471-1550)의 1520년 작품이다. 지롤라모 마르체시는 르네상스기의 이탈리아 화가다. 코티그놀라 Cotignola에서 출생했으며, 자신의 출생지를 반영한 '지롤라모 다 코티그놀라 Girolamo da Cotignola'란 예명으로 볼로냐에서는 프란체스코 프란시아 Francesco Francia 밑에서 수학했고, 로마에서는 라파엘로에게 사사를 받았다. 그는 피렌체의 돈 많은 상인 토마소 캄비 Tommaso Cambi에게서 든든한 후원을 받았으며, 동료 화가인 바사리의 전언에 의하면 그곳에서 아주 행실이 나쁜 여성과 결혼을 했다고 한다.

　당시 고대 그리스 로마 예술의 완벽함과 균형을 추구하던 르네상스기 유럽에서 '이상적인 도시'는 매우 인기 있는 주제였다. 이 르네상스기의 예술가들은 완벽하고 질서정연한 지상의 유토피아를 붓을 통해 화폭으로, 혹은 건축을 통해 공간으로 재현하기 위한 모험적인 실험을 감행했다. 다닥다닥 붙어 있는 중세의 집채들과는 다르게 (암브로지오 로렌체티 Ambrogio Lorenzetti (1290-1348)의 〈선한 정부가 다스리는 도시〉를 참조할 것), 지롤라모 마르체시의 〈도

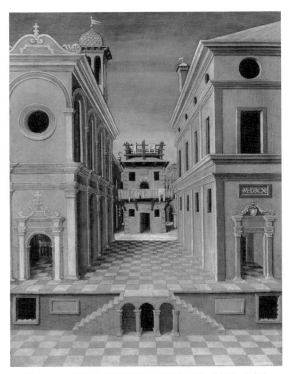

지롤라모 마르체시, 〈도시의 전경〉, 1520년, 국립 미술관, 페라라

암브로지오 로렌체티, 〈선한 정부가 다스리는 도시〉, 1338–1339년경, 팔라초 푸블리코, 시에나

시의 전경>은 바둑판처럼 질서정연한 도시의 모습을 먼 거리에서 차분하고 안정감 있게 바라볼 수 있게 해 준다. 이 그림은 인적이 하나도 없는 텅 빈 거리를 묘사하고 있다. 거기에는 붉은 연어의 살색으로 그려진 두 개의 건물이 마주 서 있고, 시선은 양 건물 사이에 위치한 가운데 건물에 모아진다. 반복적인 연어의 살색과 베이지색으로 그려진 모자이크 바닥은 명암이 교차되어 전체적인 원근 구도를 리얼하게 살려 주는 역할을 한다. 가운데 건물의 발코니에 걸린 하얀 빨래(셔츠)는 비록 거리는 텅 비어 있지만, 그 안에 사람이 살고 있다는 것을 암시해 준다.

　　그림에서 볼 수 있듯이 르네상스기의 상류층 주택들은 정사각형이나 직사각형 모양의 대칭적인 모습을 하고 있는 경우가 많았으며, 건물의 정면에는 아치형의 입구가 있었고, 로마식 열주 기둥을 사용했다. 역시 고대 그리스 · 로마의 건축양식의 영향으로 아치와 돔 형식이 많은 인기를 끌었다.

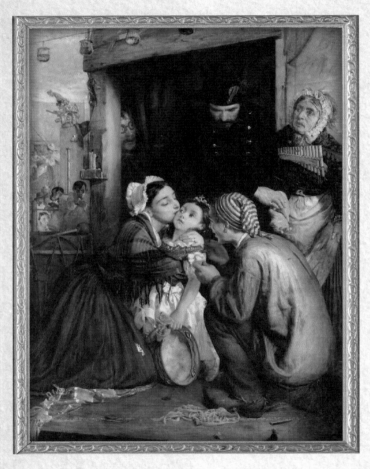

필립 헤르모제네스 칼드론, 〈잃어버렸던 아이를 찾은 프랑스 농부〉, 1859년, 소장처 미상

가정

1
이기고 돌아오거나
죽어서 돌아오라,
스파르타의 어머니

옆의 그림은 프랑스 화가 장-자크-프랑수아 르 바르비에Jean-Jacques-François Le Barbier (1738-1826)의 1805년도 작품이다. 그 유명한 스파르타 어머니의 일화를 소재로 하고 있다. 전장에 나가는 아들에게 이 강인한 스파르타 여성은 임전무퇴의 정신을 고취시키기 위해 둥근 방패를 가리키며 "살아서 이 방패를 들고 돌아오거나, 아니면 그 위에 누워 오라"고 신신당부했다는 것이다. 당시의 방패는 매우 무거웠기 때문에 싸움터에서 달아나려면 방패를 버려야만 했다. 또한 전사자의 시체는 방패에 눕혀서 나르는 관습이 있었으므로, 어머니의 말은 전장에서 이기거나 아니면 싸우다 죽거나 둘 중 하나를 택하라는 이야기다.

고대 그리스 사회에서 스파르타 여성들은 다른 그리스 도시국가의 여성들보다 훨씬 더 많은 자유를 누리기로 '악명'이 높았다. 다른 그리스 남성들에게 스파르타 여성은 성적으로 문란할 뿐더러 자기 남편을 쥐고 사는 드센 여인네들로 소문이 자자했다. 동시대의 아테네 여성들과는 달리, 스파르타 여성들은 교육을 받았고 법적 재산권과 상속권까지 지니고 있었다. 스파르타 여성들은

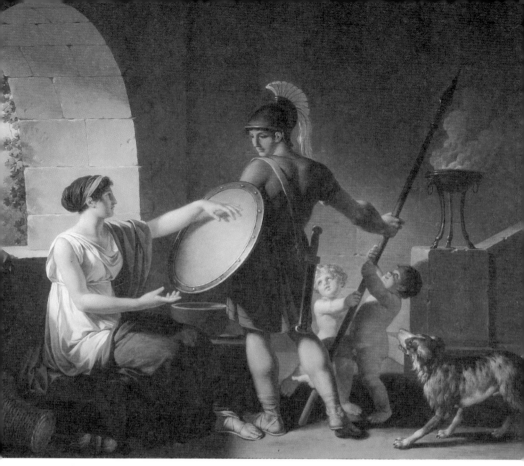

장-자크-프랑수아 르 바르비에, 〈아들에게 방패를 주고 있는 스파르타 어머니〉, 1805년, 포트랜드 미술관, 오레곤

혹여 재산을 잃을지도 모른다는 근심 걱정 없이 남편과 이혼할 수 있었으며, 스파르타의 동등한 시민으로서 이혼뿐만 아니라 재혼도 거리낌 없이 할 수가 있었다. 스파르타에서는 아버지의 생물학적 존재가 그다지 중요하지 않았기 때문에 설령 바람을 피워 아버지가 다르다고 해도 어머니가 그 자식에 대한 권리나 양육권을 포기할 필요가 없었다. 스파르타 남성들은 일생의 대부분을 병영이나 전쟁터에서 보낸 까닭에 여성들이 전적으로 집안일을 도맡았다. 전쟁이 없는 경우에도 남성들은 온종일 군사훈련이나 신체 단련에 매진했기 때문에 여성이 집안의 주인, 곧 가장이 될 수밖에 없었다.

이것이 어떻게 스파르타 여성들이 스파르타 공동체를 정치적, 사회적으로 운영하고 리드할 수 있었는지에 대한 이유가 될 것이다. 그래서 언제나 스파르타 체제를 날카롭게 공격했던 철학자 아리스토텔레스는 스파르타가 그리스에서 유일하게 남성들이 여성들에 의해 통치되는 국가라며 혹평해 마지않았다. 아리스토텔레스는 스파르타 여성들의 '부'에 대해서도 신랄하게 비판했다. 그는 자신의 생전에 폴리스 세계의 일등 주자였던 스파르타가 급격히 몰락한 요인을 '방만한' 모계중심의 사회구조에 돌렸다. 즉, 드센 스파르타 여성들이 폭음폭식에다 사치를 즐겼던 데에 그 원인이 있다고 역설했다. 그리고 이러한 성향은 스파르타가 펠로폰네소스 전쟁에서 승리한 후에 막대한 부가 스파르타에 유입되면서 더욱 두드러졌다는 것이다.

스파르타 여성들은 가내노동을 위해 헬로트[helot]라는 노예 계층[1]의 노동력을 이용했다. 그리스 전역에서 '직조일'은 자타가 공인하는 여성들의 영역이었는데 유독 이 스파르타에서만큼은 자유 여성에게 적합하지 않은 일로 판정되어 대부분의 스파르타 여성들은 직조가 아니라 관리나 농업, 병참과 관련된 일에 종사했다.

또 전설적인 입법자 리쿠르고스가 제정한 법에 따라 스파르타에서는 아이를 낳거나 기르는 일이 매우 중요한 문화 사업으로 인정을 받았다. 그래서 스파르타에서는 남성이 전쟁터에서 전사하거나 여성이 아이를

작자 미상, 〈아티카의 붉은 도자기 접시〉, 기원전 520 – 510년, 루브르 박물관, 파리. 스파르타 여성(오른쪽)이 팔라에스트라[palaestra](체육관)에서 나체의 남자 운동선수를 훈련시키고 있는 장면이다.

[1] p.71 각주 참고.

낳다가 죽는 일이 동급으로 인정되어, 그 행적이 묘비에 똑같이 명예롭게 새겨졌다. 스파르타 여성들은 스파르타의 군사 인구를 늘리기 위해 할 수 있는 대로 많은 아이를, 특히 남아를 생산하도록 적극 권장되었다. 여성들은 이처럼 용감한 전사를 낳고 키우는 일에 대단한 긍지를 지녔으나, 단, 비겁한 아들을 둔 것은 극도의 슬픔으로 여겼다. 고대 작가 아에리아누스는, 비겁하게 죽은 아들을 가진 스파르타 여성들은 모두 비통함에 잠겼지만, 레욱트라 전투[2]에서 용맹하게 죽은 스파르타 군인들의 여자 친척들은 매우 행복한 표정으로 시가를 행진했다고 전한다. 한편, 스파르타의 반역자인 파우사니아스가 자기 어머니에게 목숨을 간청하는 대신 아테나 신전에 몸을 숨겼을 때, 그의 어머니 테아노Theano는 아들이 숨어 있는 출입구를 벽돌로 막았다. 그러자 이를 본 스파르타인들은 어머니의 용감한 본보기를 따라서 신전 입구를 다 같이 벽돌로 봉쇄해 버렸다고 한다. 또한 그리스의 전기 작가인 플루타르코스의 스파르타 여성에 대한 어록에는 스파르타 어머니가 비겁한 아들들을 제 손으로 직접 죽였다는 기막힌 일화까지 수록되어 있다.

[2] 레욱트라는 그리스 보이오티아의 고대 도시로, 기원전 371년에 이 땅에서 테베군이 스파르타군을 격파했다.

2
나체로 운동하는
스파르타 소녀들

 옆의 그림은 춤추는 무희의 그림으로 유명한 프랑스 화가 에드가 드가Edgar De Gas (1834-1917)의 1860년경 작품 〈운동하는 스파르타의 소녀들〉이다. 인상주의 창시자들 중 한 사람으로 알려진 드가의 초기작들은 주로 종교나 신화에 입각한 역사적인 주제에 집중되어 있다. 물론 드가는 고전주의 기법에 충실했지만, 그래도 당시 19세기의 역사화들과 비교해 볼 때 그의 그림들은 상당히 독창적이다. 〈운동하는 스파르타의 소녀들〉은 화가 자신이 만족할 때까지 여러 차례의 습작과 재작업을 거친 작품으로 알려져 있다.

 상무(尙武) 정신이 투철했던 고대 스파르타인들은 매우 건강한 라이프 스타일을 유지했다. 스파르타 사회에서 운동가의 단련된 근육질 몸매, 즉 '몸짱'은 만인의 이상이었다. 어린 시절부터 무예를 연마해야 했던 스파르타 소년들과 마찬가지로 소녀들 역시 또래 친구들의 신체적 미(美)를 연구하고 자신의 미를 친구와 비교하도록 강요되었다. 스파르타의 남자들은 신체적 '외모'를 기준으로 자신의 신부를 선택했다. 그래서 가장 외모가 출중한 한 쌍의 부부는 만인의 찬미 대상이 되었다.

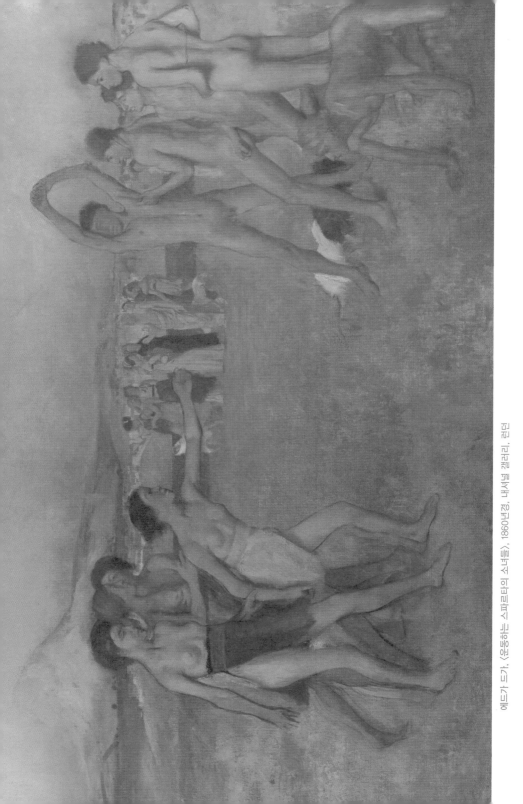

에드가 드가, 〈운동하는 스파르타의 소녀들〉, 1860년경, 내셔널 갤러리, 런던

격렬한 스파르타식 운동이 소녀들에게도 적용되었던 것은 남자 형제들과 대등해지도록 하기 위함이었다. 스파르타 유적지에서 발굴된 봉헌물들 중에서는 여성이 말을 타고 있는 모습이 묘사된 것도 있다. 승마 외에도 스파르타 여성이 할 수 있었던 스포츠 종목에는 달리기, 레슬링, 창던지기, 원반던지기, 힘겨루기 등이 있었다. 또한 스파르타 여성들은 남성들과 마찬가지로 올누드로 운동을 하거나 훈련을 받았을 확률이 높다.[1] 여성들이 스파르타 청년들의 나체 축제인 김노파에디아gymnopaedia에 참가했을 가능성도 배제할 수는 없다.

드가의 그림은 스파르타의 소년들이 탁 트인 야외에서 또래의 소녀들과 함께 아고게agoge, 즉 운동하는 모습을 생생하게 묘사하고 있다. 소년들은 완전한 나체 상태이고, 소녀들은 겨우 국부만 가린 상태다. 여기서 소녀들은 소년들과 함께 싸우도록 독려되는데, 자, 이제부터 본격적인 싸움의 시작이다!

[1] 고대 스파르타의 예술에는 다른 그리스 지역과는 달리 나체의 여성을 묘사한 예술 작품들이 있다.

3

그리스 여성들의
삼부종사

<총애를 받는 여인^{The Favorite}>은 신고전주의의 막차를 탄 영국 화가 존 윌리엄 고드워드^{John William Godward (1861-1922)}의 1901년도 작품이다. 그는 로렌스 알마-타데마의 제자였으나, 그의 신고전주의 화풍은 피카소 같은 표현주의 대가들의 등장에 밀려 세상의 '총애'를 받지 못했다. 그는 급기야 61세에 "나 자신이나 피카소에게 세상은 너무 좁다"는 의미심장한 유언을 남기고 자살했다.

화창한 날씨에 멀리 지중해 바다가 보이는 테라스의 대리석 의자 위에 한 그리스 여성이 앉아 있다. 붉은 드레스를 입은 여인은 이파리 문양이 새겨진 노란 천을 허리에 두른 채 의자에 편히 기대어 공작새의 깃털로 고양이를 간질이며 한가로운 여가를 즐기고 있다. 그래서 이 작품의 또 다른 제목이 <간질임^{Tease}>이다. 고드워드가 창작해 낸 이 그리스 여성의 실제 삶은 과연 어떤 것이었을까? 우아한 귀족 여성 같기도 하고, 재색을 겸비한 헤타이라(고급 유녀) 같기도 하다. 어느 쪽에 속하든지 비교적 풍족하고 자유로운 삶을 영위하는 것으로 보이는 그녀의 모습으로 그리스 여성의 평균적인 삶을 유추하기에

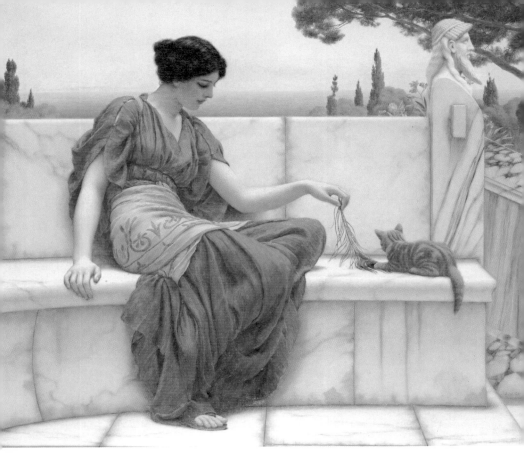

존 윌리엄 고드워드, 〈총애를 받는 여인〉, 1901년, 개인 소장

는 무리가 있다.

　남성들과 '힘겨루기'를 하면서 마음껏 자유를 구가했던 스파르타 여성들과는 달리, 대부분의 그리스 여성들은 매우 수동적인 삶을 살았다. 우리 조선 시대 유교식의 삼부종사처럼 결혼 전에는 아버지에게, 결혼한 후에는 늘 남편에게 복종하고, 또 늘그막에는 자식(아들)에게 의지해야만 했다. 여성은 아이와 마찬가지로 언제나 '미성년'으로 취급되었기 때문이다. 특히 아테네 여성들은 교육의 혜택을 받지 못했고, 지적으로 열등한 존재로 취급받았다. 상류층 여성은 남편의 허락 없이는 마음대로 외출할 수도 없었고, 나갈 때는 반드시 장옷으로 얼굴을 가리고 남성 노예를 대동해야만 했다. 아테네 기혼 여성

의 삶은 오로지 미래에 군인이나 정치가가 될 남성 시민을 낳고 기르는 일에만 집중되어 있었다.

　스파르타 여성들과는 달리 재산권이 없었기 때문에 여성이 물려받은 재산은 남편이나 가장 가까운 남자 친척(보호자)이 관리했다. 여성이 재산을 획득하는 데는 다음 세 가지 방법이 있었다. 선물과[1] 지참금, 그리고 상속이다. 지참금은 돈이나 보석, 가구처럼 동산인 경우가 대부분이었으나, 드물게 토지가 포함되는 경우도 있었다. 보통 아내가 가져오는 지참금의 액수는 적어도 남성이 소유한 부의 적어도 20% 이상이 되어야 했다. 때문에 지참금 마련에 상당한 중압감을 느꼈던 빈곤층 부모들은 계집아이를 낳을 경우, 아이를 몰래 이다[Ida] 산에 갖다 버리기도 하였다.

　신랑은 지참금을 도로 반납하지 않기 위해 아내를 행복하게 해 줄 필요가 있었다. 이혼 시에 남편은 아내의 남성 보호자(장인이나 가까운 친척)에게 지참금을 돌려주어야만 했기 때문이다. 남편의 사망 시에 아내는 남편의 집에 계속 머무르든지 아니면 지참금을 도로 챙겨가지고 친정집으로 갈 수도 있었다. 만일 죽은 여성에게 어린 아들이 있다면 그 여성의 지참금은 살아 있는 남자 친척 중 가장 혈연적으로 가까운 자가 아들의 후견인이 되어 이를 관리하도록 되어 있었다. 과연 여성의 지참금이 안정적인 결혼 생활을 보장해 주었는지는 알 수가 없지만, 철학자 플라톤이 "거만한 여성들의 콧대를 꺾으려면 반드시 지참금 제도가 폐지되어야 한다"고 주장한 것을 보면 부부 생활에서 분명 지참금이 어느 정도의 위력을 발휘했던 것 같다.

[1] 여성은 남편이나 다른 친척에게서 옷이나 보석 같은 개인 용품을 선물로 받았다.

트로일루스와 크레시다,
그리고 그리스의 결혼식

옆의 그림은 영국 화가 존 오피John Opie (1761-1807)의 〈크레시다 역(役)의 한 귀부인의 초상화Portrait of a Lady in the Character of Cressida〉(1800)다. 이 그림은 영국의 최대 문호인 셰익스피어의 희곡 『트로일루스와 크레시다Troilus and Cressida』(1602)에 나오는 여주인공 크레시다를 모델로 하고 있다. 당시 유럽에서는 어떤 자연적 충동에 이끌려 자신의 예술 세계를 스스로 개척하는 '독학의 천재'가 낭만주의의 이상이라 여겨졌다. 존 오피 역시 낭만주의의 '영국적 귀감' 내지는 '콘월의 경이'[1]로 상당한 명성을 떨쳤으나, 본 초상화는 주제나 기법 면에서 영국의 대표적인 18세기 초상화가인 조슈아 레이놀즈Sir Joshua Reynolds (1723-1792)로부터 많은 영향을 받았다.

아름답고 뽀얀 피부의 꽃다운 신부가 거의 보일락 말락 한 미소를 띤 채, 마치 속옷처럼 얇은 하얀 웨딩드레스를 걸치고 서 있다. 신부의 의상은 오늘날의 웨딩드레스라고 해도 전혀 손색이 없을 만큼 매우 심플하고 모던한 느낌을 준다. 아마도 그녀의 결혼 상대는 트로일루스가 아니라 그리스에 가서 그

[1] 존 오피는 영국 콘월 출신이다.

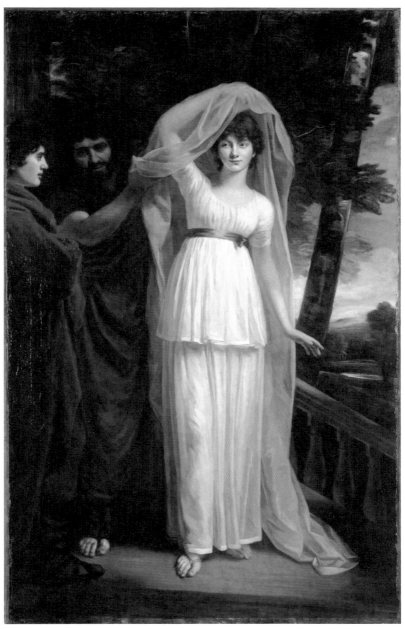

존 오피, 〈크레시다 역(役)의 한 귀부인의 초상화〉, 1800년, 테이트 브리튼 갤러리, 런던

녀가 사랑에 빠진 그리스 남성 디오메데스[Diomedes]일 것이다.

"나는 비록 그대를 사랑하지만 구애하지는 않았노라. 나는 나 자신이 남성이었기를 원했고. 우리 여성들도 '먼저 입을 열 수 있는' 남성의 특권을 가지기를 원했노라" - 크레시다, 『트로일루스와 크레시다』(제3막 2장) 中

『트로일루스와 크레시다』는 사랑밖에 모르는 철없는 남자 트로일루스(트로이 영웅 헥토르의 막냇동생)와 사랑보다 현실을 중요하게 여기는 여성 크레시다가 만나 생기는 사건을 다루고 있다. 트로일루스는 트로이 왕의 막내아들

〈트로일루스와 크레시다 5막 2장〉, 1795년, 소장처 미상. 1789에에 스위스 출신의 화가 안젤리카 카우프만 Angelica Kauffman (1741-1807)이 그린 유화를 판화가 루이지 스키아보네티 Luigi Schiavonetti가 판화로 완성시킨 삽화이다. 그리스 남성 디오메데스와 연애담을 나누고 있는 크레시다를 보고 텐트에 난입하려는 트로일루스를 율리시즈와 다른 사람들이 힘으로 제지하고 있다.

이고 크레시다는 트로이 장군이었던 칼카스의 딸이다. 오만한 주인공 트로일루스가 사랑을 경멸하는 언사를 서슴없이 하자 사랑의 신은 그에게 마법을 걸어 크레시다와 사랑에 빠지게 한다. 철부지 트로일루스는 친구의 도움을 받아 크레시다와 사랑하게 되지만, 크레시다는 그리스에 포로로 끌려가게 된다. 크레시다는 10일 안에 돌아오겠다고 했지만, 그리스에서 자신을 지켜 줄 남자 디오메데스와 결혼을 하고, 이 사실을 알게 된 트로일루스는 분노하게 된다.

크레실라스, 〈디오메데스〉의 로마 복제품, 기원전 430년, 글립토테크, 뮌헨. 디오메데스는 트로이전쟁에 참여했던 전설적인 그리스 영웅이자 아르고스의 왕이다.

사랑을 믿은 트로일루스와 포로인 자신의 안전을 위해 현실을 선택한 크레시다! 여기서 사랑을 배반한 자는 생을 이어가고, 배반당한 자는 전의를 상실한 채 무력한 전사로 비극을 맞이한다. 셰익스피어는 인기 있는 문학 주제인 트로이의 전설을 바탕으로 이처럼 어긋난 트로일루스와 크레시다의 사랑 이야기를 창조해 냈다.

자, 지금부터는 아테네의 결혼식이 열리는 현장을 방문해 보자. 극중에서 유일하게 냉소적인 자기분석과 자기성찰을 통해 자신의 배우자를 선택하는 크레시다와는 달리, 그리스의 아테네 여성들은 자기들의 배우자를 스스로 선택할 권리가 없었다. 여성에게 결혼이란 단지 결혼 예식을 통해 아버지에게서 다른 남성(남편)에게로 '주어지는' 것에 불과했다. 평균적으로 그리스 여성들은 대략 14세에 혼인했으며, 신랑의 나이는 보통 신부의 두 배가 넘었다.[2] 결혼식이 이루어지기 전에 커플은 겨우 두서너 번 정도 얼굴을 대면할 수가 있

었다. 신부는 의무적으로 순결한 '처녀성'을 고이 간직해야 했지만, 남편은 아무래도 상관이 없었다. 새 신부의 주요 의무는 적장자를 낳는 것이었다. 그래서 아테네의 극작가 메난드로스는 "합법적인 자식 농사를 짓기 위해 나는 이 여성(나의 딸)을 그대에게 주노라"라고 썼다.

작자 미상, 〈혼례 준비〉, 기원전 330–320년경, 푸시킨 박물관, 모스크바. 두 명의 여성이 신부의 치장을 돕고 있다.

대부분의 그리스 도시국가에서는 해가 떨어진 밤에 결혼식을 거행했다. 아테네의 결혼식은 베일을 쓴 신부가 자신의 집에서 미래 신랑의 집으로 마차나 수레를 타고 가는 것으로 이루어졌다. 신부의 가족과 친지들은 결혼 선물을 들고 신부가 탄 수레를 따라서 행진했다. 그리고 사람들은 결혼을 방해하는 나쁜 악령들을 물리치기 위해 흥겨운 음악을 연주하고 여러 개의 횃불을 들어 신행길을 훤히 밝혔다. 성대한 결혼 행렬이 신랑의 집에 도착하면, 신랑은 신부에게 사과를 하나 건네주었다. 그러면 신부는 이제부터 '자신이 필요로 하는 모든 것이 남편에게서 온다'는 것을 보여 주는 의미에서 사과를 한입 베어 물었다. 결혼식에 모인 사람들은 모두 축배를 들면서 결혼을 축하하고, 신부가 가져온 결혼 선물을 구경했다. 그 당시 예물은 값나가는 가사 용품과 향수, 고급 화병과 바구니 등이었다.

[2] 여성은 보통 이른 12–15세의 나이에, 남성은 비교적 늦은 25–30세의 나이에 결혼했다. 어떤 가문은 예비 신부가 5세일 때 벌써 정혼하고, 10세가 넘으면 바로 혼인하는 경우도 있었다.

5

퍼리클레스와
헤타이라 아스파시아의
러브스토리

이번에 소개하고자 하는 그림은 프랑스 화가 장–레옹 제롬^{Jean-Léon Gérôme}
(1824–1904)이 그린 〈아스파시아의 집에서 알키비아데스를 찾는 소크라테스
Socrates seeking Alcibiades in the house of Aspasia〉라는 제법 긴 제목의 작품이다. 소크
라테스가 알몸의 여성을 끌어안고 있는 미남자 알키비아데스의 손을 부여잡
고 무언가 간곡히 타이르고 있다.[1] 당시 그리스에서 가장 걸출한 여성이었던
아스파시아^{Aspasia} (기원전 470-400)는 자신이 주최한 심포지엄에서 아테네의 가장
강력한 명사들을 접대했다. 당시 심포지엄에는 오직 남성만이 참가할 수 있었
고, 부인들은 입장이 엄격히 금지되었다. 그러므로 여기에 있는 여성들은 모
두 헤타이라(고급 유녀)다. 밀레투스에서 온 헤타이라였던 아스파시아의 저
택은 아테네의 엘리트층이 들락거렸던 대단한 사교장이었다. 몇몇 고대 작가

[1] 소크라테스는 아테네의 정치 · 군사 지도자인 알키비아데스(기원전 450-404)를 사랑했
던 동성애자였다. 그러나 소크라테스는 크산티페라는 악처와 자식들이 있었기 때문에 엄
밀한 의미에서 그는 양성애자였다. 알키비아데스는 철학자의 강한 윤리관과 예리한 정신
에 큰 감동을 받았으며 소크라테스 역시 알키비아데스의 준수한 외모와 지적인 소양에 매
혹되었다고 한다.

장-레옹 제롬, 〈아스파시아의 집에서 알키비아데스를 찾는 소크라테스〉, 1861년, 소장처 미상

나 근대 학자들은 아스파시아가 헤타이라였기 때문에 직접 매음굴도 운영했을 것으로 보고 있다. 당시 정상급의 전문 연예인이자 고급 매춘부였던 헤타이라는 빼어난 신체적 용모 외에도 아스파시아처럼 고등교육을 받았다는 점에서 일반적인 아테네 여성들과 구분되었다. 헤타이라는 독립적이었고 국가에 세금을 바쳤기 때문에 거의 '해방 여성'에 가까웠다.

　페리클레스Perikles(기원전 495-429)는 고대 그리스 아테네의 정치가, 웅변가, 장군으로 아테네의 황금시대를 연 인물이다. 이 위대한 정치가의 배우자인 아스파시아도 역시 그에 못지않은 놀라운 재능의 소유자였고, 부부가 이를 서로 공유했다는 사실은 그리 놀라운 일도 아니다. 두 사람은 심포지엄에서 처음 만났다. 페리클레스는 아스파시아를 처음 본 순간 그녀의 미모와 기지에 그만 홀딱 반해 버렸다. 비록 그녀는 아테네 시민이 아니었지만 동시대의 어떤 여성들보다도 많은 자유와 교육의 혜택을 누릴 수가 있었고, 곧 아테네 사회에서 지성인으로 명성을 날렸다.

필리프 폴츠, 〈페리클레스의 장례식 연설〉, 1852년, 소장처 미상

 플라톤학파에 속하는 그리스의 철학자 플루타르코스의 전언에 의하면, 아테네 남성들은 아스파시아의 부도덕한 삶에도 불구하고 그녀의 뛰어난 화술을 듣게 하기 위해 자기 부인들을 기꺼이 그녀에게 보냈다고 한다. 그러나 아테네의 최고 일인자였던 페리클레스를 시기하고 질투했던 정적들은 이 두 사람의 부적절한 관계에 대해 노상 비난을 일삼았다. 한편, 아스파시아를 지지하는 사람들 가운데 가장 유명했던 이는 바로 위대한 철학자 소크라테스였다. 철학자는 아스파시아의 강의를 들을 정도로 그녀의 웅변 실력을 높이 평가했다. 현대인에게 고대 민주주의의 숭고한 이상을 보여 준 페리클레스의 유명한 장례식 연설도 이 아스파시아가 몰래 써 주었다는 얘기가 있다.

 아스파시아는 기원전 440년 초에 페리클레스의 정부가 되었다. 페리클레스는 첫 번째 부인과 이혼한 후 그녀와 함께 살았는데, 아테네 법에 따르면 원

조제 가르넬로, 〈아스파시아와 페리클레스〉, 1893년, 소장처 미상

래 아테네 시민인 자는 외국인과 정식으로 혼인할 수가 없었다. 그런데 아이러니하게도 페리클레스는 이러한 법을 만든 당사자였다. 아스파시아가 아테네에 당도하기 전에 그는 장차 자신에게 족쇄가 될 줄은 꿈에도 모르고 이 법안을 통과시켜 버렸던 것이다! 그러나 이미 엎질러진 물, 두 사람은 결코 정식으로 부부가 될 수는 없었다. 이미 인생의 황혼기에 있었던 페리클레스는 이 젊고 똑똑한 여성 아스파시아를 무척 사랑했다. 기원전 429년에 사망할 때까지 페리클레스는 매일 그녀에게 열렬히 키스했다고 전해지는데, 당시에는 정략혼이 대부분이어서 부부 사이에 이러한 애틋한 애정이 있는 것은 매우 보기 드문 현상이었다고 한다.

6
'정신과 신체의 조화'를 위한 아테네식, 교육

아래 그림은 독일 화가 구스타브 아돌프 슈팡겐베르크^{Gustav Adolph} Spangenberg (1828-1891)가 1880년대에 그린 〈아리스토텔레스의 학교^{School of} Aristotle〉란 프레스코화다. 아리스토텔레스는 소크라테스가 사망하고, 자신의 제자인 알렉산더 대왕이 정복 전쟁을 위해 출정하자 아테네로 돌아와서 기원 전 335년에 학교를 세웠다. 학교의 이름은 '리세움^{Lyceum}'이라고 했는데, 그 이유는 아리스토텔레스의 학교가 바로 아폴론 신전 가까이에 있었기 때문이

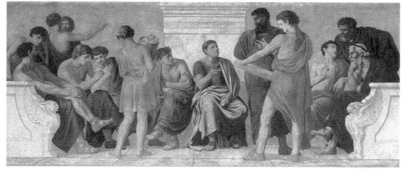

구스타브 아돌프 슈팡겐베르크, 〈아리스토텔레스의 학교〉, 1883–1888년경, 소장처 미상

다. 참고로 태양의 신 아폴론의 별칭은 '루케이온Lukeion'이다. 아리스토텔레스가 장시간 거닐면서 대화와 토론을 통해 강의를 했던 까닭에 아리스토텔레스의 학교는 '소요학파'라는 별명을 얻게 된다.

아테네 교육의 목표는 바로 '정신과 신체의 조화'에 있다. 즉, 폴리스의 근간이 되는 정신과 신체, 도덕적 자질을 골고루 갖춘 전인적인 아테네 시민을 양성하는 것이었다. 아테네의 교육은 보통 출생부터 20세까지 행해졌다. 1세에서 6세까지의 교육은 놀이 중심이고, 남아는 7세가 되면 학교에 갔다. 가장 빈곤한 집의 자제도 기본 교육은 받을 수 있었지만, 학교 교육이 의무교육은 아니었다. 정치가 솔론은 가난한 가정의 아이들에게는 보다 실용적인 직업교육을 권장했다. 아테네인들은 지적 교육이 인간 정체성의 중요한 요소라고 생각했다. 학교에서 소년들은 문학과 음악, 체육의 세 가지 기본적인 커리큘럼을 배웠다. 가령 문학 시간에는 읽기와 쓰기, 대수를 배웠다. 보통 18세에 학교 교육을 마치게 되면, 아버지는 이를 축하하는 의미에서 파티를 열었다. 이때 소년은 아테네 시민이 되는 선서를 하고 드디어 성인이 될 준비를 마쳤다. 그 후 2년 동안 아테네 군대에 복무하여 임기를 마치면 그는 비로소 완벽한 아테네 시민이 되었다.

7
'원조' 스파르타식 교육,
파이디온들의 아고게

덴마크의 화가 크리스토퍼 빌헬름 에커스베르그^{Christoffer Wilhelm Eckersberg} ⁽¹⁷⁸³⁻¹⁸⁵³⁾의 〈활쏘기를 연습하는 스파르타의 세 소년〉(1812)에는 산중에서 활 쏘는 연습을 하고 있는 알몸의 스파르타 소년들이 묘사되어 있다. 중앙에 한 소년이 활의 시위를 팽팽하게 당기고 있고, 좌우 두 명의 소년들이 이를 지켜보고 있다. 그중 풀 섶 위에 옷을 깔고 앉은 소년은 활 쏘는 법에 대하여 무언가 열심히 코치를 하고 있다.

스파르타 소년들은 그리스어로 '파이디온^{paidion}' 이라 불리는데 보통 7세부터 '아고게^{agoge} [1]에서 교육을 받았다. 아고게의 교육 목적은 강인한 체력에, 애국심이 넘치며, 국가에 봉사하는 인간을 키우는 데 있었다. 주로 '사교육' 중심이었던 아테네와는 달리, 스파르타에서는 국가가 교육을 철저히 통제했다. 남자아이가 태어나면 신체검사를 해서 허약한 아이는 산속에 내다 버리고 오직 건강한 아이만을 키웠다. 따라서 오늘날 '스파르타식 교육' 이라 하

[1] '아고게'는 본래 '군사훈련'을 의미하나 통상적으로 스파르타의 청소년 교육 기관을 가리킨다.

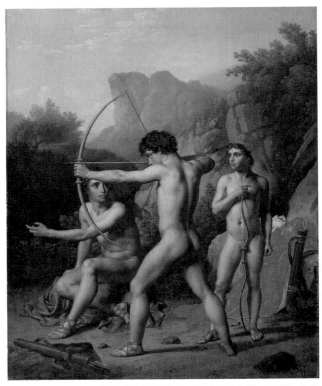

크리스토퍼 빌헬름 에커스베르크, 〈활쏘기를 연습하는 스파르타의 세 소년〉, 1812년, 허쉬슈프룽 콜렉션, 코펜하겐

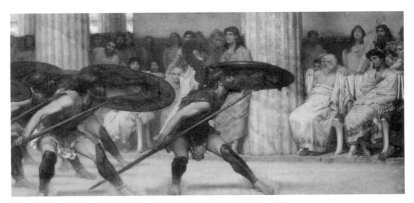

로렌스 알마-타데마, 〈피리케 댄스〉, 1869년, 길드홀 아트 갤러리, 런던

면 강압적이고 조직적인 교육을 뜻한다.

　파이디온들은 보통 7세에, 그러나 아주 이른 경우는 5세부터 집을 떠나서 공동의 병영 생활을 했다. 그런데 이상하게도 병영에서 그들이 처음 배우게 되는 것이 바로 '피리케^{pyrriche}'라고 불리는 댄스였다. 피리케는 무기를 다루거나 나르는 동작을 하면서 추는 군도다. 이러한 군도는 젊은 전사가 빠른 발동작을 배우며, 실전에 대한 경험을 쌓는 데 매우 유용했다고 한다. 그들은 또한 읽기와 쓰기, 스파르타의 전장에서 부르는 우렁찬 군가(軍歌) 등을 배웠다. 또 서로 악착같이 싸우도록 권장되었고, 영화 〈해리포터〉의 마법 학교 호그와트에서 하는 것처럼 다양한 스포츠를 행했다. 그리고 10살이 되면 파이디온들은 반드시 경기장에서 무술, 댄스나 음악 등으로 치열한 경합을 벌였다.

8
아버지 아에게우스 왕과
아들 테세우스

테세우스는 헤라클레스, 페르세우스와 더불어 고대 그리스의 삼대 영웅 중 하나다. 그러나 천하장사 헤라클레스나 페르세우스의 명성에 가려져, 오늘날은 단지 인신우두(人身牛頭)의 괴물 미노타우로스를 죽인 인물로만 기억될 뿐이다. 영웅 테세우스의 신화는 아테네에서 시작된다. 아테네의 왕 아에게우스 Aegeus는 두 번 결혼하고 두 번 이혼했는데도 왕위를 계승할 자식이 없어 늘 노심초사했다. 야심 많은 동생 팔라스와 그의 50명의 아들들은 호시탐탐 아에게우스의 자리만을 노렸고, 이에 절망한 나머지 그는 델피의 신탁을 구했다. 그러나 언제나 그렇듯이 델피의 무녀는 수수께끼 같은 말만 늘어놓았다: "왕이시여, 아테네로 돌아갈 때까지 포도주를 담는 가죽 자루를 열면 안 됩니다." 그래서 그는 신탁을 풀기 위해 그리스에서 가장 지혜로운 트로이젠 Troezen의 왕 피테우스 Pittheus를 찾아갔다. 피테우스는 신탁을 이해했으나 자국의 이해관계를 생각해서, 아에게우스 왕이 자신의 딸 아에트라 Aethra를 배우자로 삼도록 일종의 트릭을 썼다. 아에게우스에게 술을 잔뜩 먹여 취하게 한 다음 자신의 딸을 침실로 들여보낸 것이다. 그런데 아에게우스와 동침을 한 후

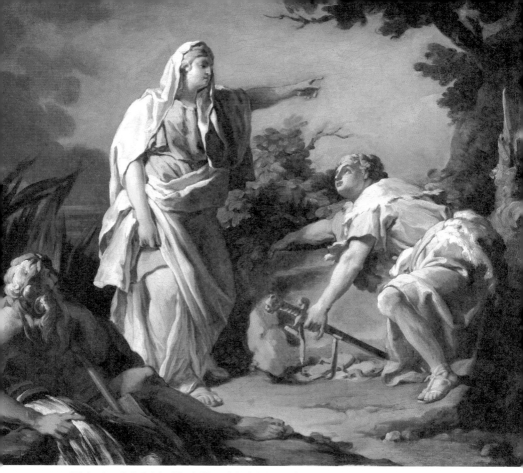

니콜라-기 브레네, 〈자기 아들 테세우스에게 아버지가 무기를 숨겨 놓은 장소를 알려 주는 아에트라〉, 1768년, 로스앤젤레스 카운티 미술관

에 아에트라는 혼자서 바닷가를 산책하다가 바다의 신 포세이돈을 만나 그만 겁탈을 당하게 된다.

한편, 아테네 왕 아에게우스는 후일의 증표로 쓰일 부러진 칼과 샌들 한 짝을 궁전의 기둥 바위 밑에 묻은 후, "만일 사내아이를 낳게 되면 바위 밑에 숨긴 물건들을 가지고 나를 찾아오게 하라"는 말을 남긴 채 임신한 아에트라를 남겨 놓고 아테네로 귀국한다. 그 사내아이가 바로 테세우스인데, 이러한 탄생의 비화 때문에 그는 포세이돈과 인간의 정자를 받아 태어난 반신반인의

영웅으로 알려져 있다. 성인이 된 테세우스는 아버지를 찾아 나선다. 가는 길에 많은 괴물과 악한들을 물리친 덕분에 그는 영웅이 된다. 그 당시 늙은 아에게우스는 메데아^{Medea}라는 마녀와 결혼했는데, 그녀는 테세우스가 찾아오자 아이게우스의 핏줄임을 알아보고는 그를 죽이려는 음모를 꾸민다. 그녀는 투구꽃 뿌리로

윌리엄 러셀 플린트, 『영웅들^{The Heroes}』의 삽화, 1911년. 마녀 메데아가 아버지인 아테네 왕 아에게우스 옆에 앉아 있는 테세우스에게 독이 든 잔을 권하고 있다.

만든 독주(毒酒)를 테세우스에게 마시도록 하였다. 그런데 이를 알아차린 테세우스는 "왕비님이 먼저 드시지요"라고 사양하며 교묘하게 자기 목숨을 건사했다. 왕은 곧 마녀가 왕자를 독살하려 한 사실을 알게 되어, 마녀에게 그 잔을 당장에 마시라고 명령했다. 마녀는 독이 든 술잔을 일부러 뒤엎었고, 술잔에 있던 독약 성분이 대리석 바닥에 스며들어 부글부글 거품이 났다. 일이 탄로 나자 메데아는 도망쳐 버렸고, 그 후 테세우스가 왕위를 계승했다.

장-이폴리트 플랑드랭^{Jean-Hippolyte Flandrin (1809-1869)}의 〈아버지에게 아들로 인정받는 테세우스^{Theseus recognized by his father}〉(1832)는 아에게우스가 테이블 위에 놓인 테세우스의 부러진 칼을 보고 자기 아들임을 알아보는 장면이다. 너무 놀란 나머지 문밖으로 뛰쳐나가려는 여성은 아마도 악독한 계모인 메데아일 것이다. 그러나 감격적인 부자 상봉도 잠시 뒤로 한 채 테세우스는 크레타의 미궁에 사는 괴물 미노타우로스의 공물로 바쳐지는 일곱 명의 소년 소녀들의 한 사람으로 자청했고, 아에게우스는 아들에게 살아 돌아올 시 반드시 흰 돛을 달라고 주문했다. 그는 아들이 크레타로 간 뒤 계속 아크로폴리스 언덕에 올라 아들의 생환을 기대했다. 그러나 운명의 장난으로 흰 돛 대신 검

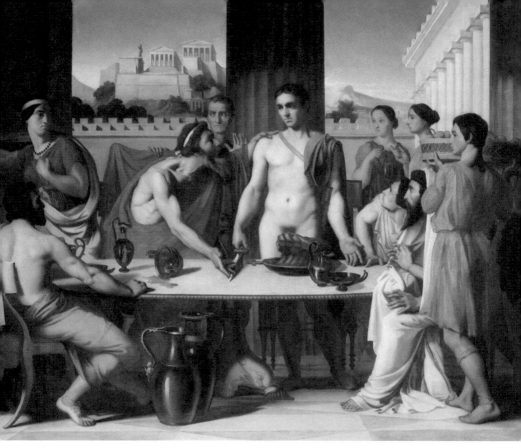

장–이폴리트 플랑드랭, 〈아버지에게 아들로 인정받는 테세우스〉, 1832년, 에콜 나시오날 쉬페리에르 데 보자르, 파리

은 돛이 달려 있자 아들이 죽은 것으로 오인하고 좌절한 나머지 아크로폴리스 언덕에서 투신자살했다. 이때부터 이 바다는 '에게 해' (아에게우스 해)라 불리게 되었다고 한다.

　　신화에 나오는 것처럼, 가부장적인 그리스 사회에서 아버지로부터 정식 아들로 인정받는 것은 매우 중요했다. 힐라리온^{Hilarion}이라는 한 그리스 남성이 막 해산한 자기 부인에게 "사내아이면 살리고, 계집아이면 갖다 버리라"고 명했다는 얘기가 있는데, 보다시피 여기서 어머니의 권리나 의사는 전혀 반영되지 않고 있다. 아이가 태어난 지 10일 만에 아버지는 가족과 친지들을 집으

로 초대하여 가족의 신성한 제단에서 동물을 죽이는 희생제를 지낸 다음 커다란 잔치를 베풀었다. 모든 의식은 아버지가 주재했으며, 이때 아이의 이름을 지었다. 초대된 손님들은 아이의 탄생을 축하하는 의미로 푸짐한 선물을 주었다. 유복한 가정의 경우, 일단 아버지에 의해 가족의 구성원으로 인정받게 된 아이는 노예의 손에서 길러졌다.

그리스 가정의 가장은 '키리오스kyrios'라고 불렸다. 키리오스는 국가인 폴리스에 대하여 가족인 '오이코스oikos'의 이익을 대표하며, 오이코스의 구성원인 여성과 미성년 아동을 보호할 의무가 있었다. 보통 키리오스는 아버지나 남편인데, 적장자가 성인이 되면 아버지로부터 키리오스의 역할을 물려받았다. 부친이 사망했거나 아니면 생전에 자기 몫의 재산을 상속받게 된 아들은 새로운 오이코스를 구성하게 되었다. 적장자는 아버지의 재산을 상속받는 대신 아버지의 노년을 봉양해야 할 의무가 있었는데, 아버지와 아들의 관계는 이처럼 가족 재산의 양도에 얽매여 있었다. 만일 아들이 이러한 의무를 이행하지 못하면 그는 고소를 당하거나 시민권을 박탈당할 수도 있었다. 그러나 만일 아버지가 자식에게 어떤 기술도 가르치지 않았다면 아들은 늙은 아버지를 모실 의무가 없었다. 한편, 재산을 물려받은 아들은 아버지의 사망 시에 장례식을 치르고, 매년 고인을 기리는 제례를 지내야 했다. 특히 신앙심이 투철했던 아테네인들은 이를 매우 중대한 사안으로 여겼다.

9

로마 사회의
간통

16세기 베네치아 학파에 속하는 이탈리아 화가 베첼리오 티치아노^{Vecellio} Tiziano (1490–1576)의 〈타르퀴니우스와 루크레티아^{Tarquinius and Lucretia}〉(1571)는 로마 시대의 유명 범죄 스캔들을 묘사하고 있다. 침실에서 타르퀴니우스가 벌거벗은 루크레티아의 손을 잡은 채 칼로 위협하고, 루크레티아는 한 손으로 타르퀴니우스의 가슴을 밀치며 저항하고 있다. 루크레티아가 타르퀴니우스에게 붙잡힌 손을 쫙 편 모습은 도움을 요청한다는 의미다. 그러나 배경의 닫힌 커튼이 그녀가 도움을 받을 수 없는 상황임을 암시한다. 흰색 침대 시트는 루크레티아의 '순결'을 상징하며 어두운 색 커튼은 타르퀴니우스의 '욕망'을 표현한다. 타르퀴니우스가 옷을 입은 것은 '권력'을 나타내며, 반대로 루크레티아가 옷을 벗은 모습은 '무방비' 상태임을 나타낸다. 한편, 두 남녀의 다리가 나란히 평행을 이룬 모습은 두 사람이 함께할 수 없는 관계임을 뜻하며, 그림 왼쪽, 커튼을 살짝 들고 두 사람을 바라보는 남자는 타르퀴니우스가 이 사건으로 몰락할 것임을 암시한다.

루크레티아는 정숙한 로마 여인이다. 그녀가 겁탈당하고 자살하는 비극

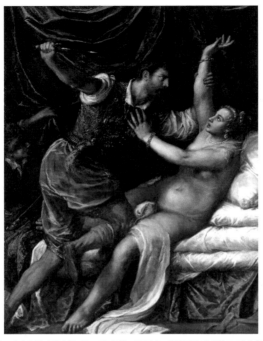

베첼리오 티치아노, 〈타르퀴니우스와 루크레티아〉, 1571년, 케임브리지대학교 피츠윌리엄 박물관

적인 종말은 한 개인의 비극을 넘어서 기원전 510년, 왕권 통치의 종식과 로마공화정의 설립을 이끈 일대 사건이다. 로마의 마지막 왕 루시우스 타르퀴니우스 수페르부스ᴸᵘᶜⁱᵘˢ ᵀᵃʳ𐞥ᵘⁱⁿⁱᵘˢ ˢᵘᵖᵉʳᵇᵘˢ의 통치기에, 로마가 이웃 국가 아르데아ᴬʳᵈᵉᵃ를 포위하고 있을 때의 일이다. 왕의 아들 섹스투스 타르퀴니우스ˢᵉˣᵗᵘˢ ᵀᵃʳ𐞥ᵘⁱⁿⁱᵘˢ와 그의 동료들은 자기 마누라 자랑을 늘어놓고 있었다. 자기 아내의 정숙함에 확신을 가진 콜라티누스는 각자 로마로 돌아가 아내들이 어떻게 지내고 있는지 보고 오자고 제안했다. 다른 부인들이 하나 같이 주연을 베풀며 흥청망청거리는 동안에, 콜라티누스의 아내 루크레티아는 옷감을 짜며 열심히 일하고 있었다. 섹스투스는 루크레티아의 근면성뿐만 아니라 아름다운 외모에도 마음을 빼앗겼다. 콜라티누스가 전장으로 되돌아간 며칠 뒤 섹스투스

는 루크레티아의 침실로 침입하여, 반항할 경우 그녀와 하인들을 죽이는 것은 물론 남편에게도 보복하겠다고 협박해서 그녀를 겁탈했다. 다음 날 루크레티아는 아버지와 남편, 남편의 친구 브르투스에게 이 사실을 모두 털어놓고는 가슴에 비수를 꽂아 자결했다. 이 사건으로 분노한 브르투스는 왕과 그 일가를 로마에서 쫓아내고 로마인들의 지도자가 되었다. 이후 섹스투스는 처형되고 전제군주제를 대신해 두 명의 집정관이 이끄는 로마공화정이 수립되었다고 한다. 루크레티아란 여성이 과연 실존 인물인지는 확실하지 않으나, 후일 그녀는 로마의 근면함과 정숙함의 상징으로 추앙되었으며, 무려 2500년 동안이나 화가 티치아노를 비롯한 여러 예술가들에 의해 예술 작품으로 널리 표현되었다.

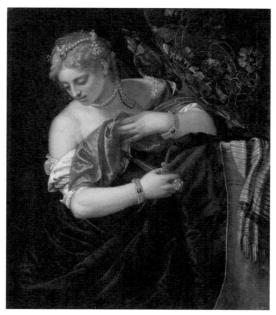

파올로 베로네세, 〈루크레티아〉, 1850년경, 빈 미술사 박물관. 베로네세에게 가장 중요했던 것은 바로 타이밍이다. 루크레티아의 비극적인 드라마에서 그는 젊은 여성의 자살하기 직전의 순간을 포착했다.

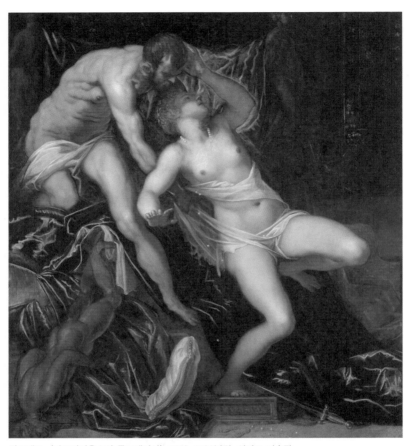

틴토레토, 〈타르퀴니우스와 루크레티아〉, 1578–1580년경, 시카고 미술관

위 그림은 르네상스기의 유명 화가 틴토레토 ^{Tintoretto (1518-1594)} 버전의 〈타르퀴니우스와 루크레티아〉다. 작품의 연대는 약간 논쟁의 여지가 있으나 대략 1578년에서 1580년 정도로 추정된다. 선배인 티치아노와는 달리, 틴토레토는 루크레티아의 신상에 관련된 기존의 고전적인 텍스트보다는 자기 본연의 시각에 더욱 충실했다. 루크레티아의 유명한 강간 사건에 대한 틴토레토의 자의적인 해석은 폭력의 장면에 총집중되어 있다. 타르퀴니우스가 루크레

티아의 남아 있는 마지막 옷자락을 잡아채는 순간, 한 남성의 공격에 모든 것이 일순간 무너져 버린다. 어두운 침실을 배경으로 더욱 또렷하게 윤곽이 살아나는 두 남녀의 에로틱한 나체에 관객의 시선이 모아진다. 루크레티아의 무결점의 뽀얀 속살은 그녀의 도덕적 순수성을 상징하고 있지만, 자신을 겁탈하려는 남성의 머리를 감싸는 듯한 그녀의 왼손의 애매모호한 제스처는 상대방을 밀쳐내는 것 같기도 하고, 육욕적인 유혹에 이끌려 금방이라도 불륜을 저지를 것 같은 모양새이기도 하다. 신체의 균형을 잃고 금시라도 뒤로 넘어질 것 같은 그녀의 표정은 비통하다기보다는 오히려 침착하고 안정적이며 에로틱하다. 르네상스기의 많은 화가들이 '고전의 부활'이라는 명목으로 공공연히 성적인 에로티시즘을 추구했는데, 여기서 틴토레토는 여성의 전통적 미덕인 순결(동정)과 섹슈얼리티의 이미지를 병렬시킴으로써, 성스러운 순교자와 음탕한 간통녀의 개념을 교묘히 뒤섞어 놓았다. 한편, 이로써 루크레티아의 신화에 대한 틴토레토의 재해석은 강간을 에로틱하게 미화했다는 비난을 받기도 한다.

로마 사회에서 '간통'이란 남성이 자기 부인도 아니고, (로마 사회가 허용하는) 매춘부나 노예가 아닌 여성과 저지르는 성범죄를 가리켰다. 로마의 역사에서 간통죄에 대한 처벌은 시대나 상황에 따라 달라진다. 물론 섹스투스의 경우는 극형에 처해졌지만, 보통 남성이 저지른 간통죄는 법정에서 처벌받아야 하는 중범죄라기보다는 가족의 '사적인 문제'로 간주되었다.

반면에 여성의 간통이나 성범죄는 매우 무거운 형벌을 받았다. 남편은 아내가 간통죄를 저질렀을 경우, 상대방의 남성이 노예나 불한당이라면 당연히 그를 죽일 권리가 있었다. 만일 자유민이라면 그 불륜남은 법적 보호를 박탈당하게 되었다. 그가 시민권을 박탈당한 이유는 불륜을 저질러서라기보다는 다른 남성의 권리를 침해했기 때문이었다. 만일 남편이 아내의 정부를 죽이는

것을 선택했다면, 그는 아내를 간통죄로 기소하기 위해 3일 이내에 그녀와 이혼해야만 했다. 만일 아내의 불륜을 알고서도 우유부단한 남편이 이를 눈감아주거나 아무런 행동도 취하지 않으면, 그는 필경 포주나 뚜쟁이로 기소되었다. 또한 바람난 부인과 그녀의 정부는 국가로부터 형사적인 처벌을 받았다. 가령 간통남은 재산의 반을, 여성은 재산의 1/3과 지참금의 반을 몰수당했다. 또 간통죄로 기소된 여성은 재혼이 엄격히 금지되었다. 가부장적인 로마 사회가 바람피운 남성에 대해서는 너그러운 반면 여성에 대해 이렇게 가혹하고 엄격했던 이유는, 아마도 로마공화정 말기에 만연했던 '지나치게 무모하고 독립적인' 여성들의 불륜이나 간통을 제지하기 위함이었을 것이다.

[지식+] 유명한 로마 신화 속 간통

올림퍼스 신들 중에 가장 못생긴 불카누스와 혼인한 여신 비너스가 군신 마르스와 바람을 피우다 간통 현장을 남편 불카누스에게 들키는 장면이다. 간통을 들킨 당사자들의 당혹스러운 표정과, 그에 대비되는 구경꾼들의 즐거워하는 표정이 재미있다.

요아킴 브테바엘, 〈불카누스에 놀라는 마르스와 비너스〉, 1604–1608년경, J. 폴 게티 미술관, 로스앤젤레스

10
로마 시대 여성해방의
상징이 된
용감한 포르치아

바로크 시대의 이탈리아 여류 화가인 엘리자베타 시라니^{Elisabetta Sirani (1638-} 1665)는 〈허벅지를 단도로 자해하는 포르치아^{Portia Wounding Her Thigh}〉(1664)라 는 매우 쇼킹한 작품을 그렸다. 이 그림은 화가의 가장 중요한 작품 가운데 하 나로, 포르치아가 단도를 들어 허벅지를 찌르는 장면을 베네치아학파 특유의 매우 자유롭고 대담한 필치와 화려한 색조로 묘사하고 있다. 또 하나의 특이 점은 로마 상류층 부인의 왼쪽 어깨에 드리워진 장신구가 매우 정교하게 그 려져 있다는 것이다.

작품의 주인공인 포르치아는 공화정 말기의 정치인 소 카토의 딸이며, 시 저를 암살한 브루투스의 두 번째 부인이다. 포르치아는 남편인 브루투스를 몹 시 사랑했으며, 남편에게 매우 헌신적이었다. 기원전 44년 브루투스가 시저를 암살하려는 음모를 꾸몄을 당시에, 포르치아는 모든 내막을 알고 있던 유일한 여성이었다. 혹자는 그녀가 시저의 시해 음모에 직접 가담했다고 주장하기도 한다. 플루타르코스에 의하면, 수심에 잠긴 브루투스를 본 포르치아는 혹시 남편의 신상에 무슨 일이 있는지를 조심스럽게 물어보았다. 그러나 그가 계속

엘리자베타 시라니, 〈허벅지를 단도로 자해하는 포르치아〉, 1664년, 소장처 미상

묵묵부답이자 포르치아는 자신이 연약한 여성이기 때문에 만일 모진 고문이라도 당하게 되면 모든 것을 발설할까봐 두려워 입을 열지 않는다고 생각했다. 그래서 그녀는 자신의 결연한 의지를 증명해 보이기 위해 칼로 허벅지를 찌른 다음, 얼마나 그 고통을 견딜 수 있는지 스스로 지켜보기로 했다. 칼로 난 상처 때문에 그녀는 극심한 고통을 겪었다. 일설에 의하면 그녀는 상처를 치료하지 않고 그냥 하루 동안 방치해 두었다고 하는데, 상처가 회복되자마자 남편 브루투스에게로 가서 다음과 같이 얘기했다: "남편이시여. 제 영혼이 당신을 결코 배신하지 않으리라는 것을 믿어 주신다고 해도, 제 육체는 믿지 않으시는 것을 잘 알아요. 그렇지만 저는 제 몸이 침묵한다는 것을 알게 되었어요. 불이나 채찍, 어떠한 모진 고문도 제 비밀을 절대로 발설하게 하지는 못할 거예요. 저는 그런 나약한 여성으로 태어나지 않았으니까요. 만일 그래도 당신이 저를 신뢰하지 않으신다면, 저는 살기보다 차라리 죽는 편을 택하겠어요. 사람들은

이제 더 이상 저를 카토의 딸이나 당신의 아내라고 생각하지 않을 테니까요."

브루투스는 그녀의 허벅지에 난 상처를 보고 무척 놀라워했다. 그는 아내의 엽기적인(?) 행동에 감동한 나머지 결국 모든 비밀을 털어놓았다. 그리고 반드시 암살 계획에 성공해서 자신이 가치 있는 남편이라는 사실을 그녀에게 증명해 보이겠다고 맹세했다. 그러나 막상 결전의 날이 다가오자 포르치아는 불안과 걱정에 극도로 혼란스러워했다. 로마 원로원에 사자를 보내서 브루투스가 아직도 살아있는지를 확인해 볼 정도였다. 나중에는 급기야 졸도할 정도로 가사에만 몰두하는 바람에 하녀들은 그녀가 진짜 죽는 게 아닐까 두려워했다. 거사 후 브루투스와 다른 암살자들이 로마에서 아테네로 도망갔을 때, 포르치아는 이탈리아에 그대로 머물러 있었던 것으로 추정된다. 그녀는 남편과의 이별에 대한 슬픔을 드러내지 않으려고 무진장 노력했지만, 호메로스의『일리아드』속 트로이의 영웅 헥토르와 안드로마케의 이별 장면을 묘사한 그림을 보고서는 그만 와락 눈물을 쏟았다고 한다.

이 이야기를 전해 들은 브루투스의 친구인 아킬리우스^{Acilius}는 안드로마케가 헥토르에게 했던 호메로스의 시구(대사)를 그대로 인용했다: "헥토르, 당신은 제게 아버지이고 어머니인 동시에 형제며, 정말 나의 사랑하는 남편이에요." 그러자 브루투스는 미소를 지으면서 자신은 포르치아에게 헥토르가 안드로마케에게 했던 얘기를 그대로 하지는 않을 거라고 너스레를 떨었다. 헥토르는 아내에게 "열심히 베를 짜시오. 그리고 하녀에게 명령을 내리시오."라며 자신이 비록 출정(해서 전사)해도 집안에서 여성의 본분을 다하라고 충고했다. 대신에 브루투스는 다음과 같은 말을 남겼다: "비록 자연적인 신체적 약점 때문에 힘센 남성들이 할 수 있는 일을 하지는 못해도 그녀의 정신만큼은 우리 남성들 못지않게 용감하고, 그녀야말로 국가의 선을 위해 희생할 수 있는 굳센 마음을 지닌 여성이라오."

『여성과 예술 그리고 사회^{Women, Art, and Society}』의 저자인 휘트니 채드윅 Whitney Chadwick은 시라니의 그림 〈허벅지를 단도로 자해하는 포르치아〉를 다음과 같이 평가했다 : 여류 화가 시라니는, 포르치아가 브루투스에게 자신을 믿어 달라고 청하기 전에 자신의 힘을 스스로 테스트하기 위해 자해하는 순간을 일부러 용의주도하게 선택했다. 심지어 오늘날조차도 호러무비 장르에 여성 감독이 거의 없는 것처럼, 동서고금을 통틀어 여성은 '폭력'에 대하여 논외의 대상이었던 것이 주지의 사실이다. 그러나 시라니는 고대 로마의 이 유명한 사건을 매우 충실하게 재현해 내면서도, 한편으로는 자해 순간(폭력)을 택해 남성들의 전유물인 영역에서 활동하는 자신의 개인적 경험을 화폭 속에 투영해 냈다.

포르치아가 결연한 표정으로 작은 칼을 위로 치켜드는 한편, 열린 문 사이로 하녀들이 건너편 방에 앉아 있는 모습이 보인다. 즉, 여성의 본분인 가사를 뒤로 한 채 로마 남성의 미덕의 상징인 칼을 들고 개인적 용기를 시험하는 포르치아와 뒷방에서 로마 여성의 미덕의 전형인 실을 잣는 하녀들의 모습이 극적인 대조를 이루고 있는 것이다. 그리스 선사시대의 영웅 헥토르의 아내인 안드로마케는 남편이 출정한 사이 베를 짜면서 남편의 무사 귀환만을 기다리지만, 포르치아는 보다 '남성적인' 용기를 보여 주었다. 일설에 의하면 그녀는 브루투스가 죽었다는 소식

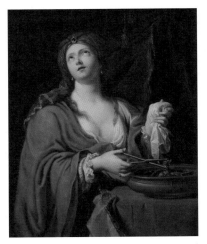

피에르 미냐르, 〈포르치아의 자살〉, 17세기경, 렌 미술관. 곧 삼키기 위해, 포르치아가 새빨갛게 달구어진 석탄을 가위 모양의 부지깽이로 들어 올리고 있다.

을 듣고 나서 뜨거운 석탄을 입으로 삼키고 죽었다고 한다. 그러나 학자들은 이런 일이 현실적으로 불가능하기 때문에, 아마도 환기가 되지 않는 방에 지핀 석탄불에 뛰어들어 그녀가 타 죽었을 것으로 보고 있다.

그리스에서 로마 시대까지 과연 여성들의 지위는 좀 나아졌을까? 고대

[지식+] "브루투스, 너도?(Et tu, Brute?)"

빈센초 카무치니, 〈줄리어스 시저의 죽음〉, 1804–1805년경, 국립 현대 미술관, 로마

신고전주의 역사화와 종교화를 많이 그린 이탈리아 화가 빈센초 카무치니 Vincenzo Camuccini (1771-1844)의 <줄리어스 시저의 죽음 The Death of Julius Caesar>(1804-1805)은 브루투스를 위시한 40명의 원로원 의원들이 시저 일인을 향해 집단적인 공격을 가하고 있는 장면을 묘사하고 있다. 피투성이가 되어 쓰러진 시저는 마지막으로 자신이 가장 신임했던 부하 브루투스에게 "브루투스, 너도?(Et tu, Brute?)"라는 유명한 말을 남기고 죽었다고 한다. 일설에 의하면, 시저가 브루투스 어머니와 다정한 연인 사이였기 때문에 브루투스가 시저의 사생아란 말도 있다. 나중에 브루투스는 "시저를 사랑했지만, 로마(공화정)를 더 사랑했기에"라는 식으로 시저 살해의 정당성에 대해 연설했지만, 생각보다 로마 시민들의 반응은 냉랭했다. 그는 시저의 사망에 분노한 사람들과 군인들을 피해 다니다 간신히 마케도니아 총독 자격으로 로마를 떠났으나, 결국 제2차 삼두정치 세력에 패하고 자살로 생을 마감했다.

여성의 지위를 일반화시키는 매우 어렵다. 그러나 자신의 아내를 일종의 필요악이나 필요한 불편 사항으로 간주했던 아테네 남성들과는 달리, 로마의 남성들은 결혼과 가정에 보다 높은 가치를 두었고, 이것이 로마를 그리스와는 확실히 다른 사회, 또 여성에 대한 대우도 다른 사회로 만들었다. 물론 로마의 역사에서 여성이 공직을 맡거나 정부에 참여하는 일이 허용되지는 않았다. 실제로 로마인들은 타국의 여왕이나 왕비처럼 권력 있는 여성들을 두려워했다. 가령 로마인들은 클레오파트라를 절대 호의 어린 시선으로 바라보지 않았다. (그들의 통치자인 시저가 이집트 여왕의 마력에 사로잡힐 것을 두려워했기 때문이다.) 또 다른 왕비인 켈트족의 부디카^{Boudicca}는 로마 제국을 상대로 반란을 주도했는데, 이는 로마인들의 두려움을 더욱 증폭하였다. 그런데 로마가 세계 제국으로 발돋움하면서 부유한 로마 여성들이 점점 정치적인 영향력을 행사하게 되자, 로마 지도자들은 이를 제지하기 위해 시저의 암살 후에 전쟁 자금을 마련한다는 구실로 14000명의 부유한 여성들에게 중세를 매겼다. 그러자 로마 법률가의 딸이자 뛰어난 웅변가인 호르텐시아^{Hortensia}는 세금에 반대하는 명연설을 했으며, 결국 정치 지도자들은 한발 양보해서 400명의 여성들에게만 세금을 부과했다.

죽음과 질병, 기아가 도처에 깔려 있었던 고대 여성들의 삶은 매우 고단하기 짝이 없었다고 알려져 있다. 그러나 그들의 삶의 질은 사회에서 차지하는 위치에 따라 크게 달랐다. 최하층의 여성들은 매일 먹고 살기 위해 일하느라고 바빴지만, 상류층 여성들의 경우에는 일상의 모든 활동을 거의 노예들이 대신 담당했다. 노예가 주인 여성의 얼굴도 곱게 씻어 주고, 전신에 향기로운 오일 마사지까지 해 주었다. 또한 노예는 여주인 머리의 컬 장식을 위해 장시간을 소비해야만 했다. 상류층 여성들은 많은 시간을 사교 생활에 할애했고, 친구들과 모이면 다음 유흥 계획을 짜느라고 분주했다. 그

리스 여성들과는 달리, 로마 여성들은 남성들의 사교 파티에 함께 참가할 수가 있었다.

로렌스 알마−타데마, 〈헬리오가발루스의 장미들〉, 1888년, 개인 소장

알마−타데마의 〈헬리오가발루스의 장미들The Roses of Heliogabalus〉(1888)은 로마 여성들이 어떻게 주연을 즐겼는지를 아주 잘 보여 준다. 이 그림은 로마 황제 헬리오가발루스(204−222)의 저녁 만찬에 초대받은 남녀 손님들이 천막 같은 간이 천장에서 우수수 떨어지는 장미 꽃잎의 홍수에 휩쓸려 거의 질식사하기 일보직전인 비현실적인 장면을 묘사하고 있다. 금빛 의상에 티아라를 쓴 헬리오가발루스 황제는 화관을 걸친 다른 손님들과 함께 카우치에 비스듬히 누워 이 스펙터클한 광경을 바라보고 있고, 맨 뒤의 원주 앞에서 한 여성이 바쿠스의 시녀 마이나데스를 상징하는 표범 가죽의 옷을 걸친 채, 주신 바쿠스의 청동상을 바라보며 신나게 파이프를 연주하고 있다.

여성들은 점점 더 자유를 요구했고, 점점 더 많은 자유를 누릴 수가 있었

다. 물론 이를 반대하는 고루한 남성들도 많았지만, 그들의 성토는 한낱 무용지물에 불과했다. 아우구스투스 황제는 여성들의 전통적인 미덕, 순결이나 순종을 강조하는 일련의 법들을 선포했으나, 황제는 여성해방의 물결을 자기 집안에서조차도 막을 도리가 없었다. 자신의 딸인 율리아가 이러한 여성해방과 방종에 앞장섰기 때문이다. 실로 로마 여성의 사회적 위상은 제정시대에 들어서면서부터 크게 달라진다. 공화정기의 로마 여성은 선배격인 그리스 여성들과 삶이 비슷했지만, 로마가 세계 제국으로 성장하면서부터 로마 여성, 특히 상류층 여성의 삶은 오늘날 미국 (백인) 여성에 비유해도 손색이 없을 만큼 많은 자유를 누렸다고 한다.

11
고대 사회의
영아 유기와 살해

고전 문예 부흥기인 르네상스 시대에 이교적인 그리스 · 로마신화가 서양화의 공통적인 주제가 되었다는 것은 누구나 다 아는 사실이다. 그런데 아이러니하게도 로마가톨릭교회를 부흥시킨 반종교개혁 시대에 이러한 이교적인 색채가 퇴색하기는커녕 오히려 더욱 강화되는 경향을 보인다. 왜냐하면 반종교 개혁가들은 기독교 예술을 장려하기보다는 위대한 로마 역사나 이교도 신화를 통해 과거와 현 로마의 영광을 강조하기를 원했기 때문이다. 즉, 가톨릭 로마의 영광을 재현하기 위해 많은 이교적인 주제들이 동원되었는데 이러한 시대사조의 흐름을 가장 잘 대표하는 화가가 바로 바로크의 거장 피터 폴 루벤스^{Peter Paul Rubens (1577-1640)}다. 그는 자신의 고객인 신앙심 깊은 가톨릭교도들을 위해 많은 로마신화 작품들을 대형 캔버스에 그려냈다.

루벤스의 그림 〈로물로스와 레무스〉(1615-1616)는 로마제국의 전설적인 창시자인 로물루스와 그의 형제 레무스가 늑대 옆에 앉아서 천진난만한 표정으로 놀고 있는 장면을 묘사하고 있다. 이 쌍둥이 형제의 어머니는 알바 롱가^{Alba Longa}의 왕 누미토르의 딸인 레아 실비아^{Rhea Silvia}다. 버젓이 친모가 있

피터 폴 루벤스, 〈로물로스와 레무스〉, 1615–1616년경, 카피톨리니 미술관, 로마

음에도 외따로이 놀고 있는 형제의 사연은 이렇다. 누미토르의 야심 많은 동생 아물리우스는 형의 장자권을 무시하고 왕위를 찬탈한 후에, 누미토로 가계의 씨를 말리기 위해 조카인 레아 실비아를 베스타의 무녀로 만들어 버렸다. 원래 베스타의 무녀는 평생 처녀로 살아야 했는데, 군신 마르스가 우연히 그녀를 보고 강제로 겁탈하여 임신을 시켜 버렸다. 그래서 반신반인의 쌍둥이 형제 로물루스와 레무스가 태어났는데, 이에 진노한 아물리우스는 아이들을 모두 티베르 강에 던져 버리도록 명했다. 그러나 명령을 받은 부하들은 차마 그러지 못하고, 대신 숲속에 갖다 버렸다. 그런데 어디선가 최근에 새끼를 잃은 암 늑대

한 마리가 나타나 배고파 우는 아이들에게 자신의 젖을 물리기 시작했고, 어디선가 딱따구리도 한 마리 날아와서 부리로 열심히 열매를 쪼아서 날라다 주었다. 마침내 근처를 지나가던 목동 파우스툴루스^{Faustulus}가 아기들을 발견하고 집에 데려와 키웠다. 상기한 대로 루벤스의 그림은 늑대와 함께 있는 쌍둥이 형제와 체리를 나르는 딱따구리를 묘사하고 있다. 위편 오른쪽에는 이 광경을 최초로 발견하고 놀라는 목동 파우스툴루스의 모습이 보인다. 왼쪽에는 티베르 강의 신과 행운의 여신이 아이들을 보호하고 있다.

[지식+] 베스타의 무녀들

베스타는 로마의 불과 화덕의 여신으로, 가정을 보호하는 신이다. 장 라우의 그림 <베스타의 무녀들>은 영원한 정결(貞潔)을 맹세하고 여신의 제단 성화를 지켰던 6명의 처녀 무녀들을 묘사하고 있다. 베스타 무녀의 정결을 상징하듯이 모두 흰색의 비단옷과 화관 또는 너울거리는 베일을 걸치고 있다.

장 라우, 〈베스타의 무녀들〉, 1727년, 릴 미술관

로마 건국의 시조조차도 이처럼 산에 갖다 버려진 애처로운 기억이 있을 정도로, 로마 시대에 영아 살해나 유기는 편만한 관행이었다. 근대적 피임법이 개발되기 전에 이런 관행은 어찌 보면 일종의 산아제한 수단이었다. 고고학적 발굴에 의하면, 고대에는 탄생 그 자체가 모험이라고 할 정도로 영아 유기나 살해가 널리 퍼진 악습이었다고 한다. 영국의 햄블든에 위치한 로마 유적

지인 한 빌라에서는 1921년 고고학적 발굴에 의해 97명의 유아 유해들이 발견되었다. 유골을 분석한 결과, 죽은 아이의 연령이 거의 동일해서 발굴단은 집단적인 유아 살해를 의심했다. 왜 이렇게 많은 아이들이 햄블든에 매장되었는지 그 이유는 정확히 밝혀지지 않았지만, 이는 로마제국 당시에 영아 살해가 많았다는 것을 입증해 준다.

고대 그리스인들은 인신희생제를 매우 미개한 풍습으로 여겼지만, 고대 그리스 사회에서도 로마와 마찬가지로 영아 유기의 관행이 만연했다. 그리스 철학자 아리스토텔레스는 태어난 아이가 선천적인 기형아일 경우에는 갖다 버릴 것을 적극 권장했다. 또 그는 "기형아는 살지 못하도록 하는 법이 제정되어야 한다"고까지 주장했다. 물론 스파르타의 경우에는 연장자 집단이 영아 유기의 여부를 결정했지만, 원래 그리스에서는 그 결정이 아버지의 고유 권한에 속했다. 그리스에서는 여자아이가 태어나면 울로 된 천 조각을 문 앞에 걸어 놓았고, 남자아이의 경우에는 올리브 가지를 걸어 놓았다. 아이가 태어나면 남편에게 아이를 보여주는데, 만일 남편이 공식적으로 인정하면 아이는 살아남았고 그렇지 않으면 죽었다. 만일 태어난 아이가 사생아, 지나친 약골이나 기형아, 계집애거나 기존의 식구 수가 너무 많다면 그 아이는 거부될 확률이 높았다. 이러한 이유 중 하나로 아버지로부터 거부된 영아는 직접 죽이는 것이 아니라, 질그릇 항아리나 병에 넣어 다른 집의 현관이나 길가에 버렸다. 루벤스 그림에서도 알 수 있듯이, 버려진 아이들은 신이나 지나가는 행인에 의해 구제될 여지가 많다고 여겨졌다. 실제로 그리스 신화에서 영웅이 태어나자마자 강보에 싸여 버려진다는 설정은 그야말로 누차 반복되는 시나리오 중 하나다. 더불어 유기로 인한 영아의 죽음은 부모 책임이 아니었기 대문에, 사람들은 영아 살해 보다는 유기를 선호했다. 버려진 아이의 죽음은 기아나 질식, 또는 다른 위험 요소에 의한 자연사로 인정되었다.

이미 언급했듯, 인습적인 영아 유기 현상은 로마 사회에도 만연했고, 필로Philo는 이러한 사회 관행을 처음으로 비판한 철학자다. 다음은 한 로마 시민이 임신한 아내에게 보낸 편지다: "나는 아직 알렉산드리아에 있다오. 그대에게 청컨대 부디 우리 아이들을 잘 돌보아 주기 바라오. 나는 임금을 받는 즉시 그것을 그대에게 보내리다. 만일 태어나는 아이가 남자아이이면 살리고, 계집아이면 갖다 버리시오." 로마 역사 초기에는 그리스와 마찬가지로 신생아를 집안

외젠 들라크루아, 〈자기 아이들을 죽이는 메데아〉, 1862년, 루브르 박물관, 파리

의 가장에게 데려가 살릴지 혹은 갖다 버릴지의 가부를 결정하는 것이 전통적인 관례였다. 로마 최초의 성문법인 12표법도 아이가 기형인 경우에 죽이도록 명시하고 있다. 고대의 노예제와 영아 살해는 로마 사회의 끊임없는 분쟁 요인이 되었고, 결국 374년 로마법에서 영아 살해는 살인죄가 되었지만, 실제 법대로 처벌받는 경우는 극히 드물었다고 한다.

영국 화가 존 콜리에^{John Collier (1850-1934)}가 그린 <레이디 고다이바^{Lady} Godiva>(1897)에는 중세 시대 도시처럼 보이는 거리를 조용히 지나가고 있는 말 탄 여성이 묘사되어 있다. 그런데 재미있는 사실은 붉은 장식을 한 백마가 사람보다 훨씬 더 잘 차려입고 있다는 점이다! 여자는 치렁치렁한 머리를 길게 늘어뜨린 것 외에는 실오라기 하나 걸치지 않은 나체의 상태다. 그런데 다행히 거리는 텅 비어 있다. 백주에 옷을 홀라당 벗고 알몸으로 거리를 활보하는 이 중세의 여성 스트리커는 과연 누구일까?

역사에 의하면 고다이바는 1057년에 사망한 메르시아 백(伯)인 레오프릭 ^{Leofric}의 아내였다. 레오프릭 백작은 덴마크 크누드 왕 치세기에 영국을 통치했던 강력한 영주들 중 하나다. 고다이바 역시 매우 부유한 지주였으며, 그녀의 가장 값나가는 영지는 바로 코벤트리였다. 레오프릭과 고다이바 부부는 교회와 수도원에 후한 기부를 하기로도 유명했다.[1] 그러나 잘나가는 유명한 남

[1] 이 부부에 대한 신빙성 있는 기록은 교회 연대기에 등장한다. 거기에 상당한 기부 기록이 있는데, 불행하게도 그들이 기부한 보물들은 노르만 침략자들에 의해 대부분 소실되었다고 한다.

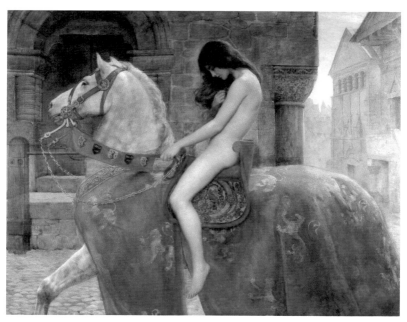

존 콜리에, 〈레이디 고다이바〉, 1897년, 허버트 미술관 및 박물관, 코벤트리

편에 독실한 신앙심, 아름다운 종교적 선행에도 불구하고, 만일 '말 탄 전설'이 없었다면 아마도 그녀는 역사 속에서 완전히 잊힌 인물이 되었을 것이다.

전설에서 레오프릭 백작은 폭군으로 등장한다. 고다이바 부인은 이런 포악한 남편의 중세(重稅)에 허덕이는 코벤트리 사람들에게 깊은 동정심을 느낀다. 그래서 그녀는 남편에게 세금을 감면해 줄 것을 수차례나 간청했으나 매번 차갑게 거절당했다. 하도 간청을 하자 질려 버린 남편은 부인에게 "벗은 몸으로 마을을 한 바퀴 돌면 생각해 보겠다"고 조롱한다. 고심하던 고다이바는 남편의 기막힌 제의를 그대로 받아들이기로 했다. 그녀는 마을 사람들에게 자신이 마을을 돌 때 창문의 빗장을 잠그고 아무도 밖을 내다보지 않도록 포고문을 내렸다. 드디어 그녀는 알몸으로 오직 삼단 같은 머리를 베일처럼 늘어뜨린 채 코벤트리의 거리를 빙 돌았다.

존 콜리에의 그림에서 고다이바는 비록 시선을 아래로 내리깔고 있지만, 결코 수치스런 표정은 아니다. 컬한 머리채를 오른손으로 살짝 부여잡고, 왼손은 말고삐를 잡은 채 버려진 사막처럼 조용한 도시를 침묵 속에서 걷고 있다. 결국 부인의 용기에 놀란 남편은 코벤트리 주민들의 세금을 감면해 주었다고 한다.

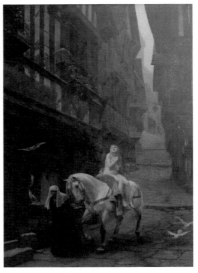

그러나 레이디 고다이바의 스토리는 사실 신화에 가깝다. 이 전설에 대한 최초의 기록은 13세기 영국의 연대기 작가인 웬도버의 로저 Roger of Wendover 로부터 나왔다. 그는 고다이

쥘 조제프 르페브르, 〈레이디 고다이바〉, 1891년, 피카르디 미술관, 아미앵. 존 콜리에의 그림과 달리, 하얀 베일을 쓴 하녀가 앞장서서 금발의 고다이바가 탄 백마를 끌고 있다.

바 부인이 죽은 지 1세기 후에 이를 기록했는데, 원래 중세의 필기사들은 스토리를 부풀려 과장하거나 미화시키기로 유명했다. 참고로 나중에 '피핑 탐 Peeping Tom' 이라는 이름의 한 엿보는 남성이 고다이바의 후기 버전으로 등장한다. 이 호기심 많은 남성은 그녀가 말을 타고 가는 모습을 몰래 혼자서 엿보다가 장님이 되었다고도 하며, 또는 그 자리에서 죽음을 맞이했다고도 전해진다. 역사가들은 이 고다이바 전설의 기원을 이교도들의 다산 기원을 위한 제식이나 중세 시대에 극성했던 참회나 고행의 행진에서 찾는다. 수 세기를 지나는 동안에 이 전설은 더욱 더 감성적이고 에로틱한 시나리오로 바뀌었고, 고다이바 부인은 냉혹한 남편에 의해 수치스런 행위를 감내해야 했던 숭고한 희생의 아이콘이 되었다. 문자 그대로 '벌거벗은 진실' 이 되어 버린 것이다. 1842

년에 드디어 영국 빅토리아 시대의 계관시인[2] 알프레드 로드 테니슨^{Alfred Lord} Tennyson은 이 전설을 숭고한 시로 승화시켜 전 세계에 널리 알렸다. 그래서 19세기의 화가와 조각가들은 서로 앞다투어 이 흥미로운 소재를 다루게 되었다.

자, 이제부터 고다이바 같은 중세 귀족 여성들의 일상적인 삶에 대해 알아보기로 하자. 중세 귀족 여성의 일상생활은 성이나 장원을 중심으로 펼쳐졌다. 아침에 기상하면 그녀는 침실에서 아침기도를 올리거나, 그렇지 않으면 성안에 있는 작은 예배당의 미사에 참석했다. 보통 귀족 여성은 시녀의 시중을 받으며 옷을 갈아입은 후에 아침 식사를 했다. 낮에는 친구나 친지들과 함께 토너먼트나 약혼식, 결혼식, 시나 궁정식 연애

한스 멤링, 〈기도하는 여성의 초상화〉, 1485년, 소장처 미상

에 대한 얘기를 나눴다. 귀족 여성은 성에 거주하는 상류층 소녀들의 교육을 감독하기도 했는데, 특별히 남편의 부재 시에는 남편을 대신하여 세금을 걷는 등 장원이나 영지 재정을 관리하고, 농사일을 감독하며, 장원 내에서 생기는 분쟁을 해결하기도 했다. 오후부터는 성의 식사를 감독하거나 창고의 식량 비축을 관리하는 등 가정주부로서의 소임을 다했다. 여가 시간에는 자수나 사교춤을 연습했고, 저녁기도를 올린 후에는 장원이나 성의 홀에서 손님들과 만찬을 가졌다. 만찬 이후에는 음악이나 춤, 곡예나 어릿광대의 공연 같은 흥겨운 유흥을 즐겼다고 한다. 그리고 마지막으로 밤 기도를 올린 다음 취침했다.

[2] 17세기 영국 왕실에서 국가적으로 뛰어난 시인에게 하사한 명예 칭호.

귀족 가문의 여성은 결혼에 대한 선택권이 없었다. 아주 어렸을 때 부모에 의해 정혼자가 정해지는 경우가 대부분이었고, 결혼하면 남편인 영주에게 완전한 충성과 후원을 맹세해야 했다. 귀족 여성의 가장 중요한 임무는 영주에게 봉토를 상속받을 적장자를 낳아 주는 것이었다. 귀족 여성들은 읽고 쓰는 법을 배웠지만 거의 초보적인 수준에 지나지 않았다. 미신이 팽배했던 중세에는 지나치게 많은 지식이 여성을 '불건전'하게 한다고 믿었다. 한편, 만일 남편이 죽게 되면 귀족 부인은 남편 재산의 1/3이나 1/2 정도를 물려받을 수가 있었다. 비록 로마제정 말기의 상류층 중심의 여권신장이 중세에 이르러 많이 축소되었지만, 여성의 재산권만은 인정되었다. 중세 때는 귀족 여성이 빈민층이나 하층민 여성보다 더 많은 권리를 가진 것은 아니었지만, 분명히 삶의 질은 더 나았다고 볼 수 있다.

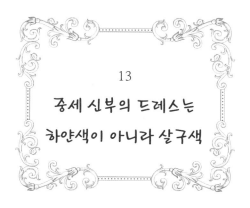

중세 신부의 드레스는
하얀색이 아니라 살구색

　바로 뒷장에 나오는 그림은 영국의 역사·풍속화가 에드먼드 블레어 레이턴Edmund Blair Leighton (1853–1922)의 〈전투준비To Arms〉(1888)다. 이제 방금 교회에서 결혼식을 마친 신랑 신부가 교회 정문 앞 계단에서 '군대 소집'이라는 명령을 듣고 당황하는 모습을 그리고 있다. 계단 위에 선 신랑 신부나 하객들의 의상은 중세보다는 르네상스 스타일에 더욱 가깝다. 분홍색 화관과 부케를 든 금발의 신부가 순백색 웨딩드레스를 입고 있는데, 오늘날처럼 결혼식 때 흰 옷을 입는 풍습은 사실상 16세기가 지나서야 등장했다. 16세기 이후 영국과 프랑스 등 유럽에서 신부의 '처녀성'을 강조하고 그 사실을 증명하기 위해 생겨난 것이라고 한다.[1] 또한 1100년 이전의 결혼식에는 종교적인 의식이 따로 없었다. 결혼식은 단순히 결혼 공표, 키스, 신혼부부의 합방으로 이루어졌다. 그러나 로마가톨릭교회가 점차로 인간의 영육을 장악하기 시작하면서 성직자가 결혼식을 주관하게 되었다.[2]

[1] 당시에는 순결하지 못한 신부가 흰색 옷을 입으면 그 색이 변한다고 믿었다.
[2] 트렌트 공의회(1545–1563) 이전에는 로마 시민법에 따라 사제가 아닌 행정관이 결혼식을 주재했다.

에드먼드 블레어 레이턴, 〈전투준비〉, 1888년, 개인 소장

중세의 평균 결혼 연령은 남자가 14세, 여자는 12세였다. 그러나 대부분의 농가 처녀들은 일찍 결혼하지 않고 부모와 같이 살거나, 음식과 주거를 제공받는 대가로 자기 오빠들을 위해 일했다. 양가의 주선에 의해 조기 정략혼을 서두르는 상류층과는 달리, 서민층은 경제상의 이유로 만혼이 지배적이었고, 특히 가난한 커플의 경우에는 결혼식 이전에 동거하는 일이 잦았다.

결혼식의 규모는 신랑 신부의 사회 계급이나 부의 정도에 달려 있었다. 농가 커플의 경우에는 결혼식을 위해 새로 예복을 맞추는 일이 거의 없었다. 색에 상관없이 가지고 있는 옷 중에 가장 좋은 옷을 입었고, 신부가 쓰는 베일 역시 기존의 것을 그대로 사용했다. 니콜로 다 볼로냐가 그린 1350년대 결혼식 그림을 보면, 음악가와 친지들에게 둘러싸여 있는 신부는

니콜로 다 볼로냐, 삽화 〈결혼: 신부의 키스〉, 1350년, 내셔널 갤러리, 워싱턴

자신이 가지고 있는 옷 중에서 가장 좋은 살구 색 드레스를 걸치고 있다. 한편, 결혼 예복을 마련할 능력이 되는 신부는 보통 녹색 혹은 파란색 드레스를 골랐다고 하는데, 녹색은 젊은 사랑을 의미하고, 파란색은 순결의 전통적인 상징이었기 때문이다. 오늘날 신부의 상징인 흰옷은 장례식과 관련이 있던 까닭에, 레이턴의 그림 속 신부처럼 순백색의 웨딩드레스를 입는 경우는 드물었다.

이미 수백 년 전부터 결혼 반지의 교환이 있었는데, 중세에도 역시 마찬가

지였다. 원래 반지는 오른손의 세 번째 손가락에 꼈는데, 16세기부터는 반지를 왼손에 끼기 시작했다. 반지 외에도 결혼 브로치는 신랑이 새 신부에게 주는 선물이었다. 요하네스 드 하우빌Johannes de Hauville이란 남성은 다음과 같이 썼다: "나의 신부여! 부디 이 결혼 브로치를 꼭 착용하시오. 이는 그대의 정숙함과 순결한 침대의 증표가 될 것이오. 이 브로치는 그대의 가슴을 꼭 채우고, 어떤 침입자도 밀쳐낼 것이오. 그대의 품이 여행자들이 자주 다니는 값싼 통로가 되거나, 어떤 불의의 시선이 그대의 신성한 가슴을 몰래 훔쳐보지 않기를 바라오."

오늘날 서양의 결혼 관습은 중세에서 유래된 것이 많다. 실질적인 결혼식이 대개 교회 문 밖에서 행해졌다는 것만 빼고 말이다. 성직자 앞에서 신랑은 오른 쪽, 신부는 왼쪽에 섰다. 성직자는 혹시라도 이 결혼이 성사되어서는 안 되는 이유가 있는지를 좌중에게 물어보았다. 아플 때나 건강할 때나 서로 사랑하고 존중하며 따르겠다는 결혼 서약도 오늘날과 비슷하였고, 서약 후 반지 교환이 이루어진 점도 오늘날과 닮았다. 예식이 끝나면 신랑과 신부, 가족과 친지, 손님들은 특별한 혼인미사를 위해 교회로 들어갔으며, 미사가 끝나면 마치 오늘날의 피로연과 같은 흥겨운 혼인 잔치를 벌이기 위해 다 같이 집으로 돌아갔다.

한편, 중세의 약혼은 결혼과 거의 동일한 구속력을 가졌다. 귀족의 경우 약혼은 양가 부모에 의해 보통 7세에 정해졌는데, 이 경우 약혼한 커플이 어느 정도 성년이 되어야만 약혼이 법적 구속력을 갖게 되었다. 타의적으로 정혼된 커플이 결혼식 전까지 서로 한 번도 얼굴을 보지 못하는 경우도 많았다. 귀족 간 결혼의 가장 중요한 목표는 상호 간의 애정이 아니라 부의 획득 내지 양가의 부의 합병이었으며, 또 그 재산을 물려줄 합법적인 적장자를 낳는 것이었기 때문이다.

14

중세 아동의
제일 목표는 생존

다음 페이지에 나올 그림은 『태양의 광휘 Splendor Solis』라는 중세의 연금술 책에 나오는 채색 삽화다. 초창본이 1532–1535년 중부 독일에서 발행된 『태양의 광휘』는 가장 아름다운 연금술 책 중 하나로 손꼽힌다. 새끼 양가죽의 고급 피지에 아름다운 금빛 장식 테두리가 돋보이는데, 런던, 카셀, 파리나 뉘른베르크에 있는 후기 복사본들도 역시 최상의 질을 자랑한다. 〈아이들의 놀이〉라는 제목의 삽화는 연금술의 원리(변화)를 설명하기 위해 아이들의 놀이를 비유로 들고 있다. 은이 용해될 때와 응고될 때의 차이점을 아이들의 신명나는 놀이를 통해 설명하는 것이다. 은이 녹으면 활성화되지만, 응고될 때는 입자가 굳어져 금속의 반응성이 수동적인 것과 마찬가지로, 아이들도 놀기 전에는 마루 위의 한가한 정경처럼 온순하지만, 일단 놀기 시작하면 마루 밑의 모습처럼 활동적이고 능동적으로 바뀐다는 것이다. 아이들이 장난감으로 바람개비를 가지고 노는 모습이라든지, 두 벌거숭이 아이가 갓난아이가 눕혀진 방석을 끈으로 끄는 장면이 매우 인상적이다.

당시 아이들의 장난감은 인형이나 팽이, 집짓기 나무 등 가족들이 직접 만

연금술 책 『태양의 광휘』의 삽화 〈아이들의 놀이〉, 1532-1535년경, 인쇄 · 소묘 박물관, 베를린

든 수제 장난감이 대부분이었다. 아이들은 집 주변의 물건이나 재료들을 이용해서 자신들의 장난감을 직접 만들기도 했다. 또한 오늘날처럼 '흉내놀이'를 하기도 했는데, 가령 남자아이는 벽돌이나 집짓기 나무로 성을 지었고, 여자아이는 궁정의 시녀처럼 인형의 옷을 입히는 놀이를 했다. 좀 더 철이 든 아이들은 전통적인 영웅이나 신화와 관련된 이야기책을 읽었다.

그러나 노는 재미에 푹 빠져 있는 본 삽화 속의 극성스런 아이들과는 달리, 원래 중세의 아동들은 오늘날 아동들이 누리는 행복한 유년기를 별로 경험하지 못했다. 질병과 기근이 도처에 깔려 있었던 중세 암흑기에 아이들은 대부분 사춘기에 이르지도 못하고 죽는 경우가 비일비재했고, 생존하더라도 가족을 돕기 위해 일찍부터 일을 시작했기 때문에 오락 시간을 경험하지 못하는 경우가 많았다. 어느 정도 자라면 가축들에게 먹이를 주고, 집안의 설거지를 하거나, 하루 종일 어린 동생들을 돌보아야 했다. 학자들에 따르면, 한 살도 안 되어 죽는 영아들이 전체의 1/4이나 되었다고 한다. 물론 건강관리나 의학적 도움을 받기 어려운 빈곤층 가정일수록 유아사망률은 훨씬 더 높았다. 그래서 건강한 아이는 '신으로부터의 특별한 선물'이나 '축복'으로 여겨졌다. 중세에는 일종의 보호 차원에서 성서에 나오는 인물이나 수호성인들의 이름이 아이들의 이름으로 인기가 높았다.

당시에는 아동복이란 것이 따로 존재하지 않았고, 암브로지오 로렌제티 Ambrogio Lorenzetti (1285-1348)의 그림 〈성모마리아와 아기〉에서 볼 수 있는 것처럼, 아이가 태어나면 포대기나 강보로 아이의 몸을 칭칭 감싸 주었다. 아이의 팔다리가 곧게 자라도록 리넨 조각으로 아이의 몸과 팔 다리를 단단히 동여매었던 것이다. 또 포대기는 아이의 몸을 외부의 위험으로부터 안전하고 따뜻하게 보호해 주었고, 어머니의 자궁에 있었을 때와 동일한 자세대로 있도록 해주었다. 부모는 때때로 포대기 천을 풀어 아기가 마음대로 기어 다닐 수 있도

록 했는데, 스스로 혼자서 앉을 수 있게 되면 완전히 풀어 주었다.

중세의 교육은 거의 부모에게서 자식에게로 '구전'에 의해 이루어졌으며, 오직 부유한 가정만이 자식에게 정규교육을 제공할 수 있었다. 11세기 전까지 정규교육은 모두 성직자들이 전담했는데, 당시의 교육 목표는 모국어와 라틴어로 읽고 쓰기였다. 라틴어가 교회의 언어였기 때문이다.

암브로지오 로렌제티, 〈성모마리아와 아기〉, 1319년, 브레라 미술관, 밀라노

15
동맹 관계로서의 결혼,
르네상스기의 결혼관

이탈리아 화가인 로렌초 로토^{Lorenzo Lotto (1480-1556)}가 그린 〈남편과 아내 Husband and Wife〉 또는 〈부부^{Portrait of a Married Couple}〉(1523)라는 작품은 르네상스 시대의 부부를 충실하게 묘사하고 있다. 검은 모자를 쓴 남성이 왼손에는 라틴어로 '남자는 절대로(Homo Nunquam)' 라고 적힌 하얀 두루마리를 들고 있고, 오른손으로는 다람쥐를 가리키고 있다. 이는 남편이 결코 다람쥐처럼 경거망동하지 않으며, 자기 배우자를 버리지 않겠다고 맹세하는 것을 의미한다. 마치 조선 시대 사극에 나오는 궁중의 여인처럼 무거운 머리 장식을 한 아내는 하얀 애완용 강아지 몰티즈를 왼손에 들고 있다. 이 무표정한 부부는 서로 손을 잡고 다정하게 마주 보는 대신에 각자 정면을 응시하고 있다. 그러나 아내의 오른손만은 남편의 어깨 위에 드리워져 있다. 이 유명한 그림은 화가가 베르가모에서 그린 것으로 추정되며, 또 다른 부부 초상 작품 〈마르실리오 카소티와 그의 아내 파우스티나^{Marsilio Cassotti and His Bride Faustina}〉(1523)와 같은 시기에 완성되었다. 남편은 부유한 직물상의 아들로, 마르실리오의 형인 지오반니 마리아 카소티^{Giovanni Maria Cassotti}며, 부인은 로라 아소니카^{Laura}

로렌초 로토, 〈남편과 아내〉, 1523년, 에르미타주 미술관, 상트페테르부르크

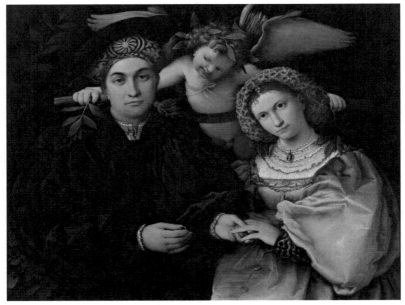

로렌초 로토, 〈마르실리오 카소티와 그의 아내 파우스티나〉, 1523년, 프라도 미술관, 마드리드

Assonica라는 여성이다. 즉, 화가 로토는 카소티 형제 부부의 그림을 한 해에 완성시킨 셈이다. 그런데 애석하게도 형의 부인인 로라는 그림이 완성된 지 2년 후인 1525년에 사망했다.

하단의 그림이 바로 〈마르실리오 카소티와 그의 아내 파우스티나〉(1523)다. 부유한 카소티가 자기 신부의 손가락에 막 반지를 끼워 주려 하고 있다. 이 그림은 그들이 결혼한 사이임을 알려주고 있는데, 그때까지만 해도 결혼식은 오늘날처럼 표준화된 예식이 아니었다. 커플은 서로 마주 보기보다는 마치 관객들이 그들의 결혼식의 증인이 되도록 하는 포즈를 취하고 있다. 맨 위에는 사랑의 신 큐피드가 익살스럽게도 결혼의 '책임'이라는 짐을 두 사람의 어깨 위에 지우고 있다.

"우리 인생에서 딸을 제대로 시집보내는 것보다 더 어려운 일은 없다."
– 프란체스코 귀차르디니 Francesco Guicciardini |

르네상스기에도 결혼은 여전히 개인사가 아니라, 가족의 번영과 부를 보장하는 일종의 동맹 관계였다. 특히 귀족 가문인 경우에 결혼은 완전히 정치 외교적인 비즈니스 영역에 속했다. 전형적인 정략혼의 케이스로 비앙카 마리아 스포르차 Bianca Maria Sforza (1472-1510) [2]의 예를 한번 들어 보자. 그녀는 불과 두 살의 나이에 사촌인 사보이 공작 필리베르토 1세와 결혼했고, 1482년에 필

[1] 1483년 르네상스가 절정을 이루던 피렌체의 저명한 귀족 집안에서 태어난 프란체스코 귀차르디니는 28세의 나이에 대사로 임명되어 정계에 화려하게 입문하였고, 최고행정관과 모데나·레지오·로마냐 등지의 총독직을 역임했다. 현실주의자로서 난세를 살아가는 데 필요한 처세술과 정치 지도자론을 다룬 저서 『신군주론』은 마키아벨리의 『군주론』과 함께 정치외교학의 중요한 고전으로 일컬어진다.

[2] 비앙카 마리아 스포르차 Bianca Maria Sforza (1472-1510)는 밀라노 공 갈레아초 마리아 스포르차와 그의 두 번째 아내 사보이의 보나 사이에서 태어난 장녀다.

베르토가 죽자 10살의 앳된 청상과
부로 밀라노에 다시 돌아왔다. 1494
년에 비앙카는 신성로마제국의 황제
막시밀리안 1세와 재혼했다. 그러나
인문주의자였던 막시밀리안 1세는
사보이에서 제대로 된 궁정 교육을
받지 못한 비앙카에게 별다른 매력
을 느끼지 못했기 때문에 부부 생활
은 원만하지 못했다. 비앙카는 아이
를 낳지 못한 채 1510년 인스부르크
에서 죽었다.

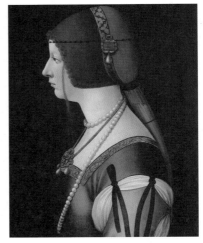

지오반니 암브로지오 드 프레디스, 〈비앙카 마리
아 스포르차〉, 1493-1495년경, 빈 미술사 박물관

피렌체의 실질적 지도자였던 로렌초 드 메디치 역시 가문에 부와 권력을
가져다 줄 로마 귀족 가문의 클라리스 오르시니^{Clarice Orsini}란 여성과 결혼을
했다. 혼인 전에 로렌초의 어머니는 비밀리에 로마에 가서 며느릿감의 얼굴을
보고는 남편에게 다음과 같은 편지를 썼다고 한다: "그녀는 키가 훤칠하며 훌
륭한 매너를 지녔지만, 우리 애들처럼 사랑스럽지는 않습니다. 꽤 수수하지만
곧 우리들의 관습을 배우리라 믿어요. 그녀의 둥근 얼굴은 평범하지만 거슬릴
정도는 아니에요. 여기 로마의 관습이 가슴을 완전히 가리는 옷을 입기 때문
에 그녀의 가슴을 볼 수는 없었지만 괜찮으리라 짐작합니다." 로렌초의 어머
니는 클라리스의 붉은 머리와 좁은 엉덩이에 대해서도 언급했다. 결국 로렌초
는 클라리스와 정략혼을 했지만, 그의 심장은 루크레치아 도나티^{Lucrezia Donati}
라는 미모의 유부녀(정부)에게로 향해 있었다.

피렌체의 신부는 신랑보다 나이가 훨씬 더 어렸다. 남성은 보통 30대에 결
혼했지만 여성은 처녀성을 보장하는 차원에서 14세에 혼인하는 경우가 많았

다. 부부간의 엄청난 연령 차는 여러 가지 사회적인 '문제'를 낳았다. 미혼의 젊은 남성들은 도시의 외곽에 떨어져 있는 유곽의 창녀들과 자유롭게 어울렸고 (당시 매춘은 거의 합법이었다), 나이 든 남성과 젊은 남성 간의 교제도 상당히 일반화되어 있었다. 이러한 동성애는 특히 인문주의자들 사이에서 성행했는데, 고대 그리스가 훌륭한 롤 모델이 되었다. 열 살에 청상과부가 된 비앙카의 경우에서도 알 수 있듯이, 어린 신부들이 많았다는 것은 역시 그만큼 과부들도 많았다는 반증이 된다. 나이 든 남편이 먼저 사망하면 자식들은 아버지의 집에 그대로 남았지만, 과부가 된 여성은 자기 가문(친정)으로 돌아갔다. 그러면 친정아버지는 다시 딸의 결혼을 주선했다.

르네상스기의 결혼은 중세의 결혼 관습을 받아들였지만, 빈민 가정이 부유한 가정에 일종의 경쟁 심리를 품거나 따라잡기를 시도함에 따라 좀 더 다른 차원으로 진보했다. 심지어 농가의 하녀들조차 결혼하려면 꽤 많은 지참금을 마련해야만 했다. 근대적 의미의 '사랑'에 의한 결혼은 아직 태동기에 불과했고, 결혼은 항상 그렇듯 두 가문끼리의 사회적 계약의 성격을 띠었다. 그렇지만 여전히 결혼식은 즐거운 잔치였고, 초대 받은 하객들은 모두 잘 먹고 신명나게 유흥을 즐겼다.

대 피터르 브뤼헐, 〈농부의 결혼식〉, 1568년, 빈 미술사 박물관

16

사랑이 가득한 양육법,
근대적인 아동관

 네덜란드 화가인 니콜라스 반 헬트^{Nicholas van Helt (1614-1669)}가 그린 〈사냥꾼의 모습을 한 두 어린이의 초상화^{Portrait of Two Children as Hunters In a Garden}〉에는 제목에 명시된 대로 두 명의 어린이들이 나온다. 말을 끌고 있는 흑인 시동은 마치 뒷배경처럼 어두운 색채로 그려져 있는 반면에, 앞의 금발 머리의 주인 소년은 환한 색채로 표현되어 있는 것이 주목할 만하다.[1] 소년은 밝은 표정으로 사냥한 토끼를 양손에 들고 있으며, 옆에는 두 마리의 사냥개가 이를 올려다보고 있다. 왼쪽에 보색의 소매가 달린 붉은 비단옷을 입고 있는 여성은 소년의 어머니로 보인다. 사냥복도, 아동복도 아닌 애매한 복장을 하고 있는 소년은 '사냥'이란 놀이에 무척 신이 난 표정이다.

 르네상스기는 전근대적인 아동관이 커다란 변화를 겪은 시기다. 유아사망률이 높았던 중세나 르네상스 초기에 아동들은 그저 어른의 축소판인 '작은 성인'으로 여겨졌다. 그들은 어른처럼 말하고 행동하며, 아동복이 따로 없었기 때문에 옷도 어른처럼 입어야만 했다. 과거에는 유년기를 독자적인 생의

[1] 신미술사학에서는 이와 같은 대비적 표현이 17C 서구 식민 사업의 '우월주의'에서 비롯되었다고 해석하기도 한다.

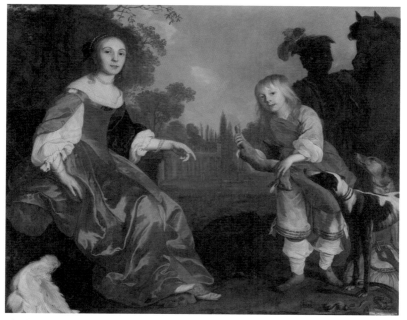

니콜라스 반 헬트, 〈사냥꾼의 모습을 한 두 어린이의 초상화〉, 1640년경, 소장처 미상

주기로 보는 것이 아니라, 단순히 어른이 되기 위한 준비 과정으로 간주했다. 그래서 서민층 아이는 일할 수 있으면 바로 일을 시작해야 했고, 그 때문에 유년기가 매우 짧았다. 또 부모는 아이를 안아주거나 응석받이로 키우지 않고 매우 엄격하게 길렀다. 그러나 르네상스기에 사람들이 보다 많은 자유 시간과 부를 얻게 되자, 그들은 과거와는 다른 방식으로 아이들을 대하기 시작했다. 위의 그림에서도 알 수 있듯이, 특히 부유한 상류층의 자녀들은 유모나 가정교사, 하인의 알뜰한 보살핌을 받았다. 또 물론 부모의 사랑을 듬뿍 받았고, 자유로운 놀이 시간을 가지며 매우 행복한 유년기를 보냈다. 이른바 근대적인 사생활의 역사가 르네상스기 상류층을 중심으로 시작되었듯이, 근대적인 아동관 역시 소수 르네상스기 상류층을 중심으로 형성되어 대다수의 서민층에게로 점점 널리 확산되었다.

에드먼드 레이턴, 〈아벨라르와 제자 엘로이즈〉, 1882년, 소장처 미상

V

성

1

고대 그리스인들의 사랑의 언어

옆의 그림은 이탈리아의 뛰어난 색채 화가 베첼리오 티치아노^{Vecellio Tiziano}

옆의 그림은 이탈리아의 뛰어난 색채 화가 베첼리오 티치아노^{Vecellio Tiziano}(1488-1576)의 〈비너스와 아도니스^{Venus and Adonis}〉(1554)다. 1550년대 베네치아에서 합스부르크 왕가 출신의 스페인 국왕 펠리페 2세^{Felipe II de Habsburgo}(1527-1598)를 위해 기획된 일명 '시(詩)'라 불리는 신화 시리즈 중 하나다. 그리스 신화의 사랑과 미, 영원한 청춘의 여신인 비너스(아프로디테)는 사이프러스의 미청년 아도니스를 열렬히 사랑했지만, 불행하게도 아도니스는 사나운 멧돼지의 어금니에 받쳐 속절없는 죽임을 당했다. 본 작품은 비너스가 사냥하러 나가는 아도니스를 극구 말리는 장면을 묘사하고 있다. 그녀는 제발 가지 말아 달라고 애원하면서 그에게 매달리고 있지만, 사랑보다는 사냥에 더 관심이 많은 청년 아도니스는 무덤덤한 표정으로 그녀를 내려다볼 뿐이다. 목줄을 마구 당기면서 당장에라도 뛰쳐나갈 것처럼 거친 동작을 취하고 있는 아도니스의 사냥개들은 젊은 주인의 참을성 없는 인내심을 그대로 반영하고 있다. 왼쪽 배경에서 나무 위에 화살통을 걸어 놓은 채 쿨쿨 잠자고 있는 사랑의 신 에로스는 어머니 비너스의 애정 어린 애원에도 꿈쩍 않는 아도니스의 저항을 상

베첼리오 티치아노, 〈비너스와 아도니스〉, 1554년, 프라도 미술관, 마드리드

징한다. 한편, 화가 티치아노는 아도니스의 가슴을 부여잡는 비너스의 뒤태를 묘사해 놓고 나중에 몹시 후회했다고 한다. 왜냐하면 사람들은 여신의 등보다는 보다 관능적인 앞태를 보고 싶어 했기 때문이다.

이 연상연하 커플의 비극적인 사랑은 고대 로마 시인 오비디우스의 『변신 Metamorphoses』에도 잘 묘사되어 있다. 결국 비너스의 만류를 뿌리치고 기어이 사냥을 나간 아도니스는 크고 난폭한 멧돼지를 잡으려다 오히려 그 사냥감에게 당하고 만다. 피를 흘리며 죽어 가는 철부지 애인의 신음 소리를 듣고 헐레벌떡 달려온 비너스는 크나큰 상실감에도 굴하지 않고, 아도니스의 선홍색 피를 가지고 그를 아네모네라는 한 떨기의 꽃으로 변신시켰다. 그리스 신화에서 '변신'은 비정상이거나 변태적인 성에 대한 벌을 의미한다. 이후 아름다

운 미소년 아도니스의 몸에서 탄생한 아네모네는 비너스 여신의 좌절된 사랑의 상징이 되었다.

루카 지오르다노, 〈아도니스의 죽음〉, 1686년, 메디치 리카르디 궁전, 피렌체

쌉싸름하고 진한 에스프레소, 부드러운 카페 라테와 달콤한 카푸치노, 아이스 카라멜 마키아토에 이르기까지, 오늘날의 커피 문화가 그야말로 다양하고 세련된 커피 용어를 구사하듯이 고대 그리스인들도 '사랑'에 대하여 서로 다른 6개의 고상한 어휘들을 사용했다.

첫 번째 사랑은 '에로스eros', 즉 성애적인 정열을 가리킨다. 티치아노의 그림에서 잠들어 있는 사랑의 전령사 에로스의 이름을 본뜬 것으로, 인간의 성적 욕망이나 정열을 의미한다. 가장 일반적인 형태의 '낭만적 사랑'으로, 이상형의 신체나 외모에 갑자기 강력하게 끌리고, 정서적인 친밀감을 느끼며, 솔직하고 강렬하며 열정적인 감정을 표현하려는 욕구가 특징이다. 그러나 그리스인들이 이 에로스를 항상 긍정적으로 본 것은 아니었다. 사랑의 신 에로스의 활 통에서 우발적으로 튕겨져 나간 사랑의 금 화살과 미움의 납 화살이 서

로 뒤엉겨 조화를 부리는 것처럼, 에로스는 때때로 위험하고, 불장난처럼 무모하며 비합리적일뿐더러 자기통제의 상실을 가져오기 때문이다. 신화에 의하면 비너스가 지상의 인간 아도니스에게 첫눈에 반해버린 이유는 아들인 에로스와 놀다가 그만 실수로 사랑의 금 화살을 맞았기 때문이다. 미처 상처가 아물기도 전에 아도니스를 본 까닭에 불가항력적으로 그와 운명적인 사랑에 빠질 수밖에 없었다는 것이다.

두 번째 사랑은 '필리아philia', 즉 깊은 우정을 가리킨다. 그리스인들은 남녀 간의 성(性)이나 에로스보다 이러한 우정을 더 가치 있는 것으로 여겼다. 필리아는 전쟁터나 군대에서 서로 동고동락하는 군인들의 깊은 동지애나 우정을 의미한다. 또 다른 종류의 필리아로는 부모와 자식 간의 사랑을 의미하는 '스토르게storge'가 있다.

세 번째 사랑은 '루두스ludus', 즉 아이들이나 젊은 연인들이 가볍게 희롱하는 사랑을 의미한다. 에로스와 거의 반대되는 유형으로, 상대의 아름다움을 인식하기는 하지만 굳이 이상형을 고수하지는 않는다. 루두스는 사랑을 몰두하지 않는 재미있는 게임으로 이해한다. 일반적으로 파트너가 여럿이고 감정적으로 분리된 것이 특징이다. 어떤 의미에서는 낭만적 사랑과 가장 닮은 점이 없는 유형이다.

네 번째 사랑은 '아가페Agape'로 만인에 대한 사랑을 의미한다. 가장 근본적이고 이타적인 사랑이다. 아가페는 가족에서 먼 이방인에 이르기까지 모든 사람을 포용하는 사랑이다. 나중에 아가페라는 용어는 라틴어 '카리타스caritas'로 번역이 되는데, 바로 여기서 오늘날 '자선charity'이라는 말이 유래했다. 아가페는 숭고한 기독교적 사랑이나 불교의 무한한 자비 사상과도 일맥상통한다.

다섯 번째 사랑은 '프라그마pragma'로, 오래 지속되는 성숙된 사랑을 의미

한다. 프라그마는 오랜 세월을 동고동락한 부부간에 생기는 깊은 이해와 정, 관용, 인내심을 보여 준다. 정신분석가 에리히 프롬^{Erich Fromm}을 인용하자면, 사람들은 너무나 많은 에너지를 사랑에 빠지는 데 소비하는 반면, 사랑을 지속시키는 일은 상대적으로 등한시하는 경향이 있다. 그런데 프라그마는 사랑을 받기보다는 상대방에게 주는 노력을 함으로써 사랑의 유효기간을 지속시킨다. 특히 이혼율이 높은 현대인들에게는 아마도 고대 그리스인들의 사랑 방식인 프라그마라는 처방이 필요할 것 같다.

여섯 번째 사랑은 '필라우티아^{philautia}'로, 자기애를 의미한다. 영리한 그리스인들은 자기를 사랑하는 방법에도 두 가지 유형이 있다는 것을 일찍이 간파했다. 첫 번째, 건전한 형태의 필라우티아는 올바른 프라이드나 자기애를 의미한다. 자신을 진정으로 사랑할 때 비로소 남도 제대로 사랑할 수 있다는 의견이 이를 지지한다. 두 번째는 필라우티아의 부정적인 형태로, 오직 자신의 쾌락과 명성, 부를 추구하는 이기주의를 가리킨다. 물속에 투영된 자신의 모습을 보고 사랑에 빠진 나르시스는 부정적인 자기애를 대표한다. 비너스의 헌신적인 사랑에 대해 아무런 보상도 하지 않았던 아도니스 역시 자기애에 빠진 나르시스와 닮은꼴이라고 할 수 있다.

2
아킬레스와 파트로클루스의
'필리아'

스코틀랜드 태생의 화가 개빈 해밀턴 Gavin Hamilton (1723-1798)의 〈파트로클루스의 죽음을 애도하는 아킬레스 Achilles Lamenting the Death of Patroclus〉(1760-1763)는 그리스의 영웅 아킬레스가 그의 충실한 수행원이자 친구였던 파트로클루스의 시체를 오른팔로 안고, 왼손으로는 그리스 동료들의 위로를 거부하고 있는 모습을 담고 있다. 이 대형 그림은 호메로스의 『일리아드』에 나오는 대서사를 가능한 웅장하게, 또한 비장하고 감동적이게 표현하려는 해밀턴의 야심을 잘 보여 준다. 그는 각기 다른 후원자들의 주문으로 총 6개 작품을 그렸는데, 그중에서 이 그림이 가장 잘된 작품으로 평가받고 있다.

아킬레스와 파트로클루스의 관계는 트로이전쟁과 관련된 신화의 핵심 요소라고 할 수 있다. 고전 시대부터 근대에 이르러서까지 둘의 관계에 대한 논쟁은 끊이지 않았다. 『일리아드』에서 두 영웅은 매우 깊고 의미 있는 관계를 보여 준다. 당시 그리스 원정대는 대부분 신의 아들이 아니면 왕가의 혈통을 이어받은 데다, 심지어 잘생기고 용맹스런 전사들로만 충원된 최정예 군단이었다. 그리스의 최고 영웅이라는 아킬레스 역시 테티스 여신과 펠레우스 왕자

개빈 해밀턴, 〈파트로클루스의 죽음을 애도하는 아킬레스〉, 1760-1763년경, 소장처 미상

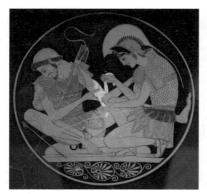

화살을 맞고 부상 당한 파트로클루스에게 붕대를 감아 주는 아킬레스. 기원전 500년 전에 제작된 것으로 추정되는 그리스 도자기 퀼릭스의 원형 회화다.

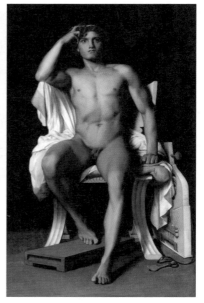

프랑수아-레옹 브누빌, 〈아킬레스의 분노〉, 1847년, 파브르 미술관, 몽펠리에

사이에서 태어난, 이른바 가장 잘나가는 금수저(?) 출신이었다. 그는 다른 사람들에게는 무정하고 매우 거만했을지라도, 친구 파트로클루스를 대할 때는 항상 부드러운 태도를 보였다. 아킬레스는 파트로클루스를 거의 자기 자신의 일부로 생각했다. 그래서 사랑하는 친구의 죽음은 그에게 형용하기 어려운 비통함과 죄의식을 남겼다. "나의 친구는 죽었다. 그 무엇보다 가장 소중한 친구여! 나는 그를 사랑했다. 내가 그를 죽인 것이나 다름없다. 나는 이제 더 이상 삶의 의지가 없어졌노라." 그는 자기 어머니에게 자신의 고통을 토로하면서 굳은 결심을 한다. "나는 이제 나의 사랑하는 사람을 파괴시킨 자를 찾으러 갈 것이다." 그리고 그는 무시무시한 인간 살인 병기가 되어서 기어이 파트로클루스를 죽인 헥토르를 죽이게 된다.

　이 두 남성의 끈끈한 우정은 대표적인 '필리아'다. 필리아는 '형제애' 또는 '우정'이나 '애정'으로 번역되며, 참고로 필리아의 반대어는 병적인 공포나 혐오감을 의미하는 '포비아phobia'다. 둘은 유년기부터 절친한 죽마고우였다. 그러나 혹자는 그들의 관계가 단순한 친구가 아닌 연인 사이였다고 주장하기도 한다. 기원전 5세기경 아테네인들은 둘의 관계를 그리스의 전통인 '남색(男色)'의 관점에서 조명했다. 가령 그리스의 비극 시인 아이스킬로스나 철학자 플라톤은 둘이 성적 관계를 맺었을 것이라고 믿었으며, 16세기 영국의 문호 셰익스피어도 역시 여기에 동의했다. 물론 『일리아드』의 저자인 호메로스는 두 사람이 연인 관계였다고 결코 언급한 적이 없지만, 고대 그리스에서 동성끼리의 필리아적 관계는-오늘날처럼 '게이'나 '호모'라고 따로 정의하는 일 없이-일상다반사였다고 한다.

3
그리스에서는 아버지가 아들의 동성애를 권장했다

옆의 그림은 서로에게 입맞춤하는 남성 커플을 묘사하고 있다. 왼쪽의 성인 남성은 동성 연인 관계에서 능동적인 역할을 하는 '에라스테스erastes'며, 오른쪽 소년은 수동적인 '에로메노스eromenos'다. 붉은 그림식[1]의 '퀼릭스'는 고대 그리스나 로마에서 사용되던 얕은 사발 모양의 질그릇 술잔이다. 이 퀼릭스에 그려진 〈에라스테스와 에로메노스〉의 작품 연대는 대략 기원전 480년으로 추정된다. 옷을 입은 두 사람의 성행위를 노골적으로 표현하고 있는데, 원래 그리스 남성들은 자신들의 자유로운 성적 표현에 대해서는 관대한 태도를 취했던 한편, 자기 부인들의 성적 표현에 대해서는 매우 엄격한 잣대를 지니고 있었다. 특히 귀족 여성들은 남편의 허락 없이는 도시를 마음대로 돌아다닐 수조차 없었다. 사람들이 누구의 아내인지를 물어보는 대신에, 누구의 어머니인지 물어 볼 정도로 나이가 들어야지만 마음대로 외출할 수가 있었다고 한다.

[1] '붉은 그림식'이란 기원전 6세기 말 및 5세기에 그리스에서 발달한 항아리 장식 수법이다. 도상(圖像) 부분을 그대로 적갈색으로 남겨 두고, 배경을 온통 흑색으로 칠하는 기법인데, 도상과 배경 사이에 입체적인 공간이 생긴 듯한 느낌을 준다.

작자 미상, 〈에라스테스와 에로메노스〉, 기원전 480년경, 루브르 박물관, 파리

　　남성들은 젊은 미소년을 연애 상대로 골랐다. 그래서 한 그리스인은 "(아이를 낳는) 비즈니스를 위해서는 여성을, 쾌락을 위해서는 소년을"이라고 너스레를 떨었다. 노예 소년을 살 수도 있었지만, 어린 자유민 소년이 성인 남성으로부터 낭만적인 구애를 받는 경우도 적지 않았다. 오랜 기록에 의하면, 아버지가 다른 남성(에라스테스)에게 아들(에로메노스)과의 관계를 허락하는 경우도 있었다. 그리스 사회에 만연한 이런 동성 관계가 결혼이란 제도를 대신하지는 않았지만, 결혼 전이나 결혼한 후에도 관계를 유지하는 남성들이 있었다. 물론 알렉산더 대왕의 경우에는 자신의 친구인 헤파에스티온 Hephaestion

과 긴밀한 사이였지만, 보통 성인은 동년배의 성인 남성보다는 어린 에로메노스를 파트너로 택했다. 어떤 연구에 의하면, 고대 그리스인들은 남성의 정액이 지식의 원천이라고 믿었기 때문에 이런 동성 관계를 통해 에라스테스에게서 에로메노스에게로 지혜가 전수된다고 생각했다고 한다. 실제로 에라스테스는 에로메노스가 장차 훌륭한 시민이 되도록 교육을 시켰다고도 하는데, 때문에 둘의 관계를 동성 연인 사이로 봐야 하는지, 아니면 사제 간으로 봐야 하는지에 대해서도 의견이 분분하다.

[지식+] 알렉산더 대왕의 성 정체성

위베르 로베르, 〈아킬레스의 무덤 앞에 선 알렉산더〉, 루브르 박물관, 파리

알렉산더 대왕의 성 정체성에 대해서는 아직도 논란이 많지만 어떤 고대 문헌에도 알렉산더가 동성애자였다든지, 아니면 절친인 헤파에스티온과 성적 관계를 맺었다든지 하는 기록은 없다. 그러나 로마 작가인 아엘리아누스 Aelianus (175-235)는 알렉산더가 아킬레스와 파트로클루스의 무덤에 경의를 표하기 위해 직접 트로이를 방문한 적이 있다고 기술한 바 있다. 알렉산더는 나중에 득남을 했기 때문에 아마도 양성애자였을 가능성이 높지만, 그가 살았던 시기에는 이러한 성 정체성의 문제가 논쟁의 대상은 아니었다. 프랑스 화가인 위베르 로베르 Hubert Robert (1733-1808)는 마케도니아의 왕 알렉산더가 트로이전쟁의 영웅에게 경의를 표하기 위해 아킬레스의 무덤을 열도록 했다는 아에리아누스의 기록에서 영감을 받아 <아킬레스의 무덤 앞에 선 알렉산더>(1754년경)를 그렸다.

4
고대 그리스의
레즈비언 커플

고대 그리스 도자기나 폼페이의 에로틱한 벽화에서도 레즈비언에 대한 작품을 간혹 발견할 수가 있다. 그러나 레즈비언이라는 소재는 중세에 거의 사라졌다가 르네상스 시대부터 다시 부활한다. 특히 로코코 스타일의 프랑스 화가 프랑수아 부셰^{François}

폼페이의 교외 욕장에 있는 에로틱한 벽화 시리즈 중 하나. 여성 동성애 커플을 묘사한 그림이다.

Boucher (1703-1770)나 영국의 '국민화가' 윌리엄 터너^{William Turner (1775-1851)} 등은 여성끼리의 몽환적인 에로티시즘을 추구한 19세기 예술가들의 선구라고 할 수 있다. 부셰는 1759년에 〈다이아나로 변신한 주피터에 의해 유혹당하는 님프 칼리스토^{The nymph Callisto, seduced by Jupiter in the shape of Diana}〉를 그렸는데, 여성적인 에로티시즘을 표현하기 위해 자신의 제자 장-오노레 프라고나르^{Jean-Honoré Fragonard (1732-1806)}와 마찬가지로, 고대 신화에서 예술적 영감을 얻었다고 한다.

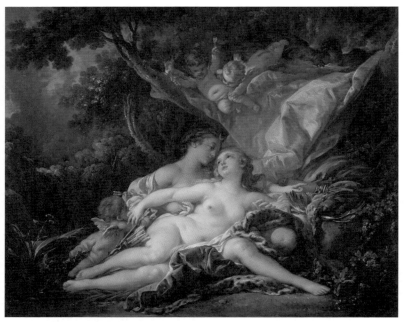

프랑수아 부셰, 〈다이아나로 변신한 주피터에 의해 유혹당하는 님프 칼리스토〉, 1759년, 넬슨—아트킨스 미술관, 캔자스시티

장—오노레 프라고나르, 〈주피터와 칼리스토〉, 1755년, 소장처 미상. 달빛 아래 다정하게 손을 맞잡고 있는 두 여성의 뒤로 역시 검은 독수리 한 마리가 보인다.

칼리스토는 아르카디아의 왕 리카온의 딸이며, 신화에 따라 님프로 나오기도 한다. 부셰의 그림에서 칼리스토는 사냥의 여신 다이아나(아르테미스)로 변신한 주피터(제우스)의 가슴에 살포시 안겨 있다. 오른쪽 최상단에 최고신 제우스를 상징하는 독수리가 위용 있는 날개와 발톱을 드러내고 있는 모습은 칼리스토를 안고 있는 여성이 다름 아닌 제우스라는 것을 암시해 준다. 그리스 신화에서 칼리스토는 달과 사냥의 여신 아르테미스를 섬겨 평생 처녀로 남기로 맹세한다. 하지만 바람둥이 제우스가 그녀의 고운 자태에 반해 아르테미스의 모습으로 접근한 후 은밀한 사랑을 나누었다. 아홉 달이 지난 후 목욕을 하던 도중에 칼리스토는 아이를 가진 것을 그만 여신에게 들키고 말았다. 칼리스토는 맹세를 어긴 대가로 여신들의 무리로부터 멀리 쫓겨나 아들 아르카스를 낳았다. 그런데 이 사실을 알게 된 제우스의 부인 헤라가 진노하여 칼리스토를 곰으로 만들었고, 남겨진 아르카스는 농부에게 발견되어 키워졌다. 곰이 된 칼리스토는 숲에서 홀로 지냈는데, 수년 후 훌륭한 사냥꾼이 된 아르

[지식+] 티치아노의 칼리스토

티치아노는 칼리스토의 임신 사실이 다이아나 여신에게 발각되는 장면을 그렸다. 그런데 겁에 질린 칼리스토를 가리키는 위풍당당한 여신과는 달리, 아름다운 칼리스토(왼쪽)의 복부 피하지방이 너무 과다해 보인다. 부셰처럼 직접 성애를 암시하는 장면을 묘사하지는 않았지만, 티치아노는 신화라는 미명하에 여성 누드 군단을 화면에 한가득 배치시켰다.

티치아노, 〈다이아나와 칼리스토〉, 1559년, 국립 스코틀랜드 미술관, 에든버러

카스는 곰이 된 칼리스토와 마주치게 된다. 한눈에 아들을 알아본 그녀가 아들에게 다가갔지만, 어머니를 몰라본 아들은 겁에 잔뜩 질려 화살을 쏘아 죽이려고 했다. 이 위기 상황을 하늘에서 지켜보던 제우스가 모자를 하늘에 번쩍 들어 올려 큰곰자리와 작은곰자리로 만들었다고 한다.

　고대의 여성 동성애에 대해서는 별로 알려진 바가 없다. 레스보스 섬에서 태어난 사포는 그리스 최고의 여류 시인인데, 동성애에 탐닉하는 여성들을 가리키는 '레즈비언'이란 말이 그녀가 태어난 고장에서 유래했다고 한다. 아닌 게 아니라 그녀의 이름 사포^{Sappho}에서 유래한 형용사 'sapphic'은 사포식(式)의, 사포 시체(詩體)의, 또는 여성의 동성애를 의미한다. 철학자 플라톤으로부터 '열 번째 뮤즈'라는 칭송을 받았던 사포는 실제로 다양한 남녀들의 사랑과 정열을 노래하고 있음에도 불구하고, 여성들 간의 신체적 행위에 대해서 묘사한 적은 없다. 때문에 정말 그녀 자신이 레즈비언이었는지에 대해서는 논란의 여지가 있다.[1] 또한 사포는 소녀들을 위한 여학교를 운영하면서 여제자들과 한 명씩 사랑에 빠졌다는데, 정말 그녀가 학교를 운영했는지, 과연 거기서 무엇을 가르쳤는지에 대해서는 아무런 정설이 없다. 그래서 혹자는 동일한 성적 정체성을 공유하는 여성들을 구분 짓는 '레즈비언'이라는 용어가 고대에 기원을 두고 있다기보다는, 오히려 '20세기의 구성물'이라고 주장하기도 한다.

　옆의 그림은 유대인 출신의 영국 화가 시메온 솔로몬^{Simeon Solomon (1840-1905)}의 〈미틸레네 정원에서의 사포와 에리나^{Sappho and Erinna in a Garden at Mytilene}〉(1864)란 작품이다. 솔로몬은 유대인의 생활과 동성애 커플의 성적 욕망을 잘 묘사하기로 유명한 화가였다. 이 그림은 레스보스 섬에 있는 미틸

[1] 사포는 다작을 했던 편으로, 9개의 시집을 냈지만 현재는 오직 몇 편의 시만 남아 있을 뿐이다. 현존하는 서정시에서 사포는 아프로디테 여신에게 한 여성과의 관계에서 자신을 도와달라고 애원한다.

레네의 한 고답적인 정원에서 사포가 시인을 상징하는 월계관을 쓰고 자신의 동료 시인인 에리나를 포옹하는 장면을 묘사하고 있다. 사포는 지그시 눈을 감은 채 에리나의 볼에 입을 맞추고 있는데, 에리나는 그녀 다음으로 유명했던 그리스의 여류 시인이다. 기원전 612년경에 레스보스 섬에서 태어나 무슨 이유에서인지 시칠리아로 귀양을 갔다가 다시 레스보스 섬으로 돌아온 사포는 사랑의 여신 아프로디테와 9명의 뮤즈들을 숭배하는 젊은 여성들의 모임의 리더가 되었다. 화가 솔로몬은 에리나가 이 모임의 멤버였다고 믿었지만, 에리나는 당시 레스보스 섬에 살지 않았을뿐만 아니라 이 세상에 존재하지조차 않았다. 그녀는 그보다 훨씬 뒤인 기원전 4세기말경에 태어났으며, 텔로스 섬에 살았다.

시메온 솔로몬, 〈미틸레네 정원에서의 사포와 에리나〉, 1864년, 소장처 미상

5
예쁘면 무죄! 그리스 최고의
'헤타이라' 프리네

프랑스 화가 장-레옹 제롬^{Jean-Léon Gérôme (1824-1904)}은 그 유명한 〈배심원 앞에 선 프리네^{Phryne before the Areopagus}〉(1861)에서 고대 아테네의 최고 재판소인 아레오파구스 법정에 선 당대 최고의 '헤타이라^{Hetaira}' (고급 유녀) 프리네를 특유의 섬세한 필치로 묘사하고 있다. 백옥처럼 새하얀 그녀의 나체가 좌중의 시선을 온통 사로잡고 있다. 2세기 말에서 3세기 초, 그리스의 문법학자이며 웅변가인 아테나이오스에 의하면, 프리네는 사형선고를 받았는데, 그녀의 여러 정부들 중 한 명이었던 웅변가 히페레이데스^{Hypereides}가 그녀를 직접 변호했다고 한다.[1] 아테나이오스는 과연 그게 무슨 죄였는지를 정확히 밝히지는 않았는데, 미상의 작가에 따르면 그녀의 죄목은 바로 신성모독죄였다. 그런데 재판이 그녀에게 자꾸 불리하게 돌아가자, 남성들의 심리를 간파하고 있었던 영리한 히페레이데스는 갑자기 그녀의 옷을 확 낚아채 실오라기 하나

[1] 히페레이데스가 처음부터 프리네의 변호를 자청한 것은 아니었고, 프리네에게 신세를 진 또 다른 헤타이라 여성이 그에게 도와달라고 간청하는 바람에 결국 자의 반 타의 반으로 맡게 된 것이다.

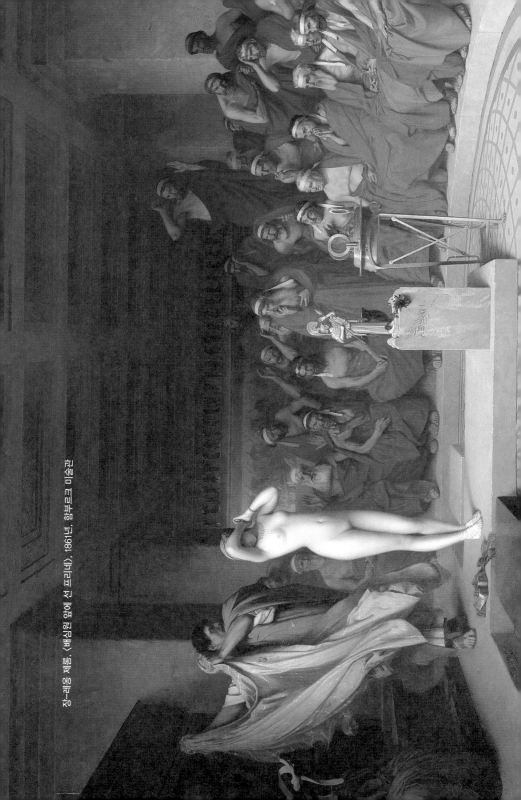

장-레옹 제롬, 〈배심원 앞에 선 프리네〉, 1861년, 함부르크 미술관

걸치지 않은 그녀의 가슴이 남성 배심원들을 향하도록 하면서 다음과 같은 의미심장한 질문을 던졌다:[2]

"신에게 자신의 모습을 빌려 줄 정도로 아름다운 그녀를 죽일 수 있겠는가?"

원래 아프로디테 신상의 모델이기도 했던 그녀의 완벽한 조형미는 배심원들의 마음속에 일종의 미신적인 공포감을 불러일으켰다. 그들은 아프로디테의 여사제이며 예언자인 이 아름다운 여성에게 차마 사형선고를 내릴 수 없었고, 그래서 그녀에게 만장일치로 무죄를 선고했다. 즉, 예쁘면 무죄라는 것이다.

프리네가 신성모독죄로 기소된 이유는 엘레우시스에서 열린 포세이돈의 축제에서 '알몸 퍼포먼스'를 했기 때문이라고도 하고, 콧대 높은 프리네가 자신의 구애를 거절하자 화가 난 고관대작 에우티아스란 자가 이에 앙심을 품고 그녀에게 신성모독죄라는 누명을 씌웠다고도 한다. 이 희대의 재판 스캔들이 없었다면, 아마도 프리네는 그렇게 유명한 헤타이라가 되지 못했을지도 모른다. 제롬의 그림에서 왼쪽에 앉아 있는 자가 바로 치사하고 옹졸한 남성의 전형인 에우티아스다. 히페레이데스가 그녀의 옷을 확 잡아채자 졸지에 알몸이 된 프리네가 부끄러운 듯 손으로 얼굴을 가리고 있다. 놀라다 못해 경악 내지는 희열에 가까운 탄성을 지르는 배심원들의 각기 다른 표정이 매우 흥미롭다.

원래 뜻이 '동반자'를 의미하는 '헤타이라'는 고대 그리스 사회에서 매우 특이한 존재였다. 아테네 최고 지도자인 페리클레스의 배우자였던 아스파시아도 헤타이라 출신이었는데, 조선 시대의 일류 기생 황진이처럼 재기도 있

[2] 일설에 의하면 그녀는 옷은 벗지 않은 채 배심원들의 손을 일일이 잡으며 눈물로 자신의 인생 여정을 호소했다고 한다.

고, 학식도 갖추고, 정치나 예술에 대한 토론도 하고, 당대의 저명한 남성들을 상대한 헤타이라는 일반 매춘부들이랑은 완전히 급이 달랐다. '포르나이 pornai' [3]라고 불리는 최하층 창녀들과는 달리, 헤타이라는 자신의 고객에게 성 대접은 물론이고 일종의 대등한 동반자 관계를 제공함으로써 단지 일회적이 아닌 지속적인 관계를 유지했다. 그리스의 돈 많은 상류층 남성들은 공공장소나 심포지엄에 자기 부인 대신에 미모의 헤타이라를 대동하고 다녔으며, 아무도 이를 비난하지는 않았다. 헤타이라들은 외출 시에 짙은 화장에 화려한 복장을 했는데, 그녀들이 걸친 사치스러운 옷과 보석은 자신들의 후원자인 남성의 부와 권위를 대외적으로 과시하는 수단이 되었다.

고급 유녀인 헤타이라는 남성 정부들을 여럿 거느리고 있었다. 그래서 시간이 겹치지 않도록 사전에 약속을 정해서 요일별로 애인들을 만났다. 앞서 언급했듯이 프리네를 변호했던 연설가 히페레이데스도 프리네의 여러 정부들 중에 한 명이었고, 부유했던 히페레이데스 역시 프리네 말고도 다른 헤타이라들을 정부로 두고 있었다.

프리네는 아테네에서 테베의 성벽을 재건할 때 "알렉산더 대왕에 의해 파괴되고, 헤타이라 프리네에 의해 복원되다"라는 문구를 성벽 위에 새기는 조건으로 공사비를 부담했을 정도로 대단한 재력의 소유자였다. 이처럼 자유롭고 독립적인 헤타이라는 돈 많은 후원자들 덕분에 엄청난 부를 축적할 수 있었지만, 그녀들의 직업 수명은 매우 짧았다. 그래서 훌륭한 미모와 젊음이 완전히 시들기 전에 돈을 부지런히 저축해 놓지 않으면, 말년에는 뚜쟁이가 되거나 더러운 매음굴에서 불특정 다수의 남성들을 상대로 일하는 포르나이로 전락하고 말았다.

[3] 이 '포르나이'에서 '포르노'라는 말이 유래했다고 한다.

그리스 사회의
합법적인 매춘

옆의 작품은 제작 연대가 기원전 2세기경으로 추정되는 작자 미상의 조각품이다. 술 취한 늙은 노파가 주둥이가 깨진 허름한 와인 항아리를 들고 거리에 털썩 주저앉아 있다. 〈술주정뱅이 노파〉라는 제목의 이 못생긴 조각상은 마치 고대 그리스 사회의 비리를 고발하는 것 같은 매우 사실주의적이고 암울한 작품이다. 사회적 사실주의는 헬레니즘 시대[1]에 등장한 새로운 개념이다. 그리스 고전 시대[2]에 이상화된 신과 영웅들의 완벽한 황금비율 조형미를 추구했던 것과 달리, 헬레니즘 시대에는 자연이나 현실에 대한 관찰이 세밀해지고 사실적인 묘사가 행해져 초상 조각이 발달하였다. 또한 예술적 소재 범위가 확장되어 소외받는 주변인, 동물, 그 밖에 세속적인 것 들을 폭넓게 다루었다.

백주에 정신 나간 표정으로 하늘을 우러러 보고 있는 이 주름진 노파의 얼굴에는 노년, 빈곤, 절망, 알코올 중독 등 온갖 사회병리적인 문제들이 뒤엉켜

[1] 고대 그리스의 예술, 건축, 문화 면에서 '헬레니즘 시대'는 알렉산더 대왕이 사망한 기원전 323년에서 고전기 그리스의 심장부가 로마에 병합된 기원전 146년까지의 기간이다.
[2] '고전', 즉 '클래식classic'이란 말은 옛날에 만들어진 '모범'을 뜻하므로, 그리스 시대의 '고전기'란 고대 그리스 미술의 모범기라고 할 수 있다.

작자 미상, 〈술주정뱅이 노파〉, 기원전 2세기경, 글립토텍, 뮌헨

있다. 그리스 고전 예술에 나타난 화려한 장관과 절제된 미의 균형과는 달리, 그리스의 실생활을 꾸밈없이 보여 주는 이 사회적 사실주의 조각상은 감정적 사실주의 묘사의 정수라고 할 수 있지 않을까? 이 조각상은 관객이 그 주위를 둘러보며 모든 부분을 자세히 들여다볼 수 있기 때문에 더더욱 적나라해 보인다. 넝마 같은 옷을 주워 입은 수척하고 야윈 노파의 절망적인 얼굴은 관객들로 하여금 짙은 연민과 혐오감을 동시에 불러일으키는데, 이 수수께끼 같은 정체의 노인은 과연 누구일까? 깨진 술 항아리를 부둥켜안고 있는 이 노파는 아무래도 이제 완전 퇴물이 된 그리스의 늙은 창기일 확률이 높다.

아테네 시민인 자가 매춘에 종사하지 않는 한 아테네에서 매춘은 '합법'이었다. 즉, 그리스의 매춘부들은 남성이든 여성이든지 간에 모두 노예 출신

이거나 거류 외국인이었다는 얘기다. 아테네의 전설적인 입법가 솔론은 공창 제도를 최초로 도입한 것으로 유명하다. 그는 특히 성의 민주화(?) 차원에서 창녀의 화대를 매우 낮게 책정하여 가난한 임금노동자들조차도 성을 손쉽게 향유할 수 있도록 매음굴의 문턱을 낮추었다. 화류계에서는 주로 남성 고객들을 접대할 남녀 모두의 인력을 고용했다. 여성은 나이에 상관없이 전 연령층의 여성이, 남창은 오직 젊은 남성만이 채용되었다.

앞서 언급했듯, 그리스 매춘부는 크게 최하층 포르나이와 고급 매춘부인 헤타이라로 구분된다. 헤타이라는 보통 저택에 격리되어 생활하는 상류층 귀부인들보다 훨씬 더 높은 수준의 교육을 받았고 외모도 수준급이었다. 남성들이 늦게 결혼하는 사회에서 결혼은 사랑에 의한 결혼이 아니라 정략혼이 대세였기 때문에, 젊은 아테네 청년들은 성적 욕구를 해결하기 위해 매음굴을 찾거나 헤타이라 같은 동반자를 대동하고 심포지엄 같은 사교장을 드나들었다.

폴리그노투스, 〈창녀와 고객〉, 기원전 430년경, 아테네 국립 고고학 박물관. 아테네의 양손잡이 물병 펠리케Pelike에 그려진 그림으로서, 젊은 남성이 헤타이라에게 화대를 건네주고 있는 모습이 묘사되어 있다.

최하층 계급인 포르나이의 어원은 '포주의 재산을 판다' 는 뜻을 가지고 있다. 포주 노릇은 아테네 시민인 자도 할 수가 있었다. 포주에 대한 사회적 평판이 그리 좋은 편은 아니었지만, 포주 역시 요리사, 숙박업자, 징세업자와 같이 평범한 직업으로 간주되었다고 한다. 값싼 화대의 포르나이의 경우는 굳이

용모나 나이를 따지지 않고 그저 여자면 되었다고 한다. 고전기에는 노예나 야만인(비그리스인) 출신이 많았지만, 헬레니즘 시대에는 시민인 부모가 버린 소녀들이 포르나이로 전락하는 경우가 적지 않았다. 포르나이는 주로 홍등가에 위치한 불결한 매음굴에서 포주에게 혹사당하며 일했다. 앞서 소개한 노파 상의 모습은 최하층 포르나이의 고단한 삶을 잘 대변해 준다.

플루타르코스에 의하면, 같은 시기의 스파르타에는 매춘이 없었다고 한다. 스파르타 건국의 아버지 리쿠르고스가 제정한 엄격한 군국주의적 법 때문이기도 하고, 기본적으로 농업국인 스파르타에서는 비싼 귀금속이나 화폐경제가 그리 발달하지 않았기 때문이다. 그러나 6세기경에 발견된 스파르타의 도자기에 그려진 심포지엄에는 헤타이라 같은 여성이 등장한다. 물론 스파르타의 심포지엄은 기본적으로 유흥보다는 종교적인 성격이 강했기 때문에 이 여성이 헤타이라가 아니라 여사제일 가능성도 배재할 수는 없다. 그러나 아테네에 이어 그리스의 맹주가 되고 화폐경제가 발달하면서부터는 스파르타에서도 매춘이 성행하기 시작했다. 그리하여 디오니소스 신전 근처에서는 헬레니즘 시대에 헤타이라 여성에게 헌정한 코티나^{cottina}라는 조각상들이 다수 발견되었다.

7

고대 로마의
남녀 매춘부들

옆의 그림은 이탈리아 화가 지오반니 바티스타 티에폴로Giovanni Battista Tiepolo (1696-1770)의 〈플로라의 승리〉(1743)다. 고대 로마 종교에서 '플로랄리아Floralia'는 꽃의 여신 플로라를 기리는 봄의 축제다. 이 〈플로라의 승리〉는 로마 시인 오비디우스의 플로랄리아 축제에 대한 평가를, 화가 티에폴로가 이탈리아의 바로크식 해석[1]을 가미하여 표현한 작품이다.

플로랄리아는 몹시 방탕하고 향락적이며 쾌락적인 분위기가 충만한 축제였다. 로마의 귀족적 전통에 바탕을 둔 다른 축제들과는 달리, 이 플로랄리아는 평민적 성격이 매우 강했다. 고대 로마의 매춘부들은 4월에 열리는 종교 제전에서 중요한 역할을 담당했는데, 특히 4월 27일에 열리는 이 플로랄리아 제전에서 에로틱한 댄스나 노골적인 스트립쇼를 마구 선보였다. 기독교 작가인 락탄티우스Lactantius에 의하면, 축제 기간 중에 "음탕하고 거친 말을 마구 쏟아 부을 수 있는 자유를 가진 것은 말할 것도 없고, 구경꾼들의 성화에 일부러 못

[1] 바로크 미술은 1600년경부터 1750년까지 이탈리아를 비롯한 유럽의 여러 가톨릭 국가에서 발전한 미술 양식이다. 16세기 르네상스의 조화와 균형, 완결성에 대하여 바로크 미술은 양감, 광채, 역동성으로 맞섰으며, 과격한 운동감과 극적인 효과 등을 그 특징으로 한다.

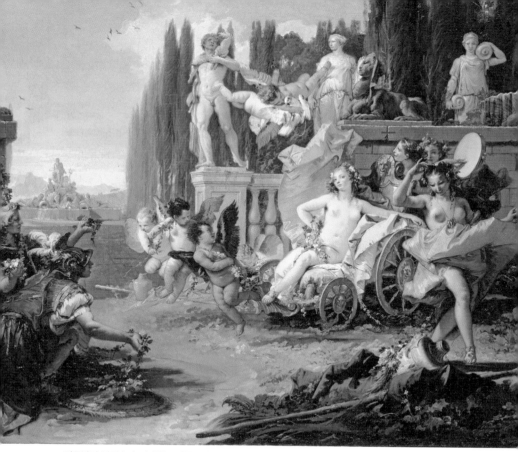

지오반니 바티스타 티에폴로, 〈플로라의 승리〉, 1743년, 샌프란시스코 미술관

이기는 척 옷을 하나씩 벗는 스트립쇼나, 외설적인 무언극을 벌였다"고 한다. 로마의 풍자 작가인 유베날리스 역시 나체 춤과 검투사 시합에서 싸우는 창녀들을 언급한 바가 있다.

　고대 로마의 창녀들은 그리스에서와 마찬가지로 대부분 노예 출신이었다. 자유민 여성들이 매춘에 종사하는 경우, 그들은 로마법 아래에서 누릴 수 있는 시민으로서의 법적·사회적 위치를 전부 박탈당했다. 그러나 창녀들이 플로랄리아 같은 종교 제전에 공공연히 참석할 수 있었다는 것은 고대 로마의 성노동자들이 사회에서 완전히 추방된 것은 아니라는 사실을 말해 준다. 고대 로마에

서 매춘은 합법적인 인가를 받았다. 사회 고위층 남성들도 성의 향유에 대한 극기나 절제를 어느 정도 유지 한다면 도덕적인 비난을 받을 염려 없이 사창가를 자유롭게 드나들 수 가 있었다. 그러나 노예거나 이전에 노예 출신이었던 매춘부들은 확실히 '수치스러운 존재들'로 여겨졌다.

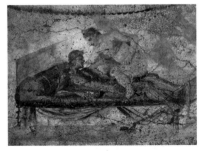

폼페이의 매음굴 루파나Lupanar에 있는 벽화. 브래지어를 착용한 여성은 아마도 창녀로 추정 된다.

　고대 로마에서도 젊은 남성의 신체는 에로틱한 성적 대상이 되었고, 그리 스와 마찬가지로 연장자인 시민 남성과 젊은 남성 노예나 해방 노예 간의 불 평등한 주종 관계가 지배적이었다. 클라우디우스 황제(기원전 10-54)를 제 외한 모든 로마의 황제들은 남자 애인을 두었다고 한다. 특히 고대 그리스 문 화의 마니아였던 하드리아누스 황제(76-138)는 오늘날의 터키로 알려진 북 서쪽 비티니아 출신의 잘생긴 꽃미남 청년 안티누스를 몹시 총애했던 것으로 유명하다. 안티누스는 130년 이집트 지역의 나일 강에서 익사한 것으로 알려 져 있지만, 단순한 사고인지 혹은 타살, 아니면 자살인지, 당시의 정황에 대한 정확한 사실이 전혀 없다. 그가 죽었을 때 하드리아누스 황제는 마치 '여자처 럼' 계속 울기만 했다. 때문에 안티누스의 죽음 그 자체보다 황제의 지나치게 과도한 비통함이 오히려 세간의 조롱 내지 추문의 대상이 되었다. 어쨌든 20 대의 꽃다운 나이에 요절한 안티누스는 사후, 황제에 의해 신격화되어 수많 은 예술 작품에 등장하게 되었으며, 이집트 소아시아에는 그를 숭배하는 신 앙까지 퍼졌었다.

　그러나 기독교를 로마 제국의 공식적인 국교로 만든 테오도시우스 황제 (347-395)는 390년 8월 6일에 동성 관계에서 수동적 역할을 하는 남성(남

창)들을 말뚝에 박아서 화형에 처하도록 하는 엄령을 내렸다. 유스티니아누스 황제(482-565) 역시 그의 치세 말기인 558년에, 신의 분노에 의해 로마 도시들이 멸망할 수도 있다고 경고하면서 능동적 역할을 하는 남성 고객들에게도 동일한 처벌을 적용하였다. 후일 르네상스기에 피렌체나 베네치아 같은 북부 이탈리아의 부유한 도시에서 역시 동성애가 널리 퍼지기 시작했지만 당국은 이를 엄격히 처벌했다. 특히 이탈리아의 광신적이고 도덕적인 종교개혁자 지롤라모 사보나롤라 Girolamo Savonarola (1452-1498)가 득세하자, 예술적인 담론에서 동성애에 대한 자유로운 표현은 자취를 감추기 시작했다. 그래서 북유럽의 독실한 개신교 신자인 하르먼스 반 레인 렘브란트 Harmenszoon van Rijn Rembrandt (1606-1669)는 본래 동성애의 전형적인 소재로 여겨지는 〈가니메드의 납치〉[2]에서 가니메드를 관능적인 미소년이 아닌, 악을 쓰며 울어 대는 못생긴 아기로 표현했다.

하르먼스 반 레인 렘브란트, 〈가니메드의 납치〉, 1635년, 게맬데 갤러리, 드레스덴

[2] 그리스 신화에 의하면, 가니메드의 미모에 반한 최고신 제우스는 독수리로 변해 벌판에 있는 가니메드를 유괴하여 올림퍼스 산으로 데리고 왔다. 가니메드는 제우스의 술잔을 채우는 자가 되어 제우스의 사랑을 받았으며, 나중에는 별자리 중 하나인 물병자리가 되었다.

8

성(性)에 대한
중세 교회의 엄격한 통제

옆의 그림은 이탈리아 작가인 조반니 보카치오 Giovanni Boccaccio (1313-1375)의 수사본 『데카메론』(1350-1353)에 나오는 에로틱한 삽화 <혼돈의 침대>다. 『데카메론』은 사랑에 관한 음탕한 이야기들로 가득한 중세의 유명한 우화 작품으로서, 에로틱하기도 하고 비극적이기도 하다. 본 삽화는 한밤중, 작은 방의 가구 위치가 바뀌는 바람에 파트너를 돌려 가며 자게 된 사람들의 웃지 못할 기상천외의 스토리를 묘사하고 있다.

『데카메론』의 '9일, 6번째 스토리'에 나오는 피누치오에 관련된 얘기로, 귀족인 피누치오는 어느 한 가난한 처녀와 사랑에 빠진다. 그러나 그 처녀의 부모가 엄하여 서로 탐닉할 만한 틈을 찾지 못한다. 어느 날 피누치오는 자신의 친구와 짜고 먼 길을 가다가 잠시 묵을 곳을 찾는 것처럼 하여 처녀의 집에서 자게 되는데, 방이 하나뿐이었으므로 처녀와 그의 부모님과 다 함께 한방에서 자게 된다. 긴긴밤 피누치오는 처녀와 마음껏 서로를 탐닉한다. 그런데 가구 배치가 자꾸 교묘하게 바뀌는 바람에, 사람들은 자기 자리가 어디인지 착각하게 되고 서로 위치를 바꿔 가며 자게 된다. 그 와중에 피누치오의 친구

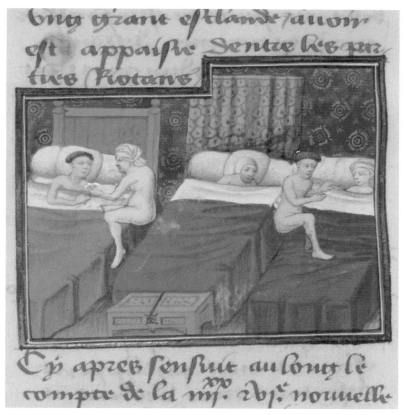

수사본 『데카메론』의 삽화, 〈혼돈의 침대〉, 1350–1353년경, 국립 도서관, 파리

는 처녀의 어머니와 함께 즐기게 되기도 한다. 아침이 되자, 피누치오는 꿈속에서 처녀와 함께 좋은 시간을 보낸 것뿐이라는 식으로 자신이 낸 신음 소리를 처녀의 아버지에게 설명한다. 하지만 입을 꾹 다물고 있는 처녀의 어머니는 모든 것을 알고 있다.

피누치오 이야기만 들으면 중세인들이 매우 자유롭게 성적 쾌락을 즐겼을 것 같지만, 사실 중세는 인간의 영육을 책임지는 교회가 개개의 성생활에 일일이 간섭하며 엄격히 통제하던 시대였다. 간통이나 간음은 사형에 처할 정도의

중죄로 여겨졌다. (다만, 매춘만은 '필요악'으로 간주하며 관용하는 태도를 보였다.) 중세 초기만 해도 성직자들이 결혼해서 자녀를 갖는 일이 허용되었으나, 1074년 로마에서 소집된 공의회에서 교회 정화 자구책의 일환으로 혼인하거나 첩을 거느리고 있는 모든 성직자들은 그들의 배우자를 즉시 떠나보내고, 성직 후보들은 영원한 독신 생활로 살아야 한다는 법령이 선포되었다. 이 혁명적인 칙령의 발표 때문에, 하느님은 버려도 아내는 죽어도 못 버리겠다고 버티던 독일의 성직자들 중에 환속한 자들이 적지 않았다고 한다.

그런 한편, 옛날 중세의 마을에 살던 연인들은 보통 어디서 사랑의 행위를 했을까? 중세의 가정이나 공동체 내에서는 프라이버시가 거의 보장되지 못했기 때문에 밀애를 즐기는 연인들은 한적한 장소를 찾기가 어려웠다. 그런데 아이러니하게도 많은 중세인들이 육욕의 상징인 성을 불신한 교회를 안전한 장소로 손꼽았다. 주일이 아닌 평상시에는 텅 비어있기 때문에 누구한테 들킬 염려가 적었기 때문이다.

이른바 성도덕을 사회통제의 수단으로 사용했던 중세에는 언제, 어떻게, 그리고 누구와 섹스를 해야 하는지를 정하는 그다지 종교스럽지 않은 종교법들이 넘쳐났다. 예를 들면, 주일에는 성교가 금지되었다. 왜냐하면 주일은 영광스런 주님의 날이기 때문이다. 목요일과 금요일도 교회 성찬식을 준비하는 기간이기 때문에 성이 절제되었다. 사순절(47-62일 정도)이나 크리스마스 전야(35일), 성령강림절(40-60일) 기간에도 금욕이 요구되었다. 또한 성인을 기리는 축일도 역시 '노 섹스'의 날이었다. 가톨릭의 고해 규정서에 따라 오럴 섹스나 항문 성교, 수음, 수간 등은 완전 금지되었다. 가령 남성이 다른 남성이나 동물과 간음했을 때, 이러한 죄를 저지른 자에게는 10년 동안 굶는 형벌이 내려졌고, 수음을 저지른 자에게는 4일 동안 육식을 금지시켰다고 한다. 부부간의 성행위 시 오직 특정 체위만을 허용하는 법도 있었는데, 이는 결

혼이라는 합법적인 루트를 통한 성행위의 유일한 목적은 자녀의 번식이지 쾌락의 추구가 아니라는 사상 때문이었다.

9

시대를 뛰어넘는
러브 스토리,
아벨라르와 엘로이즈

 옆의 그림은 프랑스의 낭만주의 화가 장 비뇨^{Jean Vignaud (1775-1826)}의 〈
풀베르에 의해 놀라는 아벨라르와 엘로이즈<sup>Abelard and Heloïse surprised by Master
Fulbert</sup>〉(1819)다. 이 그림은 세상에서 가장 아름다운 러브스토리 가운데 하나
인 아벨라르와 엘로이즈의 금지된 사랑을 배경으로 하고 있다. 화가 장 비뇨
는 책상 앞에 앉아 수업을 하던 두 사람이 서로 포옹하는 장면을 노트르담의
참사회원인 엘로이즈의 숙부 풀베르에게 그만 들켜 버리는 극적인 순간을 포
착하고 있다. 방안에는 두 사람의 뜨거운 심장박동 외에는 오직 정적만이 흐
르고, 책상에는 깃털로 된 펜과 아직 펼치지도 않은 책 꾸러미가 놓여 있다. 전
체적으로 온화한 옐로 톤의 색조가 두 사람의 열애에 공명하는 분위기를 조성
하는 한편, 앞으로 다가올 비극의 전조를 예견하는 듯하다.
 아벨라르와 엘로이즈는 세상에서 가장 정열적이고 낭만적인, 그러나 창작
소설이 아닌 실제 러브스토리의 주인공들이다. 900년이나 해묵은 이 사제지
간의 연애 스캔들은 종교적 불관용, 성적 불평등이 성행하고, 지적 자유를 억
압하던 중세 시대에 엄청난 사회적 파장을 불러일으켰다.

장 비뇨, 〈퓔베르에 의해 놀라는 아벨라르와 엘로이즈〉, 1819년, 조슬린 미술관, 오마하

때는 12세기의 파리, 노트르담의 참사회원인 퓔베르의 조카였던 엘로이즈는 미모의 재원이었다. 어린 나이에도 불구하고 지적 능력이 남달랐던 그녀는 지식과 진리, 인간의 존재에 대한 궁극적이고 난해한 의문에 대하여 현명한 해답을 찾고자 노력했다. 그런 그녀에게 맞춤형 교육을 제공해 줄 수 있는 유일한 선생이 바로 논리학의 대가였던 아벨라르였다.[1] 두 사람은 비록 나이차가 20년이나 났지만 아벨라르는 곧 제자 엘로이즈의 비상한 재치와 지성에

[1] 철학과 신학이 전문 분야였던 아벨라르는 신앙의 내용을 이론적으로 설명해 달라는 학생들의 요구대로 신앙을 체계 있게 강의해 큰 인기를 끌었다. 때로는 5천 명이 일시에 그의 강의를 들었다고 한다. 당대의 일류 교사 기욤이나 안셀무스 같은 석학들과의 논쟁에서 그들을 침묵시킨 사건은 아벨라르의 인기를 더욱 높여 주었다.

반했고, 두 사람은 영적, 신체적 욕망이 끌리는 대로 깊은 사랑에 빠졌다. 드디어 엘로이즈가 임신한 것을 알았을 때, 그들은 엘로이즈가 파리에 남아 있는 것이 결코 안전하지 않다는 사실을 깨달았다. 두 사람은 아벨라르의 고향인 브레타뉴로 도망쳤다. 임신한 엘로이즈는 아벨라르의 친가로 가서 아이를 낳고 돌아오지만, 철학자나 신학자의 결혼을 불신하던 당시의 사회적 분위기는 이 사랑을 결코 용납하지 않았다. 실추된 조카의 존엄을 보호한다는 명목으로 퓔베르는 엘로이즈를 자기 집으로 불러들였고, 엘로이즈와 아벨라르의 비밀스런 결혼을 몰래 주선했다. 갖은 고생 끝에 결혼하게 된 두 연인은 그것이 두 사람을 파멸시키기 위한 퓔베르의 계략이었음을 뒤늦게 깨달았다. 엘로이즈는 자신의 안전을 위해 아르장퇴이유Argenteuil에 있는 수도원으로 도망갔지만, 아벨라르는 너무 늦었다. 그는 파리에서 퓔베르가 보낸 자객들에 의해 공격을 당했고, 그만 거세당하기에 이른다.

12세기 최고의 지성인 아벨라르의 명성은 실추될 대로 실추되었고, 아벨라르는 더 이상 자신이 노트르담의 교수로 재직할 수 없다는 것을 깨달았다. 그나 엘로이즈나 자신들이 무엇을 해야 할지를 잘 알고 있었다. 노트르담의 참사회원 베델 역시 아벨라르에게 그와 똑같은 운명의 굴레를 그녀에게 지우지 말라며 충고했다. 결국 두 사람은 수사와 수녀의 길을 걷기로 작정했다. 끝내 헤어지게 된 두 사람은 비록 몸은 떨어져 있었지만, 장장 20년 동안이나 서신을 교환했다. 많은 세월이 흐른 후, 엘로이즈와 아벨라르는 파리의 한 행사에서 다시 마주

안젤리카 카우프만, 〈아벨라르와 엘로이즈의 이별〉, 1780년, 에르미타주 미술관, 상트페테르부르크

치게 된다. 그 자리에서 과거의 연인들은 그들이 함께 공유했던 사랑이 바로 그들의 존재 이유라는 진실을 깨달았다. 그리고 영광스런 의식이 시작되자 둘은 이심전심으로 영원히 하나가 되기로 마음속으로 굳게 약속한다. 그들은 그 이후로 단 한 번도 다시 만난 적이 없었지만, 지금까지도 유명한 러브레터를 통해 둘의 사랑을 영속화했다.

　"우리들이 함께 맛본 저 사랑의 쾌락은 저에게도 감미로운 것이었고, 뉘우치면서도 잊지는 못합니다. 잠들어 있을 때에도 그 환상은 용서 없이 저를 사로잡고 맙니다. 미사 때에도 그 환락의 방종한 영상이 떠올라 저의 머리에 꽉 찹니다. 자면서도 그 환상에서 벗어날 수가 없습니다. 제 가슴에 가득한 추억은 자주 저에게도 갑작스러운 신체의 동작을 일으키고 또 엉뚱한 말을 지껄이게 합니다."
　　- 엘로이즈, 『아벨라르와 엘로이즈』中

　엘로이즈는 아벨라르가 남성성을 잃었기 때문에 다시는 사랑의 고민을 할 필요가 없다는 것을 부러워하면서도, 그런 일 때문에 행여 그가 무정해지지는 않을까 한탄하기도 한다. 엘로이즈의 대담한 사랑 고백은 그때까지 여성이 고백한 애정의 말들 가운데 가장 격정적인 것에 속할지도 모른다.
　600년이 지난 후, 나폴레옹의 배우자인 황후 조세핀 보나파르트 Josephine Bonaparte는 이 두 사람의 사랑에 감동한 나머지 두 사람의 유해를 파리의 페르 라셰즈 Pére Lachaise 묘지로 옮기도록 했다. 오늘날에도 엘로이즈와 아벨라르가 영원히 함께 묻힌 무덤에 전 세계 연인들의 발길이 끊이지 않고 있다. 그리고 두 사람 사이에 오갔던 편지들은 세계문학사에서 가장 뜨거운 연애편지로 긴 시간 많은 사람들에게 읽히고 있다.

10
중세의 낭만적 사랑,
'궁정식 연애'

옆의 그림은 에드먼드 레이턴^{Edmund Leighton (1853–1922)}이 1900년에 그린 〈성공의 기원^{God Speed}〉이다. 레이턴은 빛나는 갑옷을 입은 백마 탄 기사가 전쟁에 참가하기 위해 자신의 연인과 작별하는 애틋한 장면을 그렸다. 아름다운 금발의 여성이 기사의 팔에 붉은 장식 띠를 동여매어 주고 있다. 장식은 기사의 무사 귀환을 바라는 것은 물론이고, 두 사람이 살아서 다시 재결합하리라는 것을 의미한다. 그리고 발코니의 난간에 있는 그리핀[1] 석상은 힘과 군사적인 용기의 상징이다. 기사는 쇠창살문이 약간 내려진 성문을 통해 출정한다. 1900년대에 레이턴은 〈기사서임식^{Accolade}〉(1901), 〈봉헌^{The Dedication}〉(1908) 등 기사도에 관한 그림들을 연작으로 그렸는데, 이 〈성공의 기원〉은 그중 제일 첫 번째 작품이다.

'궁정식 연애'는 주로 기혼 여성과 플라토닉한 사랑에 빠지는 기사의 얘기다. 여기서 찬미의 대상인 귀부인은 보통 기사가 모시는 주군의 부인이거

[1] 일반적으로 독수리의 머리와 날개에 사자 몸을 한 괴수(怪獸)로, 숨은 보물을 지킨다고 한다.

에드먼드 레이턴, 〈성공의 기원〉, 1900년, 개인 소장

나 딸인 경우가 많다. 그는 멀리서 그녀를 우러르고 찬미하며, 그녀를 위해 전쟁터에 나가며 기꺼이 자기의 목숨까지 내어놓는다. 대표적인 궁정식 연애의 표본으로 전설적인 아더 왕의 부인 기네비어 왕비와 원탁 기사 란스롯의 애틋한 사랑 얘기를 들 수 있다. 중세의 귀족 여성들은 일찍 결혼했기 때문에, 설령 기혼 여성이라고 해도 자기 남편(영주)을 섬기는 젊은 기사와 별로 나이 차가 나지 않는 경우가 비일비재했다. 이 도시에서 저 도시로 옮겨 다니면서 이러한 연애시를 노래했던 중세의 음유시인 '트루바두르troubadour' 들은 궁정식 연애의 위대한 전파자들이었다.

궁정식 연애는 두 사람의 육체적인 결합이 아니라 신비적인 정신의 합일을 추구했다는 것이 그 주요한 특색이다. 이러한 애정은 기독교 윤리에 의해 정화된 유럽 기사도에서 생겨난 것인데, 근세의 신사도에서 더욱 발전하여 부인에 대한 존경으로 나타나게 되었다. 그러나 궁정식 연애는 아주 특수한 애정 형태, 즉 관념적인 연애에 불과하므로 중세 기사의 실제 생활을 밝히는 데에는 별로 도움이 되지 않는다고 본다. 실제로 젊은 기사들의 성(性)생활이란 약탈적이고 일시적이며 공격적인 성격이 강했다. 그들은 우연히 지나가는 서민 처녀를 강간하거나, 그들의 용맹으로 번 돈을 창녀들과 무의미하게 탕진하거나, 가끔 불행한 과부를 괴롭히는 것이 전부였다. 많은 기사들을 거느린 영주들은 때때로 자신의 명성을 고려해서 하녀들을 손님 접대용으로 준비하기도 했다.

중세에는 여성의 숫자가 남성보다 훨씬 많아서 미혼 여성이 의외로 많았다는 것이 도시의 인구 통계에서도 밝혀졌다. 더구나 대단히 많은 숫자의 남성들이 승려였던 만큼 미혼 여성의 혼인은 더욱 힘들었을 것이다. 또, 결혼을 했다고 해도 남편은 첩 외에 전쟁이니 토너먼트니 사냥이니 하면서 주로 밖에서 생활했으므로 중세 여성의 불행은 어쩌면 우리들의 상상을 초월한 것이었을 터이다. 그런 처지에 놓인 중세의 미혼 여성들 그리고 상류계급 여성들이 그

녀들 나름의 행복을 찾기 위해 혹은 불성실한 남편에게 보복하는 방법으로 생각한 결과가 궁정식 연애였다고 볼 수도 있다. 그러나 대표적인 중세사가 조르주 뒤비에 의하면, 소위 궁정식 연애란 자신의 명망과 인기를 유지하고 관리하기 위한 영주들의 '전략'이었을 가능성이 크다. 결국 많은 숫자의 젊고 유능한 기사들이 영주의 성에 몰려든다는 것은 대외적으로 그의 세력의 크기나 정도를 나타내 주는 것이었기 때문에 영주는 자기 부인의 아름다운 자태나 품위를 교묘하게 이용했다는 것이다. 또, 후세의 작가나 시

에드먼드 레이턴, 〈기사서임식〉, 1901년, 개인 소장

인이 어떤 특수한 목적을 위해 그것을 실제보다 미화시켰을 가능성도 있다.

11

중세의 비밀스럽고도 요상한 산아제한법

옆의 그림은 풍유적 꿈의 형식을 빌려 쓴 13세기 중세 소설 『장미 이야기 Roman de la Rose』의 삽화 〈아기를 만드는 자연 Nature Forging a Baby〉(1490–1500년 경)이다. 『장미 이야기』에 나오는 총 94개의 세밀화 중 하나로, 의인화된 자연이 모루[1] 위에서 망치 같은 것으로 두드려 아기를 만드는 모습을 묘사하고 있다. 이 『장미 이야기』에서 자연은 천재와 예술과 서로 교호 작용을 하면서 세상의 창조와 재생의 역할을 담당한다. 본 그림에서 자연은 여자 대장장이로 가장해서, 왼쪽 하단에 흩어져 있는 유아들의 섬뜩한 몸체로 대표되는 생명이 없는 재료들을 가지고 새로운 생명을 창조하느라 여념이 없다. 예술의 인위성과 대비되는 자연의 순수성을 강조하기 위해 의인화된 자연은 깨끗한 가운과 스커트, 에이프런을 정갈하게 걸치고 있다. 그녀의 긴 머리와 보석을 박은 머리 장식은 자연의 권위를 상징한다. 그림에서는 아기만을 만들고 있지만, 원래 본문에서는 새, 식물, 파충류에 이르기까지 모든 유형의 생물들을 창조하는 것으로 묘사된다.

[1] '모루'는 대장간에서 뜨거운 금속을 올려놓고 두드릴 때 쓰는 쇠로 된 대를 가리킨다.

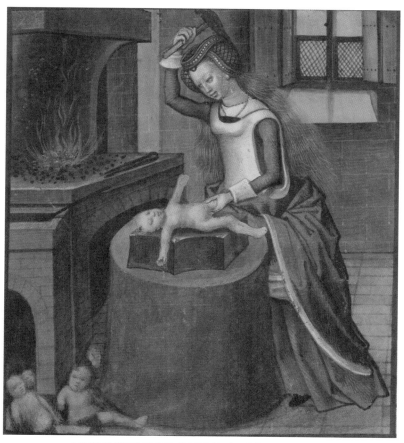

소설 「장미 이야기」의 삽화, 〈아기를 만드는 자연〉, 1490-1500년경

　자, 이제부터는 자연의 생명 창조 활동과는 대조적인, 인위적인 '산아제한'에 대한 얘기를 한번 해 보자. 기원전 1850년경 이집트 파피루스의 기록은 이른바 정자를 차단하는 피임법으로 벌꿀이나 아카시아 잎, 린트 천[2] 따위를 여성의 질 속에 넣는 방법을 권장한다. 고대 그리스나 로마에서는 실피움silphium이란 약초를 이용해서 피임을 했으나, 워낙 고가인데다 수요가 많아서

[2] 붕대용의 부드러운 베.

그만 절종되었다고 한다. 중세 유럽에서는 피임이 가톨릭교회에 의해 매우 부도덕한 행위로 간주되었다. 성 아우구스티누스에 의하면, 성교의 유일한 목적은 종의 번식이기 때문에 만일 인위적인 피임 도구를 사용하는 여성이 있다면 그녀는 신이 보기에 음탕한 창녀에 불과했다. 교회 측에서는 40일이 지난 태아에게는 인간의 영혼이 있다고 보았기 때문에 유산 역시 교회의 준엄한 비판의 대상이 되었다. 그러나 13세기 영국의 민법이나 교회법에 따르면, 뱃속의 태아가 어머니의 생명을 위협할 경우에는 유산이 허용되었다.

교회의 도덕적인 반대에도 불구하고, 중절 성교 행위coitus interruptus나 백합 뿌리나 루타라는 식물을 질 속에 삽입하는 등 실제로 많은 중세 여성들이 여러 가지 피임법을 사용하였다. 중세에 기록된 피임의 도구로는 독일 여성들이 사용했던 밀랍과 천 조각 등이 있으며, 로즈마리나 발삼, 파슬리 같은 허브도 사용했다. 질 세척이나 몰약, 고수풀을 사용하는 것도 피임이나 유산의 한 방법이라 여겨졌다. 또는 성교 중에 족제비의 고환을 허벅지에 묶는 희한한 처방도 있었다고 한다. 가장 오래된 형태의 콘돔이 영국의 더들리Dudley 성의 유적지에서 발견되었는데, 그것은 동물의 창자로 만들어졌으며, 내란이나 전쟁 시에 성병의 유행과 전파를 방지하는 수단으로도 이용되었다. 18세기에 살았던 천하의 바람둥이 카사노바 역시 여성의 임신을 막는 방법으로 새끼 양가죽을 사용하는 방법을 거론한 적이 있는데, 비로소 20세기에 이르러서야 오늘날에 쓰이는 것과 같은 콘돔이 대중적으로 사용되기 시작했다.

12
세속과 종교의 사이에서,
르네상스 시대의 성(性)

장장 3년에 걸쳐 완성된 산드로 보티첼리^{Sandro Botticelli (1445-1510)}의 〈비너스의 탄생^{The Birth of Venus}〉은 거품 속에서 완벽한 성인 여성으로 태어난 여신을 묘사하고 있다. 로마신화에서 사랑과 미, 청춘을 관장하는 여신인 비너스가 서풍의 신 제피로스^{Zephyros}가 부는 바람을 타고 막 해안에 상륙하고 있다. 여신이 고혹적인 자태로 서 있는 가리비 조개는 고대 세계에서 여성의 음부를 상징한다. 계절의 여신인 호라이^{Horai}가 기쁘게 분홍색 꽃무늬 외투를 비너스에게 건네주고 있다. 이 작품은 실물 사이즈의 '비너스 드 메디치^{Venus de Medici}' 여신상을 모델로 했다는 설이 있으며, 보티첼리의 또 다른 작품 〈봄^{Primavera}〉(1478)과 더불어 신랑과 신부의 적절한 행동을 코치하는 웨딩 그림이라는 견해도 있다. 또 다른 일설에 의하면, 보티첼리는 피렌체의 메디치 가문의 로렌초 디 피에르프란세스코^{Lorenzo di Pierfrancesco de Medici}의 명으로 이 그림을 제작했다고 한다.[1]

[1] 그러나 이 〈비너스의 탄생〉과 메디치 가문의 연계에 대한 기록은 어디에도 없으며, 이탈리아 화가·건축가인 바사리의 『뛰어난 화가, 조각가, 건축가의 생애』(1550)에서 최초로 언급되었을 뿐이다.

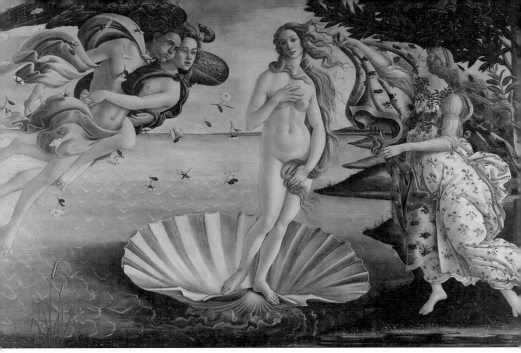

산드로 보티첼리, 〈비너스의 탄생〉, 1486년, 우피치 미술관, 피렌체

비너스는 인간들에게 육체적 사랑을 일깨우는 속세적인 지상의 여신인 동시에, 지적인 사랑의 영감을 불어넣는 천상의 여신이기도 하다.[2] 그런 비너스를 그리기 위해 아마도 보티첼리는 대 플리니우스가 언급했던 고대 그리스의 거장 아펠레스 Apelles의 소실된 걸작 〈비너스 아나디오메네 Venus Anadyomene〉를 머릿속에 떠올렸는지도 모른다.

'아나디오메네'는 비너스의 별명으로, '바다에서 올라온 것'이라는 의미가 있다. 플리니우스에 의하면, 알렉산더 대왕은 자신의 아름다운 정부인 캄파스페 Campaspe를 아펠레스에게 비너스의 누드 모델로 선뜻 제공했을 뿐만 아니라, 아펠레스가 그녀와 사랑에 빠진 것을 알고는 극도의 아량의 표시로 그녀를 아예 선물로 내주었다고 한다. 동시대인들은 이 놀라운 사건을 두고서 '

[2] 철학자 플라톤에 따르면, 신체적 미에 대한 관조는 궁극적으로 우리 영혼을 정신적인 미의 세계로 인도해 준다. 그래서 처음에 관찰자는 아름다운 여신의 나신을 바라보며 신체적 반응을 일으키지만, 그의 마음은 점차로 신적인 사랑으로 향하게 된다.

세상에서 가장 통 큰 선물' 이었다고 평가기도 했다. 플리니우스에 따르면, 아펠레스가 캄파스페를 모델로 하여 그린 비너스의 그림은 나중에 로마의 초대 황제인 아우구스투스가 자신의 양부인 시저의 지성소에 헌정했다고 한다. 그러나 안타깝게도 그림의 하단 부분이 훼손되었는데, 아무도 그것을 복원할 엄두를 내지 못했다. 결국 세월이 흘러 그림이 완전히 망가지자 네로 황제는 도로테우스^{Dorotheus}란 자에게 이를 카피하도록 했다.

[지식+] 비너스 아나디오메네

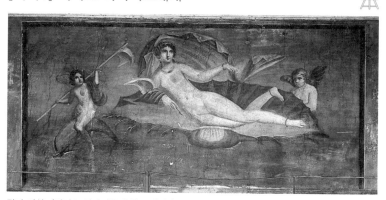

작자 미상, 〈비너스 아나디오메네〉, 1세기경, 비너스의 집, 폼페이

위 그림은 폼페이의 프레스코 벽화로, 1960년대에 발굴되었다. 1세기경에 제작된 것으로 보이며 작자 미상이나, 사람들은 알렉산더 대왕의 정부였던 캄파스페를 모델로 하여 그린 아펠레스의 <비너스 아나디오메네>의 로마 복제품으로 추정하고 있다.

결국 고대 로마인들이 제대로 복원하지 못한 작품이 보티첼리의 손에서 재창조된 셈이다. 한편, 보티첼리는 비너스의 탄생을 오직 세속적인 시각에서만 본 것은 아니었다. 종교적 관점에서 볼 때 비너스의 누드는 에덴의 동산에서 쫓겨나기 이전의 이브의 누드와도 일맥상통하며, 천상의 순수한 사랑을

상징하기도 한다. 일단 육지에 상륙하면 사랑의 여신은 지상의 옷을 입게 되며 그것은 새로운 이브의 탄생을 예고하는 것이다. 혹자는 그 '새로운 이브'가 과연 성모마리아이며, 그녀의 순수성이 누드의 비너스로 표현된다고 해석한다. 이 경우 그녀가 지상의 옷을 입는 것은 마침내 기독교 교회를 구현한다는 뜻이다. 그리고 가리비 조개의 이미지도 여성성의 상징에서 전통적인 순례의 이미지로 바뀌게 된다. 또한 그림 속에 너울 치는 바다라는 광활한 공간은 성모마리아를 가리키는 라틴어인 '스텔라 마리스^{stella maris}', 즉 '바다의 별'을 암시하게 된다.

비잔틴 제국이 몰락하고 중세의 암흑기를 벗어난 사람들은 과거에 없었던 새로운 지식과 예술의 영역을 갈망했다. 르네상스기 예술가들은 고전 문명을 탐구한다는 구실로 인간 생활의 영역인 섹슈얼리티를 집중적으로 조명했고, 이를 새로운 각도에서 찬미하기 시작했다. 그러나 위 보티첼리의 그림에서도 알 수 있듯이, 르네상스기 예술은 세속적이면서도 종교적 영역을 완전히 벗어난 것은 아니었다.

르네상스기에는 여성에 대한 관점도 변하기 시작했다. 과거에 성욕은 수컷들의 전유물이었으나, 이제는 일부 극성스러운 아낙네들도 탐욕스러운 성욕 때문에 남편의 체력을 고갈시키거나 병들게 하는 쾌락의 추구자로 인식되기 시작했다. 한편, 14-15세기에는 두 가지 성의 세계가 등장했다. 하나는 결혼과 종의 번식의 세계(종교)이고, 또 다른 하나는 성적 자유와 방종의 세계(세속)다. 대부분의 사람들은 첫 번째 세계에 속했지만, 나머지 일부는 종의 번식이 아닌 다른 이유에서 점차로 성을 향유하기 시작했다. 르네상스기에는 성적 방종 때문에 항상 피임이 문제였고, 사람들은 다양한 성의 체위를 즐기기 시작했다. 중세 최고의 신학자 토마스 아퀴나스는 매춘을 바다의 오물 내지는 궁정의 하수구에 비유했지만, 만일 하수구를 없앤다면 궁정이 오물로 가득찰

것이라고 경고한 바 있듯이, 중세 교회는 매춘을 필요악으로 간주해서 결코 폐지를 선언하지는 않았다. 그러나 르네상스에 와서는 매춘이 더 이상 인간 사회의 필요악이 아니라, 일종의 '차선책'으로 간주되었다.

한스 발둥 그리엔, 〈죽음과 처녀〉, 1520년, 바젤 미술관

죽음

고대 그리스인들의 죽음관

옆의 그림은 신화와 전설, 문학을 주제로 한 그림을 주로 그렸던 영국 화가 존 윌리엄 워터하우스John William Waterhouse (1849–1917)의 〈히프노스와 타나토스 Hypnos and Thanatos〉(1874)다. 히프노스는 그리스 신화에 등장하는 잠의 신, 수면의 신으로 죽음의 신인 타나토스와는 쌍둥이 형제다. 그의 이름에서 '최면술hypnotism', '잠somni'과 같은 말이 유래했다. 제우스를 잠들게 해 주면 카리테스Charites 1의 한 명인 파시테아와 결혼하게 해 주겠다는 헤라의 말에 따라 제우스를 잠들게 한 그는 분노한 제우스에 의해 하늘로부터 깊은 곳으로 던져졌다. 그가 살던 곳은 흑해 북쪽의 키메라에 위치한 속이 텅 빈 산 안에 있었다. 그곳에는 침묵과 어둠의 그림자만 있었으며 그 깊은 동굴의 끝으로부터 망각을 의미하는 레테의 강이 흘렀다. 타나토스는 죽음이 의인화된 신이지만, 신화 속에서 그의 존재는 미미한 편으로, 인격신으로 등장하는 일이 거의 없다.

1 그리스 신화에서 인생의 아름다움, 우아함을 나타내는 우미(優美)의 여신들을 '카리테스 Charites'라 일컫는데, 이들의 단수형이 '카리스Charis'다. 카리스는 '우아함'과 '친절', '생명'을 의미하는 그리스어에서 유래했다.

존 윌리엄 워터하우스, 〈히프노스와 타나토스〉, 1874년, 소장처 미상

　위 그림에는 두 명의 인물이 낮은 카우치 위에 나란히 누워 있는 모습이 묘사되어 있다. 창밖에는 차가운 달빛이 드리워진 열주 기둥이 영원한 어둠으로 통해 있고, 실내에는 램프의 빛이 맨 앞 인물의 얼굴을 환히 비추고 있다. 그는 잠의 신 히프노스로, 거의 혼수상태에 빠져 있다. 그의 오른손에는 '잠', '망각'을 의미하는 흰 양귀비와 '위로', '위안', '몽상'을 의미하는 붉은 양귀비 꽃이 쥐어져 있다. 그의 옆에는 죽음의 신 타나토스가 어스레한 밤의 그림자 속에 누워 있다. 머리는 약간 뒤로 젖혀져 있으며, 전신에 나른함과 무기력감이 넘쳐흐른다. 또 발치에는 고대 그리스 악기인 리라(칠현금)가 있고, 최전방에는 둥근 테이블이 놓여 있다. 두 인물 모두 젊은 미소년들이다. 화가는 과

연 어떤 방식으로 죽음을 묘사하고 싶었던 것일까? 보통 죽음을 그리는 화가들은 큰 낫이나 칼, 또는 (인간의 유한성을 나타내는) 모래시계를 손에 들고, 검은 마스크나 두건을 걸친 섬뜩한 모양의 해골을 그리는 것으로 죽음을 드러낸다. 죽음이 인격적인 존재가 아니라 무시무시한 존재임을 말하기 위함이다. 그러나 워터하우스의 그림에서 죽음은 눈을 감은 채 침상 위에 가만히 누워 있다. 잠이나 죽음의 신이나 우리 인간과 별다른 차이가 없어 보인다. 상대방을 위협하는 눈초리나 사악한 냉소도, 섬뜩한 어둠의 아우라도 발견되지 않는다. 그림은 그저 영원한 잠에 빠진 두 명의 소년에 대한 아련하고 차디찬 기억 내지 회상처럼 보일 뿐이다. 아닌 게 아니라 화가 워터하우스는 그의 동생들이 결핵으로 사망한 후에 이 그림을 그렸다고 한다.

죽음의 신 타나토스는 무자비하고 무차별적인 존재로 간주되어 신과 인간들로부터 똑같이 미움과 증오의 대상이었지만, 신화 속에서 그는 인간의 교활한 간지(奸智)에 당하는 숙맥(?)으로 등장한다. 코린토스를 건설한 왕 시시포스^{Sisyphus}는 죽음의 신 타나토스가 자신을 데리러 오자 오히려 타나토스를 잡아 족쇄를 채우는 바람에 한동안 아무도 죽지 않았다. 결국 피에 굶주린 전쟁의 신 아레스가 와서 타나토스를 구출하고 시시포스를 데려갔다. 그러나 영리한 시시포스는 두 번이나 교묘히 죽음을 피했다. 시시포스는 미리 아내 메로페^{Merope}에게 "내가 죽으면 절대 장례식을 치르지 말고 그대로 내버려두라. 또 저승 왕 하데스나 왕비 페르세포네에게 어떤 희생제도 지내지 말라"고 당부해 놓고는, 완전 상거지 차림으로 저승에 도착해서 아내가 자기 장례식도 치러 주지 않았다고 거짓 눈물까지 흘리며 통사정을 해 댔다. 그는 아내에게 자신의 혀 밑에 동전 한 닢도 끼워 두지 못하게 했다. 원래 망자들의 입 속에 든 동전은 그들이 하데스의 저승 세계로 통하는 지옥의 강을 건널 때, 나루지기인 카론에게 치러야 할 배 삯이었다. 시시포스는 타고난 언변으로 특

히 페르세포네 왕비의 여심을 집중적으로 공략했다. 그는 자신의 시신이 아직 매장되지도 않았고, 카론에게 배삯도 내지 않았기 때문에 저승 세계에 머무를 권리가 없다며, 자신은 차라리 지옥의 강에 버려졌어야 했다고 푸념했다. 또 자기 아내가 장례식도 치루지 않고 저승의 신들에게 희생제도 지내지 않은 것은 장차 다른 과부들에

티치아노, 〈시시포스〉, 1548-1549년경, 프라도 미술관, 마드리드. '영원한 하늘이 없는 공간, 측량할 길 없는 시간'과 싸우면서 영원히 바위를 밀어 올려야만 하는 반항적 인간의 험난한 운명을 그리고 있다.

게 좋지 않은 선례를 남길 테니 자신이 돌아가서 이를 시정하도록 3일간의 말미를 달라고 청했다. 결국 하데스는 가서 장례를 치르고 오라며 그를 지상으로 돌려보냈다. 그러나 시시포스는 당연히 약속을 어기고 그냥 지상에 눌러앉았다. 하데스가 몇 번이나 타나토스를 보내 을러보고 경고하기도 했지만 그때마다 그는 갖가지 임기응변으로 지옥행을 요리조리 피해갔다. 결국 최종적으로 전령의 신 헤르메스가 그를 다시 저승으로 끌고 가게 된다. 그리고 그는 신들을 농락한 죄로 지옥 밑바닥의 끝없는 구렁인 '타르타로스'에서 끊임없이 다시 굴러 떨어지는 돌을 산꼭대기에 올려야 하는 영원한 형벌을 받았다.

고대 그리스인의 사후 세계와 장례에 대한 개념은 기원전 6세기경에 형성되었다. 고대 그리스인들은 죽음이 생이나 인간존재의 완전한 종말이라고 생각하지는 않았으며, 누구나 죽으면 사후 세계를 여행한다고 믿었다. 그러나 저승에서의 삶을 무척 무의미하게 여겼고, 그 때문에 '저항하는 인간'의 상징인

시시포스 역시 저승에 붙잡혀 가지 않으려고 그렇게 안간힘을 쓴 것이다. 호메로스는 『오디세이』에서 사후 세계를 제우스의 동생인 하데스가 배우자인 페르세포네와 함께 바닷가의 모래알처럼 헤아릴 수 없이 수많은 유령들, 즉 죽은 자들을 통치하는 지하의 세계로 묘사했다. 어두운 그곳은 결코 행복한 세계가 아니었다. 우리나라 속담에도 '개똥밭에 굴러도 이승이 저승보다 낫다'는 말이 있다지만, 심지어 위대한 영웅 아킬레스의 유령조차도 저승을 방문한

알렉산더 리토프첸코, 〈지옥의 강을 통해 영혼들을 나르는 카론〉, 1861년, 국립 러시아 박물관, 상트페테르부르크

오디세우스에게 "저승에서 모든 죽은 자들을 지배하기보다는 차라리 이승의 거지가 낫다"며 푸념을 늘어놓는다.

그리스인들은 죽음의 순간에 프시케psyche, 즉 망자의 영혼이 마치 작은 숨결이나 한 줄기 바람처럼 육체를 훅 하고 떠난다고 믿었다. 망자에 대한 애도는 초기 그리스 예술에서도 많이 나타난다. 그들은 사후 세계를 불행한 것으로 여긴 동시에, 죽은 자들을 기리는 것을 마치 종교 신앙처럼 매우 중요하게 여겼다. 만일 제대로 된 장례식을 생략한다면 그것은 인간의 존엄성을 모욕하는 것이라고까지 생각했다. 하데스가 시시포스에게 장례를 치룰 3일을 마지못해 허락한 것도 바로 이런 이유에서였다.

[지식+] 하데스와 페르세포네

페르세포네는 제우스와 농업을 주관하는 여신 데메테르의 딸이다. 원래 지상에 거하였으나, 저승의 왕 하데스가 그녀를 납치하여 자신의 지하 왕국으로 끌고 가는 바람에 저승의 여신이 되었다. 옆의 그림은 납치 순간을 묘사하고 있으며, 오른쪽 최하단에 페르세포네의 친구로 보이는 여자가 공포에 질린 채 유괴 장면을 지켜보고 있다.

작자 미상, 〈페르세포네의 강간〉, 17세기 후반 경, 내셔널 갤러리, 류블랴나

2
아드메토스와 알케스티스,
고대 그리스의 장례식

옆의 그림은 영국 화가이자 조각가인 프리데릭 레이턴^{Frederic Leighton (1830-}¹⁸⁹⁶⁾의 〈알케스티스를 구하기 위해 죽음과 싸우는 헤라클레스^{Hercules Fighting} ^{Death to Save Alcestis}〉(1869-1871)다. 알케스티스는 매우 헌신적이고 희생적인 아내의 귀감이 된 고대 그리스의 인물이다. 그녀는 자기 남편인 테살리아의 왕 아드메토스를 대신해서 죽음을 택했으나 헤라클레스의 도움으로 다시 저 승에서 이승으로 돌아올 수 있었다. 하얀 수의를 입고 누워 있는 여성이 알케 스티스이며 주위 사람들이 그녀의 죽음을 애도하고 있다. 정숙한 아내 알케스 티스에 대해서는 다음 두 가지 버전의 얘기가 있다. 첫 번째 버전에서 영웅 헤 라클레스가 일체 등장하지 않는 것과 달리, 두 번째 버전인 그리스의 비극 시 인 에우리피데스(기원전 480-406)의 『알케스티스』(기원전 438)에서는 헤 라클레스가 그야말로 맹활약을 하게 된다. 영웅의 등장 여부에 관계없이 두 가지 버전 모두 충성과 사랑, 친절의 미덕을 강조하고 있다.

인자한 왕 아드메토스는 테살리아의 작은 왕국을 통치했다. 그는 자기 백 성들의 이름을 모두 외우고 있을 정도로 그들을 극진히 보살폈다. 어느 날 밤,

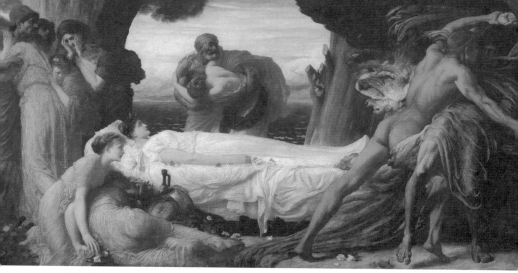

프리데릭 레이턴, 〈알케스티스를 구하기 위해 죽음과 싸우는 헤라클레스〉, 1869~1871년경, 워즈워스 학당 미술관, 하트퍼드

한 낯선 남성이 궁정을 찾아와 먹을 것을 달라고 구걸을 했는데, 아드메토스는 그가 외국인임에도 불구하고 그를 반갑게 맞아들여 먹을 것과 입을 것을 주었다. 그러고 나서 그에게 이름을 물어보았지만 그는 아무런 대답도 하지 않은 채 왕의 노예가 되기를 청했다. 아드메토스는 더 이상 노예가 필요 없었지만 나그네가 곤경에 처했다는 사실을 알고는 그를 양치기로 고용했다. 이 남성은 아드메토스 곁에 머무른 지 일 년이 지난 후에 자신이 바로 태양의 신 아폴론이라는 놀라운 고백을 했다. 그는 최고신 제우스로부터 벌을 받고 지상으로 쫓겨 내려왔는데, 일 년 동안 인간을 노예로 섬겨야지만 신들의 왕국으로 다시 돌아갈 수가 있었던 것이다. 아폴론은 아드메토스의 친절에 감사하는 의미로, 그가 원하는 어떤 소원이든지 다 들어주겠다고 제의를 했다. 그러나 아드메토스는 이미 자신이 필요한 것을 다 가지고 있기 때문에 아무것도 필요치 않다고 겸손하게 대답했다. 그러자 아폴론은 장차 그에게 필요한 것이 생기면 다시 돌아와서 도와주겠다고 얘기하고는 사라졌다. 얼마 후, 아드메토스는 이웃 나라 이올쿠스Iolcus의 공주인 알케스티스와 사랑에 빠졌다. 마음씨뿐 아니라 용모까지 아름다웠던 알케스티스에게는 많은 구혼자들이 있었지만, 그녀

도 역시 오직 아드메토스와 혼인하기를 원했다. 그러나 알케스티스의 아버지 펠리아스^{Pelias}는 아드메토스의 청혼을 거절했고, 단, 그가 사자와 야생 멧돼지가 이끄는 수레를 타고 도시에 입성한다면 결혼을 허락하겠노라는 제의를 했다. 그것은 인간의 힘으로 이루어 내기엔 도저히 불가능한 일이었기에 아드메토스는 그만 낙담하지 않을 수가 없었다. 그러나 그는 곧 아폴론과의 약속을 떠올리고는 신에게 자기 앞에 나타나 줄 것을 요청했다. 그러자 아폴론이 즉시 나타나서 길들인 사자와 멧돼지들을 황금 마차에 묶고는 아드메토스가 이올쿠스로 가도록 흔쾌히 도와주었다. 그러자 선택의 여지가 없었던 펠리아스는 딸을 아드메토스에게 주는 것을 허락했다. 아폴론은 두 사람의 결혼식에 친히 하객으로 참석했으며, 아드메토스에게 또 다른 진귀한 결혼 선물을 주었다. 그것은 아폴론이 운명의 여신들과 흥정해서 얻어 낸 영생의 선물이었다.

[지식+] 운명의 세 여신, 모이라이

그림 속 세 여자는 모이라이, 즉 운명의 세 여신: 아트로포스^{Atropos}, 라케시스^{Lachesis}, 클로토^{Clotho}다. 이들은 인간의 생명을 관장하는 실을 관리하는데 한 명이 그 실을 자으면 다른 한 명은 이를 감고 나머지 한 명은 인간의 목숨이 다하면 그 실을 끊는다. 일반적으로 클로토가 실을 잣고, 라케시스가 실을 감으며, 노파의 모습을 한 아트로포스가 실을 끊는다고 한다. 이들이 정하는 운명은 절대적이어서, 제우스조차 그들이 정한 죽음은 함부로 바꾸지 못했다. 단, 아폴론은 은인 아드메토스

작자 미상, 플랑드르 태피스트리 〈모이라이〉, 1510-1520년경, 빅토리아 앤드 알버트 박물관, 런던

를 살리기 위해 그녀들에게 술을 먹인 후 "아드메토스를 대신해 죽을 사람이 있으면 아드메토스를 살려 주겠다"는 허락을 받아냈다.

만일 아드메토스가 후일 중병이 들었을 때, 만일 누군가 대신 죽기를 자청한다면 그는 다시 살 수 있다는 것이었다.

부부는 아주 행복하게 수년을 살았고, 그들의 궁정은 연일 호화로운 파티를 열기로 유명했다. 그런데 어느 날 아드메토스는 병에 걸렸고, 의사는 그가 다시는 회복하지 못할 것이라는 진단을 내렸다. 궁정 사람들은 '아폴론의 선물'을 기억해 냈다. 그들은 친절하고 인심 좋은 왕을 위해 누군가 대신 죽어야 한다고 주장했으나 막상 자신이 죽겠다고 나서지는 못했다. 아드메토스의 부모님이 연로했기에 다들 그들 중 하나가 아들을 위해 희생하면 된다고 생각했지만, 뜻밖에도 그들은 이를 거절했다. 궁정 사람이나 가족, 백성들 중 그 누구도 왕 대신 죽음의 침상 위에 누우려 하지 않았으나, 오직 그의 부인 알케스티스가 자청하고 나섰다.

첫 번째 버전에서, 아드메토스는 침상에서 일어나 자기의 병이 치유되었음을 알고 이 기쁜 소식을 알리러 알케스티스를 찾으러 간다. 그러나 그는 자기 대신 알케스티스가 죽었다는 소식을 듣고는 그녀의 시체 옆에 앉아서 수일 동안 먹지도 마시지도 않고 슬퍼한다. 그러는 사이 죽음의 신 타나토스는 알케스티스의 영혼을 페르세포네 앞에 데리고 갔다. 페르세포네는 알케스티스의 숭고하고 헌신적인 러브스토리에 감동한 나머지 타나토스에게 명하여 그녀를 다시 이승으로 돌려보냈고, 아드메토스와 알케스티스 두 사람은 그 후로 영원히 행복하게 살았다고 한다.

두 번째 버전인 에우리피데스의 희곡 『알케스티스』에서는 그리스의 영웅 헤라클레스가 죽은 자들의 세상에서 그녀를 다시 데려오는 데에 중심적인 역할을 한다. 이 버전에서는 알케스티스 외에는 그 누구도 아드메토스를 위해 목숨을 내놓으려는 자가 없어서 결국 아드메토스 자신이 그녀의 희생을 수락한다. 왕의 건강은 점차로 회복되어갔지만 왕비는 날로 쇠약해져 갔다. 그녀

가 생사의 경계를 오가는 동안에 도시 사람들 전체가 그녀의 희생을 애도했고, 아드메토스는 사랑하는 부인의 침상을 떠나지 않았다. 알케스티스는 자신이 희생하는 대신 결코 재혼하지 말 것과, 또 그가 살아 있는 동안 자신을 영원히 기억해 줄 것을 부탁했다. 그는 그녀의 청에 기꺼이 동의했으며, 그녀가 세상을 떠나면 이제 다시는 환락의 파티를 열지 않을 것을 굳게 맹세했다. 알케스티스는 남편의 약속을 듣고 미소를 띠며 죽는다.

영웅 헤라클레스는 이 부부의 오랜 친구였다. 그는 알케스티스의 죽음에 대해 전혀 알지 못한 채 궁에 당도했다. 아드메토스는 모처럼 찾아온 친구의 방문을 망치고 싶지 않아서 하인들에게 절대로 아무런 얘기도 하지 말라며 신신당부한 후에, 예전과 같이 성대한 파티를 열어 그를 환대했다. 그러나 왕비의 죽음으로 상심한 하인들은 헤라클레스와 그의 무례한 동료들을 몹시 불친절하게 대했다. 원래 다혈질인 헤라클레스는 연거푸 술을 마신 후 하인들을 모조리 두들겨 팬 다음에, 왕과 왕비가 연회장에 나타나서 하인들의 행실을 바로잡을 것을 요구했다. 그러자 보다 못한 한 시녀가 그동안에 궁 안에서 생긴 일들을 모두 얘기해 주었다. 헤라클레스는 그제야 자신의 경솔한 행동을 뉘우쳤고, 죽음의 신 타나토스가 알케스티스의 영혼을 페르세포네의 왕국으로 막 데려가고 있는 저승 세계로 여행을 떠났다. 그는 죽음의 신과 밤새도록 사투를 벌였다. 그러다 동이 트자 결국 타나토스는 하는 수 없이 빈손으로 저승으로 돌아

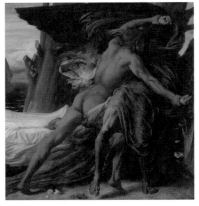

〈알케스티스를 구하기 위해 죽음과 싸우는 헤라클레스〉의 부분도. 천하장사 헤라클레스가 음험하게 생긴 죽음의 신 타나토스의 양손을 잡고 힘으로 제압하고 있다.

폴 세잔, 〈유괴〉, 1867년, 피츠윌리엄 박물관, 케임브리지. 이 그림은 헤라클레스가 저승 세계로부터 알케스티스를 구하는 작품이라고도 해석되기도 하며, 또 다른 일설에 의하면 저승의 왕 하데스가 페르세포네를 유괴하는 장면이라고도 한다.

갔다. 이렇게 극적으로 왕비를 구출한 헤라클레스는 방금 그녀의 장례식에서 돌아온 아드메토스의 앞에 베일을 쓴 여인을 데리고 나타났다. 그는 왕에게 능청스럽게 말했다: "나는 12가지 어려운 임무를 수행해야 하기 때문에 다시 떠날 수밖에 없네. 그동안 자네가 이 여인을 잘 보살펴 주게나." 그러나 아드메토스는 이를 거절했다. 알케스티스에게 다시는 결혼하지 않겠다고 맹세했음에도 불구하고 낯선 여인을 궁정에 두는 것이 옳지 않다고 여겼기 때문이다. 헤라클레스는 그래도 맡아달라고 끝까지 우기면서 아드메토스에게 그녀의 손을 잡도록 했다. 마침내 여성의 베일이 천천히 들어 올려지자 그는 이 의문의 여성이 방금 죽음의 세계에서 돌아온 알케스티스임을 한눈에 알아보았다. 헤라클레스는 아드메토스에게 그녀가 3일 동안 아무런 말도 하지 못하고

그림자처럼 창백한 상태로 있을 것이나, 3일 후면 깨끗이 정화되어 다시 예전처럼 돌아올 것이라고 하였다. 비극 작가 에우리피데스의 얘기는 여기에서 끝난다. 결국 알케스티스와 아드메토스는 후일 타나토스가 둘을 동시에 데리러 올 때까지 오래오래 행복하게 살았을 것이다.

고대 그리스의 장례식은 전문적인 종교 사제가 아니라 망자의 친척들이 주관했다. 장례식은 다음 세 가지 절차로 이루어졌다. 제일 먼저 '프로테수스 prothesus' ‒입관 준비, 그다음에는 '에크포라ekphora' ‒장례 행렬, 그리고 마지막으로 매장(화장)을 했다. 그리스의 장례식은 여성들의 소관이었다. 특히 프로테수스(입관) 과정은 전적으로 여성들이 도맡았다. 여성들은 시체를 깨끗이 씻기고, 향유를 바른 후에 시신에게 수의를 입혔고, 군인인 경우에는 갑옷과 투구를, 귀족 여성인 경우에는 보석을 관 속에 넣어 주었다. 시신은 문 쪽으로 발을 향하게 눕혔고, 저승의 나루지기인 카론에게 통행료를 낼 수 있도록 혀 밑에 동전이나 부적을 끼워 주었다. 저승을 통과할 수 있는 일종의 패스포트라고 보면 된다. 입관식이 끝나면 가족과 친지들이 모여서 죽은 이를 애도했는데, 종종 전문 음악가를 고용했다. 장지로 향하는 운구 행렬은 동이 트기 전에 시작되었다. 남성들이 제일 먼저 수레를 따라갔고, 그 뒤를 여성들이 가슴을 두드리며 대성통곡하거나 슬픔에 못 이겨 과도하게 머리를 쥐어뜯는 시늉을 하며 쫓아갔다. 이 같은 과시용 퍼포먼스는 일종의 관행이었다. 매장지에 도착하면 시신이나 유해를 태운 재를 구덩이에 넣고 음식이나 선물을 봉헌하였고, 때로는 묘지 앞에서 희생제를 지내기도 했다. 남성들이 고인의 이름과 행적을 간단히 새긴 스텔라stela라고 불리는 비석을 세우는 동안에, 여성들은 집에 돌아가서 장례 음식을 준비했다. 그리고 관을 묻은 지 3일, 9일, 30일 후에 가족들은 다시 묘지를 방문해서 화환이나 케이크 따위를 망자의 영혼에게 바쳤다.

작자 미상. 고대 그리스의 흑화식 테라코타 평판 그림. 기원전 6세기경, 월터스 미술관, 볼티모어. 누워 있는 시신의 주변을 가족과 친지들이 에워싸고 있는 모습을 볼 수가 있다. 특히 여성들이 머리카락을 잡아 뜯으며 고인을 애도하고 있다.

고대 그리스의 장례 문화는 그리스 문명에서 매우 중요한 비중을 차지하지만, 고대 로마에 비해 기록이 그다지 풍부하지는 않다. 기원전 1100년부터 그리스인들은 집단 매장 대신에 개인적인 묘지를 세우기 시작했다. 그러나 아테네인들은 예외적으로 시신을 화장한 다음에 그 유골 가루를 납골 단지에 모셨다. 초기 고전 시대(기원전 5세기경) 그리스의 공동묘지들은 그 규모가 매우 컸지만 부장품은 아주 간소했다. 그리스에서 매장 내지 장례 문화가 이렇게 단순해진 것은 평등한 민주주의의 성장과 고대 그리스의 중산층으로 이루어진 중장 보병대 팔랑크스^{phalanx} [1]의 발달에 힘입은 바가 크다. 그러나 기원전 4세기경 민주주의가 쇠퇴하고 귀족의 지배가 다시 도래하자, 보다 웅장하고 화려한 묘지 문화가 부활하기 시작했다. 묘지의 화려함은 죽은 자의 신분

[1] 당시 그리스 중장 보병들은 밀집대형을 이루어 전투를 수행하였는데, 이에 보병대를 '팔랑크스^{phalanx}'라고 불렀다.

과 권위를 대외적으로 표시하는 것이 되었다. 그리스의 도시국가들이 쇠퇴한 후 대제국을 건설하고, 이른바 헬레니즘의 시대를 연 마케도니아인들은 특히 묘지 안을 벽화로 장식하고 값비싼 부장품을 전시하는 등 화려한 장례 문화의 시대를 열었다. 가장 유명한 왕릉이 알렉산더 대왕의 아버지 필리포스 2세의 것으로 추정되는 '베르지나^{Vergina}의 묘지' 다.

3
망자 혹은 자기 출세를 위한
추도 연설

19세기 영국 화가 조지 에드워드 로버스톤^{George Edward Robertson (1864-1920)}
이 그린 〈마르쿠스 안토니우스의 연설〉은 안토니우스가 시저의 장례식에서
추모 연설을 하고 있는 모습을 묘사하고 있다. 안토니우스는 시저가 갈리아
원정을 갔을 때부터 그의 오른팔로서 중요한 역할을 해왔던 시저의 유명한 부
하다. 칼이나 무기를 들고 고함을 치는 성난 군중들과 주검 앞에 두 손을 모으
고 고개를 조아리는 몇몇 시민들의 모습도 보인다.

"난 시저를 묻으러 온 것이지 칭찬하러 온 것이 아니라오. 벗이여, 로마인이여, 동
포 여러분, 나에게 부디 귀를 기울여 주시오. 인간의 악행은 죽은 후에도 남지만 인
간의 선행은 뼈와 함께 땅에 묻히기 마련이오."

안토니우스는 폼페이우스 상 밑에서 미친 듯이 소리치는 군중을 대하여
시저의 유언장을 공개하고, 핏자국이 낭자한 시저의 주검을 보여줌으로써 로
마 시민들의 마음을 반전시켰다. 그는 민심을 선동하여 브루투스를 위시한 암

조지 에드워드 로버스톤, 〈마르쿠스 안토니우스의 연설〉, 연도 미상, 하틀풀 박물관, 클리블랜드

살자들이 실권을 장악하지 못하도록 견제함으로써 시저를 따랐던 지지 세력의 기반을 확보하는 데 성공했다. 즉, 그의 연설은 추모사라기보다는 로마 시민들로 하여금 복수심을 품게 한 선동적 명연설로 평가받고 있다.

　　고대 로마 장례식에서 행해졌던 연설은 망자를 기리는 공식 연설 또는 송덕문이라고 할 수 있다. 추도사에는 '연설'과 노래하는 '송가' 두 가지 형태가 있었다. 이 추도 연설의 관행은 오직 명망 높은 귀족 가문과 관련되며, 평민의 장례에 대해서는 아예 기록이 없다. 노예나 최하층 빈민들이 죽었을 때는 어떤 의식도 일체 행해지지 않았다고 전해질 뿐이다. 공화정 말기와 제정 초를 제외하고 장례식은 주로 한밤중에 이루어졌다. 고인의 시신은 가족, 친척, 친구나 이웃들에 둘러싸여 장지로 옮겨졌고, 도시의 관원이 고인의 죽음을 널리 공표했다. 엄숙한 장례 행렬에는 뮤지션들이 앞장을 섰고, 애도가를 부르

는 사람들, 고인의 조상들의 마스크를 착용한 배우들, 또 상복을 입는 사람들이 그 뒤를 따랐다. 만일 고인이 장군이라면, 살아생전에 그가 남긴 위대한 행적들을 기념하는 행사가 대대적으로 열렸다.

　로버스톤의 그림에서도 알 수 있듯이 시저처럼 사회적으로 저명한 인사의 장례식인 경우에는, 광장의 연단인 '로스트라Rostra' 에서 추도사를 헌정하기 위해 장례 행렬이 포럼(광장)에 멈춰 섰다.[1] 로스트라 앞에는 장례 카우치가 마련되어 있었고 마스크를 쓴 배우들이 그곳에 앉았다. 아우구스투스 황제의 젊은 조카인 마르셀루스Marcellus가 사망했을 때는 무려 6백 명의 마스크를 쓴 사람들이 장례 행렬을 따랐다고 전해진다. 고인의 생애나 업적을 기리는 추모사는 주로 고인의 아들이나 가까운 친척이 했다. 공식 석상에서의 추도 연설은 오직 남성들만이 받을 수 있는 특권이었지만, 로마 장군이자 정치가인 마리우스의 과부이며, 시저의 숙모였던 율리아란 여성은 예외적으로 추모사를 받았다. 상기한 안토니우스의 연설처럼 잘된 추모사는 젊은 정치인이 자신을 공중에게 알리거나 빠른 정치적 출세를 하기 위한 수단이 되었다. 젊은 날의 시저도 역시 숙모 율리아에게 바친 성공적인 추모 연설 덕분에, 이른바 대중의 인기에 영합하는 포퓰리스트로서의 정치 이력을 본격적으로 가동할 수가 있었다. 고인을 기리는 추도사뿐만 아니라 묘지 앞의 비석도 망자의 업적에 대한 간결한 요약문이라고 할 수 있는데, 이처럼 죽음의 순간, 과거의 행적을 기념한 것 자체가 바로 로마 역사 편찬의 선구라고 할 수 있다.

[1] 포럼에서 추모사가 행해지지 않은 경우에는 고인의 저택이나 장지에서 사적으로 장례 연설이 행해졌다.

<div align="center">

4

띠비린내나는
고대로마의장례식과
검투사 시합

</div>

옆의 그림은 바로크 시대의 이탈리아 화가 조반니 란프란코^{Giovanni Lanfranco}
(1582-1647)의 〈로마 황제의 장례식^{Funeral of a Roman Emperor}〉(1634-1637년경)
이다. 로마 황제의 화장식을 묘사한 이 그림은, 불타오르는 장작더미 앞 세 쌍
의 나체 검투사들이 피비린내 나는 격투를 벌이고 있는 모습을 묘사하고 있다.

영화 〈글라디에이터〉로도 유명한 로마 검투사의 파란만장한 역사는 기원
전 264년에 거행된 검투사의 최초 격투 기록과 더불어 시작된다. 데시무스 주
니우스 브루투스 스카에바^{Decimus Junius Brutus Scaeva}란 자가 기원전 264년에 자
기 아버지 주니우스 브루투스 페라^{Junius Brutus Pera} 집정관의 죽음을 기리기 위
해 시합을 개최한 것이 로마 역사상 최초였다고 한다.[1] 전쟁 포로 22명 가운데
세 쌍의 정예 검노들이 선발되어 장례식에서 일대일의 치열한 격투를 벌였다.
첫 번째 검투사 시합은 로마의 가축 시장인 '포럼 보아리룸^{Forum Boarium}'에

[1] 데시무스 주니우스 브루투스 스카에바는 기원전 292년, 로마의 집정관이었는데, 기원전
264년에 로마에 검투사 시합을 최초로 도입한 것으로 유명하다. 아마 그 이전에도 검투사
시합이 있었겠지만 이에 대한 기록은 어디에도 남아 있지 않다. 원래 검투사의 경기는 로
마가 아닌 이탈리아의 다른 지역에서 행해졌다고 한다.

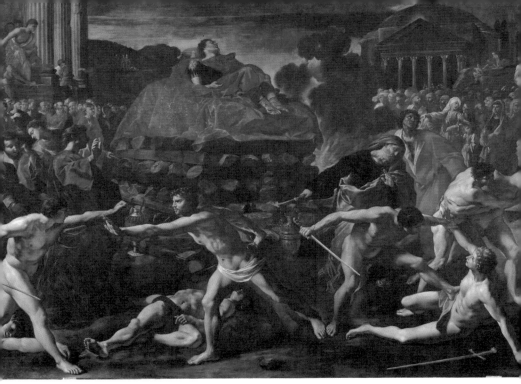

조반니 란프란코, 〈로마 황제의 장례식〉, 1634–1637년경, 프라도 미술관, 마드리드

서 열렸다. 원래 저명한 귀족의 장례식은 공공장소에서 행해졌기 때문에, 이 검투사 시합은 수많은 군중들을 불러 모았을 것으로 추정된다. 이러한 이벤트성 시합은 주최 측 귀족 가문의 권위를 만방에 알리는 데 크게 이바지했다.

애초에 왜 검투사의 역사가 로마 장례식과 밀접한 연관성을 갖게 되었을까? 기독교로 개종하기 전에 로마인들은 헤아릴 수 없이 많은 이교 신들을 섬겼을 뿐 아니라 사후 세계에 대한 믿음을 지니고 있었다. 그들은 죽은 자의 장례식에서 인간 희생제를 지내는 것이 로마 신들을 달래 주고, 사후 세계로의 무사한 입장을 보장해 준다고 믿었다. 죽은 자의 영혼이 인간의 선홍색 피에 의해 진정되거나 정화된다고 생각한 것이다.

이러한 희생제를 '무누스munus' 라고 불렀는데, 이 무누스는 죽은 조상에게 그의 자손들이 고인에 대한 기억을 영원히 간직하기 위해 바치는 일종의

의무식이기도 했다. 이때 고인의 가내 노예나 하인들은 로마의 죽음의 신 카론^{Charon}의 복장을 하고 장례식에 참여했다. 로마인들은 서구 문명의 창시자인 그리스인들을 무력으로 정복했지만 그리스의 문화 식민지가 되었다고 해도 과언이 아닐 정도로 그리스 문명을 그대로 모방했다. 그리스 신화에서 저승의 나루지기였던 카론은 로마 종교에서도 그대로 죽음의 신이 되어 사자들이 지옥의 강을 건널 수 있도록 뱃사공의 역할을 했다. 장례식이 거행되는 동안에 카론의 역할을 하는 수행원들은 상징

외젠 에르네스트 일마셰, 〈지옥의 프시케〉, 1865년, 빅토리아 네셔널 갤러리, 멜버른. 죽음의 신 카론이 노를 젓고 있고, 프시케가 물속에 잠겨 있는 죽은 남성을 뒤돌아보고 있다. 지옥의 강 건너편에는 운명의 세 여신으로 보이는 여성들이 죽은 남자의 생사를 주관하고 있다.

적으로 죽은 검투사의 시체를 운반했다. 이러한 상징주의적 제식은 나중에 로마의 원형극장 콜로세움이나 다른 경기장에서도 그대로 재현되었다.

화장식의 장작더미 앞에서 동물이나 인간을 죽이는 희생제를 지내는 관습은 그리스나 다른 문명에서도 나타난다. 호메로스의 『일리아드』에서 아킬레스는 자신의 둘도 없는 친구 파트로클로스의 장례식 장작더미 앞에서 12명의 트로이 귀족 아들들의 혀를 모두 잘랐다. 이 잔인한 장면은 로마 문명의 전신인 에트루리아 문명의 묘지 벽화에도 잘 묘사되어 있다. 미케네 문명에서도 장례식 때 인간 희생제나 결투, 스포츠 시합 등이 행해졌다. 희생제나 결투를 동반한 장례 문화가 그리스를 통해 이탈리아로 유입되었다고 여겨지는 이유다.

[지식+] 폴리체 베르소

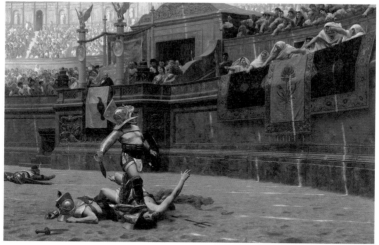

장–레옹 제롬, 〈폴리체 베르소〉, 1872년, 피닉스 아트 미술관, 애리조나

'폴리체 베르소'란 일반적으로 엄지손가락을 아래로 향하게 하여 불찬성의 뜻을 나타내는 신호로 알려져 있다. 고대 로마의 원형극장에서, 패한 검투사를 처형하라는 관중의 신호로 말이다. 그러나 실제로 검투사의 죽음을 요구할 때 로마인들은 '엄지를 아래로' 하는 신호를 쓰지 않았다고 한다. 죽음을 원할 때 그들은 반대로 엄지를 치켜세웠다. 패자를 살려 주자고 할 때에는 엄지를 주먹 안으로 집어 넣었다. 잘못된 상식이 생성된 근원으로 장-레옹 제롬의 유화 <폴리체 베르소>가 꼽힌다. 전해지는 이야기에 따르면, 제롬은 '폴리체 베르소'를 '위로 치켜세운'이 아닌 '아래로 향한'이라고 잘못 번역하여 그림에 오류를 범했다고 한다.

5

잔인한 로마의 사형 제도, '담나티오 아드 베스티아스'

'담나티오 아드 베스티아스^{Damnatio ad bestias}' 란 로마의 잔인한 사형 제도인데, 사형선고를 받은 죄수가 사나운 맹수에 의해 물려 죽는 제도였다. 이러한 형태의 사형 집행은 기원전 2세기경 로마에서 최초로 나타났다. '베스티아리^{Bestiarii}' 는 짐승과 싸우는 투사를 가리키며, 원래 담나티오 아드 베스티아스의 행위는 로마 시민들의 오락거리였다. 세계 제국을 건설한 로마의 문화는 한마디로 호전적이었다. 로마인들은 그리스 공연의 개념, 연극, 시, 낭송, 음악, 올림픽경기 등 올림퍼스 신들에 대한 제전을 나약한 것으로 간주했다. 특히 올림픽경기는 나체로 행해진다는 점에서 남색(男色)과 관련시키며 불순하게 보았다.

앞서 언급한 대로 검투 경기는 원래 로마의 선배격인 에트루리아의 장례 행사에서 기원하였는데, 기원전 105년부터 처음으로 체계적인 대회가 로마에서 열리기 시작했다. 175일을 계속해서 검투 경기를 벌였다는 기록이 있을 정도로 로마 시민들은 검투 경기에 열광했고, 황제는 검투 경기를 자신에 대한 시민들의 지지도를 검증하는 정치 수단으로 삼았다. 서기 80년부터 사자 같

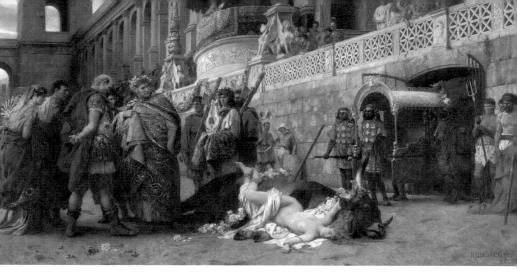

헨릭 지미라즈키, 〈기독교의 디르케〉, 1897년, 바르샤바 국립 미술관

은 사나운 맹수에 의한 죄수의 처형식이 플라비안 원형극장Flavian Amphitheatre
에서 거행되는 경기의 서막을 장식했다. 1–3세기 동안 이러한 무자비한 형벌
은 주로 극악한 죄수나 노예들, 초기 기독교인들에게 가해졌다고 하는데, 위
그림은 기독교로 개종한 로마 여성이 담나티오 아드 베스티아스의 형벌을 받
는 끔찍한 광경을 묘사하고 있다. 문학의 애호가인 네로 황제의 소원대로 그
리스 신화에 나오는 여성 디르케Dirce로 분장한 로마 여성이 사나운 소의 뿔
에 묶인 채 끌려 다니다가 결국 경기장 바닥에 쓰러져 차디찬 주검이 되었다.

문제의 디르케는 그리스 신화에 나오는 테베의 섭정 리코스의 아내다. 신
화의 내용은 다음과 같다. 리코스의 형 니크테우스는 딸 안티오페가 처녀의
몸으로 임신한 뒤 시키온으로 도망가서 그곳의 왕 에포페우스와 결혼하자, 안
티오페를 붙잡아 오기 위해 시키온을 공격하다가 전사했다. 니크테우스는 동
생 리코스에게 유언으로 복수를 부탁했다. 형의 뒤를 이어 테베의 섭정이 된
리코스는 시키온을 공격하여 에포페우스를 죽이고 안티오페를 사로잡아 끌
고 오다가, 안티오페가 쌍둥이 아들 암피온과 제토스를 낳자 산속에 갖다 버
렸다. 테베로 돌아온 리코스는 아내 디르케에게 안티오페의 처분을 맡겼는데,
디르케는 안티오페를 감옥에 가두고 노예처럼 학대했다. 한편 양치기에게 발

견되어 자란 암피온과 제토스는 자신들의 출생에 관한 비밀을 알고는, 디르케가 키타이론 산에서 열린 디오니소스 축제에 안티오페를 제물로 바치기 위해 황소의 뿔에 묶어 놓았을 때 나타나 어머니를 구했다. 암피온과 제토스는 안티오페가 당했던 것과 똑같이 디르케를 황소의 뿔에 묶은 뒤 황소를 달리게 하였고, 디르케는 결국 황소의 뿔에 찔려 죽었다. 그러나 디오니소스는 자신의 열렬한 신도였던 디르케의 죽음에 대한 보복으로 안티오페를 미치게 하였으며, 디르케가 황소의 뿔에 찔린 장소에 샘이 솟게 했다고 한다.

작자 미상, 폼페이 베티의 집 벽화, 기원후 1세기경. 안티오페의 쌍둥이 아들 암피온과 제토스가 디르케를 황소에 묶는 장면이 생생하게 묘사되어 있다.

원형경기장은 '아레나arena', 라틴어로 '모래'라는 뜻인데 이것은 운동장에 모래를 깔았기 때문이다.[1] 원래 희생제에 바쳐지는 짐승에게는 목에 화환을 씌어 주는데, 지미라스키의 그림 속, 경기장 바닥의 모래와 여성의 눈부시도록 새하얀 나체의 주변에는 흐드러진 꽃과 선혈이 낭자하다. 죽은 여성의 풍성한 금발이 고통스러워하는 소의 목 주변에 감겨 있다. 원래 담나티오 아드 베스티아스 용으로 가장 인기 있는 동물은 사자였다. 이러한 특별한 용도를 위해 많은 이국적인 맹수들이 각처에서 수입되었는데, 갈리아(옛 프랑스), 독일, 북아프리카 등지에서 수입해 온 곰들은 공격성이 덜해서인지 별로 인기가 없었다. 지방 당국들은 수송 중인 동물들의 먹이를 공급하라는 명을 받았으며, 이 사나운 맹수들의 체재 기간은 보통 일주일을 넘기지 않았다고 한다.

[1] 대체로 로마의 극장은 반원형이고, 원형경기장은 타원형의 형태를 취한다. 원형경기장은 기원전 2세기 말에 등장하여 기원전 53년–46년 시저 때 활발하게 건축되었고, 서기80년, 티투스 황제 때 콜로세움이 완공되면서 절정에 달했다.

몇몇 역사가들은 수도 로마로의 대량 수송 때문에, 북아프리카의 야생동물 개체 수가 많이 줄어들었다고 주장한다.

기독교인들에게 이 악명 높은 담나티오 아드 베스티아스의 형벌이 최초로 가해진 것은 1세기부터였다. 고대 로마 역사가 타키투스는 (64년 로마의 대방화 사건 이후) 네로의 치세 기간 중에 행해졌던 기독교인들의 박해에 대하여, 동물 가죽[2]에 싼 사람들을 개들한테 먹이로 던져 주었다고 기술했다. 그 후 로마 황제들은 원형경기장에서 본격적으로 맹수들을 사용해서 기독교인들을 벌주었는데, 하필이면 담나티오 아드 베스티아스라는 중형을 기독교인들에게 적용시킨 이유는 과거에 통상적으로

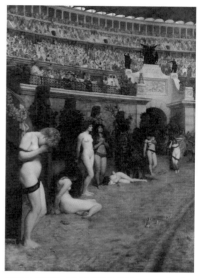

허버트 슈말츠, 〈충성하라 죽도록〉, 1897년, 개인 소장. 초기 기독교 총 주교부가 있던 도시 안티오크의 기독교인들이 원형경기장에서 발가벗겨진 채 묶여서 죽음의 형벌을 기다리고 있다.

이런 처벌을 받았던 최악의 흉악범들과 기독교인들을 의도적으로 동일시하기 위해서였다고 한다. 그러나 이런 기독교 박해에 대해 지나치게 과장된 측면이 적지 않다. 일부 학자들은-4세기에서 19세기에 이르기까지-기독교화된 서방세계에서 초기 기독교인들의 도덕적 우월성을 강조하고 고대의 이교주의를 폄하하기 위해 기독교인들의 거룩한 순교 역사를 실제보다 미화시키거나 일정 부분 왜곡시켰다고 주장하기도 한다.

[2] '튜니카 몰레스타^{tunica molesta}'는 나프타나 석유처럼 가연성의 물질에 적신 셔츠를 의미한다. 고대 로마에서 화형에 처해질 죄수들한테 입혔던 셔츠인데, 이 동물 가죽 역시 튜니카 몰레스타라고 부른다.

기독교인들을 동물들에게 던져 주는 담나티오 아드 베스티아스의 관행에 대한 기록은 2세기경 기독교 교부인 테르툴리아누스[3]에게서도 찾아볼 수 있다. 테르툴리아누스가 기록한 초기 기독교 신앙의 모범인 『페르페투아와 펠리키타스의 순교Martyrdom of Saints Perpetua and Felicitas』에서는 203년 카르타고에서 담나티오 아드 베스티아스 형을 당한 기독교인들에 대한 목격담이 나온다. 남성들은 로마의 이교 신 사투르누스의 사제 복장을 하고, 여성들은 농업의 여신 케레스를 받드는 여사제의 복장을 한 채 원형경기장에 서도록 강요되었다. 남녀로 나뉜 무리가 처음에는 남성, 그 다음에는 여성 순으로 다양한 맹수들의 공격에 노출되었다. 공중들이 지켜보는 앞에서 첫 번째 맹수의 공격에 살아남은 자들은 다른 맹수들에게 다시 넘겨지거나, 아니면 검투사의 칼에 의해 죽임을 당했다. 테르툴리아누스는 자연재해나 불행한 사고가 생기면 피에 굶주린 일반 관중들이 "기독교인들을 사자에게로!"라고 이구동성으로 외쳤다는 얘기와, 기독교인들이 그들의 고문 장소인 극장이나 곡마단을 피해 다녔다는 얘기 등도 기록했다.

그러나 결국 기원전 4세기경부터, 종교의 자유를 허락한 밀라노칙령(313)에 의해 기독교인에 대한 박해는 종결되었다. 밀라노 칙령으로 기독교를 공인한 콘스탄티누스 황제는 인도주의적 차원에서 동로마의 검투 경기마저 중단시켰으나, 서로마에서는 민중의 반발을 두려워하여 438년에야 겨우 중지 명령을 내렸다. 최후의 검투 경기 기록은 523년이다. 담나티오 아드 베스티아스와 검투 경기가 중단되자 원형경기장은 훌륭한 석재 공급처로 전락하였고, 중세의 많은 교회나 건물들이 그 돌들로 지어졌다고 한다.

[3] 테르툴리아누스Tertullianus(155-230)는 기독교의 교부이자, 평신도 신학자다. '삼위일체'라는 신학 용어를 가장 먼저 사용한 이로 알려져 있으며, 그의 라틴어 문체는 중세 교회 라틴어의 표본으로 간주되고 있다.

6
죽음을 일상의 한 부분으로
받아들인 중세인들

히에로니무스 보쉬Hieronymus Bosch (1450-1516)는 상상 속의 풍경을 담은 작품들로 유명한 네덜란드 화가다. 반 에이크 형제 이후의 대표적인 종교 화가로, 특이한 색채를 이용해 이상한 괴물, 납속의 유령, 텅 비어 있는 눈과 특이한 몸을 가진 사람 등 무서운 지옥 세계를 많이 그렸다. 다음 페이지에 실린 그림은 보쉬의 <7가지 죄악과 사종The seven deadly sins and the four last things>(1480년경)에서 발췌한 <죄인의 죽음Death of the Sinner>이다. 이 그림에서 하얀 미라의 몰골로 의인화된 죽음이 (문 위) 하얀 천사와 검은 악마와 함께 문간에 서서 환자가 누워 있는 침상을 몰래 들여다보고 있다. 기독교 사제가 병자의 성사인 종부성사를 마지막으로 집도하고 있는 사이, 밖의 복도에서는 두 명의 하녀가 앉아서 병실을 지켜보고 있다. 보쉬의 그림은 매우 자유롭고 독특하며, 특히 그의 초현실주의적 상징주의는 타의 추종을 불허한다. 환상적이고 때로는 무시무시한 호러 비전들의 재연을 통해 그는 동시대의 사회 정치적인 변동이나 종교적 열정을 염세적으로 표현했다.

현대인들에게는 가히 충격적일 정도로 중세 시대에 죽음은 인생의 중심

히에로니무스 보쉬, 〈7가지 죄악과 사종〉 中 〈죄인의 죽음〉, 1480년경, 프라도 미술관, 마드리드

부를 차지했다. 매우 높은 유아사망률, 만성적 기근과 질병, 전쟁의 소용돌이
와 평범한 외상도 제대로 치료하지 못하는 초보적인 중세 의학의 수준 때문
에 누구나 일상생활에서 쉽게 죽음을 접했다. 그 결과 중세인들의 생에 대한
태도는 죽음에 대한 신념에 의해 형성될 수밖에 없었다. 아닌 게 아니라 기독
교 전통에 따르면 생의 목적은 죄를 짓지 않고 선행을 베풀며, 7개 성사에 참
여하고 교회의 가르침을 따라 궁극적으로 다가올 내세를 준비하는 데 있었다.

중세의 시간은 기독교 성인들의 축일에 의해 측정되었다. 기독교력에서
가장 신성한 축일인 부활절에는 죽음으로부터 벗어난 예수의 부활을 다 같이
기렸다. 교회가 인간의 영육을 전적으로 책임졌던 중세 시대의 일상적인 풍경

은 마을 공동체의 심장부인 교구 교회를 중심으로 펼쳐졌으며, 교회 부속의 마당에는 항상 묘지가 자리했다.

테오도르 조세프 위베르 호프바우어, 〈1550년대 생 이노상 묘지〉, 1890년경, 소장처 미상

생 이노상 묘지^{Le cimetière des Saint-Innocents}는 파리에서 가장 큰 공동묘지였다. 생 이노상에 산적한 흙구덩이는 아무리 많은 시체 더미들이 수레에 실려 와도 이주 만에 이를 모조리 삼켜버리는 놀라운 능력을 과시했다. 시체 썩는 냄새가 온종일 진동을 했지만 생 이노상 묘지는 도시의 입구나 변두리가 아닌, 도심의 한복판에 떡하니 버티고 있었다. 많은 길들이 교차하는 열린 공간인 생 이노상 묘지에서 불과 몇 발자국만 떼면, 이른바 '파리의 복부(腹部)'라는 닉네임을 지닌 활기찬 레 알^{Les Halles} 시장이 자리하고 있었다. 사람들은 이처럼 죽음과 매우 친숙하게 지냈으며, 죽음을 기피하거나 무시해야 하는 존재가 아니라 오히려 찬미의 대상으로 여겼다.

7
덧없는 인생을 춤추다, '마카브르 댄스'

'마카브르 댄스^{Danse Macabre}', 즉 죽음의 무도란 14세기경부터 나타난 중세 유럽 미술의 한 장르를 가리키는 용어. 유럽 인구의 1/3을 집어삼킨 흑사병과 계속되는 전란 속에서 집단적으로 죽어간 인간들의 넋을 위로하는 그림이라고 할 수 있을까? 앞서 언급한 생 이노상 묘지에도 죽음의 무도를 표현한 프레스코 벽화가 벽의 한 면을 장식했다고 한다. 일단의 화가들은 무덤에서 나온 해골들이 손을 잡고 윤무(輪舞)하는 모습을 그리기 시작했다. 절대적인 공포 속에서 덧없이 세상을 떠난 이들에 대한 연민과, 살아남았다고 하나 여전히 죽음의 공포에서 벗어날 수 없는 이승에 있는 자들에 대한 냉소를 동시에 표현한 것이다.

한편, 죽음과 해골을 묘사한 많은 판화에서는 지상의 최고 권력자인 교황과 왕이 함께 등장한다. 성속을 막론하고 그 어떤 살아 있는 권력도 죽음 앞에서는 무기력하며 덧없다는 인식인 동시에, 절대적이던 중세 기독교의 권위가 무너지면서 인간은 근본적으로 평등하다는 근대 의식의 표현인 것이다. 독일 화가이자 판화가인 게오르크 펜츠의 그림에도 역시 '죽음 앞에

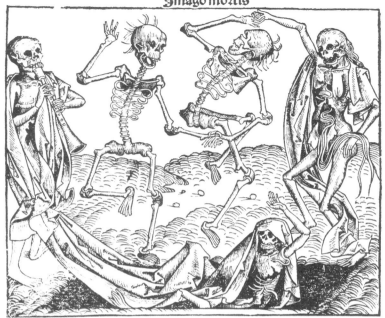

미카엘 볼게무트, 〈죽음의 무도〉, 1493년, 소장처 미상

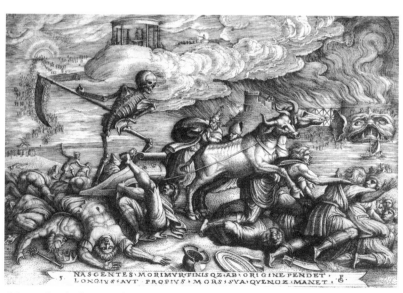

게오르크 펜츠, 〈죽음의 대승리〉, 1539년, 대영 박물관, 런던

서의 평등'을 의미하듯이 왕, 교황, 주교 같은 고관대작들이 총망라되어 있으며, 뒤에는 연기에 온통 휩싸인 불타는 도시가 보인다. 죽음을 형상화한 큰 낫을 든 해골은 두 마리의 소가 이끄는 수레를 몰고 전속력으로 질주하고 있다. 1539년도 작품인 위 그림은 화가의 여섯 개 판화 시리즈 중 하나로, 그림의 맨 하단 평판에는 모노그램[1]과 숫자 5의 번호가 매겨져 있으며, 'NASCENTES MORIMUR FINIS QZ AB ORIGINE PENDET / LONGIUS AUT PROPIUS MORS SUA QUENOZ MANET'라는 긴 라틴어 문장이 새겨져 있다. 이는 '우리는 태어나서 죽으며, 우리의 마지막은 그 시작에 달려 있습니다. / 멀거나 혹은 가깝거나 누구든지 자신의 죽음을 기다립니다.'라는 뜻이다.

[1] 두 개 이상의 글자를 합쳐 한 글자로 도안화한 것.

8
이승의 행위가
사후를 결정한다,
중세의 저승관

이 길고 가느다란 패널화[1]는 아마도 교회의 제단 뒤편에 놓은 병풍이나 위쪽 장식으로 사용된 그림의 일부였을 것이다. 히에로니무스 보쉬 Hieronymus Bosch (1450-1516)의 작품 〈죽음과 수전노〉(1494년경)다. 보쉬는 신비의 베일에 싸인 인물이었고, 영문 모를 이상한 이미지 덕분에 이단 종파나 성적으로 방종한 난봉가, 또는 초현실주의의 선구로 오인받기도 했지만, 실제 그는 도덕주의자였고, 나약한 인간이 불가피하게도 죄를 짓고 지옥에 갈 운명에 대하여 매우 염세적인 견해를 갖고 있었다. 예술가의 이러한 염세주의적 성향을 그대로 반영하듯이, 〈죽음과 수전노〉에 묘사된 죽어 가는 남성은 천상의 구원과 자신의 탐욕 사이에서 몹시 방황하고 있는 것으로 보인다. 침대 발치에 있는 연푸른 의상의 남성은 아마도 수전노의 젊은 시절의 모습일 것이다. 한 손에는 로자리오 묵주를 만지작거리면서, 위선적이게도 다른 한 손으로는 뚜껑 달린 괘 속에 푼돈을 집어던지고 있다. 마지막 임종이 다가온 이 순간, 죽음이 문자 그대로 문턱에 서 있는데, 수전노는 여전히 커튼 틈 사이로 고개를 내민

[1] 판자에 그린 그림.

악마가 건네는 금화 주머니를 받을 것인지, 아니면 천사의 손길대로 창가에 걸린 십자가의 길을 따를 것인지를 망설이고 있다. 『아르스 모리엔디Ars moriendi』[2], 즉 『잘 죽는 기술』이란 책자에서 언급되기를, 탐욕은 죄를 지으면 반드시 지옥에 간다는 7대 죄악 중의 하나다. 보쉬의 그림도 이 『아르스 모리엔디』에 나오는 삽화들과 유사하지만, 특유의 애매모호한 다의적 표현과 서스펜스는 그만이 가진 유일하고 독보적인 화법(畵法)이다.

기독교 교회는 사후 인간의 운명이 이승에서 행했던 그 자신의 행동과 죽음에 대한 태도에 의해 결정된다고 가르쳤다. 중세의 기독교인들은 가족과 친지들에게 둘러싸인 채 자기 집 침대에서 평화롭게 임종을 맞이하기를 원했다. 또한 성직자가 반드시 배석하여 종부성사를 집도하고, 마지막 죄의 사함을 받는 '좋은 죽음'을 희망했다. 그러나 갑

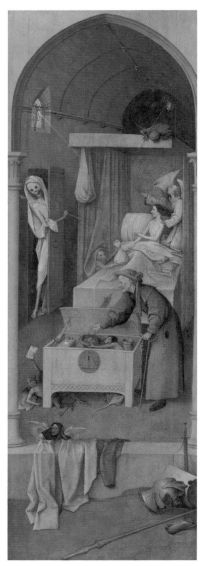

히에로니무스 보쉬, 〈죽음과 수전노〉, 1494년경, 국립 미술관, 워싱턴

[2] 1400년경에 나온 종교 책자로 후일 제법 대중적인 인기를 얻었다.

작스런 죽음은 그야말로 '나쁜 죽음'이었다. 종부성사도 받지 못하고 자신의 죄를 고백하지도 못한 채 죽음을 맞이하는 것은 누구에게나 두려움과 기피의 대상이었다. 이렇게 준비되지 못한 상태에서 황망하게 죽는 자는 불행하게도 연옥이나, 최악의 경우에는 지옥에 떨어질 확률이 높다고 믿었기 때문이다.

〈죽음의 수전노〉의 부분도. 갑옷과 투구가 바닥에 버려져 있는데, 살아생전에 우리를 지켜 주던 모든 보호물들이 죽음 앞에서는 무용지물이라는 의미다. 마치 빈껍데기처럼 공허한 갑주는 인생의 무기력을 상징한다.

　지옥은 살아생전에 죽을죄를 지은 자들이 가야 할 숙명의 장소였지만, 연옥은 비교적 가벼운 죄를 지은 대다수의 영혼들이 천국에 들어가기 전에 머무르는 일종의 '정화'의 장소였다. 이 연옥의 개념은 1200년대에 가톨릭교회에 의해 최초로 승인되었으며 중세 말기의 일상적인 종교 문화를 형성하게 된다. 지옥은 한 번 들어가면 끝이 없지만

루도비코 카라치, 〈연옥의 영혼들을 해방시키는 천사〉, 1610년, 바티칸 미술관

연옥은 단지 기간이 문제이지 때가 되면 천국에 갈 수 있다고 주장된 까닭에, 이승에 살아 있는 자들은 죽은 친지들의 연옥 체류 기간을 되도록 줄이기 위해 열심히 기도하거나 교회에 기부와 선행을 하도록 적극 권장되었다.

중세 최후 최악의 재난, '흑사병'

죽음의 풍경을 마치 파노라마처럼 그린 옆의 그림은 북유럽 르네상스의 대표적 화가인 대 피테르 브뤼헬 Pieter Brueghel de Oude (1525-1569)의 〈죽음의 승리 The Triumph Of Death〉(1562)다. 뒤에 멀리 보이는 하늘은 시꺼먼 연기로 뒤덮여 있고, 바다에는 조난당한 배들이 이리저리 흩어져 있다. 그리고 해골들의 부대가 전방위로 나타나 죽은 희생자들 위로 진격하고 있다. 해골들은 혀를 베거나, 교수(絞首) 또는 익사시키거나, 개들을 풀어 사냥하는 등 아주 다양한 방법을 동원해서 사람들을 죽이고 있다.

1347년에서 1350년까지 페스트가 발병하여 유럽 대륙 전체를 초토화시켰다. 문제의 페스트가 과연 언제 어디서 어떻게 발생했는지는 확실치가 않지만, 대체로 학자들은 페스트균이 크리미아 반도에서 배를 탄 상인들과 함께 유럽으로 건너간 것으로 보고 있다. 상인들의 옷이나 상품 따위에 붙어서 허가 없이 배에 오른 이(잇과의 곤충)나 쥐, 또는 사람들이 갑판에 뱉은 가래침 따위에 의해 균이 널리 퍼져 나갔을 것이다. 1348년에 역병은 그 본성을 발휘하여 맹위를 떨쳤다. 도시와 농촌, 또는 신분과 계급의 구별 없이 모든 유럽인

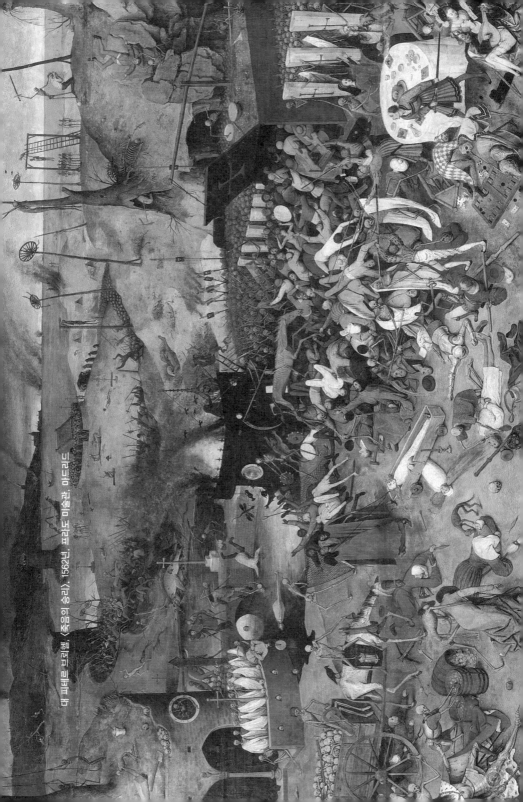

대 피테르 브뢰헐, 〈죽음의 승리〉, 1562년, 프라도 미술관, 마드리드

은 사상 초유의 무서운 재난에 휩쓸렸다.

이 페스트가 '흑사병'으로 불린 이유는 최후의 증상 '치아노제' 때문이다. 보통 사색에 질린다고 표현하는데, 피부나 점막 등에서 보통 불그스름하게 보이는 부분, 특히 입술, 손톱으로 덮인 부분과 귀, 뺨 등이 남자색(藍紫色)으로 변해 보이는 상태를 가리킨다. 문제의 페스트균은 19세기 말이 되어서야 프랑스 세균 학자 파스퇴르에 의해 발견되었으니까, 중세의 유럽인이 그 페스트의 발병 요인과 치료법을 알았을 리 만무했다. 문자 그대로 속수무책이어서 유럽 전역이 갑자기 공포의 도가니가 되었다. 유럽 인구의 3분의 1이 죽었고, 프랑스의 수도 파리에서는 하루에 800명씩 죽어 나갔다고 한다. 너무도 사상자 수가 많다 보니 일일이 매장할 수가 없어서 거대한 구덩이에 모조리 묻어 버렸다. 그리고 많은 시체를 매장하기에 바쁘던 교회의 성직자 및 인부들도 잇달아 감염되어 쓰러졌다. 사태가 이처럼 심각해지자 당시의 프랑스 국왕은 당시 저명했던 파리 대학과 몽펠리에 대학의 의학부에 치료법을 문의했으나, 아무도 병의 원인 그리고 치료 방법을 밝혀내지는 못했다.

실로 페스트는 중세 최후 최악의 재난이었다. 페스트가 사람과 흙과 공기를 더럽히고 생명체를 닥치는 대로 쓰러뜨린 까닭에 사람들은 이것이 바로 '세계의 종말'이라고 생각했다. 그래서 집집마다 문을 꼭 걸어 잠근 채 집안에 꼭꼭 숨어 있었다. 그러나 비좁은 가옥들이 꽉 들어차 있는 데다 위생 시설도 엉망이고, 대낮에도 쥐와 벼룩들이 설쳐대는 도시환경 속에서 이것은 그다지 좋은 방법이 되지 못했다. 어떤 사람들은 병마를 막기 위해 집을 불태우기도 하였고, 어떤 경우에는 마을을 송두리째 태워 버리기도 했다.

오늘날 이 병마의 정체는 '선 페스트'로 밝혀졌다. 오늘날에는 사람들이 거의 걸리지 않는 병인데다 설령 걸려도 회복이 매우 순조로운 편인데, 당시에는 걸리기만 하면 거의 다 죽었고 부스럼이나 종기가 환자들의 온몸을 뒤덮

었다. 무서운 병마가 유럽의 전역을 할퀴고 지나간 후 이를 재건하는데 무려 150년의 세월이 걸렸다고 한다.

[지식+] 흑사병에 대한 몇 가지 사실들

· 중세 때의 흑사병으로 사망한 인구는 대략 7천 5백만에서 2억 명 정도로 추정된다.
· 당시 사람들은 흑사병이 신의 징벌이라고 생각했다.
· 혹자는 지진에 의해 발생한 나쁜 공기층이 흑사병의 주범이라고 생각했다.
· 혹자는 이 역병이 기독교인들을 죽이기 위해 유대인들이 가져온 재앙이라고 하여 유대인들을 집단적으로 박해했다.
· 이후에도 갖은 역병이 여러 번 유럽에 출몰했지만, 이 흑사병 시대처럼 참혹했던 적은 없다.

10

르네상스 시대의
죽음과 장례 문화

16-17세기에도 여전히 죽음이란 주제가 예술 속에 등장하는데, 천편일률적으로 어둡고 무거운 과거의 이미지와는 달리 죽음은 여러 가지 형태로 다양하게 형상화된다. 독일의 화가 한스 발둥 그리엔Hans Baldung Grien (1484-1545)은 죽음을 '유혹자', 또는 젊은 처녀들을 밝히는 '연인' 내지 '호색한'으로 표현했다. 핏기 하나 없이 백지장처럼 창백한 안색의 처녀가 죽음에 의해 강제로 키스를 당하고 있는데, 낭만적인 키스라기보다는 죽음의 사나운 이빨에 의해 거의 물리는 수준이다. 네덜란드 속담에 '시간의 이빨에 의해 고통을 받는다'는 표현이 있는데, 여기서 차디찬 죽음의 신과의 키스는 '노화의 키스'나 문자 그대로 '죽음의 키스'를 의미한다.

이처럼 죽음을 암시하는 그림들은 소위 '바니타스화(畵)vanitas portraits' 1라는 특별한 예술 장르에 속한다. '바니타스'는 라틴어로 '공허'를 의미한다. 왜 이렇게 '메멘토 모리Memento mori', 즉 '자신의 죽음을 기억하라' 또는 '너는

1 '바니타스'는 16-17세기에 네덜란드와 플랑드르 지역에서 유행했던 정물화를 가리키며, 해골, 시계, 꺼진 등잔과 촛불, 책 등이 단골 소재로 등장한다.

308 명화들이 말해주는 그림 속 서양 생활사

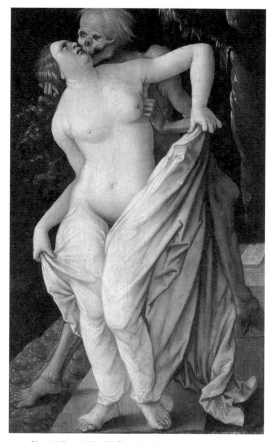

한스 발둥 그리엔, 〈죽음과 처녀〉, 1520년, 바젤 미술관

반드시 죽는다는 것을 기억하라'는 이승의 허무를 상징하는 바니타스화가 유행했는지, 또 바니타스화의 진정한 의미가 무엇인지에 대해서는 아직도 학자들 간에 의견이 분분하다. 그중 우세한 의견은 다음과 같다. 당시 네덜란드 공화국의 신교도들은² 날 때부터 천국으로 갈지 아니면 지옥의 나락에 떨어질지 미리 정해져 있다는 '구원예정설'을 믿었고, 자신들이 '선택받은 자들'이라는 것을 대외적으로 알리기 위해서는 자신들의 우월한 도덕성과 겸양의 정신

을 어떤 식으로든지 증명해 보일 필요가 있었다. 이러한 이유에서 신교도들이 돈 많은 화가들에게 대가를 지불하고 바니타스화를 그리게 하였다는 해석이다.

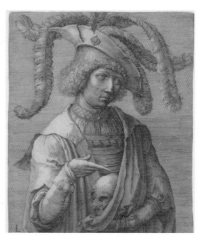

르네상스기의 평균수명은 대략 30에서 40세 정도였다. 중세와 마찬가지로 위생 시설이 여전히 엉망이었기 때문에 사람들은 질병으로 죽는 경우가 많았다. 허구한 날 전쟁에 역병이 창궐하는 통에 사람들은 죽음이 결코 인생의 끝이 아니며, '죽은 자는 천국에 간다'는 불멸의 영생

루카스 반 레이덴, 〈해골을 든 청년〉, 1519년, 메트로폴리탄 미술관, 뉴욕. 화려한 의상에 깃털이 꽂힌 멋진 모자를 쓴 젊은 청년이 외투 속에 해골을 들고서 이를 한 손으로 가리키고 있다. 비록 현재는 자신이 젊고 유복하지만 언젠가는 죽을 것을 암시한다.

에 대한 굳건한 믿음을 지키려고 노력했다. 사후 구원론의 확신을 얻기 위해 일부러 임종 환자를 방문하는 자들도 적지 않았다고 한다. 많은 르네상스기 학자들은 종교개혁 사상을 받아들이지 않았다. 오히려 이를 반대해 투쟁했으며, 종교개혁에 지대한 공헌을 했던 인문주의자 에라스무스 역시 결국은 루터와 결별하고 말았다. 궁극적으로 르네상스의 인문주의자들은 완전론[3]을 추구한다는 점에서 신교가 아닌 구교와 조화를 이루었다. 구교가 성사와 가톨릭교회라는 제도를 통해서 완벽론을 추구했다면, 르네상스는 물질적인 부와 인문주의라는 에너지를 통해 완벽론을 구현하고자 했다. 이러한 점에서 볼 때 르

[2] 30년 전쟁(1618-1648)은 합스부르크 왕가가 로마 가톨릭과 연합해 반종교개혁을 주창하며 스페인 지배하에 있던 네덜란드를 가톨릭으로 개종시키려 했던 사건이나, 네덜란드는 스페인을 이기고 신교 공화국으로 독립했다.

[3] 인간은 종교 · 도덕 · 사회 · 정치적으로 완전한 경지에 도달할 수 있다는 학설이다.

네상스는 여전히 중세의 연장선상에 있었다고 할 수 있겠다.

한편, 르네상스기의 장례식 절차는 다음과 같았다. 우선 가톨릭식으로 시체를 방부 처리했는데, 몸에서 일부 장기(심장과 내장)를 제거한 다음에 시신을 물, 알코올, 향유 따위로 깨끗이 씻겼다. 그다음 타르나 오크 수액으로 봉한 여러 겹의 천으로 몸을 칭칭 싸맸다. 르네상스기에 표석은 부의 상징이었는데, 가난한 대부분의 평민들은 묘석조차 세우지 못했다. 부자들은 주로 납관을 사용했지만, 때때로 목관을 쓰기도 했다. 또 부자들은 개인 예배당이나 지하 납골당에 묻혔는데, 이는 종교적 신앙의 차원보다는 경제적 위상을 과시하기 위한 관행이었다. 당시에는 사망률이 원체 높았기 때문에 묘지는 항상 만원사례였다. 죽은 지 얼마 되지 않은 시신들을 매장하기 위해 공동묘지에는 항상 커다란 홀이 파헤쳐져 있었고, 교회 별채로 이송하기 위한 뼈들이 수북이 쌓여 있었다고 한다.

프라 필리포 리피, 〈성 스테판의 장례식〉, 1460년, 프라토 대성당

에필로그_ 일상을 통한 과거와 현재의 대화

지금까지 다양한 명화들을 통해서 고대 그리스·로마에서 르네상스기까지 과거 유럽인들의 일상생활을 엿보았다. 그림을 통한 과거로의 시간 여행 또는 과거의 일상에 대한 스케치를 끝내기 위해 몇 가지 그림에 대해 더 얘기해 보자.

먼저 북구 르네상스기의 위대한 화가 대 피테르 브뢰헬 Pieter Brueghel de Oude (1525-1569)의 〈농민들의 춤 The Peasant Dance〉(1568)을 한번 살펴 보자. 브뢰헬의 또 다른 그림 〈농가의 결혼식 The Peasant Wedding〉(1568)처럼 이 〈농민들의 춤〉역시 농민 생활에 대한 따뜻하고 애정 어린 묘사라기보다는 화가의 다소 냉소적이고 비판적인 도덕주의가 반영되어 있다. 즉, 농민 생활의 관찰자로서 브뢰헬은 그들의 대식과 욕망, 분노 등 일상적인 감정과 거친 행동들을 고스란히 화폭에 담았다. 백파이프[1] 연주자 바로 뒤의 남성은 모자에 허식과 프라이드의 상징인 공작새의 깃털을 꽂은 채 앉아서 두 남성과 함께 옥신각신 말다툼을 벌이고 있다. 푸른색 모자를 쓴 그가 맨 끝의 남성을 향해 손을 뻗은 것은 아무

[1] 스코틀랜드 고지 사람들이 부는 가죽 부대 피리.

대 피테르 브뢰헬, 〈농민들의 춤〉, 1568년, 빈 미술사 박물관

래도 취기 때문인데, 애꿎게도 가운데 남성의 얼굴에 일격을 날리게 되는 코믹한 상황이 벌어졌다. 테이블에 앉아서 싸우는 세 사람 뒤로는 붉은 모자를 쓰고 붉은 옷을 입은 남성이 하얀 두건을 쓴 여성에게 강제로 키스하고 있다. 선술집이 그림의 최전방에 배치되어 있고, 모든 일이 선술집의 테이블을 중심으로 벌어진다는 것은 그만큼 농민들이 우아한 정

〈농민들의 춤〉의 부분도

신세계보다는 물질적이고 세속적인 일에 탐닉하고 있다는 것을 보여 준다. 이처럼 농민들이 모여 흥청망청 환락의 시간을 갖는 날은 다름 아닌 성인의 축

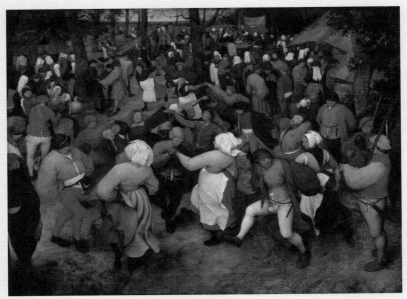

대 피테르 브뢰헬, 〈야외에서의 결혼식 춤〉, 1566년, 디트로이트 미술관

일이다. 그러나 춤추는 사람들은 모두 교회로부터 등을 돌리고 있으며, 아무도 나무에 걸린 성모마리아의 성스러운 이미지에 신경을 쓰지 않는다.

이와 유사한 그림이 〈야외에서의 결혼식 춤The Wedding Dance in the Open Air〉(1566)이다. 〈농민들의 춤〉과 〈야외에서의 결혼식 춤〉의 명백한 차이점은 후자에 등장하는 인물들의 수가 압도적으로 많다는 점이다. 비슷한 시기에 그려진 또 다른 작품인 〈농가의 결혼식〉(1568)과 더불어, 이 두 그림은 다양한 인간군을 대거 등장시키는 브뢰헬의 말기 작품 스타일을 잘 구현하고 있다. 브뢰헬이 일하거나 유흥을 즐기는 농민들을 전문적으로 그리는 풍속화가였기 때문에 우리는 그의 그림을 통해 16세기 서구의 농촌 생활을 이해할 수 있다. 과연 그들이 무엇을 먹고 입었으며, 어떻게 사냥을 하고 축제를 즐기며 오락 생활을 했는지 알 수 있다는 점에서 그의 풍속화(장르화)는

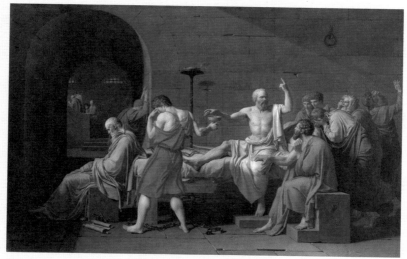

자크-루이 다비드, 〈소크라테스의 죽음〉, 1787년, 메트로폴리탄 미술관, 뉴욕

16세기 네덜란드 사회상을 알 수 있는 소중한 자료다.

소위 '장르화genre painting'라는 용어는 18세기 프랑스에서 꽃이나 동물, 중산층의 생활 등 한 가지 장르에 전문화된 화가를 지칭하기 위해 생겨났다. 그런데 플랑드르의 천재 화가 브뢰헐 덕분에 일상생활을 묘사한 장르화가 북유럽 등지에서 성행함에 따라 장르화는 점차 일상생활을 묘사한 17세기 네덜란드 회화와 거기서 직접적인 영향을 받은 유럽 회화만을 지칭하게 되었다.[2] 그렇다면 역사화와 장르화의 차이점은? 위의 그림은 프랑스 화가 자크-루이 다비드Jacques-Louis David (1748-1825)가 그린 역사화 〈소크라테스의 죽음La mort de Socrate〉(1787)이다. 슬퍼하는 제자들 앞에서 독배를 마시는 위대한 철인 소크라테스의 숙연한 마지막 모습이 담겨 있다. 역사화에서도 물론 일상이 묘사될 수는 있지만, 역사화의 등장인물은 '아무나'가 아닌

[2] 한편 '풍속화'는 '장르화'와 비슷한 의미로 쓰이되, 풍속화는 시대와 지역을 구분하지 않는다.

위 소크라테스처럼 역사적 실존 인물이 되어야 한다는 점에서 장르화와 분명히 다르다.

이 책은 장르화나 풍속화, 역사화 등을 통해 과거 유럽인들의 일상생활을 주제별, 시대별로 묘사하고 있다. 그림을 중심으로 반복적인 일상에 관한 방대하고 산만한 이야기를 풀어 가다 보니 17세기 네덜란드 장르화가 등장하기 전까지는 주로 귀족이나 상류층 위주로 기술할 수밖에 없었으며, 시대적 흐름의 연결이 매끄럽지 못하다는 점이 아쉬움으로 남는다. 그리스 · 로마 시대에는 예술과 문학의 단골 소재인 신화의 비중이 큰 편인데, 신화가 사람들의 관념과 가치를 상징적으로 나타낸다는 점에서 기록 없는 선사시대를 이해하는 데 신화보다 더 가치 있는 역사적 소재도 없을 것이라는 믿음에서 그렇게 하였다.

그림을 통해 보는 과거 생활사의 최대 관심사는 역사의 거대한 담론이 아니라, 그 속에서 사람들은 무엇을 했으며 어떻게 일상을 꾸려왔는가다. 하지만 어떤 그림을 통해 보통 사람들의 반복적인 일상을 역사로 재현할 것인지, 또 화가가 재현한 일상의 그림을 어떻게 역사적으로 해석할 것인지가 모두 어려운 숙제로 남는다. 그런 의미에서 이 책은 그림 속에 나타난 일상을 통해 과거와 현재가 나눈 열린 대화라고 할 수 있겠다.

참고 문헌

- Adams, J. N., "Words For Prostitute In Latin" in *Rheinisches Museum Für Philologie*, 126 (1983)
- Adas, M., *Agricultural And Pastoral Societies In Ancient And Classical History* (2001)
- Arjava, A., *Women And Law In Late Antiquity* (1996)
- Balch, D. L. and Osiek, C. (eds.), *Early Christian Families In Context: An Interdisciplinary Dialogue* (2003)
- Baldwin, B., "Lucian As Social Satirist" in *Classical Quarterly*, 11 (1961)
- Baldwin, R., "'On Earth We Are Beggars, As Christ Himself Was': The Protestant Background Of Rembrandt's Imagery Of Poverty, Disability, And Begging", *Konsthistorisk Tidskrift*, 54, 3, (1985)
- Baldwin, R., "Textile Aesthetics In Early Netherlandish Painting", *Textiles Of The Low Countries In European Economic History. Proceedings Of The Tenth International Economic History Congress*, B-15, eds. Erik Aerts and John Munro, Leuven: Leuven University Press (1990)
- Balsdon, J. P. V. D., *Roman Women* (1962)
- Balsdon, J. P. V. D., *Life And Leisure In Ancient Rome* (1969)

- Balsdon, J. P. V. D., *Romans And Aliens* (1979)
- Bannon, C. J., *The Brothers Of Romulus: Fraternal Pietas In Roman Law, Literature, And Society* (1997)
- Bauman, R. A., *Women And Politics In Ancient Rome* (1992)
- Beaulieu, M., "Le Costume, Miroir Des Mentalités De La France Médiévale 1350-1500" in *Mélanges Offerts à Jean Dauvillier, Toulouse* (1979)
- Berry, J., "Household Artifacts: Towards A Reinterpretation Of Roman Domestic Space" in R. Laurence and A. Wallace-Hadrill, ed. *Domestic Space In The Roman World* (1996)
- Bettini, M., *Anthropology And Roman Culture: Kinship, Time, Images Of The Soul* (1991)
- Blok, J. and Mason, P. (eds.), *Sexual Asymmetry: Studies In Ancient Society* (1987)
- Bober, P. P., *Art, Culture And Cuisine: Ancient And Medieval Gastronomy* (1999)
- Bonner, S. F., *Education In Ancient Rome* (1977)
- Boswell, J., *Christianity, Social Tolerance And Homosexuality* (1980)
- Bradley, K. R., *Slaves And Masters In The Roman Empire* (1984)
- Brunt, P. A., "'The Roman Mob" in *Past And Present*, 35 (1966) 3-27; slightly revised version in Finley, M.I. (ed.), *Studies In Ancient Society* (1974)
- Carcopino, J., *Daily Life In Ancient Rome* (rev. ed. 2003)
- Clarke, J. R., *The Houses Of Roman Italy, 100 B.C. - A.D. 200: Ritual, Space, And Decoration* (1991)
- Cohen, K., *Metamorphosis Of A Death Symbol. The Transi Tomb In The Late Middle Ages And The Renaissance*, Berkeley (1973)
- Counihan, C., *The Anthropology Of Food And The Body: Gender, Meaning And Power* (1999)
- Dalby, A., *Empire Of Pleasures: Luxury And Indulgence In The Roman Empire* (2000)

- Dalby, A., *Food In The Ancient World From A to Z* (2003)
- Dunbabin, K. M. D., "Wine And Water At The Roman Convivium", JRA, 6 (1993)
- Dunbabin, K. M. D., *The Roman Banquet: Images Of Conviviality* (2004)
- Ellis, S., "The End Of The Roman House", AJA, 92 (1988)
- Evans, J. K., "Wheat Production And Its Social Consequences In The Roman World" in *Classical Quarterly*, 31 (1981)
- Faas, P., *Around The Roman Table: Food And Feasting In Ancient Rome* (1994, 2005)
- Fagan, G. G., *Bathing In Public In The Roman World* (1999)
- Faraone. C. A. et al., *Greek And Roman Animal Sacrifice Ancient Victims, Modern Observers* (2012)
- Gardner, A., "Hairstyles And Head-dresses: 1050-1600", *Journal Of The British Archaeology Association*, 13 (1950)
- Gardner, J. F., *Women In Roman Law And Society* (1986)
- Garnsey, P., "Where Did Italian Peasants Live?" in *Proceedings Of The Cambridge Philological Society*, 25 (1979)
- Garnsey, P. and Saller, R., *The Roman Empire: Economy, Society And Culture* (1987)
- Geddes, A. G., "Rags And Riches: The Costume Of Athenian Men In The Fifth Century", *Classical Quarterly*, 37, 2 (1987)
- Hallett, J. P. and Skinner, M. B. (eds.), *Roman Sexualities* (1997)
- Harl, M., "La Prise De Conscience De La 'Nudité' d'Adam: Une Interprétation De Gen. 3.7 Chez Les Pères Grecs", *Studia Patristica*, 7, (1966)
- Hopkins, K., *Death And Renewal* (1983)
- Horsfall, N., *The Culture Of The Roman Plebs* (2003)
- Hubbard, T. K. (ed.), *Homosexuality In Greece And Rome: A Source Book Of Basic Documents* (2003)
- Huskinson. J., *Roman Children's Sarcophagi: Their Decoration And Its Social Significance* (1996)

- Joshel, S. R. and Murnaghan, S., *Women And Slaves In Greco-Roman Culture: Differential Equations* (1998)
- Kiefer, O., *Sexual Life In Ancient Rome* (1934)
- Langley, A., *Medieval Life* (DK Eyewitness Books) (2011)
- Marrou, H. I., *A History Of Education In Antiquity* (1956)
- McClure, L. K. (ed.), *Sexuality And Gender In The Classical World: Readings And Sources* (2002)
- McKay, A. G., *Houses, Villas And Palaces In The Roman World. Aspects Of Greek And Roman Life* (1975)
- McKeown, J. C., *A Cabinet Of Roman Curiosities: Strange Tales And Surprising Facts From The World's Greatest Empire* (2010)
- Morris, I., *Death-Ritual And Social Structure In Classical Antiquity* (1992)
- Ogilvie, R. M., *The Romans And Their Gods* (1969)
- Oliver, G. J. (ed.), *The Epigraphy Of Death: Studies In The History And Society Of Greece And Rome* (2000)
- Orlin, E. M., *Temples, Religion, And Politics In The Roman Republic* (1997)
- Potter, D. S., *Prophets And Emperors: Human And Divine Authority From Augustus To Theodosius* (1994)
- Price, S. R. F., *Rituals And Power: The Roman Imperial Cult In Asia Minor* (1984)
- Richardson, L., *Pompeii: An Architectural History* (1988)
- Riggsby, A., "'Public' And 'Private' In Roman Culture: The Case Of The Cubiculum" (1996)
- Scullard, H. H., *Festivals And Ceremonies Of The Roman Republic* (1981)
- Sim, A., *Food And Feast In Tudor England* (1998)
- Staples, A., *From Good Goddess to Vestal Virgins: Sex And Category In Roman Religion* (1998)
- Toussaint-Samat, M., *History Of Food* (1987)
- Turcan, R., *The Cults Of The Roman Empire, tr. A. Neville* (1996)

- Yavetz, Z., "The Living Conditions Of The Urban Plebs" in *Latomus*, 17 (1958); reprinted in Seager, R. *The Crisis Of The Roman Republic* (1969)
- Yegül, F. K., *Baths And Bathing In Classical Antiquity* (1992)

*나머지 항목은 Wikipedia 자료들을 이용하였음.

명화들이
말해주는 그림 속 서양 생활사

1판 1쇄 인쇄 2016년 10월 1일
1판 1쇄 발행 2016년 10월 5일

지 은 이 김복래
발 행 인 이미옥
발 행 처 J&jj
정 가 18,000원
등 록 일 2014년 5월 2일
등록번호 220-90-18139
주 소 (04987) 서울 광진구 능동로 32길 159
전화번호 (02)447-3157~8
팩스번호 (02)447-3159

ISBN 979-11-86972-14-4 (03600)
J-16-04

www.jnjj.co.kr